文學‧歷史‧戲劇

魏子雲◎著

目錄

龍　序

在臺灣的國劇學術界，我認識好幾位大老，魏子雲先生便是其中的一位。

魏先生自小嗜皮黃，不僅從留聲機學習唱段，並跟隨老一輩觀賞實地演出；又不僅聽聽看看，滿足耳目之快，還對戲台上的一切，包括硬體與軟體，都要探求究竟，或掌握竅門，總是像夫子「入太廟，每事問」。於是積年累月，漸漸獲致了知識，領悟到要訣。其後更有一段時期，因為工作上的關係，有機會與圈內人同室而處，昕夕相對，積壓在心頭的疑團，當然就一一解開了。此時的魏先生，便不僅如一般的票友，可以歌上幾段，小生、青衣兩個行當，普通戲碼竟都能展現於氍毹之上，而宛同內行了。

另一方面，魏先生天賦才華洋溢，筆端迅疾，國學根柢更是堅厚。原來小時候讀過八年十三經，諸如《詩》、《書》、《三禮》、《左傳》，都能背誦；《論語》、《孟子》之類，便不消更提。換在今天，這樣的際遇固然無可能發生；即在當年，洋學堂差不多取代了私塾，也可以說是造化。後來魏先生以其如此優越的條件從事學術研究，自然能夠舉重若輕，得心應手，無怪乎其成就十分豐碩。約略計之，完成的文藝評論、小說創作和雜文等，便有數十餘種之多：一本《金瓶梅》，寫出了

龍宇純

十五種專書，字數超逾百萬。國劇方面，撰述的專著和創作或改寫的劇本，又復二十餘種。人們慣用「著作等身」的話，稱讚學者或作家的多產，通常多為虛譽，我想施於魏先生身上，才為貼切。然則魏先生之被視為臺灣國劇學術界的大老，自是順理成章的事。

毛高文先生主持教育部期間，為整頓復興戲劇學校的文史課程，邀集近二十位專家學者計議。魏先生提出以文史合併精簡教學時數的建議，為毛部長所接受，責由魏先生主編課本。後來因為學生家長的反對，而毛部長旋調升行政院副院長，此事遂到了擱置。今觀當年所編稿本，以戲劇故事為經，從情節演變發展的史學觀點構合史料，作為國文教材。可謂別具一格，也頗適合劇校生閱讀，篇篇都能達成文學、歷史、戲劇三合一的教學目的。國文天地的編者見而躍愛之，魏先生出其編撰部分交該社梓行。稿已打好，魏先生突發奇想，以序文責於我，令我吃驚不已！揆其動機，大抵因為我學的是中國文學，又酷愛國劇。殊不知我在中國文學的領域中，走的是文字、音韻、訓詁的古老小徑；而我之於國劇，只不過愛其聲腔可以涵詠，回味無窮，又喜其歌之可以養氣，有益健康，如此而已。我並不真知國劇，曷足以序先生此書！然而我與先生同為皖產，先生長我十齡，於我為鄉長，在辭不獲已的情況下，只能就魏先生略作介紹，以為知人論世的參考；並將此書的由來和編撰旨趣扼要說明，作為序文，不知能夠交得了差否？

癸未年新正五日於絲竹軒

自 序

這是當年之教育部長毛高文先生，為了整頓復興劇校之從一般職業課程，步入獨立於劇藝學業，遂有此一敦請劇藝研究者，組成策畫小組設計之，期劇校專其業也。

原有之國文、歷史兩科，改以「文史」合而一之。其內容以文學、歷史、戲劇三行，綜而論之，按戲劇之本質，所涵者則文學、歷史合而三。

由於文史合一劇，乃我提議的，遂責由我主持此一科目之編寫，邀請了近廿位劇學博士、碩士，參予其事，以文學、歷史、戲劇三而一之，以國中、高中分其程度高下編寫。其他科目，分其學業執行。正在此時，家長們起而非之，認為「文史」二者合而為一，則復與劇校生，無學力考大學矣！湊巧，毛部長調升行政院副院長，不在其位，不執其事。最後結論，改為試辦。「文史」科減為三之一。高、初兩級，每冊十八課，減為每冊六課。雖減而若是，高初各六冊，每冊各六課，業已印出。今十有餘年，「試辦」亦未施行。

今者，年月消逝越去越遠，筆者所寫最多，有廿六篇，不忍荒廢，特此抽出付

印。竊以為寫此「文史」課程，為莘莘劇藝學子付出之心血，誠然點點滴滴流出者也。參予寫作者共十餘人，亦各理其所作已耳！

魏子雲於臺北安和居

癸未羊年一月一日

《蝴蝶夢》的莊周夢蝶與試妻

一、莊子夢蝶

昔者①，莊周夢為蝴蝶，栩栩然②蝴蝶也。自喻適志與③？不知周也。俄然覺④，則蘧蘧然⑤周也。不知周之夢為蝴蝶與？蝴蝶之夢為周與？周與蝴蝶，則必有分與？此之謂物化⑥。

——《莊子·齊物論》

注釋

① 者，指示代名詞，在此指示時間，是「昔」字的指示詞。「昔者」意為「過去的時候」，此乃在文言語句中是使用較多的一個指示詞。

② 栩，音ㄒㄩˇ，木名，與櫟、杼二木，異名同物。栩栩，形容舒展喜樂的樣子。

③ 適志與，合乎心意的意思，「與」與「歟」同，疑問詞，相當於語體文的「嗎」。

④ 俄然，形容時間短暫，一霎那的意思。覺，ㄐㄩㄝˊ，醒悟的意思。俄然覺，意為「霎那間醒悟過來」。

⑤ 蘧，音渠，與「瞿」通。可作「瞿然」，瞿瞿然，形容心情突然驚覺過來。

⑥ 物化，意為人的生死是一同發生的，既生，便難逃一死，死則化為烏有。這裡的「物化」，即指由生而死。由夢蝶想到人的死生，不過物化而已。生，是物化，死，也是物化。

過去，曾有那麼一次，我莊周做了一個夢，變成了一隻蝴蝶，是一隻展動著翅膀快快樂樂飛翔的蝴蝶。那時，我曾快樂的自以為已是一隻自由自在稱心合意的蝴蝶，業已失去了莊周自我的存在。

突然之間，我醒悟過來，竟然驚覺了自己不是蝴蝶，乃是我莊周。居然一時迷惘起來，弄不清是我在夢中變成蝴蝶了呢？還是夢中的蝴蝶就是我莊周？那麼，我莊周與蝴蝶，總應該有分別吧？這分別，不就是「物化」二字嘛！

（生，由物化而來，死，也由物化而去。）

（莊周夢中的蝴蝶，不就是人生所祈求的合乎自由心意的「栩栩然」之喜樂嘛！）

二、莊子妻死鼓盆而歌

莊子妻死，惠子①弔之。莊子則方箕踞②鼓盆③而歌。惠子曰：「與人居，長子老身，死不哭，亦足矣。又鼓盆而歌，不亦甚乎？」莊子曰：「不然。是其始死也，我獨何能無概④？然察其始，本無生⑤。非徒無生也；而本無形⑥。非徒無形也；而本無氣⑦。雜乎芒芴之間，變而有氣，氣變而有形；形變而有生；今又變而之死；是相與為⑨。春秋冬夏，四時行也。人且偃然寢於巨室⑩，而我噭噭然隨而哭之，自以為不適乎命⑪。故止也。」

—— 《莊子·至樂》

注釋

① 惠子，名施，莊子友人，與莊子同時代，生卒年不詳。知名文章，除本文外，還有與莊子遊於濠梁上觀魚，談魚樂一文（《莊子·秋水篇》）。

② 箕踞，坐的姿勢。顏師古《漢書註》：「箕踞者，謂曲兩腳，其形如箕。」古時無桌椅，席地而坐，坐則跽（跪），行則膝前，卻兩足在後。「箕踞」的坐姿，則是曲兩足在前，如今之盤腿而坐，是為不敬的坐姿。

③鼓盆，即敲打瓦盆。戰國時瓦盆如「缶」，即樂器，或為此類樂器，或指用具瓦盆。

④概，即「慨」的假借，「無概」，意為不能無由慨歎地傷感。

⑤本無生，意為生本來自虛無，由無而有。

⑥本無形，生自本於虛無，未生之前，自無形象。

⑦氣，指生命體中的運作奧秘。

⑧芒芴，指一般細小而無大用的草類，意指人的生命與一般雜草的生命是相同的。

⑨是相與焉，意為凡是成為生命的形體，生死的意義都是相等的，毫無分別的同歸於虛無而已。

⑩人且偃然寢於巨室，意為人的生死存亡無不同於一般雜草，也只是生長於天地間而已。偃然，在此意為處身。「巨室」，即意指天地之間（司馬彪註）。

⑪而我嗷嗷隨而哭之，自以為不適乎命，我如果也隨同一般人似的，哇嗚哇嗚的哀哭，自己認為這樣的悼傷，不是太不了解生死的真諦了嗎！

莊周的妻子死了，他的友人惠施前往悼祭。那時，莊周正盤起腿來坐在那裡，敲打著瓦盆唱歌。惠子見此情形，就這樣感慨的說：「你與妻子同居一處，養大了你的子女，如今老

病而死；先生不哭也就夠無情的了，你還敲著瓦盆唱起來，未免太不近人情了吧？」

「我可不是你這麼想，」莊周回答。「在他死去的時候，我又怎能無有感傷呢！然而一想到人的生死，其實並無所謂生命的存在；不但沒有生命的存在，連形象也無有；不但無有形象的存在，原始時連生命的氣息也無有；可以說人的生命是摻雜在草類（芒芴）之間的。於是人的生命也像小草一樣，漸漸演變成有了生命的氣息，再由生命的氣息，變成了有形象的生命體，再由生命體變成了完整的生命形體，如今，又演變到死亡。這是與春夏秋冬四時的運行相同的循環著的。人也是處身於天地這一大房子裡的生命之一，與小草（芒芴）是沒有什麼兩樣的。而我，若是跟一般人一樣，哇嗚哇嗚的哀哭著，在我則認為是一位不曾瞭解生命真諦的人，所以我停止了哀傷的哭泣。」

（任何生命的形體，都是借來的，凡是出生在宇宙間的生命，只不過一纖塵埃而已。）

——見〈至樂〉莊周假支離叔之口所說的這番話。

三、莊周試妻

戰國時，宋國蒙邑有位賢士，名叫莊周字子休，修習老子李耳的道學。由於他原是天地混沌初分時的一隻白蝴蝶轉生，所以學習了老子的清靜無為之學，進益最快。有時修道入

冥，自覺兩腋生風，栩栩然如蝴蝶飛舞，把世情情榮枯得失，都看成行雲流水一樣。漸漸的他已能分身隱形，出神入化。只是一點，他還不能斷絕了夫妻的人倫情分。

莊周的妻子是齊國公族田氏，姿色美艷，容止高雅。夫妻間相敬相愛，魚水般和合。只是不時怪丈夫過分入道，淡漠了家庭生活而已。

一天，莊周出遊，到荒野間領略自然，看見荒墳壘壘，白骨暴露，遂一時感觸起來，嘆道：「人到了這般光景，都是土中的根根白骨，也就老少無別，賢愚不分了。」嗟歎了一番，再往前行，忽見一少年孝婦、手執紈扇，在搧一新墳，而且搧之不止。莊周見了甚為驚訝，遂趨前問道：「請問娘子，這墳內葬的是妳什麼人哪？為何用扇搧它？」那孝婦只是揮扇搧墳，不理不睬。莊周又換個方式再問。那婦人這纔答說：「墳內葬的是亡夫，生時情愛甚篤，死不能捨。但他死時留下遺言，要我料理完喪事，等到墳堆土乾，就可再嫁，所以我持扇早些把它搧乾。」莊周聽了甚感好笑，既然生前相愛，丈夫死後又為何要如此急切的要改嫁呢？遂想：「也好，待我幫她，把墳土乾些弄乾了吧！」說：「我有辦法使墳土頓時乾燥。」那孝婦起身斂袵，感謝莊周相助。於是莊周便行起道法，舉手向墳土一揮，一道閃電過去，頓時墳土乾了。那孝婦一看此景，馬上面現喜悅，連連拜謝。遂又拔下髮上銀釵一支連同紈扇一把，一併贈與莊周，就此作謝而去。

那婦人去後，莊周手中拿那婦人餽贈的兩件禮物，一時感觸萬千。回到家中，愣怔著那

把搧墳的紈扇，不禁歎道：「不是冤家不聚頭，冤家相聚幾時休；早知死後無情義，索把生前恩愛勾。」

田氏見丈夫看著手中的扇子，唸唸有詞，便問其所以？莊周便把他在郊外遇見寡婦搧墳的事說了一遍。田氏遂氣憤的說：「如此寡情淫婦，世間少有。」又責怪莊周說：「虧你還幫她把墳弄乾呢！」

莊周聽了田氏的責備，遂笑吟吟的又唸了四句：「生前個個說深恩，死後人人欲搧墳；畫龍畫虎難畫骨，知人知面不知心。」

田氏一聽就怒火上升，說：「忠臣不事二君，烈女不嫁二夫。那有好人家婦女喫兩家茶，睡兩家床。像這樣沒廉恥的事，就算在夢中我也做不出。」莊子輕言淡語的說：「難說！難說！」田氏更加著惱，遂罵了起來。「俺女人家可不像你們男人，死了一個就再娶一個，有道是好馬不備雙鞍轡，好女不嫁二夫男。你若真的死了，我就會守寡終身。」說著便搶過莊周拿在手上的那把搧墳的扇子，扯得粉碎扔在地上。莊周還是輕描淡寫的說：「夫人不必生氣，若能爭氣就好。」

於是，田氏坐在一旁獨自流淚生悶氣去了。

過不了幾天，莊周病了，田氏坐在莊周身邊問長問短。莊周只是昏昏沉沉的，意識朦朧的閉著眼，伸出舌尖舔著乾裂的嘴唇，不言不語。於是，田氏啜泣起來。

「生必有死，」莊周說了話：「不要傷心。萬一我這病好不起來，料理完喪事，你就可改嫁，不用等到墳土乾後。」

田氏一聽，哭得更傷心了，說：「子休，你放一千萬個心，妾身是知書達理的人，我已說過『好女不嫁二夫』，你要是一病不起，我會跟你一道兒走。」

「多謝夫人有此情意，我莊周死也瞑目了。」

莊周說完了這句話，兩眼一瞪，就氣絕了。

田氏痛哭，昏厥了幾次。左右親鄰走來勸慰，助她辦理喪事，她預備在蘆棚下守喪三年。

一天，來了一位弔客，自稱楚國王孫，曾經拜過莊周為師，特來踵門問道的，不想到來，先生已經作古人。弔祭完畢，要求與師母相見，田氏以在守喪期間不便與外客相見為由，拒絕與楚王孫見面。楚王孫說因是師徒關係，見見無妨。就這樣，田氏與楚王孫見了面。

那田氏一見楚王孫青春年少，風流倜儻。頓時動了春心。那楚王孫見了師娘，便說：

「先生雖然昇天，弟子卻難忘師恩，乞求在此守喪百日。也好伺機看看先生留下的文稿，以領遺訓。」

田氏正思無由留住這少年呢！遂馬上應允下來。當下便把楚王孫安排在靈堂的左廂，自

己住在靈堂的右廂。就這樣，天天都在靈堂聚首。起先，彼此還覷腆看有些距離，漸漸地由寒暄交談而逐漸親近起來。不到一月，二人的情愫便密合了起來。

楚王孫帶來一個老蒼頭，一一看在眼裡，點點記在心裡，早已看出了男有情女有意。當然，用不著三言兩語，來去一天，他點動了田氏的心意，遂為這一對男女做了月下老人。

不過幾趟，便把這門親事說成了。但那楚國王孫卻提出了三個要求：一、三年喪事未滿，靈柩還停在堂上，怎能辦得喜事？二、先生道高望重，學生才學太薄，怎敢與師母成親？三、此次前來，囊駝空虛，騁禮筵席之費，一無所措，怎好？田氏一聽，遂一笑回答說：

「靈柩移到後院空屋中去。其餘兩件，全不計較。」真格是：

俏俏寡孀別樣嬌，王孫有意更相挑；
一鞍一馬誰人語？今夜思將快婿招。

莊周的靈柩搬到後院空房中去了。田氏把所有房舍都重新收拾得璀璨明朗，未到喜日，即已燈燭輝煌。雖然左鄰右舍的人，都在說長道短，沉浸在戀愛中的田氏，卻又那裡聽得到那些。

到了喜日，田氏穿的是錦襖繡裙，楚王孫則簪纓袍帶。雙雙立於龍鳳燭下，一個如同玉

琢，一個如同金裝，美女俊男，天作之合。二人施行了夫妻交拜之禮，千恩萬愛似的攜手進入洞房。沒想到合歡杯方纔飲下，酒杯尚未放妥案上，楚王孫便發了病一時腹痛如絞，竟倒臥地上，打起滾來，而且口吐涎沫。

田氏一見，臉色大變，心慌的問：「王孫你……你你怎麼了？」

「舊病突發！」楚王孫答。

「可有醫療的藥物？」田氏問。

「藥物倒有，藥引難尋！」楚王孫痛苦的回答著。

「要什麼樣的藥引？」田氏又急問。

「我這舊病若是發了，只要老蒼頭拿出藥物……」話未說完，田氏便大呼老蒼頭快來。

老蒼頭進得房來見此情，便說：「不好了，我家王孫的舊病又犯了，只要有了生人腦髓，配藥吞下，立刻無事。」

「什麼？」田氏又問。

楚王孫已昏過去了。

「必須生人腦髓！」老蒼頭斬釘截鐵的說。

「生人腦髓！」田氏自言自語說：「這向那裡去尋？」

「醫生說過，凡是死去未滿四十八天的屍體，腦髓都可使用。只怕夫人妳不肯？」

「什麼肯不肯?」田氏急慌中問。

「莊先生死纔二十餘日,若能劈棺取腦,王孫立刻復生。」老蒼頭連珠炮似的說。

田氏一聽頓時雙目圓睜,說:「好,只要能救活王孫,又何惜乎那死人的腦髓。」

「這事不宜遲。」老蒼頭又敦促著說。

「我這就前去取來!」

田氏說過便走起房去,到廚下拿起那把劈柴用的斧頭,奔向後院那間停柩的屋子,毫不遲疑的向棺木劈去。不想一斧劈去,棺木頓時裂開。死去的莊周,居然笑嘻嘻的坐了起來,說:「多謝夫人救我!妳再遲些時來,我可就被悶死了!」

田氏一時驚慌,斧頭從手中掉落下來,頓時昏昏然。

「扶我出來,」莊周吩咐田氏扶他走出棺木。

田氏驚駭中癱在地上了。莊周從棺木中爬將出,攙扶田氏站起來,老蒼頭也來了,一同扶她到了書房,田氏方纔清醒過來。正當田氏驚愕著羞羞慚慚欲問究竟,又不敢啟齒之時,莊周卻笑著吟唱起來:

夫妻百夜有何恩?見了新人忘舊人;

甫死棺蓋遭斧劈,如何等待搧乾墳。

田氏還懞懞懂懂著，莊周又說話了：「夫人！妳順著我的手兒瞧！」田氏的雙眼順著莊周手指的方向看去，卻是楚王孫站在那裡向她笑。田氏見此情景，頓時抽身逃向屋外，等莊周追出，田氏已頭撞石牆，腦漿迸出，業已死在牆根下。莊周遂說：「人之生，是適時而來，人之死，乃順時而去。全是自然促成的。」好在已有棺木放在後院空屋內，便把田氏殮了，拿了一個瓦盆，坐在靈前，歌唱起來：

天地無心生你我，結為夫婦偶相合。

一室同居你和我，大限到時各是各。

人本無情物，情移兩分割。

虛情真不了，不死將如何。

生時一無有，死後仍返空。

情兮情兮愛兮愛，巨斧劈我天靈蓋。

嗚呼噫嘻嗚乎嗚！敲破瓦盆不再鼓。

你是誰呀我是誰？咱倆原本是塵土。

——據馮夢龍《驚世通言》上冊卷二〈莊子休鼓盆成大道〉一文改寫並略更情節。

四、《蝴蝶夢》的戲劇

(一)明清本《蝴蝶夢》傳奇

流傳到今日，還能讀到的全本《蝴蝶夢》（莊子試妻）傳奇，是明崇禎間「挂笏齋」刻本，分上下兩卷，上卷二十四齣下卷二十齣，共四十四齣，從標目、蝶夢起到歸園、赴台（蟠桃宴）止，是以本劇又名《蟠桃宴》，前有陸夢龍序，稱作者為「謝大將軍寤雲」，今人莊一拂編《古典戲曲存目彙考》說：「謝弘儀，一名國，字簡之，號寤雲，浙江會稽人。」這裡不去考索這些。但此劇四十四齣，名目如：〈搨墓〉、〈探內〉、〈託病〉、〈誓殉〉、〈幻身〉、〈思幻〉、〈破幻〉、〈懺悔〉，以及〈雙修〉、〈剖疑〉等等，率多本於馮夢龍小說〈莊子休鼓盆成大道〉演繹出來。不過，莊妻不稱田氏易為韓氏。該劇凡例說：「古今小說（指馮氏三言）載莊子妻田氏，竟竟志以歿。今易田為韓，醜之也。」結尾，又規妻悔改修道，雙雙飛昇而去。這一點不同於馮氏小說的悲劇結局。

另清人《綴白裘》選有《蝴蝶夢》九齣，依次是：〈歎骷〉、〈搨墳〉、〈撕扇〉、〈病幻〉、〈弔孝〉、〈說親〉、〈回話〉、〈做親〉、〈劈棺〉等，今在崑劇中經常演出的只有

〈說親〉、〈回話〉兩齣。其他均未見演出。這一劇本，似是清人據明刻本《蟠桃宴》改篡而來。全劇如何？未能查知。

(二) 皮黃戲之《大劈棺》

在皮黃戲中，也有莊子試妻《蝴蝶夢》一劇，俗稱為《大劈棺》。根據今人周志輔寫《京戲近百年瑣記》一書，所載民國二十三年七月一日（農曆五月二十日），北京華樂戲院曾由高慶奎、小翠花、馬富祿、陳喜興合演過《蝴蝶夢》一劇，注明是「初次」排演。想必就是後來在民國三十五、六年間，由坤角吳素秋、童芷苓等人演出的《大劈棺》。此劇在當時最為叫座，它與《紡棉花》一劇同稱之為《劈》、《紡》之名，盛極一時。直到今日，還有人演出。

該劇一共四場，頭一場上莊周學道完成，下山返家探望妻子田氏。見了田氏，問寒噓暖之後，田氏問丈夫離家這多年，有何奇事可說？於是莊周便把搧墳婦一事，告訴了妻子。還把搧墳的扇子也交給田氏看。扇上寫了四句話：「遊人行過在路邊，我搧墳來心酸；但等莊子亡故後，你妻比我更不賢。」田氏一看大為怒惱，除了責罵那寡婦，還發誓自己乃金枝玉葉（齊國公族），絕不會這等下賤。於是莊周試妻，心中暗想：「我看田氏眉目神情，不像守節之人，待我假死試她一試。看這賤人怎樣與我守節立志？」遂裝死試妻。

田氏為夫安排葬禮，買童男與童女，莊周點化童男成為真人，自己幻化成楚王孫，自稱是莊周學生，前來弔孝。下面的情節，與馮夢龍小說〈莊子休鼓盆成大道〉結尾類同，最後田氏羞愧自殺。

此劇之所以盛行一時，誘人情節只有田氏思春、莊周化紙人成人，以及最後的劈棺一場。由坤角演田氏，著眼的只是戲趣，缺點是未在莊周身上尋求其哲思，遺憾於空洞無物。

（元朝劇家關漢卿也有〈蝴蝶夢〉一劇，其情節與莊子夢蝶、試妻故事無涉，故不在此處討論。）

五、小說與戲劇的藝術觀

雖說，小說與戲劇的藝術目的，全是以塑造人物為主，由於它們各自展現藝術的體式不同，固同以文學為主要手段，因而在處理故事情節上，略有異趣。不過，在藝術上展現出的才情與人生哲思，則有其關乎作者個人的智慧與學養。關於《蝴蝶夢》這個傳說中的莊子夢蝶與他的試妻故事，從《莊子》的原文到小說，到一代又一代的不同戲劇劇本的藝術處理，縱然故事情節有著大同之處，但同中之異，卻展現了各人藝術觀上的差別。日本學人廚川白村說：「鑑賞也是創作」（見廚川氏名作《苦悶的象徵》一書）。亦即我們先賢說的：「仁者

見仁，智者見智」之意。

關於《蝴蝶夢》的原文、小說、戲劇，都已說在前面，有關各代才人所展現的藝術創

造，優劣二字自不是一人之論可定是非的呢！

（筆者著有《蝴蝶夢》一劇，乃另出機杼之獨創。此處不論。）

《宇宙鋒》的虛構寓意

一、歷史的根源

趙高①欲為亂，恐群臣不聽，乃先設驗。持鹿獻於二世②曰：「馬也。」二世笑曰：「丞相誤邪，謂鹿為馬。」問左右，或默，或言馬，以順趙高；或言鹿者。趙高陰中諸言鹿者以法。後群臣皆畏高。

——《史記》卷六〈秦始皇本紀〉

注釋

① 趙高是秦始皇時代的宮刑罪人。秦始皇死在沙丘，他假傳遺詔，把太子扶蘇殺了，立其次子胡亥為「二世皇帝」。又殺了丞相李斯，自為丞相。專權一時。以後又弒二世立子嬰，不久又

被子嬰殺了，滅三族。

②秦王嬴政併六國滅周室，統一了天下，改封建的國為郡縣，又把各國不同的文字統一（書同文），把各國大小不同的車輛改成一致的路軌（車同軌）。他希望秦國會億萬世的傳襲下去，遂自稱「始皇帝」，意即開國的第一位皇帝。在位只有十六年就死了。他的兒子胡亥繼帝位，則稱「二世皇帝」。這裡的「二世」，就是秦始皇的兒子胡亥。

語 譯

秦二世的時候，丞相趙高想叛亂篡奪君位，擔心文武臣僚不服他，遂先安排一事來作試探。

一天，趙高帶了一隻麋鹿上朝，向二世皇帝說：「請看這匹馬可好？」秦二世一看，便笑了。說：「明明是鹿，丞相怎說是馬？」趙高遂問左右臣僚，有的沉默不言，有的則說是馬，順應趙高的心意，有的人則直言說：「是鹿啊！」

趙高便暗中記下了那些直言鹿的人，尋個罪名，一個個繩之於法，殺害了他們。

後來，秦二世的臣僚，都畏懼趙高。

（右錄的這一段《史記》〈秦始皇本紀〉，就是《宇宙鋒》這齣戲的題材根源。）

二、《宇宙鋒》的故事

當趙高用指鹿為馬的方式，在秦二世胡亥面前，考驗了朝中大臣對他的權勢傾向，雖有不少人附和了他，也有人默然不敢言語。可是，左丞相匡洪卻直指趙高欺君，居心叵測。要求二世懲治趙高的欺君之罪。甚而在盛怒之下，要用先王恩賜的寶劍「宇宙鋒」①，當著天子與群臣，在金殿上刺殺他。

秦二世念在他們都是有功的勳臣，勸慰一番，遂平息了二人的爭吵。

趙高下朝之後非常氣惱，但匡洪是左丞相，比他的右丞相②，還要高一階，卻也莫可奈何。

本來，趙高也知道匡洪在朝中的地位比他高，影響力也比他大，而且秉忠耿直，更是先帝倚重的寵臣。一向附和他的御史大夫康建業③曾經向他獻計，要他把女兒艷容許配匡洪之子匡扶，兩家結為姻親，就不至於這樣反對他了。那裡想到，卻遭到匡家的回絕。

在這次指鹿為馬的爭吵事件之後，二世皇帝並沒有深責於他，於是康建業又建議奏請君上為媒，下詔撮合，這樣匡洪就不能拒絕了。

秦二世果然接納了趙高的奏請，下詔為媒。

匡洪不敢違抗聖命，只得遵旨接納這一婚姻。

趙高雖然把女兒嫁到了匡家，但匡家卻並未因為與趙高結了姻親，就改變了一向反對奸臣擋道的血忱，反而對趙高的為人，更加卑視厭惡。此計不成，趙高遂與康建業再想另一計謀。

匡洪有一口先王恩賜的寶劍「宇宙鋒」，掌有了這口劍的人權威特大，不但可以下斬讒臣，還可以上諫國君，所以在趙高安排指鹿為馬欺騙皇帝的那天，匡洪曾拔出了這劍，要斬殺趙高，被秦二世勸阻住了。今經康建業的獻計，尋一能去行竊的人，潛入匡家盜得這口劍，再去暗弒二世君。然後留下了這口寶劍，那匡洪老兒就難逃圖謀弒君的罪嫌。

就這樣，盜來了宇宙鋒，雖弒君未成，匡洪卻因此治上了圖謀弒君的罪名，罪及滿門抄斬。於是康建業便率領校尉到匡家去逮捕匡扶。不想，家人趙忠代主而死，匡扶僥倖逃脫了這死亡的陷阱，然後改名換姓，避禍去了。

匡家遭禍，趙女便重回娘家居住。

一天，趙高偶聽傳言說女兒曾喊趙忠為夫，想從女兒的答話中，獲知匡扶是不是未死，死的是趙忠，卻被女兒支應過去，反而要求老父修本，奏請皇上免去匡家的罪名。

趙高為了遷就女兒，便照女兒的要求做了，反正匡家的勢力已經鏟除。就算赦了罪名，政治上的實力已經失去，不足為懼了。

元宵節，秦二世輕車簡從，出宮觀燈，與民同樂。路過趙高相府，不許通報，便闖進府去。這時，趙高正在看著爹爹修本，遂被闖進來的小皇帝看見。先問趙高在案上處理何事？答說為了匡家的事，要求皇上施恩。秦二世諭令：「匡家之事，一概免究。」再問坐在案邊的美女是誰？一聽說是趙高之女，匡扶之妻，遂說：「如今匡扶已死，豈不耽誤了此女的終身。寡人有意把她宣進宮去，同掌山河。」趙高聽了，馬上叩頭謝恩。應允明日早朝，送進宮去。於是，秦二世馬上封趙高為當朝太師。

當趙女獲知她被皇帝看中，父親已應允明日上朝送進宮去。她抗命，認為父親如此高官顯爵，怎的不知羞恥。她夫死不久，如今還在孝服期間，如何要她又去改嫁？堅持休說是聖命，就是一把鋼刀把孩兒的頭割了下來，也是難以依從的。可是聖命如何違抗得了呢？她想到此，必須定巧計，方能脫身。

趙女有個啞巴侍女，非常聰明，看了當時的情形，遂指使小姐只有裝瘋，才能躲過這一劫難。

於是，趙女便裝起瘋來。

她抓破了臉，撕破了衣裳，扭扭怩怩，搖搖擺擺，一會兒倒臥在地，一會兒起身走過去，抓住老爸的鬍子喊兒，一會兒又把老爸當作丈夫，要拉入閨房情話綿綿。一會兒要上天，一會兒要入地，一會說她看到了地獄中的牛頭馬面，一會兒又說玉皇大帝差人來接她上

天，裝得像個真的瘋女人一樣。

趙高一見女兒瘋了，明天怎樣送進宮去呢？想想，祇有上朝將實情稟奏，可是秦二世非要親自察看不可，趙高只得將女兒帶上金殿。

趙女被帶上金殿，雖已頭戴鳳冠，身穿霞帔，坐著輦車。但到了金殿，下得輦來，卻已是冠歪衣散，臉上的脂粉都被淚水污了。她下了輦車，邁著男人的方步，昂首闊步的大搖大擺，走上金殿。見了秦二世也不下跪，居然口稱：「皇帝佬倌在上，祝你萬福，祝你發財。」秦二世

秦二世問她為何人不跪？她居然說：「自古道，大人不下位，我生員②是不跪的。」秦二世一看就知道她是個瘋女人，遂忍不住笑了起來。說：「原來是個瘋瘋癲癲的女子。」可是趙女也哈哈大笑了起來，笑得秦二世一時摸不著頭緒。

「寡人笑妳瘋癲，妳笑的什麼？」

「你笑我瘋癲，我笑你無道！」

趙女這一句瘋話，秦二世一時驚詫起來。遂馬上接口說：「寡人有道，怎說無道？」

滿朝文武異口同聲的說：「陛下乃有道明君。」可是趙女卻情義分明的說：「我說你無道，你要聽著。」遂又面向滿朝文武說：「列位大人，」正在這時，趙高急步上前，打算阻止她說下去。趙女見到老爸走過來，便伺機加了一句：「老哥哥，你也聽聽。」遂理直氣壯的說：「想老王在世，東修岱嶽，西建阿房，南造烏陵，北築長城。實指望江山萬世，傳位

不絕，不想你這昏王，貪色戀酒，不理朝綱。我想這天下乃人人之天下，非你一人之天下。我看你這無道的昏君，失仁義，聽讒言，害忠良，荒政事，先王打下來的江山，還能久長嗎？」

秦二世一聽，真是火冒三丈，馬上叱令殿前武士，要逮捕這瘋女治罪。

趙女毫不恐懼，竟在金殿之上，大罵手執刀槍的武士：「大膽、放肆。」喝叱他們退下。說：「我是當朝丞相之女，世襲指揮之妻，你們那一個敢！」說著把頭上的鳳冠也摘了下來，身上的霞帔，也脫了下來，一樣樣扔在殿下，披頭散髮，居然雄糾糾氣昂昂的要與武士們拼了。雖然，只要皇帝一聲令下，這裝瘋的趙女，頓時會死在武士們的刀槍之下。可是，秦二世終究不敢傳下這個殺人的聖旨。那殿下的瘋女，是權臣趙高的女兒啊！只得莫可如何的說：「妳要是再瘋鬧下去，我就要把你的頭割下來。」趙高也趁機會走上前去，規勸女兒：「妳是再瘋鬧八道，就要割下妳的頭了。」

「啊爹爹！聽到沒有，人的頭斬了下來，還長得上嗎？」趙女用似瘋非瘋的語氣問。

「兒啊！人的頭斬了下來，就長不上了。」

趙高這樣回答女兒。心裡又何嘗不知道女兒是裝瘋，於是，趙女抱住爹爹哭了。就這樣，趙女躲過了這一劫。

秦二世雖然心中不快，面對權臣，卻也莫可奈何？趙高跪下請罪，也只有處以罰俸三月

了事。

匡扶沒有死，趙女是知道的。他躲在一位曾是他家的傭人家中。後來，武陵王潘宴返朝，追查趙高進讒言陷害忠良，以及指鹿為馬的欺君等事。終獲冤情大白，趙高與康建業等人伏誅，匡扶與趙女團圓④。

注釋

① 「宇宙鋒」是一把寶劍的名字，是戲劇家特地為此假造的一個名字，「鋒」字諧音「瘋」，「宇」的意思是天，「宙」的意思是地。合起「宇宙瘋」三字，喻意是天地顛倒，失了自然的常態。用來諷喻昏君治國沒有條理。

② 按匡洪，史無其人。秦二世時，正丞相是李斯，其次是趙高。李斯被趙高讒言誅死三族後，方被晉封為中丞相。

③ 康建業也史無其人。

④ 此劇之後段團圓情節，在演出上各有不同處理。梅蘭芳亦曾演過全本，與楊榮環演出結尾有異。實則本劇之精華在〈修本〉、〈金殿〉兩折。「指鹿為馬」雖有歷史為據，作為本劇的序曲，但就戲劇藝術而言，終究是敷衍故事，縱有〈洞房〉一場，為旦角小生加了唱，總是缺少戲劇應有的戲趣。〈金殿〉後段，楊榮環的演法還有趙女偕啞奴逃走情節，又加上破獲趙

高通胡的叛國情節，雖非蛇足，也是敷衍故事。是以該劇演全本者日少。

二、趙高的歷史形象

根據司馬遷《史記·蒙恬傳》說：

趙高這個人，本是趙國的遠房家族①，他們弟兄幾人，一生下來就受了宮刑②。那是因為他父親犯了宮刑罪，他母親卻與別人私通生下了幾個男孩，這些男孩也都隨女夫姓趙，所以趙高這幾個弟兄，一生下來，就被送進隱宮③受宮刑。說趙高昆仲數人「皆生隱宮」，就是這麼個來歷。因為趙高通曉獄法，秦王給了他一個「中車府令」的差事。是掌管宮中車輿的官，因此職務與公子胡亥有了交往。

一次，趙高犯了死罪，當時掌管行政的是蒙恬的弟弟蒙毅，遂免除了趙高的職務，逮捕下獄，準備明正典刑。秦王憐念趙高一向忠於職事，遂下詔赦免，還恢復了原職。迨秦始皇崩於沙丘，趙高便勾結了丞相李斯陰謀立少子胡亥，又怕蒙毅從中阻礙，遂與李斯、胡亥等，假作遺詔，立胡亥為太子，賜太子扶蘇蒙毅死。就這樣扶保了胡亥登基，是為秦二世。

本來，扶蘇死後，秦二世有意把蒙毅赦了。趙高從中日夜讒訴蒙氏有圖謀不軌的大罪，秦二世遂打消了赦蒙毅的念頭。後來，趙高更利用了一向與胡亥親近的機會，極力排斥丞相

　李斯，李斯終也遭到了滅族之禍。於是趙高擅專了秦二世的朝政。漸漸地，連秦二世也不放在眼裡，遂有指鹿為馬的欺君事件，出現在金殿群臣的面前。

　趙高為了謀取王位，又唆使秦二世狩獵上林苑時，以箭射殺善良無辜的百姓。事後，又教他的女婿咸陽令閻樂④上書責問不知何人在上林苑射殺善良百姓？趙高便假籍了這個機會，向秦二世進諫，說：「身為天子，不可無緣無故的濫殺無罪的百姓，這是天下不允許的，鬼神也不諒鑑的，看來，天要降災禍了。」遂勸秦二世離開深宮到遠處去躲避一時。秦二世便接納了趙高的讒言，遷居禁外的望夷宮。住了三天之後，趙高看令衛士，都換穿素白的衣裝，手持兵器內向。他安排好了，就進內向秦二世報告說：「陛下，山東有盜賊殺來了。」秦二世便跟著趙高到觀⑤上去看。果然看到一些身穿白衣的武士，一個個手拿兵器都衝向著他，因而非常害怕。這時，趙高一聲令下，把秦二世殺了⑥，並把秦二世身上的玉璽拿來帶在身上。又怕這樣篡國，引起群臣不滿，遂把胡亥的侄子子嬰找來，保他繼任皇帝位。

　子嬰登基之後，便憂慮到趙高會謀害他，因而稱病不上朝理事。暗中與太監韓談等謀商除去趙高的計策。果然，趙高上謁，請求入宮探望皇帝病情。當趙高入宮，太監韓談便把趙高殺了，再下令夷三族。

　後來，子嬰一家人，自縛頸項，跪在道旁，降了劉邦。

注 釋

① 古時姓氏是分開的，姓，是家族的原始，氏是家族的支系。如趙氏，本是顓頊之後，自周穆王時造父封於趙，乃自為趙氏。後為晉國六卿之一。趙高就是趙國氏族中的趙氏，不過與趙國這一家族疏遠就是了。

② 宮刑，就是今日所謂的「去勢」，古五刑之一。司馬遷便受到宮刑。

③ 隱宮，就是受了宮刑之後，要安置在蔭室隱一百天，休養痊癒方可。這一宮刑休養的地方，就謂之「隱宮」。《史記》記載趙高昆仲生於隱宮。正因為他父親犯了宮刑罪，不能再生育。可是他母親與人私通，生下了他幾弟兄。又隨女夫姓趙，依法又把他們弟兄全部宮刑，所以說趙高一生下來，就受了宮刑。

④ 《史記‧李斯傳》，說趙高有女婿名叫閻樂，任咸陽令，曾協助趙高完成弒秦二世。因而有人懷疑趙高昆仲「皆生隱宮」的解說。但司馬遷作《史記》，似不致前後矛盾，似可推想趙高有義女。

⑤ 觀是宮門前的「闕」。在這上面張貼（應說是懸掛）政府的各種法令，可使人民去觀看，遂名為觀。當然，站在上面，也可以遠望。

⑥ 根據《史記‧李斯傳》說：「趙高詐詔衛士，令士皆素服，持兵內鄉。入告二世曰：『山東

群盜兵大至。』二世上觀而見之,恐懼!高因劫令自殺。引璽而佩之。……」說是秦二世被趙高劫持,強令自殺的。

四、《宇宙鋒》一劇的歷史距離

說起來《宇宙鋒》這齣戲,只有「指鹿為馬」那麼一件事,有歷史紀錄可證,其他全是虛構的。連左丞相匡洪父子,都史無其人。與趙高同時代的丞相是李斯,職權在趙高之上,被趙高讒言殺害,夷滅三族。

如據《史記》的記載,趙高是一位生下就被宮刑的人,按理說他不會有女兒,更不會有鬍鬚。女兒可以抱養,鬍鬚是長不出來的。但《宇宙鋒》這齣戲的趙高,帶灰白色的鬍鬚,(行話稱「蒼滿」)。既是受了宮刑的人,就不應該有鬍鬚,豈不是與史實不合了嗎?

古代的女人,只書姓,不書名。是以在先秦以前的典籍史冊上,寫到婦女,從來沒有書寫名字的。在史冊上,對於婦女的稱謂,約可分為四種:㈠以國名冠在她的姓上。如晉獻公寵愛的夫人驪姬,姬是姓,驪是國,意思是這女子是驪戎國的姬姓女。晉獻公另外還有兩個夫人,一是從大戎國娶來的,稱「大戎姬」,一是從小戎國娶來的,稱「小戎姬」。㈡以丈夫的諡號冠於姓上。如衛莊公「娶于東宮得臣之妹,曰莊姜。」(隱公元年)再衛宣公娶姜姓

女，稱「宣姜」（莊公十七年）。㈢是以己之諡號冠於姓上。如衛靈公的寵夫人南子，子是姓，南是諡號。他如鄭太子忽不願娶的齊女文姜，也是姜是姓，文是諡號（桓公六年）。㈣是以氏冠於姓上。如宋雍氏女嫁給鄭莊公，曰「雍姞」。雍是氏，姞是姓（桓公十一年）。

再如「霸王別姬」的虞姬；也是以國名冠在姓上，至於西施，她是越國人，越國是夏禹的後代，姒姓國。苧蘿村的施，當然不是姓，應是氏。按說，她們都沒有名字女，史家不會書寫她們的名字的。有的書上寫西施姓施夷光，是沒有歷史根據的書寫。那麼，像趙高的女兒名叫趙艷蓉，更是一位不符合歷史的人名。說起來，這個名字與先秦的歷史自也是一大距離。

古時的女子，是沒有社會地位的。此一問題，孟子說得非常明白。他說：「女子之嫁也，母命之：『往之汝家，必敬必戒，勿違夫子。』以順為正者，妾婦之道也。」這裡便說明了婦人以丈夫為主，不可與丈夫對立。「順」這個字，就是婦人的「正道」。所謂「在家從父，已嫁從夫，夫死從子」的「三從」，就是從「順」這個字發展出來的。古時女子，雖貴為公主（國君之女），也免不了作為政治上的禮物，甚而是犧牲品①。譬如漢元帝時代的宮人王嬙（昭君），下嫁北塞匈奴呼韓邪單于，唐玄宗時代的宗室女文成公主下嫁西域吐番王，都含有政治因素。漢末蔡邕的女兒蔡琰（文姬）嫁了西域的王子，曹操卻把她贖回漢朝，理由是讓蔡文姬再嫁漢人，為蔡家繼承宗祀②。這些，都不是婦人自主的。蔡文姬縱然

滿腹經綸，也不能抗拒。其他如〈孔雀東南飛〉的劉蘭芝，被婆家休歸，她哥哥便作主要她再嫁，她也只有用一死來反抗。

上述的這些有文字紀錄的事實，都說明了古代婦女是沒有自主權的。那麼，像《宇宙鋒》的趙女，居然正面反抗身為宰相的父親，這情事與先秦的歷史，更是一大距離。

在劇詞上，更有不少距離先秦歷史甚遠的說詞。如：「老爹爹在朝中官高爵顯，卻為何貪富貴不知羞慚。」像這趙女的說詞，即不合先秦婦女的身分。因為那時的婦女婚姻都不操控在她們自己手中。也無「婚女」、「二婚女」這種社會性的貞節意識。像魏文帝的甄后，她本是袁紹的第二個兒媳婦，戰敗後，家眷被俘，曹丕看上了，曹操便應允賜他為媳。這些，都是史有明文的。並不以為她是已婚婦人，不同意娶作兒媳。社會間對於婦女有貞節的要求，乃宋以後的事。再如「上面坐的敢莫是皇帝老倌麼？恭喜你萬福，賀喜你發財呀！」

從劇情上說，雖是一句瘋話，但語言則是明清時代的口頭禪。又說「你大人不下位，我生員是不跪的唷。」按「生員」一詞，是科舉時代考上縣學生入學資格的「學生」稱謂，宋以後，方始成為縣學生的代名詞，也是「秀才」們的通稱。試想，「生員」這一名詞，用在秦二世時代，與歷史的距離，豈不是越發遠了。

從這些地方來看，顯然的，《宇宙鋒》的歷史背景雖是秦二氏時代，但劇情所表達的，則是宋以後的社會形態。只是利用了秦二世與趙高的背景，刻畫出一位貞、烈、節、義的女

子而已。

注 釋

① 用來作祭神的牛羊豕，就謂之犧牲。
② 宗廟祭祀的後代。

五、文學、歷史、戲劇

戲劇本就是文學的一部分，只有搬上舞台之後，方能成為獨立的戲劇藝術。我國戲劇，率以演述史事為主要題材，但由於戲劇的藝術目標，並不是作詮釋歷史，所以戲劇的歷史題材，不一定符合史實。戲劇要求的是演出於舞台上的戲趣，所產生的戲劇效果，若是而已。

不過，戲劇乃文學的一部分，它原本就是屬於文學的。所以戲劇講究辭藻，清人李笠翁論戲，第一章就是「詞曲部」，首論「結構」，次論「詞采」，再論「音律」；其後的「賓白」、「科諢」、「格局」等，也全是文學上的。足見「文學」在戲劇上的重要。

這麼看來，歷史只是戲劇的陪襯，一如畫家的畫紙或畫布，展示在畫紙或畫布上的繪畫，訴諸於畫家的畫筆與色彩形成的。戲劇其不也是如此，展示於舞台上的戲劇，訴諸於文

學家的詞筆與戲劇家的詮釋與塑造。歷史，在戲劇上只是如同煙霧的影幻，委實不能在戲劇上去尋求歷史的種種印證。這一點，不但是戲劇家明白的事理，更是觀眾也應去明白的事理。

「赤壁鏖兵」的歷史原貌

一、《三國志》的記載

(一)東吳的臣，武將要戰，文官要降

（建安）十三年春①。權討江夏，瑜為前部大督。

其年九月，曹公②入荊州，劉琮③舉眾降曹公，得其水軍船步兵數十萬。將士聞之皆恐懼。延見群下，問以計策？議者咸曰：「曹公豺狼也，然託名漢相，挾天子以征四方，動以朝廷為辭。今日拒之，事更不順，且將軍大勢可以拒操者，長江也。今操得荊州，奄有其地，劉表治水軍，蒙衝鬥艦④，乃以千數，操悉以沿江，兼有步兵，水陸俱下，此為長江之險，已與我共之矣！而勢力眾寡，又不可論。愚謂大計，不如迎之。」瑜曰：「不然。操雖託名漢相，其實漢賊也。將軍以神武雄才，兼仗父兄之烈⑤，割據江東，地方數千里，兵精

足用，英雄樂業。尚當橫行天下，為漢家除殘去穢，況操自送死，而可迎之邪？請為將軍籌之，今使⑥北土已安，操無內憂，能曠日持久，來爭疆場，又能與我較勝負於船楫間乎？今北土既未平安，加之馬超、韓遂⑦尚在關西，為操後患。且舍鞍馬，杖舟楫與吳越爭衡，本非中國所長，又今盛寒，馬無稾草，馳中國士眾遠涉江湖之間，不習水土，必生疾病，此數四者⑧，用兵之患也。而操皆冒行之，將軍禽操，宜在今日。瑜請得精兵三萬人，進住夏口，保為將軍破之。」權曰：「老賊欲廢漢自立矣。徒忌二袁（袁術、袁紹）呂布、劉表與孤耳。今數雄已滅，惟孤尚存，孤與老賊勢不兩立。君言當擊，甚與孤合。此天以君授孤也。」

——《三國志·周瑜傳》

這一段歷史，正是《借東風》一齣中諸葛亮的唱詞：「曹孟德占天時兵多將廣，領人馬下江南兵紮在長江。孫仲謀無決策難以抵擋，東吳的臣武將要戰文官要降」的史實所據。另在〈江表傳〉中，記有孫權堅主與曹操一戰的決心。說是孫權聽了周瑜的這番建議，曾拔劍當眾砍下了桌案的一角，說：「如再有說降曹的人，便與這桌子一樣。」當夜，周瑜又來請見孫權，說：「諸位將士只聽到曹操的水步八十萬之眾，若以實校，不過七八萬而已。又大

多疲累疾病，我東吳有精兵五六萬之多，又熟習水戰。我周瑜願請領三萬之眾，準備船糧戰具，再請魯肅，程普相助，必能戰敗曹操。」孫權遂接納了周瑜的此一戰，在江上佈起陣來。

(二) 孫劉兩家合兵破曹

時劉備為曹公所破，欲引南渡江，與魯肅遇於當陽。遂共圖計，因進住夏口。遣諸葛亮詣權。權遂遣周瑜及程普⑨等，與備併力逆曹公，遇於赤壁。時曹公軍眾已有疾病，初一交戰，公軍敗退，引次江北。瑜等在南岸，瑜部將黃蓋，曰：「今寇眾我寡，難與持久。然觀操軍方連船艦首尾相接，可燒而走也。」乃取蒙衝鬥艦數十艘，實以薪草膏油灌其中，裹以幃幕，上建牙旗，先書報曹公，欺以欲降⑩。

——《三國志·周瑜傳》

說戲

這一段歷史，就是龐士元獻「連環」與黃公復詐降曹營的題材。史上並無龐統到曹營「連環」之事。關於黃蓋的詐降，〈江表傳〉記述較詳。說黃蓋詐降曹營，曾上書請求，自稱我黃蓋受孫氏厚恩，身為大將，應救急難。今見大勢，曹操率水陸數十萬兵卒，欲併江

南。江東六郡山越的人眾，勢難敵擋曹兵百萬之眾。他不敢相信周瑜與魯肅的戰略，能戰勝曹軍。所以他為了要報孫氏對他的知遇，願意詐降曹營，作為前陣的效應，並未寫黃蓋提出的火攻計策。

又豫備走舸，各繫大船後，因引次前。曹公軍吏士皆引頸⑪觀望，指言蓋降。蓋放諸船，同時發火。時風盛猛，悉延燒岸上營落。頃之，煙炎漲天，人馬燒溺死者甚眾。軍遂敗退，還保南郡。

<div style="text-align:right">——《三國志·周瑜傳》</div>

關於這一火燒戰船，曹軍敗退的史實，〈江表傳〉記述最為詳盡，說：「戰火起的這一天，黃蓋先率領了輕便的戰船十艘，裝滿了乾燥的蘆荻與枯柴，又灌澆了魚油脂膏，用紅色布幔蓋上。艦上插上了旌旗龍幡。當時東風正急，這十艘戰船，箭似的向曹營駛去。到了江心，黃蓋便下令點火，要船上軍士大叫：「黃蓋投降。」於是，曹軍大都出營觀看。離開曹軍二里許的時矣，船上兵士擂鼓吶喊，十船火勢齊起，火烈風猛，船速如箭，霎時飛燄豔爛，火勢連兩岸的軍營也波及了。這時周瑜等率軍水陸齊進，擂鼓大噪，曹軍大亂，全軍敗

走。孫劉兩家聯軍共追。這一戰遂大獲全勝。

注釋

① 建安，是漢獻帝年號。

② 曹公指曹操，公乃公爵，故以公稱之。

③ 劉琮，荊州牧劉表的幼子。劉表於建安十三年（二○八）降曹。

④ 蒙衝鬥艦，即小型的快速戰艦，以生牛皮蒙船覆背，兩廂開掣棹孔，左右有弩窗，冗敵不得近，矢石不能敗。

⑤ 兼杖父兄之烈，孫權父孫堅，兄孫策，乃稱雄江東的創始人，今已過世。孫權承繼了父兄遺下的功業，霸居江東。

⑥ 今使北土已安的「使」字，假設詞，讀第三聲。

⑦ 時西方潼關，馬家父子（馬騰與馬超以及韓遂）尚掌西方實力。建安十六年，曹殺馬騰降韓遂，馬超馬岱兄弟投劉。

⑧ 此數四者：(1)北人知馬步之戰不知舟楫的戰法。(2)時為建安十三年十二月，大寒不利戰爭。(3)馬缺草，冬日田野無草。(4)北軍初到南方不習水土。

⑨ 正史載東吳方面有大將程普，地位幾與周瑜、魯肅鼎立。戲劇則無程普。

⑩ 正史載黃蓋詐降，引火燒曹軍戰船，方是赤壁之戰的立功勝關鍵。皮黃戲劇則把此一功勞，置於諸葛亮的設壇借風上面。

⑪ 「引頸」，意謂伸長脖頸。形容軍士伸長了脖頸觀看。

二、《資治通鑑》的記載

（建安）十三年冬十月癸未朔，日有食之。

初魯肅聞劉表卒，言於孫權曰：「荊州與國鄰接，江山險固，沃野萬里，士民殷富。若據而有之，此帝王之資也。今劉表新亡，二子不協，軍中諸將，各有彼此。劉備天下梟雄①，與操有隙②，寄寓於表，表惡其能而不能用也。若備與彼協心，上下齊同，則宜撫安，與結盟好。如有離違，宜別圖之。以濟大事。肅請得奉命弔表二子，並慰勞其軍中用事者，及說備，使撫表眾。同心一意，共治曹操，備必喜而從命。如其克諧③，天下可定也。今不速往，恐為操所先。」

可是，魯肅尚未到荊州，曹操已率領大軍，到了南郡。大軍壓境，劉琮降曹。劉備南走。在當陽長坂與魯肅相遇。魯肅問劉往何處去，劉答說，打算到蒼梧去投靠吳巨。魯肅伺機勸劉備東依孫權，共濟大業。吳巨是凡人，又偏在遠郡，不足依託。諸葛亮有弟諸葛瑾，

避亂江東，現為孫權長史。於是劉備等人進住鄂縣樊口。這時，曹操大軍已自江陵東下，諸葛亮見事急迫，遂勸劉於柴桑去見孫權。經過這次會談，孫、劉兩家遂合力逆曹。這時，東吳的主降派雖盛，但已壓不住主戰派的周瑜、魯肅等人。遂決心與曹操決戰。

遂以周瑜、程普為左右督將兵與備並力逆④操。以魯肅為建軍校尉，助畫方略。劉備在樊口，日遣邏吏於水次⑤，候望權軍。吏望見瑜船，馳往白備⑥。備遣人慰勞之。

瑜曰：「有軍任，不可得委署⑦，儻能屈威⑧，誠副其所望⑨。」備乃乘車舸⑩往見瑜。曰：「今拒曹公，深為得計，戰卒有幾？」瑜曰：「三萬人。」備曰：「恨少。」瑜曰：「此自足用。豫州⑪但觀瑜破之。」備欲呼魯肅等共語。瑜曰：「受命不得妄委署。若欲見子敬，可別過之。」備深愧喜。

進與操遇於赤壁。

時操軍已有疾疫，初一交戰，操軍不利，引次江北。瑜等在南岸。瑜部將黃蓋曰：「今寇眾我寡，難與持久。操軍方連船艦，首尾相接。可燒而走也。」乃取蒙衝鬥艦十艘，載燥荻枯柴，灌油其中，裹以帷幕，上建旌旗，預備走舸，繫於船尾。先以書遺操，詐云欲降。時東南飛急，蓋以十艦最著前，中江舉帆，餘船以次俱進。操軍吏士，皆出營立觀，指言蓋降。去北軍二里餘，同時發火。火烈風猛，船往如箭，燒盡北船，延及岸上營落。頃之煙炎張天，人馬燒溺死者甚眾。瑜等率輕銳⑫繼其後，雷鼓大震，北軍大壞。操引軍自華容道步

走。⑬……

注 釋

① 梟雄，狡詐凶狠的領袖人物。

② 隙，空隙，意謂有隔閡，不和諧。

③ 克諧，克，達成的意思。諧，和諧。意為達成協議。

④ 逆，迎的意思，意為對敵，迎敵。

⑤ 日遣邏吏於水次，意為天天派遣北上巡邏兵士在水上巡邏。

⑥ 馳往白備，駕馳舟艇去告知劉備。白，說明的意思。

⑦ 不可得委署，作自己職司不該作的事。

⑧ 屈威，意為降尊，委屈威風尊嚴。

⑨ 誠副其望，意為實在是他心中所盼望的；副，同符，符合的意思。

⑩ 單舸，小船，只能一人駕馳。

⑪ 劉備曾為豫州牧，古人常以官居地代為名。

⑫ 輕銃，意為輕巧武器裝備的船隻。

——摘錄自《資治通鑑》卷六十五，〈漢紀〉五十七

⑬下寫：「遇泥濘道不通，天又大風，悉使羸兵負草填之，騎乃得過。羸兵為人馬所蹈藉，陷泥中死者甚眾。劉備、周瑜水陸並進，追操至南郡。時操以飢疫死者太半。操乃留征南將軍曹仁等守江陵，折衝將軍樂進守襄陽，引軍北還。無關羽華容構曹事。」

三、蔣幹過江說周郎

按《三國志》無蔣幹過江說周瑜降曹的紀載。在《資治通鑑》卷六十六（〈漢紀〉五十八）建安十四年冬（十二月），託有曹操遣蔣幹過江說周瑜事。

曹操密遣九江蔣幹，往說周瑜。

幹以才辨獨步於江淮之間，乃布衣葛巾，自託私情詣瑜。瑜出迎之。立謂幹曰：「子翼良苦，遠涉江湖，為曹氏作說客邪？」①因延幹與周觀營中。因謂幹曰：「丈夫處世，遇知己之主，外託君臣之義，內結骨肉之恩。言行計從，禍福共之。假使蘇、張更生，能移其意乎？」②幹但笑，終無所言。

行視倉庫、軍資、器仗說，還飲宴，示之服飾珍玩之物。

還白操，稱瑜雅量高致，非言辭所能問也。

注釋

① 今見的皮黃戲（或其他劇種）蔣幹過江，周瑜出迎，見面時，也說這幾句辭語。

② 周瑜宴蔣幹，酒席間，也有這一段要請蔣幹行視倉庫與軍資的劇詞。

四、《三國演義》的小說情節

(一) 草船借箭

次日，聚眾將於帳下，教請孔明議事。孔明欣然而至。坐定，瑜問孔明曰：「即日將與曹軍交戰，水路交兵，當以何兵器為先？」孔明曰：「大江之上，以弓箭為先。」瑜曰：「先生之言甚合愚意。但今軍中正缺箭用，敢煩先生監造十萬枝箭，以為應敵之具。此係公事，先生幸勿推卻。」孔明曰：「都督見委①，自當效勞。敢問十萬枝箭何時要用？」瑜曰：「十日之內，可完辦否？」孔明曰：「曹軍即日將至，若候十日，必誤大事。」瑜曰：「先生料幾日可完辦？」孔明曰：「只消三日，便可拜納十萬枝箭。」瑜曰：「軍中無戲言。」孔明曰：「怎敢戲都督！願納軍令狀②，三日不辦，甘當重罰。」瑜大喜，喚軍政司③當面

收了文書，置酒相待，曰：「待軍事畢後，自有酬勞。」孔明曰：「今日已不及，來日造起，至第三日，可差五百小軍到江邊搬箭。」飲了數杯，辭去。

魯肅曰：「此人莫非詐乎？」瑜曰：「他自送死，非我逼他。今明白對眾要了文書，他便兩脅生翅，也飛不去。我只分付軍匠人等，教他故意遲延，凡應用物件，都不與齊備，如此，必然誤了日期，那時定罪，有何可說？公今可去探他虛實④，卻來回報。」

肅領命來見孔明。孔明曰：「吾曾告子敬，休對公瑾說，他必要害我。不想子敬不肯為我隱諱⑤，今日果然又弄出事來。三日內如何造得十萬箭？子敬只得救我！」肅曰：「公自取其禍，我如何救得你！」孔明曰：「望子敬借我二十只船。每只船要軍士三十人，船上皆用青布為幔，各束草千餘個，分布兩邊，吾別有妙用。第三日包管有十萬枝箭，只不可又教公瑾得知。若彼知之，吾計敗矣！」

肅允諾，卻不解其意，回報周瑜，果然不提起借船之事，只言孔明並不用箭竹、翎毛、膠漆等物，自有道理。瑜大疑曰：「且看他三日後如何回覆我。」

卻說魯肅私自撥輕快船二十只，各船三十餘人，並布幔束草等物。盡皆齊備，候孔明調用。第一日，卻不見孔明動靜。第二日，亦只不動。至第三日四更時分，孔明密請魯肅到船中。肅問曰：「公召我來何意？」孔明曰：「特請子敬同往取箭。」肅曰：「何處去取？」孔明曰：「子敬休問，前去便見。」遂命將二十只船用長索相連，徑望北岸進發。是夜大霧

漫天，長江之中，霧氣更甚，對面不相見，孔明促舟前進，果然是好大霧。

當夜五更時候，船已近曹操水寨⑥。孔明教把船頭西尾東，一帶擺開，就船上擂鼓吶喊。魯肅驚曰：「倘曹兵齊出，如之奈何？」孔明笑曰：「吾料曹操於重霧中必不敢輕出。吾等只顧酌酒取樂，待霧散便回。」

卻說曹操寨中聽得擂鼓吶喊。毛玠、于禁二人慌忙飛報曹操。操傳令曰：「重霧迷江，彼軍忽至，必有埋伏，切不可輕動。可撥水軍弓弩亂箭射之。」又差人往旱寨內喚張遼、徐晃各帶弓弩軍三千，火速到江邊助射。比及號令到來，毛玠、于禁怕南軍搶入水寨，已差弓弩手在寨前放箭。少頃，旱寨內弓弩手亦到，約一萬餘人，盡皆向江中放箭，箭如雨發。孔明教把船吊⑦回頭東尾西，逼近水寨受箭。一面擂鼓吶喊。待至日高霧散，孔明令收船急回，二十隻船兩邊束草上，排滿箭枝。孔明令各船上軍士齊聲叫曰：「謝丞相箭！」比及曹軍寨內報知曹操時，這裡船輕水急，已放回二十餘里，追之不及。曹操懊悔不已。

卻說孔明回船謂魯肅曰：「每船上箭約五六千矣，不費江東半分之力，已得十萬餘箭。明日即將來⑧射曹軍卻不甚便！」肅曰：「先生真神人也！何以知今日如此大霧？」孔明曰：「為將而不通天文，不識地利，不知奇門，不曉陰陽，不看陣圖，不明兵勢，是庸才也。亮於三日前已算定今日有大霧，因此敢任三日之限。公瑾教我十日完辦，工匠料物，都不應手，將這一件風流罪過，明白要殺我，我命繫於天，公瑾焉能害我哉！」魯肅拜服。

船到岸時，周瑜已差五百軍在江邊等候搬箭。孔明教於船上取之，可得十萬餘支，都搬入中軍帳⑨交納。魯肅入見周瑜，備說孔明取箭之事。瑜大驚，慨然歎曰：「孔明神機妙算，吾不如也。」

——《三國演義》第四十六回節錄

注釋

① 見委。「見」是被動語助詞。見委，意為受到委派。
② 軍令狀，具結保證的文書。
③ 軍政司，指掌管軍中行政的人員。
④ 虛實，是真是假。
⑤ 隱諱，隱瞞的意思。
⑥ 水寨，水軍的營寨。
⑦ 弔，同調，同音假借。即調回頭的意思。
⑧ 將來，即取來的意思。音ㄐㄧㄤ。
⑨ 中軍帳，即主帥居住的指揮處所。

(二) 借東風

卻說周瑜立於山頂，觀望良久，忽然望後而倒，口吐鮮血，不省人事。左右救回帳中，諸將皆來動問，盡皆愕然，相顧曰：「江北百萬之眾，虎踞鯨吞，不料都督如此，倘曹兵一至，如之奈何？」慌忙差人申報吳侯，一面求醫調治。卻說魯肅見周瑜臥病，心中憂悶，來見孔明，言周瑜猝病之事。孔明曰：「公以為何如？」肅曰：「此乃曹操之福，江東之禍也。」孔明笑曰：「公瑾之病，亮亦能醫。」肅曰：「誠如此，則國家萬幸。」即請孔明同去看病。肅先入看周瑜，瑜以被蒙頭而臥。肅曰：「都督病勢若何？」周瑜曰：「心腹攪痛，時復昏迷。」肅曰：「曾服何藥餌。」瑜曰：「心中嘔逆，藥不能下。」肅曰：「適來去望孔明，言能醫都督之病，現在帳外，煩來醫治如何？」瑜命請入。教左右扶起，坐於床上。孔明曰：「連日不晤君顏，何期貴體不安，」瑜曰：「人有旦夕禍福，豈能自保。」孔明笑曰：「天有不測風雲，人又豈能料乎？」瑜聞失色，乃作呻吟之聲。孔明曰：「都督心中似覺煩積否，」瑜曰：「然。」孔明曰：「必須用涼藥以解之。」瑜曰：「已服涼藥，全然無效。」孔明曰：「須先理其氣，氣若順，則呼吸之間，自然痊可。」瑜料孔明必知其意，乃以言挑之曰：「欲得順氣，當服何藥？」孔明笑曰：「亮有一方，便教都督氣順。」瑜曰：「願先生賜教。」孔明索紙筆，屏退左右，密書十六字曰：「欲破曹公，宜用火攻，

萬事俱備，只欠東南風。」寫畢，遞與周瑜曰：「此都督病源也，」瑜見了大驚，暗思：
「孔明真神人也。早已知我心事，只索以實情告之。」乃笑曰：「先生已知我病源，將用何
藥治之，事在危急，望即賜教。」孔明曰：「亮雖不才，曾遇異人①，傳授奇門遁甲天書
②，可以呼風喚雨。都督若要東南風時，可於南屏山建一臺，名曰『七星壇』，高九尺，作
三層，用一百二十人，手執旗旛圍繞，亮於臺上作法，借三日三夜東南大風，助都督用兵何
如？」瑜曰：「休道三日三夜，只一夜大風，大事可成矣。只是事在目前，不可遲緩。」孔
明曰：「十一月二十日甲子祭風，至二十二日丙寅風息，如何？」瑜聞言大喜，蹶然而起。
便傳令差五百精壯軍士，往南屏山築壇，撥一百二十人，執旗守壇，聽候使令。

……

這諸葛亮在南屏山七星壇上，作神弄鬼似的「踩罡步斗」，只等時間一到，東風起時，
便由壇上走下，悄然步到江邊。早有備妥的快船，停在前面灘口，衣衫都不及更換，便披髮
上船，順水盪舟而去。等到丁奉、徐盛二人奉了都督之命，分水陸西路前來追趕，孔明的那
艘快船，已到了江心。只見諸葛亮站在船尾，微笑著答說多謝周都督關心，這時，趙雲來迎
接軍師的小船也在旁邊，只見趙子龍立於船尾拈弓搭箭，大叫著說：「吾乃常山趙子龍
也，奉命來接軍師。」說著一箭射去，射斷了徐盛船上的篷索。頓時，徐盛的船乃打橫了起
來。就這樣，諸葛孔明逍遙而去。

五、文學體式的異趣

在西潮不曾流波到東方之前，我國的文學教育，是文、史、哲合一施教的，到了學校的教育制度，改成西方的體式，在大學科系中，方始分成三個學系。但在文學這一科系中的詩、詞、歌、賦，以及戲曲，這些應予歌唱的韻文，仍是文學科系中重要的一個環節。其它如屬於散文的小說，在今日的文學中，也是一大重鎮。可以說，文學的體式是多樣的，當然，每一體式都具有他文學藝術的特異趣味。

我國的戲曲，在體式上，是由韻文、散文、駢文交錯而混合形成的。歌唱是韻文，唸白是散文，上下場的引子、對子是駢文。使用題材的來源，有歷史的，有小說的，也有虛構的。但無論題材來自何處，列在戲曲的形式中，都必是有其獨立的體式，以及應表達的戲劇

注釋

① 異人，與一般人不同的人，能做一般人作不到的事。

② 奇門、遁甲、天書，都是傳授異能及法術的書，乃道家之說。實際上，很難說世上有這類書，此乃小說家言。

藝術的趣味。如果，戲劇的題材，是有歷史可稽考的，有小說可依據的，我們只要追溯其題材淵源，就會發現其體式的形成脈絡。這就是本文之所以提供的正史《三國志》、《資治通鑑》，以及小說《三國演義》的資料，就是研究「赤壁鏖兵」（亦稱「群英會」）的文學體式所必需參考的。

「赤壁鏖兵」是屬於演述史實的戲劇，可以稱之為「歷史劇」，堪稱之為「史劇」。但在情節上，則是傾向於小說的。按《三國演義》一向被視為「歷史小說」。實則，它與正史還有著相當的距離。就以所寫周瑜的因妒而時時要除去諸葛亮，就是不合史實的虛構。但小說家與戲劇家，是可以不遵正史去獨創其歷史人物的性格的。那麼，周瑜與諸葛亮在小說與戲劇中，與正史不符之處，也就不應該以「治史」的態度來挑剔了。

《單刀會》的正史、小說與戲劇

一、正史上的「單刀會」

先是，益州牧劉璋，綱維頹弛。周瑜甘寧，並勸權取蜀，權以咨備。備內欲自規，乃偽報曰：「備與璋託為宗室，冀憑英靈以匡漢朝。今璋得罪左右，備獨竦懼，非所敢聞。願加寬貸，若不獲請，備當放髮歸於山林。」後備西圖璋，留關羽守。權曰：「猾虜乃敢挾詐。」及羽與肅鄰界，數生狐疑，疆場紛錯。肅常以歡好撫之。備既定益州，權求長沙、零、桂，備不承旨。權遣呂蒙率眾進取，備聞自還公安，遣羽爭三群。肅住益陽，與羽相拒。肅邀羽相見，各駐兵馬百步，但諸將軍單刀俱會。肅因責數羽曰：「國家區區本以土地借卿家者，卿家軍敗遠來，無以為資故也。今已得益州，既無奉還之意，但求三郡，又不從命。」語未究竟，坐有一人曰：「夫土地者，惟德所在耳，何常之有？」肅厲聲呵之，辭色甚切。羽操刀起，謂曰：「此自國家事，是人何知。」目使之去。

「單刀會」討荊州的原因，是這樣鬧起來的。

起先，益州（今四川）的牧守（屏藩四川的地方官）劉璋（漢宗室），沒有才能，廢弛了行政的綱紀，社會與起變亂。吳國的大將周瑜與甘寧，都勸吳主孫權，應藉此時機，興兵去攻打西蜀，把劉璋滅了，佔領蜀地。

孫權鑑於他與荊、襄的劉備有姻親關係，而且，也擔心他要是出兵，一旦劉備半路上阻攔，也是問題。再說，劉備今日之駐地荊、襄，原是東吳借給他們的。遂決定向劉備先打個招呼，免得產生阻礙。那知劉備自己早就有了占領益州的打算，當他接到了孫權的照會，遂編了一套說詞，回答說：「我與璋，都是皇家的宗室，早有默契，願共同仰伏著太祖在天英靈，來戮力匡扶大漢的朝政。如今，劉璋個人犯了過錯，得罪了左右。這件事我早就膽戰心驚，不是我劉備不過問，基於宗親的情誼，我正慢慢的糾正他。我這裡請求你暫緩行動。若是劉備不接納我的忠言，我便隱居到山林中去。那時，任憑你們吳國去行動就是。」

東吳孫權等人，一想也是，這時行動，若是有劉備等人的阻攔，反而讓曹操有揮軍南

下的機會。於是就接納了劉備的說詞。怎會想到，劉備竟自去滅了劉璋，占據了益州，並留關羽駐守。這一來，孫權可是惱怒了起來，遂說：「好小子，膽敢耍猾頭來欺騙我。」

於是，討還荊州便是東吳馬上要行動的一件事。

關羽駐守荊州，不時要與魯肅的部隊比鄰對峙。當然，這兩人雖是相識的好友，又曾比肩對抗過曹兵，赤壁一戰，乃孫、劉兩家合作之功。可是，自從劉備騙了孫權，取了益州，並不歸還向東吳借來的荊州。所以，關羽與魯肅的部隊，鄰界駐紮的日子，兩下裡總是你疑我我疑你，在兩相狐疑中，疆場上時生齟齬，糾紛迭起。好在魯肅為人寬厚，遇上了這種紛爭的情事，總是魯肅以歡好的友情來安撫了下去。

當劉備占領了益州之後，正如俗所謂的「生米已煮成熟飯」，孫權再氣再惱，也莫可如何。除了興兵，別無他法。於是，孫權先向劉備提出了一個君子條件，要求劉備把長沙、零陵、桂陽當地，畫歸東吳版圖。劉備不接受。孫權遂派呂蒙率領大軍攻取。這時的劉備便從益州回到湖北公安，派關羽率軍前去保衛這三郡，東吳派魯肅率軍進駐益陽（湖南）與關羽對峙。

魯肅邀關羽會晤③。

相見的那一天，雙方的人馬各保持一百步的距離，隨同主將趨前相會的將領，只准各持單刀相會。

就是這樣的陣式，魯肅與關公會面了。

魯肅一見到關羽，就數落了一長串的話，責難劉備無信無義，說：「我們吳國雖小，卻有仁義之愛，這就是我們借荊州這塊土地給你們暫住的本意。那時，你們三兄弟兵敗遠來，連個立足之地也無有，我們本於仁愛借荊州給你們暫時居留。如今，你們佔著它已有了立足之地了，滅了劉璋，占了益州。你們借去我們東吳的荊州，至今還無歸還的意思。我們希望你們用長沙、零陵、桂陽三郡交還，卻也不答應。怎麼……」魯肅的話尚未說完。關羽這邊有一人大聲的說：「天下的土地，屬於有德的人，怎麼能算得是你們東吳所有？」魯肅一聽，厲聲喝叱，氣脹著臉，嘔著一肚子的悶氣，切責劉備無義。

這時關羽舉起刀轉身喝叱說：「這是國家的事，你知道什麼？」說著遂使眼色要那說話的人離開。

二、小說上的「單刀會」

孫權曰：「既劉備有先還三郡之言，便可差官前去，長沙、零陵、桂陽三郡赴任。不一日，三郡差去官吏盡被逐回。告孫權曰：「關雲長不肯相容，連夜趕逐回吳，遲後者便要看如何？」瑾曰：「主公所言極是。」權乃令瑾取回老小，一面差官往三郡赴任。不

殺。」孫權大怒，差人召魯肅責之曰：「子敬昔為劉備作保，借吾荊州，今劉備已得西川，不肯歸還，子敬豈得坐視？」肅曰：「肅已思得一計，正欲告主公。」權問：「何計？」肅曰：「今屯兵於陸口，使人請關雲長赴會。若雲長肯來，以善言說之，如其不從，伏下刀斧手殺之。如彼不肯來，隨即進兵，與決勝負，取奪荊州便了。」孫權曰：「正合吾意，可即行之。」闞澤進曰：「不可。關雲長乃世之虎將，非等閒可及，恐事不諧，反遭其害。」孫權怒曰：「若如此，荊州何日可得。」便命魯肅速行此計，肅乃辭孫權，至陸口，召呂蒙、甘甯商議。設宴於陸口寨外臨江亭上，修下請書，選帳下能言快語一人為使，登舟渡江。江口關平問了，遂引使人入荊州叩見雲長，具道魯肅相邀赴會之意，呈上請書。雲長看書畢，謂來人曰：「既子敬相請，我明日便來赴會，汝可先回。」使者辭去，關平曰：「魯肅相邀，必無好意，父親何故許之？」雲長笑曰：「吾豈不知耶？此是諸葛瑾回報孫權，說吾不肯還三郡，故令魯肅屯兵陸口，邀我赴會，便索荊州。吾若不往，道吾怯矣！吾來日獨駕小舟，只用親隨十餘人，單刀赴會，看魯肅如何近我？」平諫曰：「父親奈何以萬金之驅，親蹈虎狼之穴，恐非所以重伯父之寄託也。」雲長曰：「吾於千槍萬刃之中，矢石交攻之際，匹馬縱橫，如入無人之境，豈憂江東群鼠乎？」馬良亦諫曰：「魯肅雖有長者之風，但今事急，不容不生異心，將軍不可輕往。」雲長曰：「昔戰國趙人藺相如①，無縛雞之力，於澠池會上，覷秦國君臣如無物。況吾曾學萬人敵者

乎？既已許諾，不可失信。」良曰：「縱將軍去，亦當有準備。」雲長曰：「只教吾兒選

快船十只，藏善水軍五百，於江上等候。看吾紅旗起處，便過江來。」平領命自去準備。

卻說使者回報魯肅，說雲長慨然應允，來日準到。肅與呂蒙商議：「此來若何？」蒙

曰：「彼帶軍馬來，某與甘甯各人領一軍，伏於岸側，放炮為號，準備廝殺。如無軍來，

只於庭後伏刀斧手五十人，就筵間殺之。」計會已定，次日，肅令人於岸口遙望。辰時

後，見江面上一只船來，梢公水手只數人，一面紅旗，風中招颭，顯出一個大「關」字

來。船漸近岸，見雲長青巾綠袍，坐於船上，傍邊周倉捧著大刀，八九個關西大漢，各跨

腰刀一口。魯肅驚疑，接入亭內，敘禮畢，入席飲酒。舉杯相勸，不敢仰視。雲長談笑自

若。

酒至半酣，肅曰：「有一言訴與君侯，幸垂聽焉。昔日令兄皇叔，使肅於吾主之前，

保借荊州暫住，約於取西川之後歸還。今西川已得，而荊州未還，得毋失信乎？」雲長

曰：「此國家之事，筵間不必論之。」肅曰：「吾主只區區江東之地，而肯以荊州相借

者，為念君侯等兵敗遠來，無以為資故也。今已得益州，則荊州自應見還。乃皇叔但肯先

割三郡，而君侯又不從，恐於理上說不去。」雲長曰：「烏林之役③，左將軍親冒矢石，

戮力破敵，豈得徒勞，而無尺土相資。今足下復來索地耶？」肅曰：「不然。君侯始與皇

叔同敗於長坂，計窮力竭，將欲遠竄，吾主矜愍皇叔身無處所，不愛土地，使有所託，足

以圖後攻。而皇叔衍德隳好，已得西川，又占荊州，貪而背義，恐為天下所恥笑。惟君侯察之。」雲長曰：「此皆吾兄之事，非某所宜與也。」肅曰：「某聞君侯與皇叔桃園結義，誓同生死，皇叔即君侯，何得推託乎？」雲長未及回答，周倉在階下厲聲曰：「天下土地，惟有德者居之，豈獨是汝東吳當有耶？」雲長變色而起，奪周倉所捧大刀，立於庭中，目視周倉而叱曰：「此國家之事，汝何敢多言，可速去。」倉會意，先到岸口，把紅旗一招，關平船如箭發，奔過江東來。雲長右手提刀，左手挽住魯肅手，佯推醉曰：「公今請吾赴宴，莫提起荊州之事。吾今已醉，恐傷故舊之情，他日令人請公到荊州赴會，另作商議。」魯肅魂不附體，被雲長扯至江邊。呂蒙、甘寧各引本部軍欲出，見雲長手提大刀，親握魯肅，恐肅被傷，遂不敢動。雲長到船邊，卻纔放手，早立於船首，與魯肅作別，肅如癡似呆，看關公船已乘風而去。後人有詩讚關公曰：「藐視吳臣若小兒，單刀赴會敢平欺，當年一段英雄氣，尤勝相如在澠池」

——《三國演義》卷三，第六十六回

注釋

① 「陸口」，在今湖北嘉魚縣西南，亦名「陸溪口」。

② 「澠池會」即戰國時代秦昭襄王宴趙王於澠池。秦王命趙王彈箏，藺相如則堅請秦王擊缶。

命史官各將此事記之史冊。秦王索趙城，藺相如以理駁之。秦王擬攜留趙王，藺相如已護趙王離開秦境。為趙國在外交上，完成一大勝利。「澠」，音ㄇㄧㄣˊ。

③「烏林」，在今湖北嘉魚縣西，長江北岸。對岸為赤壁山，所謂「烏林之役」，即指赤壁之戰。

三、戲劇《單刀會》

(一) 故事情節

話說魯肅受到君主的責備，又逼他儘快討還荊州，遂想了三條計策，約關羽過江。第一計是以慶祝孫、劉兩家聯合拒曹，關將軍身居大功，特邀過江赴宴，必不生疑。在酒筵上談討還荊州的事。倘若不還，就用第二計。第二計是早將江上船隻，盡行收起，不放關羽回去。當他知道中計，默然有悔，必會誠心歸還。若是不還，就用第三計。第三計是命令埋伏的兵將，把關羽拿下，四在江東。劉備失去了輔佐的大將，就會把荊州歸還。

計議已定，卻又想到應去拜見國之大老喬公喬國老，魯肅以為喬國老一定會贊成他的這一設計，說不定喬老還會給他補充一些意見呢！

喬國老堅持要到魯肅這裡來，免得勞駕魯肅到他家去，會惹得社會生疑。請關羽過江赴宴，是不能公開的事。

魯肅與喬國老見了面，道出了為討還荊州，特地邀請關羽到江東作客的計策。這事，喬老早就猜到了。所以喬國老一聽此說，便斷然回答說不可。第一，如今的情勢，依仗的就是孫劉兩家和好，赤壁一戰，功在劉方。第二，宴請關羽，意在討還荊州，關羽怎會應允。那時，怎麼辦？魯肅就說：「只有困兵。先把關羽扣下，劉備就不能不還了。」喬公一聽，便呵呵笑了。說：「那關羽是好惹的麼？」遂誇說關羽手拿青龍偃月刀騎著赤兔千里追風駒，擺在戰場上如何神勇。那時，怎麼辦？魯肅遂說，已將江上船隻，全部拘收，使關羽回不了荊州。喬公又笑了，說：「想當年，關羽被困曹營數年，那曹阿瞞對待關羽是多麼的恩厚。上馬金，下馬銀，三日一小宴，五日一大宴。雖在曹營，那曹阿瞞對待關羽是多麼的恩厚。上馬金，下馬銀，三日一小宴，五日一大宴。雖在曹營為曹操斬了顏良，誅了文醜。結果，當他聽說劉備的確切行蹤，還是堅持告別曹營。那關羽卻在馬上用青龍偃月的刀尖兒，輕輕把曹操親自送到灞陵橋，親自餽贈錦袍一襲。那關羽卻在馬上用青龍偃月的刀尖兒，輕輕把盤中的錦袍挑起，只說了一個「謝」字，便揚鞭策馬而去。」遂又向魯肅冷笑著說：「嗨！你們留得住關羽嗎？」

說過，便逕自邁開大步，走出門去了。

魯肅被冷落下來，也沒有送客。他回想到當年的美人計，就是這位大老在國太跟前把

它弄假成了真的。所以他對喬國老的說法，不願接受。愣了一霎，看到身邊的副將黃文，便說：「喬國老的話，太誇大了關羽，咱們這裡還住著一位隱士司馬徽（德操）先生，這人不但有學問，閱歷也廣，見識也高，咱不妨去請教請教！再說，此人與關羽也相識。聽聽他的意見如何？」於是黃文便銜命去辦這件事。

過了兩天，黃文跟著魯肅去拜望司馬徽先生。

司馬先生住在郊區的一處草房。到了那裡，黃文去叩柴門。應門的童子，問明了來人，說：「俺師父已經等著你們了。」遂領引他們進門。

魯肅見了司馬先生，寒暄遞茶之後，便說明已邀請荊州關羽過江飲宴，特來邀請司馬先生作陪。司馬先生一聽，頓時拒絕，說：「若有關公在座，貧道會發風疾，去不的！去不的。」魯肅無奈，只有當面請教司馬先生，請他告知那關羽的酒後德性如何？司馬德操便馬上答說關公的酒性，還勸魯肅千萬不要在酒席筵前提起討還荊州的事。要是惹起他的酒性來，他那烈火樣的性子，就不好收場了。魯肅一聽便意氣飛揚的說：「先生，我這裡的兵多將勇，料想關羽一人也奈何不了我們。」

司馬德操又笑著說：「大夫你要是這樣作，他們弟兄怎能袖手旁觀？如今，他們不但有張翼德、趙子龍，還有馬孟起以及黃漢升老將軍，這幾位大將都是你們東吳應付不了的。」說著便站了起來，用手指著魯肅說：「到了那時，怕的是關羽的青龍偃月刀會割破

了你的手，我也得提防樹葉兒會刺破了我的頭。他過五關斬六將，都沒有敵手，那能戰的

顏良，會殺的文醜，不都在關羽的刀下掉了頭。」於是又冷笑著說：「嗨嗨！你可要當心

呶！只怕那殺慣了人的關羽，耍起青龍偃月刀，會割破了你的頸皮骨。」說完便走進房內

去了。

魯肅與黃文愣在那裡，進也不是退也不是。

這時，那道童笑嘻嘻地走了過來，說：「魯子敬，你真是肉眼凡胎，不認識我小小貧

道。你要討荊州該來問我？」

魯肅也知那道童是開玩笑，遂說：「那麼，既然你師父不肯去，你就辛苦一趟吧！」

那道童馬上擺了個滑稽的架勢，說：「你們等著，我去拿根藜杖，換雙草鞋，」說著又做

了個害怕的鬼臉，吐吐舌頭，說：「我要是去，那關雲長不會跟我鬥，怕的是周倉他會掄

起了青龍偃月刀來劈破了我的頭。」兩手把頸脖子一抱，說：「我還是學那烏龜兒，把頭

一縮，嘰哩咕嚕滾向河裡去逍遙遊吧。」

把頭一縮，也跑進房內去了。

儘管如此，魯肅還是照計行事。

再說，話說那關羽，接到了魯肅的請柬，兒子關平關興以及其他將領，都勸關公應該

置之不理。關公卻告訴他們，必須去，不去，便是怯敵，那就丟人，豈不貽笑天下！

於是，大家只有聽從安排，著關平準備下快船，停靠江邊蘆葦深處，然後分派說：

「隨時注意這東岸江上火起，就把快船開出，來迎接插上紅旗的船隻。我去，只帶周倉一人就成了。」就這樣，關羽帶領了周倉，乘小船一隻，迎風破浪，前去赴會。

那東吳這邊的將士，一見西岸划來了一隻小船，迎前一看，果然是大將關雲長，只帶了周倉一人及少數幾名兵士，無不喜憂參半，喜的是請來了關羽，憂的是何以人單勢薄？不知又有何錦囊？

那魯肅以大禮把關公迎接了來，正擬一切照計而行。那想到，尚未開口說到荊州，關羽卻說話了：「魯大夫你知道『以德報德，以直報怨』①這句話的意思嗎？」魯肅遂借了這句話的意思，責備劉備久借荊州不還，是失德，而且失信。跟著又重複著那些老套的話：「當初劉皇叔在兵敗無枝可依的狼狽情況下，由他魯肅作保借去了荊州，原說得了西川，歸還荊州，如今得了西川也不歸還。請以長沙零桂三郡交換，也不理會。真是『人而無信，不知其可也②』」關羽一聽，大不耐煩，便以責備的語氣說：「你請我來吃飯，不是要我還荊州的。如今劉孫是秦晉姻，不要弄成了吳越仇③。」④關羽更是不耐煩了，遂說：「你在我跟前，別提什麼孔聖人的話：『信近於義，言可復也。』你今天設宴是請我飲酒吃飯，不是說古道今。」正說著，關羽聽到有眾人的腳步聲與刀劍的碰撞鳴響，知是魯肅要動武了。魯肅正想再

說什麼的時候，已被關羽伸出手去，抓住了衣領，另一隻手已把腰中劍抽出了鞘，說：

「你那口中三寸不爛舌，休要惱了我手中這三尺鐵。」門外眾將兵正要蜂擁進來，看到魯大夫被關公抓在手中，一個個都不敢冒進。那關公揚著手中劍儼然天神似的，東吳將士早已心懾膽怯。一個又聽到關公說：「我這劍飢餐過營軍上將的頭，渴飲過仇人的血。我那青龍偃月刀，你們早就知道厲害。」一邊抓住魯肅向門外走，又一邊向軍兵說：「你們休想阻攔我，擋著我的，呵呵！」說著揚起手中劍，要向魯肅砍去，說：「誰敢擋攔，誰就一劍兩截。你們好生送我到江邊去，以後作謝！」

魯肅以目示意軍兵們退後，跟隨他送關羽到江邊。

到了江邊，周倉早已到江邊舉火，迎來了關平關興的快船。周倉手中的青龍偃月刀，已在江邊懾服了一些守江的兵士。再一看那關公像煞神似的手舉長劍，手中抓住了魯大夫，只要手落，魯大夫便沒了命。因之誰也不敢動。就這樣關公躍上兒子們的快船，快馬似的離開了江邊。這時的江邊，已無吳國船隻，魯肅等人只有乾瞪著雙眼，望著關羽父子揚帆而去。（據關漢卿《單刀會》寫）

注釋

① 「以德報德，以直報怨。」見《論語》〈憲問〉篇。意為受人德惠，以德報答；與人結怨，

以理還答。

② 「人而無信，不知其可也。」見《論語》〈學而〉篇，意為人要是交友處世不講究信實，不知那人怎樣生活下去。

③ 「秦晉姻，吳越仇。」在春秋時代，秦與晉結成姻親，晉文公姊嫁給秦穆公，史稱「秦穆夫人」。吳國與越國相鄰，竟相仇爭數代。

④ 「信近於義，言可復也。」見《論語》〈學而〉篇。意為如講信與義相聯，話就能兌現。

(二) 選註

關漢卿《關大王獨赴單刀會》

第一折

〔魯云〕他便有甚本事。〔末唱〕

【鵲踏枝】他誅文醜逞粗躁，刺顏良顯英豪①。他去那百萬軍中，他將那首級輕梟②。

〔魯云〕想赤壁之戰。我與劉備有恩來。

〔末唱〕那時間相看的是好③。他可便喜孜孜④笑裡藏刀。

〔魯云〕他若與我荊州。萬事罷論。若不與荊州呵。我將他一鼓而下⑤。

〔末云〕不爭你舉兵呵。〔唱〕

【寄生草】幸然是天無禍。是嗏⑥這人自招。全不肯施恩布德行王道。怎比那多謀足智雄曹操。你須知南陽諸葛應難料⑦。

〔魯云〕他若不與呵。我大勢軍馬好歹奪了荊州。

〔末唱〕你則待千軍萬馬惡相持。全不想生靈百萬遭殘暴。

注釋

① 顏良、文醜，都是袁紹大將，關公在曹營時，出戰斬殺。

② 輕梟，意為輕而易舉的就把敵將頭顱割將下來。

③ 「那時間相看的是好」，意為赤壁之戰那時候，看在孫劉兩交好分上。

④ 喜孜孜，意為笑嘻嘻地。

⑤ 一鼓而下，語見《左傳》〈曹劌論戰〉（莊公十年傳）。

⑥ 嗏，咱們之意。同「咱」。

⑦ 應難料，應知道這諸葛亮是一位詭計多端的人，料得到他有些什麼花梢呢！

[第二折]

〔魯云〕先生。關公酒後德性如何？

【滾繡毬】他尊前①有一句言，筵前帶二分酒。他酒性躁不中撩鬥②。你則綻口兒休題著索取荊州。

〔魯云〕我便索荊州有何妨。

〔末云〕他聽的你索荊州呵。

〔唱〕他圓睜開丹鳳眸③。輕舒出捉將手。他將那臥蠶眉④緊皺。五雲山⑤烈火難收。他若是玉山低趄⑥。你安排著走。他若是寶劍離匣。準備著頭。枉送了你那八十一座軍州⑦。

注釋

① 尊前，意為酒席筵前。「尊」，同樽。

② 撩鬥，即挑逗之意。比方故意找麻煩，口語稱「撩」，此「鬥」字乃「逗」字的假借。

③ 丹鳳眸，關羽的貌相是丹鳳眼，故此稱呼。「眸」為叶韻。

④ 臥蠶眉，關羽的貌相是臥蠶眉，故此稱呼。

⑤ 五雲山，即「五蘊山」，此本作「雲」，乃同音假借。「五蘊」，即佛經所謂的「色、受、想、行、識」。是以「五蘊山」即指人的心中蘊藏了這些感情的情緒。

⑥ 玉山低趄，此借古典語形容關羽醉貌。古稱男子身軀健美，謂之「玉山」。「低趄」，傾斜的形相。《世說新語》〈容止〉有句：「其醉也，傀若玉山之將崩。」

⑦「八十一座軍州」，指吳國所有管轄地區。按宋代地方行政區，以「路」分。路下再分作「府、州、軍、監」等名稱。元人小說、戲劇，多以宋代制度定名。此說「八十一軍州」，即以宋行政區的名稱入說，非三國史乘。

第四折

〔正末關公引周倉上〕〔云〕周倉。將到那裡也。〔周云〕來到大江中流也。〔正云〕看了這大江。是一派好水也呵。〔唱〕

【雙調①新水令】大江東去浪千疊。引著這數十人駕著這小舟一葉。又不比九重龍鳳闕②。可正是千丈虎狼穴③。大丈夫心別④。我覷這單刀會似賽村社⑤。

〔云〕好一派江景也呵。〔唱〕

【駐馬聽】水湧山疊。年少周郎何處也。不覺的灰飛煙滅⑥。可憐黃蓋轉傷嗟。破曹的檣櫓一時絕⑦。鏖兵的江水由然熱⑧。好教我情慘切。〔云〕這也不是江水。〔唱〕二十年流不盡的英雄血⑨。

注釋

①雙調新水令，曲牌新水令，唱時的變奏名稱。

②又不比九重龍鳳闕，此指所駕小舟的情況，怎比得天子的金殿鳳闕。意指此去有風險也。

③千丈虎狼穴，意指此去赴宴，等於是跳進千丈深的虎狼窩穴。

④大丈夫心別，意為此行必須另加小心，對方設宴相邀，不是請客，乃心有鬼胎。

⑤賽村社，意此去像是參加村里迎神會的社火競賽。

⑥灰飛煙滅，蘇東坡詞〈念奴嬌——赤壁懷古〉句。該兩曲悉以此詞文句改作。

⑦破曹的檣櫓一時絕，此指赤壁之戰火攻取勝光景。

⑧鏖兵的江水由然熱，意指如今駕舟經過這大江，還能感受江水還是熱的。「由」同「猶」，假借字。

⑨二十年流不盡的英雄血，意為雖已時去二十年了，江水日夜的流，也流不盡英雄們的報國熱血。

《查頭關》的虛構戲趣

一、戲的故事情節

昭君王嬙①，出塞下嫁匈奴呼韓邪單于，業已十八年了。漢元帝劉奭②卻還時時悔恨著這件事。那位從中做了手腳的畫匠毛延壽，雖在事發後處死，但這件以傾國美女賜予匈奴呼韓邪單于這件事，一直記掛在劉奭心上，無法釋懷。儘管他知道王嬙已經死了，然而這位多情的皇帝，還是縈繞夢寐的思念著，思念著。

在昭君出塞之後，臣僚們為了寬解君主對於美人王嬙的愧悔與懷念，又在湖北秭歸物色了一位相貌酷似王嬙的女子，名之曰「賽昭君」，選進宮來，獻與君王，終於達成了慰撫的目的。未及一年賽昭君就生下了一位小王子，名鷟③，字唐建。後來，皇后故了，身為貴妃的賽昭君，晉封皇后，劉唐建也立為太子。

時光荏苒④太子已十七歲了，劉奭也老了。但年老的人，最是懷念過去。因而近年來，

又在唸叨⑤著那死在北塞的昭君王嬙，時常夢囈似地說：王嬙在北塞某地某處等他。於是有一天，劉奭便私自輕車簡從⑥，出了京城，奔向北塞。雖有部分文武臣僚暗中保護，皇后還是放心不下，遂又差遣太子出城追駕。

這位皇太子劉唐建為了要掩藏他真實的身分，又憑恃⑦著他練有一身的武藝，竟然扮成一名低級軍官，單槍匹馬向北國的邊界闖去。路過吉星台地方，遇見有人在台上「擺擂」⑧，他就好奇的下馬近前觀看。居然三人登台挑擂，都一一都被摔下台來。這劉唐建竟一時興起，挽起了袖子，跳上台去挑擂。那擂台主是一位滿臉于思的胡地粗漢，一見這面目嬌好柔嫩如女子的南蠻子，越發的神氣起來，那會放在心上。他想只要三拳兩腳，就能把這小子踢下台去了。便輕蔑的在心底笑著說：「這小子的胎毛兒還未脫呢，竟敢上台打擂？」伸出腳來，來了一個側躍飛腳，自以為只要這一掃擋腿飛出，就會把對方掃下擂台二十丈開外去，那裡想到，他這一個側躍起的飛腳，正好被劉唐建伸手抓住，順勢輕輕一提，便一個輪轉朝天摔躺在擂台上了，一時台下人聲大嘩，笑浪翻起。劉唐建轉身向台下嗤笑的群眾，微笑握拳作謝，便跳下台去，自顧自走向拴馬的所在，提槍上馬，揚長而去。只聽得後面人聲喧嚷，鑾鈴大響，知勢不妙，遂把繮繩一鬆，兩足一蹬，任馬揚蹄飛奔。

在飛奔中，從身後傳來的鑾鈴馬啼聲，推想追來的人眾不少。自己只是單槍匹馬，怎好迎敵？只有加速奔逃。在飛奔中，望見前面有一城堡，傲倨草原之上，城的四野，有不少幕

堡，遂奔入這些幕堡之中。劉唐建下了馬，隱入在一個乾涸的水塘中，果然，追來的人馬停止了。

這時已到黃昏，太陽像個紅紙糊成的圓燈籠，擺在西方的地平線上。劉唐建已單槍匹馬奔波了一日，感到疲倦了，遂打開乾糧包，吃些食物，躺在斜坡的土地上，不知不覺地入了夢鄉。

這地方是尤界關，屬胡人中的一族，拓拔氏與擺擺台的那一處，不是一族。尤界關在這一帶，勢力較強，所以劉唐建進入尤界關，追的人便不敢前進了。但劉唐建進入了尤界關的地界，雖然隱藏了起來，還是瞞不了尤界關的人，遂上報了關主。

再說這裡的關主姓尤，膝下無子，生有兩個女兒。他常到關內與漢人貿易。關上的人馬事務，交由兩個女兒掌管，長女名春風，掌頭關，次女名春鳳，掌二關，三關由關主婆掌管。尤春風聞報有人馬闖入關界，就率領手下人等到關外巡查。她的隨從名蘇里煙，是個十多歲的小蠻子。春風出了關，發現近處的草地上，有一團紅紅的火在燃燒著，她命蘇里煙去查看，便發現了在睡夢中的劉唐建。尤春風遂把他帶到關上問話，一見到劉唐建不但少年英俊，而且器宇非凡⑨，頓生愛意。一經盤問，才知他竟是大漢朝的太子，尤春風一向仰慕大漢朝的文化，遂要求劉唐建封她。劉唐建為了權宜之計，只好應允說：「有朝一日登龍位，封妳昭陽掌正宮。」就這樣在番邦成了親。

可是，劉唐建此行是奉母命到北塞追回父駕的。沒有完成母命，卻又不敢明講事實，也不能與番邦女子成親住了下來呀。於是又連夜尋得鎗馬，逃出關去。怎又想被把守二關的妹妹尤春鳳捉到，照樣的一見生情，但問明事實，他竟是在與姐姐成親之夜，私逃出關。知道姐姐定會追來，就把劉唐建藏起，等到姐姐到來，與她戲耍一番。可是，這位大漢太子劉唐建又逃離出二關了。於是姐妹二人並馬齊驅，追向三關……

注 釋

① 王嬙，《漢書‧元帝紀》作「檣」，〈匈奴列傳〉則又作「牆」，但一般則寫作「嬙」。

② 漢元帝名奭，字曰盛，建昭六年（西元前三十三年）呼韓邪單于來朝，以宮人王嬙許嫁，遂改建昭六年為竟寧元年。

③ 漢成帝名驁，字太孫，元帝子。「劉唐建」的名字，乃戲劇家杜造。

④ 荏苒，意為輾轉，指時間交替，日復一日。

⑤ 唸叨，意為心裡想著，口裡說著。

⑥ 簡從，意指隨行人員少，從，音ㄗㄨㄥ。

⑦ 憑恃，二字均為有所依賴的意思。

⑧ 擺擂，即「擺擂台」。自恃勇武無敵，搭起台來，號召四方勇士前來比武，企圖稱霸一方。

⑨器宇非凡，指身材、相貌、氣質，令人看著就不像個普通人。

二、歷史的背景與虛構

前面寫的這一段故事情節，是根據《綴白裘》第十一集卷四所載梆子腔的〈宿關〉、〈逃關〉、〈二關〉三折戲，編纂①出來的，不是全劇，只知道還有「三關」，也許到「三關」戲還沒有完。結局怎樣？無從推想。就連〈宿關〉（即今演的《查頭關》）以前的情節，都是筆者依據「宿關」的戲詞，推想出來的。因為戲詞寫小生劉唐建一上場，就唸：「喲！休趕，休趕。我奉密旨趕君王，吉星台上作戰場；一人一騎難招架，勒馬回頭望故鄉。」看來，〈宿關〉的前面，還有不少大場面的戲，我只虛構了一場〈擂台〉，目的只在說說《查頭關》的戲趣。這一點，特別在此說明。

從殘餘在《綴白裘》上的這三折戲的劇情來看，顯然的，這故事是從「昭君和番」的傳說和史實繁衍②而來。按《綴白裘》第十一集上的序言，寫於乾隆甲午（西元一七七四年），自可想知這齣戲在康熙年間，便演出於梆子班。說來，這齣戲在舞台上，已有幾近三百年的歷史了。

「昭君和番」已是家喻戶曉的故事。但在正史上，只不過這麼一句話：「竟寧元年（西

元前三十三年），呼韓邪單于來朝。復修朝賀之禮，願保塞傳之無窮邊陲，長無兵革之事。

改元為竟寧（時為建昭六年，西元前三十三年）賜單于待詔，掖庭王檣為閼氏（皇后）。

③可以說在漢元帝時代，國勢相當強盛，所以匈奴單于前來入朝。到了元朝，馬致遠根據

了王昭君下嫁呼韓邪單于的史事，寫了一本《破幽夢孤雁漢宮秋》，誇大了昭君是為國「和

番」去的。這麼一來，昭君為國出塞和番的故事，便在戲劇舞台上傳播起來④，反而成了

「正史」，在社會上家傳戶曉。正由於戲劇家筆下的漢元帝，在宮中思念昭君成疾，像《查頭

關》這樣後續的戲，「賽昭君」不但成了漢元帝的皇后，還生了太子劉唐建……。

西洋人稱「小說」謂之為虛構（FICTION），「戲劇」與「小說」是同胞的兄弟姐妹，

他們的父親就是「虛構」。雖然，傳統戲劇演的都是歷史上的事件，縱然人物是歷史上實有

的，但在戲劇的故事情節中，則斷然不是歷史上原有的事件。俗所謂「戲者，戲也。」既然

是「戲」，它所要表現的，一是戲的情趣⑤，二是戲的效果⑥。戲的歷史背景，只要假借或

假設就可以了，戲不是演述歷史。所以，我們要想在戲劇中去尋找正史的契合，勢必「刻舟

求劍」的⑦。

注　釋

①編纂，意為把既有的文字史料，分門別類的一一編輯起來，使之成冊、成書。編，意思是把

一條條的木簡，按次第冊在一起，纂，集起來的意思。

②繁衍，意為孳生出來，越變越多。

③此文見《漢書》卷六〈元帝紀〉，只說：「掖庭王檣為閼氏。」閼氏讀如「ㄧㄢ ㄓ」，匈奴王的皇后之意。在卷九十四〈匈奴傳〉中，則說：「單于自言願婿漢氏以自親（自願作大漢朝的女婿），元帝遂以後宮良家子王牆字昭君賜單于。」而已。

④除了馬致遠的《漢宮秋》，還有關漢卿的《哭昭君》，明陳與郊的《昭君出塞》，以及佚名的《和戎記》，各種地方戲，都有此劇目，至今上演不衰。

⑤戲的情趣，即「戲趣」。藝術講求的是「趣味」，戲劇的典雅情趣（雅趣），是演員扮成鮮活人物塑造出的人生藝術，要講究趣味。詳細說來，需要很多文字，此一趣，貴在體會。

⑥戲的效果，此一問題，說來有二，一是戲的演出，演員應能從頭到尾，掌握住觀眾的情緒，進入劇情的喜怒哀樂，與劇情揉成一體，一是達成戲劇的寓教於樂的效果。

⑦刻舟求劍，是一句成語典故，語出《呂氏春秋》。說是有位楚國人，乘船過江時，不小心把腰間的劍掉入江中。他就馬上在劍掉入江中時的船舷上，刻了一個記號。船到江邊停下，他便著人在他刻的記號處，入水尋劍，怎能尋得劍呢？

三、《查頭關》的戲趣

在今天的皮黃戲劇劇本中，只有《查頭關》一齣，情節與《綴白裘》中的〈宿關〉類似，但也只到成親為止。情節比《綴白裘》的〈宿關〉多些，卻無〈逃關〉，但也是兩場，先上小生劉唐建宿關，再上尤春風（今之皮黃戲作「鳳」）帶蘇里煙查關①。是一齣標準的小生、小旦、小丑的「三小戲」。

凡是所謂的「三小戲」，都屬於喜劇性質的玩笑戲。從古優的「俳笑」戲演變出來的②。這類戲，著重於娛樂效果，不在內容上考究。譬如劉唐建是大漢皇帝的太子，怎麼可能單槍匹馬跑到番邦去的。雖然我在前面編寫這齣戲的故事情節，根據《漢宮秋》添了那麼一個開頭③，說是漢元帝到了老年，思念昭君太甚，輕車簡從到北國憑弔去了，皇后派太子去追駕。在情理上還是難以周圓的。可是，光看《查頭關》這一齣，戲的趣味就很濃厚。

小旦上場唸引子、定場詩、報家門④的時候，說她能講六國語言，場上就會哄然揚起笑聲來。小丑上場唸�曲（今已改用國語）數板⑤：「上河裡流水哳里里里流，下河裡流水嘩啦啦啦。兩口子睡覺蓋了一床破華搭，動也不敢動，拉也不敢拉；動一動，哳里流流流，拉一拉，嘩里啦啦啦；哳里流流流，嘩里啦啦啦……」。每次小丑上念這段數板，若是臉上身

上也表情出諧謔來，準會贏來炸堂的采聲。

這齣戲的「三小」，是真正的三小。小丑最小，不過十四、五，是以他的嘲謔詼諧都不出童真的範圍。在蛇鑽七竅的問答裡，雙關語的戲趣，都藏在小旦小丑的童真裡，最能引發成年觀眾會心一笑。說親的一段戲，小丑的童真，是這齣戲的趣味重心，小丑跪地求封時，更是這齣戲的戲趣高潮。下場時，小丑眼看著他伺候的姑娘跟小生手牽手入洞房去了，一時酸楚湧上心頭，卻也莫可奈何，孩子似的哭著下場了，小丑若是演出了一個年方十四、五歲的男孩童真，準會給觀眾製造出戲劇的諧趣效果。

注 釋

① 張伯謹編《國劇大成》第二冊，載有《查頭關》一劇，情節是三場，第一場上小生吊場，可以略去。其中劇詞，頗多訛誤。（此劇似應重編完整演出。）

② 古時的優人，扮演的故事，常有笑謔在內，故有「俳笑」的稱謂。優人製造笑謔，取悅國君，是他們的職司。

③ 馬致遠的《漢宮秋》寫漢元帝思念昭君，至為感人。特據此為該劇劇情寫了一個開頭。該劇在《綴白裘》中僅餘三齣，已失去了頭尾。

④ 報家門，是我國傳統戲劇上場的特色，即引子、定（坐）場詩，報名說身分家事等。

⑤按《綴白裘》載，這一段數板是「韃曲」，可以想知在清朝時，這一段數板還是唸滿州語的。那時，滿清入關主政，還不到百年，唸滿州語是為了討好滿人。

《洛神》與〈洛神賦〉

一、〈洛神賦〉(摘錄)

(一)序

黃初三年①余朝京師，還濟洛川②。古人有言，斯水之神，名曰「宓妃」③，感宋玉對楚王說神女④之事，遂作斯賦。

注釋

① 「黃初三年」是西元二二二年，「黃初」是魏文帝曹丕篡漢稱帝後的年號。

② 「洛川」即洛水，源出洛山濟渡。在洛陽附近。

③ 「宓妃」，傳說是伏羲氏之女，溺死洛水，後為洛水之神。習稱「宓妃」。「宓」音ㄈㄨˊ，與

④ 伏通用。所以古籍中「伏羲」也作「宓羲」。

「楚王神女之事」，指宋玉所作〈神女賦〉，寫楚襄王遊雲夢遇神女事。宋玉，楚人，賦家。

（二）賦

余從京城①，言歸東藩②，背伊闕③，越轘轅④，經通谷⑤，陵景山⑥；日既西傾，車殆馬煩⑦。爾迺稅駕乎蘅皋⑧，秣駟乎芝田⑨，容與乎陽林⑩，流眄⑪乎洛川。於是精移神駭⑫，忽焉思散。俯則未察，仰以殊觀⑫。睹一麗人于巖之畔⑭。爾迺援御者⑮而告之曰：「爾有覿於彼者乎⑩？彼何人斯？若此之艷也。」御者⑰對曰：「臣聞河洛之神，名曰『宓妃』。則君王之所見，無迺是乎？其狀若何？臣願聞之。」余告之曰：「其形也，翩若驚鴻，婉若游龍，榮曜秋菊，華茂春松⑱。髣髴兮若輕雲之蔽月⑲，飄颻兮若流風之迴雪⑳。遠而望之，皎若太陽升朝霞㉑，迫而察之，灼若芙蕖出淥波㉒。穠纖得中，修短合度㉓。肩若削成，腰如約素㉔。延頸秀項，皓質呈露，芳澤無加，鉛華不御。……

 注
 釋

① 曹魏的京城初在河南許昌。黃初四年三月遷洛陽。序言「黃初三年」，京城尚在許昌。

② 言歸東藩，言，語助辭，無義。「東藩」指鄄（ㄐㄩㄢ）城。黃初三年曹植被封為鄄城王，四

③伊闕，地名，桀曾居此。

年又徙封為雍丘王。史家說「東藩」應為雍丘。

④轘轅，阪名。伊闕與轘轅兩地都需由曲折道路方能到達。

⑤通谷，地名，洛陽城南五十里有大谷，舊名「通谷」（〈河陽記〉）。

⑥景山，在緱氏縣南七里（《河陽記圖經》）。

⑦車殆馬煩，意為車也該停下修理了，馬也跑煩躁了。

⑧「爾迺稅駕乎蘅皋」，意為：「於是就歇下車馬，解下馬匹來在有草有水的地方休息。「爾」作「而後」或「於是」解，「迺」同乃，「乎」與「於」通用。

⑨秣駟乎芝田，意為在有草的田間餵馬。「秣」意為飼料，作動詞用，以飼料餵馬。〈十洲記〉說：「耕田仙家種芝草。」此所謂「芝田」以及「衛皋」都是美化文辭的說法。

⑩「陽林」亦作「楊林」。地名，因楊樹多得此名。「容與乎陽林」，意為在楊林這地方接納了他們。「容與」，容他們參與。

⑪流眄，游動著眼睛，怔然看望。

⑫「精移神駭」，當他發現了神女，精神頓時驚駭的轉移，「忽焉思散」，馬上思緒都亂散了。

⑬仰則殊觀，仰起頭來看到的，卻是一處特殊的景觀。「俯則未察」，意為低頭看看，已認不清自己站在什麼地方？

⑭ 睹一麗人于巖畔，看到一位美人站在洛水巖丘下的岸邊。

⑮ 迺援御者，「迺」，同乃，援，在此意為就近或順便，全意是「於是遂就近向趕車的人……」

⑯ 「爾有覿於彼者乎？」「爾」，即你。「覿」，同覩。意為：「你有沒有看見洛水巖丘水邊的美人？」所以下面說：「彼何人斯？若此之艷也。」，是說那個美人是誰啊？怎麼長得這麼艷麗啊。

⑰ 御者，駕馭馬車的人，今稱「趕車的」。古時的御者，是官職，非今日的趕車的。

⑱ 「其形也」，翩若驚鴻，婉若游龍，榮曜秋菊，華茂春松，」，意為：那美人的樣子，行動起來，輕忽忽的，就像受驚時展翅飛起的鴻雁，又像水中游龍的突然升起突然潛入。又像陽光映照著的秋菊，又像春日新抽芽的新松。

⑲ 髣髴兮若輕雲之蔽月，似乎像一片輕薄的浮雲遮住的月亮。

⑳ 飄颻兮若流風之迴雪，飄飄颻颻的像一陣風迴旋起的飛雪。

㉑ 遠而望之，皎若太陽升朝霞，遠遠的看去，皎潔得像太陽初升於朝霞之上。

㉒ 迫而察之，灼若芙蕖出淥波，迫近來看，紅艷艷的像挺出綠波的荷花。

㉓ 穠纖得中，修短合度。穠，形容胖，纖，形容瘦；得中，意為不胖不瘦，折衷得恰到妙處；修，指長，合度，合乎不高不矮的那種尺寸。整句的意思，就是不胖不瘦，不高不矮，也就是說正合乎美女的標準。

㉔肩若削成，腰如約素。意為肩頭平整直正，像是巧匠的斧鉞削成的，腰圍的圓度，像預先裁好的束素那樣適度。注謂：「束素，圓也。」古人有制訂的美女束腰絲帶，謂之「約素」。胖過了度，束上就太緊了；太瘦了，束上就太鬆了，或車上就滑落了。故稱「約素」是美女的腰圍準則。

〈洛神賦〉全文近九百言，曹植已在序言中說明是倣自宋玉的〈高唐賦〉〈高唐賦〉所寫的是楚襄王夢神女事，〈洛神賦〉所寫，也全是此一洛川神女的容貌舉止與衣著之美。並無曹植戀念甄后的蛛絲馬跡。

二、李善的記敘

魏東阿王，漢末求甄逸女既不遂。太祖回，五官中郎將；植思甄后玉鏤金帶枕。植見之，不覺泣。時已為郭后讒死，帝意亦尋悟。因令太子留宴飲，仍以枕齎植。植還度轅，少許時，將息洛水上。思甄后，忽見女來，自云託心君王，此心不遂。此枕是我在家時從嫁前，與五官中郎將，

今與君王，遂用薦枕席，謹情交集，豈常辭能具。為郭后以糠塞口，今被髮，羞將此形貌重睹君王爾。言訖遂不復見所在，遣人獻珠於王，王答以玉珮，悲喜不能自勝，遂作感甄賦。後明帝見之改為〈洛神賦〉。

右方這一大段話，是唐朝人李善注《昭明文選》時，在注文前寫的一段記敘。關於這段記敘，雖有人駁斥此說不合史實，可是此一艷情的故事，卻一直在流傳著，戲劇的故事，就是根據這傳說編成的。

根據莊一拂作《古典戲曲存目彙考》記錄，元人有《甄皇后》傳奇一種，今僅存殘曲一支，故事也是依據上錄李善的這段記敘編寫的。明萬曆間人汪道昆編有《洛水悲》雜劇一種，亦本此事。那麼，梅蘭芳的《洛神》自然也是根據這個傳統來的。梅劇《洛神》為了點明洛神就是甄后的前身，還特別寫明「你也曾為我忘餐廢寢，與他人生過氣來。」又寫洛神回答槽植的話說：「你我相契以神，不過空中愛慕，一涉形跡，便墮孽障千古。多情之人，縱無越理之事，小仙一到尊府，則悠悠之口，何患無辭。」明喻了曹植與甄后只是「空中愛慕」而「未涉形跡」。也因而把兩者的情愛，在戲劇中氤氳得更加瑰麗。玉鏤金帶枕不僅是「洛神」一劇引發了劇情的主題。《文選》上的記敘，說這玉鏤金帶枕是曹丕贈與弟弟曹植作紀念的。他知道弟弟也愛甄氏，這時的甄后已

經死了。所以曹植得到這個金帶枕，把玩不已，追懷不已。日有所思，夜有所夢，終於在洛川休憩時，夢見了酷似甄后的宓妃。編劇還故意寫宓妃本是甄后的前身，越發把曹植筆下的洛神與曹丕宮中的甄后神化了。

三、洛川女神

洛川（水）中的女神，據說是伏羲的女兒，溺死在洛川（水），後成洛川的水神。又稱之為「宓妃」；「宓」與「伏」同音，「伏羲」也可寫作「宓羲」。為什麼稱為「宓妃」？要知道，「妃」是女神的通稱，不是次於皇后的國君配偶，稱之為「妃」的名稱。這裡稱「宓妃」，就是指的是姓宓的女神。

至於宓（伏）義的女兒，是怎樣掉落洛水溺死的？又是怎樣成為女神的？都沒有紀錄。

見於文獻上的，是漢代的賦家司馬相如寫的〈上林賦〉，其中有一句說：「若夫青琴、宓妃之後」，提到宓妃。注者說：「伏儼曰青琴，古神女也。」如淳曰：「宓妃，伏羲氏女，溺死洛，遂為洛水之神。」青琴、宓妃，都是女神。又揚雄的〈甘泉賦〉有一句說：「屏玉女而卻宓妃。」再就是曹植的〈洛神賦〉，就是上錄的敘言中說的：「余朝京師，還濟洛川。古人有言，斯洛水之神，名曰宓妃。」那麼，宓妃的史料就是這些了。

至於〈洛神賦〉的內容，曹植在敘言已經說了，他是模倣宋玉〈高唐賦〉假設出的洛川神女。在辭語之間，流露的只是他感慨自己不能得到兄王的信任，而所剖白。幾乎是模倣屈原在寫〈離騷〉賦那樣，感慨萬千的在述說他的忠君愛國的熱忱。其中有一對句說：「恨人神之道殊兮，怨盛年之莫當。」意思應是：「惱恨的是，你是人，我是神，人與神的生活道路不同，更怨懟我的年紀已經老大了，不能與你這年紀尚幼的王子相配。」於是下面寫著說：「抗羅袂以掩涕兮，淚流襟之浪浪。」意思是：「只有揚起衣袖遮掩住流下的淚水，淚水已浪浪流到衣襟上了。」下面又寫：「悼良會之永絕兮，哀一逝而異鄉；無微情以效愛兮，獻江南之明璫。」意思是：「值得悼念的是，我們只此一會便永遠不能再見了。也無有可以表達我這些微情意的物品，這裡有江南出產的耳環一付留給你作紀念吧。」這一些話，應是曹植記述這女神在分別時，向他道出的戀戀依依地情話。李善注，則把「恨人神之道殊，怨盛年之莫當。」當作甄后與小叔的戀情對話，說：「盛年謂少年之時不能得君王之意。」這樣解說曹植的處境與心情，可以說非常恰當。但如說：「此言微感甄后之情。」這麼一注，便把洛川女神向曹植說的這段情話，按到甄后頭上。那麼，前面寫的「越北沚，過南岡，紆素嶺，迴青陽。」這些遊蹤，都是曹植暗戀嫂嫂的匪夷之思了。

關於這一問題，雖然傳說至今未變，元明以來，也有好幾位戲劇家譜賦成戲劇，已在舞台上演出好幾代了。但指斥此一不合史實的傳說故事的非議，卻也代有說詞。如清人胡克家

的《文選考異》本，對於李善的此一說法，論批說：「此賦全倣高唐神女之事，亦賢才遇合之喻耳。向來詮釋，只是癡人說夢。感甄事絕不見正史，當屬齊東（《齊東野語》是一本小說）之談，不必絮辯，自知其偽也。」

如從小說與戲劇上說，自不必問史之有無。不過，關於曹植的傳記，總得知道一些。

四、曹植與甄后

按曹植生於漢獻帝初平三年（西元一九二年），比他同母兄曹丕小六歲，不生於漢獻帝中平四年（西元一八七年）。不是次子，植是三子（長子曹昂，死於「戰宛城」時張繡的槍下）。

曹丕的妻子甄氏，本是袁紹次子袁熙的妻子。建安六年（西元二○一年），曹操打敗了袁紹，據來婆媳二人。據《魏略》記載：袁熙奉派到幽去了，留下妻子在鄴城陪侍婆婆。曹操率兵進占了鄴城，袁紹的妻子及媳婦甄氏，坐在房裡，不敢動。曹丕進得房來，發現了這婆媳二人。甄氏害怕，把頭撲伏在婆婆的膝上。袁紹的妻子，自動把雙手綑綁起來，表示投降。曹丕問明她就是袁紹的妻子，遂安慰著說：「劉夫人，幹麼要這樣呢？」又令那撲伏在婆婆膝上的甄氏，把頭抬起來。袁紹的妻子，就伸出雙手，抬起了甄氏的頭，讓她仰朝曹

丕。曹丕一看到甄氏的臉，就驚歎是一位美貌不凡的女子，因而就愛上了甄氏。稟告了父親，說他喜歡這女子，曹操遂為曹丕娶了甄氏為媳。南朝劉義慶寫的《世說新語》也記述了這個故事：「魏太祖（曹操）打下了鄴城。文帝（曹丕）首先進入了袁尚的府第。見到一位婦人，披散著頭髮，污垢著臉面，哭哭涕涕的站在袁紹的妻子劉氏身後。曹丕問那人是誰？劉氏回答是她第二子袁熙的妻子。這時，甄氏伸出手來拂去披在臉上的散髮，用巾帕擦臉。曹丕見到了甄氏的美貌容顏，世間少有。事情過了，劉氏向甄氏說：「不會有生命危險了。」果然，曹丕娶了甄氏，而且很受寵愛。

曹操攻下袁紹的鄴城，是建安六年（西元二○一年），這時的曹丕還未滿十六歲，那麼曹植呢？不過十歲。怎會與他哥哥曹丕同爭一女。再說，甄氏比曹丕不大上好幾歲。曹丕娶甄氏時，甄氏已過了二十歲了。換言之，甄氏要大上曹植十多歲。若以史實來說，曹植愛戀甄氏是不可能的事。再說，由於曹植一向是曹操的寵子，一度有封他為太子的心意。曹植早就衡量到自身的處境，一旦被冊封為太子，準會遭到哥哥的妒忌遭到暗算。他為明哲保身，遂天天以酗酒遊嬉為樂，故意造成父親的失望，放棄了立他為儲位的念頭。

曹丕篡漢稱魏，曹植二十八歲。時曹植為臨淄侯，且為南中郎將行征虜將軍。當曹丕篡漢自立，曹植且「發服悲哭」（為漢亡服表慟哭）。他的文友如楊修、丁儀、丁廙，都被殺。第二年（黃初二年）就貶為安鄉侯（曹植初封就是安鄉侯）。同年又改封鄄城侯。黃初三

年，升為鄄城王。既升了王，就得赴京謝恩。〈洛神賦〉就是這年經過洛水時有感而賦。黃初四年，又徙封雍丘王。黃初七年，曹植三十五歲，曹丕崩逝。魏明帝太和元年，又徙封浚儀。太和二年，再還封雍丘，太和三年，又徙封東阿。可以說，哥哥死後，到了侄承襲了帝業，對這位有文名的叔叔，還不放心，照樣要他今年東，明年西。一直到曹植四十一歲。太和六年以陳地的四個縣加封為陳王，食邑三千五百戶。這一年，曹植就病死了。諡號「思」，後人遂稱曹植為陳思王。

我們看曹植的一生，不惟是哥哥防備的對象而已。先是怕他奪去了他的繼承權，篡漢做了皇帝，又怕這弟弟推翻他。在曹丕死後，連繼承了帝位的侄子，也免不了要防備他，照樣做的遷他到這又徙他到那。試想，不要說甄氏年長曹植十多歲，就是年歲相等，甄后深居內宮，曹植徙封在外，兩者之間那裡有相戀的機會？再說，曹植與甄氏如有愛情上的行為，史家不會無文，稗官更不會無記。實不必待之數百年以後，方見李善的這一注來說吧！

若從曹植留下的詩文來看，曹植素知見妒於兄，為了保命，先是「任性而行，不自彫勵，飲酒不節。」故意使他的父親認為他之不堪賦予重任。當他被徙封雍丘王時，還上疏自表忠心。就是侄子繼承了帝位，太和二年又叫他還至雍丘，可以說曹植的一生，還上疏自施」；要求自試。徙封東阿，又上疏求存問。徙封雍丘王時，都處於哥哥以及侄子的猜忌環境中，一再遭受迫害，又何來心情去戀嫂；又有什麼膽子去向怒龍批逆鱗呢？從這一點

來說，曹植戀嫂的故事，史實上也是不可能產生的。

不過，甄氏失寵於宮闈，最後竟被郭后讒死，就一位詩人的心性來說，或有不滿於甄氏的賜死，因以寄託。但如以賦文中的這兩句文詞的義理來看，所謂「怨盛年之莫當」，應是指的洛神宓妃自感而言，上句言「恨人神之道殊」，意思當是說人神的生活環境與生活方式不一樣，兩者不可能達成真實的夫妻之間的繾綣之好，又何況自己的年齡究竟老大了呢？

從史實與事理推演，都可證明曹植戀嫂的故事，是子虛烏有的「齊東野語」。但小說與戲劇，則是不必依據史實，大可嚮壁虛構。

五、梅劇《洛神》的艷麗

梅蘭芳的《洛神》，初編於民國十二年（西元一九二三年）。說是依據〈洛神〉又參考了汪道昆的《洛水悲》雜劇改編而成的，前已說及。

故事的情節是從曹植升任了鄄城王，（劇中稱「雍丘王」）上朝謝恩，回藩的時候，帶著哥哥贈給他的一個玉鏤金帶枕，歸途宿於洛川驛中，夜夢宓妃（洛川女神）囑咐他到洛川相會。曹植如約前往，果見宓妃偕伴眾女神在洛川水涯遊賞。宓妃告訴曹植他們有前緣未了，遂摒去眾女神，二人互通款曲，珍重而別。故事情節非常簡單。但由於《洛神賦》的辭

藻瑰麗，故事又是依據李善的記敘所說的那個叔嫂暗戀的艷情，作為劇情的架構，所以這齣戲的歌詞寫得很美，人神互通款曲的那一場歌舞，更是充滿了詩情畫意。下面，附錄該劇的歌詞對照舞台表演節逐段說明。

（洛神上唱二黃倒板、散板）

滿天雲霧濕輕裳，如在銀河碧漢旁；飄渺春情何處傍？一汀煙月不勝涼。

這時，曹植在京中謝恩回來，經過洛川驛館，已經車殆馬煩，停下後進過晚餐，便倦得要休息了。更鼓起時，他在燈下把玩著兄王賜賞他的玉鏤金帶枕，情絲牽連，不覺心猿意馬，又憶起前情來了。一霎時竟不知不覺的椅枕而眠。洛神正在滿天雲霧中，飄飛著輕颺的仙衣都被霧氣滲濕了。恰像高翔在碧綠水波的銀河上似的。一分難忘的春情也在雲霧中縹緲著無個依傍的處所？在這一汀煙月的夜色裡，竟有擔荷不起的涼意呢？

洛神由夫庭駕雲下界，目的就是要與情人相會。

野荒荒星皎皎夜深人靜，駕雲來轉瞬間已到驛門。

她在這曠野荒涼，星月明潔，夜深人靜的時際，駕御著輕飄飄的雲霧，轉眼間就到了曹植居住的驛館。

進門來暗昏昏一燈搖影，可憐他伏几臥獨自淒清。我有心上前去將他喚醒，羞怯怯只覺得難以為情。

洛神下到地界，便走進曹植住處，見曹植竟在一盞昏暗暗的孤燈飄搖的影幢之下，獨自一人伏几椅枕而眠，是那麼的孤獨淒清，憐憫之情，也就油然而生。可是，她卻羞羞怯怯地不好意思走過去，把他喚醒。想了想，遂託夢要曹植明日到川上相會。

雲鬢罷梳慵對鏡，羅袂輕揚出殿門。眾位仙真將路行，凌波微步羅襪生塵。容與波前將他等，一派清光不見人。

既已約定情人在洛水川上相會，遂梳妝打扮了一番，率領了漢水、湘水兩處的仙姑，以及屬下的仙女們，便凌波微步而羅襪生塵似的，羅袂輕揚走出了他的神殿，提前到達了洛川，等著情人的到來。到得太早了，只見洛水一派清光，她要會的人兒，還未見到來呢？

當曹植到來，二人見了面，寒暄之後，追話前因。洛神便感觸萬千起來。

提起前塵增惆悵，絮果蘭因自思量。精誠略訴求鑒諒，難得同飛學鳳凰。勸君休把妾念想？鶯疑燕謗最難當。

這大段歌唱，已顯明的指明這位洛川神女就是甄后的化身，更指明他與小叔有過戀情。

這六句的文詞，並不艱深，也就不必再語譯了。

最後，洛神率領了眾仙女，表演了一場歌舞來答慰舊情。這一大段歌詞，便是從〈洛神賦〉改寫過來的。也是這齣戲的精雋處，載歌載舞。

乘清風揚仙袂飛鳧體迅，拽瓊琚展六幅湘水羅裙。我這裡翔神渚把仙芝採定。我這裡戲清流來把浪分。我這裡拾翠羽把簪雲鬢，我這裡採明珠且綴衣襟。眾姊妹動無常若危若穩，凌清波移蓮步羅襪生塵。桂旂且將芳體蔭，免他旭日射衣紋。……

且歌且舞，使得雍丘王曹植在那裡目不轉瞬，這時宓妃也「心震蕩默無語」不知如何為情呢？……

六、戲劇、歷史、文學

如從文學整體去看，文、史、劇，應是同一類，蓋文史向來不分家，素來是文史哲三位一體。戲劇更是文學中的重要環節，戲曲本來就是文學史中的章目。不過，戲劇一旦搬到舞台上演出，就得以戲劇藝術來論它了。

戲劇總免不了要有其所依據的歷史背景，即使沒有，也需要假設一個。但有時連假設的歷史背景也沒有。西方人稱小說為「虛構」（Fiction），那麼，戲者，戲也。左偏旁是個「虛」字，更是屬於虛構。凡是演出於舞台上的戲劇，維有真實的歷史背景，也不是去演述歷史。

所以，我們也不必去追問〈洛神〉所演示的叔嫂暗戀的故事，究竟是真是假？觀劇，要欣賞的是戲趣，不是尋求歷史，我們知道它的歷史就夠了。

不過，戲劇是以文學為基礎的，我們欣賞戲劇，首先要感觸到的，便是文學中的故事結構以及辭藻上的雅俗等事。說來，文學還是欣賞戲劇者應去尋究的重點，已非本文應涉入的範疇矣。

梁山伯與祝英臺的悲劇形成

一、梁山伯故事①

梁山伯祝英臺，皆東晉人。梁家會稽，祝家上虞，同學於杭者三年②，情好甚密。祝先歸，梁後過上虞尋訪，始知為女子。歸告父母，欲娶之，而祝已許馬氏子矣，梁悵然不樂。祝先歸，梁後過上虞尋訪，始知為女子。歸告父母，欲娶之，而祝已許馬氏子矣，梁悵然不樂，誓不復娶。後三年，梁為鄞令③，病卒，遺言葬清道山下。又明年，祝為父所逼，適馬氏，累欲求死。會過梁葬處，風波大作，舟不能進，祝乃造梁塚，失聲哀慟，塚忽裂，祝投而死焉，塚復自合。馬氏聞其事於朝，太傅謝安④請贈為義婦。穆帝⑤時，梁復顯靈異助戰伐，有司立廟於鄞縣。廟前橘二株相抱，有花蝴蝶，橘蠹所化也，婦孺以梁稱之。按梁祝事異矣，金縷子⑥及會稽異聞⑦皆載之。夫女為男飾，乖矣，然始終不亂，終能不變，精神之極，至于神異。宇宙間何所不有，未可以為證。

注釋

① 此文載明人徐樹丕著《識小錄》卷三。

② 會稽，即今之紹興。上虞，今仍名上虞。兩縣相鄰，會稽在上虞西南方，上虞在會稽東北方。兩城相距，不過百里之遙。兩人同學之「杭」，即今之杭州，在會稽與上虞之東南方。同屬於江浙管轄。

③ 鄞令，鄞縣縣令之謂。鄞，即今之浙江省寧波，地處會稽、上虞之北，與兩地相距亦不遙，亦同屬江浙管轄地。

④ 謝安，字安石，陽夏人。青年時代，即享有大名，不願作官，層次徵召，都避而不往，隱居東山不出。當時的人曾有這樣一句話，說：「謝安石先生如不出山，天下的蒼生還得遭劫下去。」過了四十歲，他方離開東山，到桓溫帳下，擔任司馬一職。後與佺謝玄，計破西秦苻堅大兵入侵於淝水（即淝水之戰），解救了東晉的危難，功勞甚大。官到太傅，人稱謝太傅。

⑤ 穆帝，即司馬聃，在東晉正史帝王的系統之外的帝王，故事說梁山伯在這一亂世，還顯靈助戰。

⑥ 《金縷子》書名，梁朝蕭繹（即梁元帝）作，所記自是根據當時社會的傳說紀錄下來的，惜乎原書已佚，僅在《永樂大典》中存有部分，梁、祝故事最早即見於此書。

⑦《會稽異聞》，書名，已佚。徐樹丕不記述梁、祝故事，引此書，足證在明代尚存於世。今存僅有徐氏《識小錄》所記。

二、梁祝的戲曲

由於梁、祝的故事在東晉時代發生後，便已膾炙人口的傳播，戲劇家自不會放棄這麼一個有情致有戲趣的好故事。所以在《宋元戲文輯本》，還有殘曲三支。在明刻本《精選天下時尚南北徽池雅調》卷一，還纂集了〈英、伯相別回家〉及〈山伯賽槐蔭分別〉兩折（也不是全折）。宋張津《乾道四明圖經》引唐人梁載言的《十道四番志》云：「義婦祝英台與梁山伯同塚，即其事也。」在元雜劇中有白樸的《祝英台死嫁梁山伯》一本。今已佚。明人傳奇中有朱少齋的《英臺記》，還有幾位佚名等人的《同窗記》、《訪友記》等等。民國以還，各種地方劇種中，都譜有此劇。轟動一時的，莫過於凌波與樂蒂合演的以黃梅調入歌的電影《梁山伯與祝英臺》。皮黃戲的《柳蔭記》，由葉盛蘭與杜近芳主演，亦不失為一齣可傳的劇本。

㈠ 英伯相別回家（明刻本《徽池雅調》）

〔旦〕昨日一月瓾長江，爭奈他人不忖量；被他瞧破我機關，拜別梁兄轉家庭。

〔生〕吾今三載困寒窗，忽聽賢弟叫，急忙向前問取端的。

〔旦〕梁兄，拜揖！

〔生〕梁兄，拜揖！

〔旦〕兄弟叫我，有何話說？

〔生〕梁兄，我家有書信到來，要俺回去。

〔旦〕兄弟，你要回去？我且問你！

〔生〕哥哥有話請說。

〔旦〕哥哥，我有解說。

〔生〕兄弟，我與你同窗三載，你晚間入睡，怎的不除去內裡衣服？

〔旦〕怎麼解？

〔生〕為了母親染病在床，是我許下一個心願，在內衣單衫之上，繡有七七四十九個紅絲鈕，以此不敢解衣。哥哥，我已辭別了先生，就此告別了吧。

〔生〕這就啟程麼？

〔旦〕是。〔含情脈脈〕這就啟程。

×　　　　×　　　　×

〔生〕花底黃鸝聽聲聲，一似喚人遊戲；東風裡玉勒雕鞍，曾治佳致。日煖風和偏稱，對景尋芳拾翠。

〔旦〕恐知味會來偷。

〔生〕來到此間，乃是井邊。

〔旦〕哥哥送我到井東，井中照見好顏容。有緣千里來相會，無緣對面不相逢。

〔生〕賢弟，此間好青松。

〔旦〕哥哥送我到青松，只見白鶴叫匆匆。兩個毛色一般樣，不知那個是雌來那個雄？

〔生〕賢弟，來到此間，乃是一所廟堂。

〔旦〕哥哥送我到廟庭，上面坐的是神明。兩個有口難分訴，中間缺少個做媒人。東廊行過又西廊，判官小鬼立兩旁。雙手拋起金聖筶，一個陰來一個陽。

〔生〕賢弟，來到此間，有這麼一個大池塘。

〔旦〕哥哥送我到池塘，池塘有一對好鴛鴦，兩個本是成雙對，前生燒了斷頭香。

〔生〕兄弟，你我如今到河邊，前面就是長河了。

〔旦〕哥哥送我到長河，長河裡一對好白鵝。雄的便在前面游，雌的後面叫哥哥。

〔生〕啊!兄弟,往日裡少言少語,今日為何言語這麼的多了起來?

〔旦〕今日多蒙哥哥好意送我,我因此託物起興,忍不住見景吟哦。

〔生〕兄弟請行。你看,我們到了江邊了。

〔旦〕哥哥送我到江邊,只見一隻打魚船;只見船兒來攏岸,那有竿兒來攏船。

〔生〕啊兄弟,還是從大溪過?還是從小溪過?

〔旦〕還是小溪過吧。

〔生〕既然小溪過,待我到人家借篙子過來。

〔旦〕那麼暫時分別去,稍待又相逢。好笑哥哥真個癡,說起頭來全不知。我本效取趙貞女,連籃帶水不沾泥。

〔生〕兄弟,你先過去吧!

〔旦〕〔先過介〕哥哥,我過來了。

〔生〕水的深淺如何?

〔旦〕哥哥送我到江邊,上無橋來下無船,哥哥問水知深淺,看看浸到「可」字邊。

〔生〕兄弟,我不道你說的什麼「可」字?

〔旦〕既不知道,回去問先生。哥哥送別轉書堂,說起叫人淚汪汪!你今若知心下事,強如做個狀元郎。梁兄,我今與你相別,有句言語囑咐於你。回家時節千萬到我家來。我有一個

妹子，還未曾許聘人家。你若有意，到我家來，我對爹爹說，把我妹子與你成就一對姻緣，也不枉三載同窗之恩。今日就在此分別。與君共學有三春，誰想今朝一旦分。我是一包靈丹你不吃，久後難逢呂洞賓。

〔尾聲〕謹記河邊分別去，未知何日再相逢？

<div style="text-align:right">——卷一下層〈同窗記〉之一</div>

說戲

今該劇的文辭來看，是使用七字句的句法，與當時流行的傳奇、雜劇等的劇本腔調列有曲，大有不同了。幾與今日皮黃戲句法，沒有兩樣。

再說，所謂「徽池調」，自是指的徽州府與池洲這一帶流行的劇曲腔調。池州，即今之安徽貴池，地在皖中。池州濱臨長江，在明代，都隸屬於南直隸應天府管轄。池州與樅陽只隔一道大江。「樅陽」在當時有「樅陽腔」流行。可見這部所謂的「徽池雅調」，應是指的徽州這一地區流行的腔調。或者可以說，這「徽池調」就是由弋陽腔發展出來的「徽調」。

七字句的唱腔句法，自然是從「滾腔」（滾板曲）出來的了。

不過，另一折〈山伯賽槐陰分別〉，劇情也是送別，即所謂的「十八相送」這一齣。但劇辭則有了曲牌，當然是長短句，不是七字句。但仍夾有七字句在內，足徵曲牌已變奏。

下面，我們再抄錄一部分。

(二) 山伯賽槐陰分別

〔旦〕梁兄有請。〔下接唱【駐雲飛】曲牌〕

〔生〕鳥鳴嚶嚶，只聽得綠樹蔭中喚友聲。伯仲情堪並，壎箎聲相應。嗏！閉戶共挑燈，惜分陰。二人同心，其利斷金，如鳥並翼，如樹並根。親骨肉，情加勝，忍把情懷兩地分。

〔旦〕相親相愛有三年，如切如磋萬萬千，義重每思離別苦，別時尤怨見時難。

〔生〕聞君離別意匆匆，無限哀情訴未終。到此不言終是默，特將數事問從容。

〔旦〕梁兄離陰分別

〔唱【皂羅袍】〕我把舉中①學問，同桌而食，共榻而寢。三年夢寢聽雞鳴，緣何長夜和衣寢？眠時抵足，體不招身。出茶入敬，大異眾生，要把其間袖裡都說盡。

〔旦〕告稟梁兄試聽，非弟狡猾，衣不脫身。只為我父母生疾病，因此上單衫願許表吾心。

〔生〕原來不脫衣而臥，不立地而解，都是孝親之心。只是一件來，〔接唱〕我見你幽嫻貞靜，更十指尖尖玉手春生。耳穿兩隙為何因？眉分八字多清正，眸盈秋水，臉觀霞生，櫻唇榴齒，恍若女形。這些疑事，我提來問。

〔旦〕豈不天地之間，吾體氣稟之有清濁②。聽我道來…〔接唱前腔〕

人稟陰陽之正，具四體百骸始成形③。〔夾白〕嘗聞之書云：男相女形，位至公卿。大抵男子之生，〔接唱前腔〕粗而濁者僅為人，清而秀者公卿分。〔夾白〕不是小弟誇口說：〔接唱〕我今貌麗，貴可超群。

〔生〕〔接唱〕賢弟說，弟得氣之清者，你那兩耳穿隙，原是父母生成的麼？

〔旦〕父母恐我幼年難育，因將兩耳穿之，名為關耳。〔接唱前腔〕保佑成人，梁兄何必成思問。

〔生〕〔接唱〕聽說言，句句真，使吾疑問豁然分。今朝不必須臾別，特地殷勤送幾程。

〔旦〕〔接唸〕蒙兄盼顧我恩深，攜手還愁兩地分。話未完時還送送，情雖分時再行行。

哥哥，今日離別之際，無以表意，聊恃菱花一面，願你：「寶鏡將來當面照，影生彩鳳覓鳳凰」。又有鸞箋一幅相送，只恐：「人情似紙張張薄，世事如棋局局新。」不但此也，又有絲桐一張，願你夫婦好合如琴瑟。

〔生〕多承雅意，愧無瓊瑤之報，謹藏在左右，如見故人一般。啊！遠遠無見那樹林之上，如掛銀瓶，那是什麼？

〔旦〕〔接唱 【浪淘沙】曲牌〕那是白鶴立松蔭，對對齊鳴。哥哥，聲相似也，色相同也。〔接唱〕

〔生〕兄弟，既有這般美味，正處飢渴之際，何不去摘取一個與我嘗嘗。

雌雄誰是任君評。兩個毛色一般樣，難認其真？徐步過牆陰，榴熟堪羨，其中滋味值千金。

〔旦〕梁兄，怕是貪得者無厭！〔接唱〕

欲待摘個與哥吃，只恐知味又來偷新。

〔生〕啊！這裡有一所古廟。

〔旦〕行行到廟庭，拜謁神明。〔夾白〕原來是土地公土地婆。日間同坐，夜間同窗。喜得

一陽又一陰，眼前有個顏如玉，中間只少一媒人。

〔生〕賢弟，快莫這等說話。啊賢弟你看，那河洲之上，有一雙鳥兒鳴叫。那是什麼鳥？

〔旦〕鴛鴦在沙洲，一個不行一個鳴。悲悲切切恐離群。〔夾白〕物尚知此，何以人且不如

鳥乎？〔唱〕想是前世燒了斷頭香，今世無緣結鸞凰。……

——錄自台北學生書局古本戲曲叢書第一輯明刻本《新編徽池雅調》卷一，略作訂正

注釋

①舉中，指舉子業中的有關學業。此謂「舉子業」；即指以苦讀詩書準備從縣試（秀才）省試（亦稱鄉試）考中舉人，再參加全國會試及格後，再參加殿試，得中後列入一甲三名、二、三甲若干名，是為了進士及第（一甲一名狀元，二名榜眼，三名探花，狀元選為翰林院修撰

（從六品）、榜眼、探花選為翰林院編修（正七品）二甲若干名，賜進士及第出身，三甲若干名，賜同進士及第出身。這時的進士及第者，即得修選官職。通常選任的官職，除了一甲的三名，選入翰林院任修撰、編修其他等人。有一部分被選參加翰林院庶吉士考選，考中者選為庶吉士，在翰林院學習三年，結業（謂之「散館」）後，成績佳者，選任翰林院編修或檢討，其他則選任六部各科給事中，或都察院十三道監察御史，代天子外放各道巡按地方。再以從事舉子業為第一要義。只要中了進士，就穩定做了官了。就是中了秀才，選中了貢生，其他進士出身者，或選為各州尉司理（推判等官），各縣縣令等職。所以明清時代的青年，多也有做個小官的機會。中了舉人，就有去作縣令以至升至知州、知府的希望。梁山伯、祝英台去念書，就是從事「舉子業」，所以這裡說「舉中學問」，就是指的這一事業。

②吾體氣稟之有清濁，意為我們為人生在天地之間，受到了天地陰陽大氣的薰陶，會有清濁之分。

③人的體骸形成，享受的就是陰陽正合。這陰陽的體氣奇反正合，是變化萬千的。所以我們具有的四體百骸，不但有清濁之分，也有形相上的差別。（祝英台用這些話，來辯解他的女相形成）

三、故事的歷史背景

這故事，既然提到了東晉的謝安，應是東晉年間的史實。再者，最早記述這故事的書，是南朝梁元帝（蕭繹）作的《金縷子》，更加證明這可能是東晉時代的事。也許是當時社會上曾經發生過的一件時事，在兩晉的時代，女扮男裝，書塾與男生同堂讀書，也是可能發生的事，不要說是兩晉，就是從《詩三百篇》來看，男女間的社交活動，也是很開放的，在各國的風頌詩篇中，多的是為曠男怨女辭賦出的謠歌①。比較起來，像梁山伯與祝英台這樣的愛情故事，可就顯得很平常了。

晉代的女子，未嫁時也不悶守閨閣，已嫁後也不見得能堅守婦職。當時的人，如葛洪，在他作的《抱朴子》書中（見〈疾謬〉篇），就說到當時婦女的放誕生活，指摘她們已放下了養蠶績麻織布，以及相夫教子的職事，也都棄而不顧，她們都最喜在外交遊，從事她們適性的娛樂活動。大戶人家的婦女，還帶領著小丫環小廝，「錯雜如市」的去「尋道褻譴」②。可憎的可憎，可惡的可惡。佛寺，少不了她們的遊蹤，高山水涯，更有她們的倩影，而且是「盃觴路酌，弦歌行奏，」甚至夜晚也能見到她們。所以劉義慶的《世說新語》（見〈容止〉篇），記有潘安仁（岳）這位美男子出行，居然被街上的遊女包圍，文中說：「潘

岳，妙有姿容，好神情；少時，挾彈出洛陽道，婦人遇者，莫不連手共縈之③。」可以想見東晉時代的社會風尚，婦女的生活的確是相當放任的。那麼祝英台以女扮男裝，去往尼山與男生們同堂習業自然就不是什麼令人大驚小怪的事了。

注釋

① 《詩三百篇》中的這類描寫曠男怨女的詩甚多，如〈關雎〉〈周南〉〈匏有苦葉〉〈邶風〉〈野有蔓草〉〈鄭風〉〈狡童〉〈鄭風〉〈宛丘〉〈陳風〉等是。

② 錯雜如市，意指遊女之多，錯雜在眾人之間，如市場一樣。「尋道褻謔」，指為任情適意的在市衢間，去追尋自所喜愛的笑謔生活。

③ 連手縈之，意為手拉手的環圍起來。另一本書《語林》中記云：「安仁至美。每行，老嫗以果擲之，滿車。」連年老的婦人都用水果投向潘安仁的座車。這情事，今天的社會，還不曾有呢！

四、梁、祝故事衍說

梁祝兩人的故事，之所以在我國社會上傳播得又久又遠，正因為這個故事的愛情感人，

尤其結尾的神化部分：梁山伯的墳塚忽然裂開了，祝英臺投跳進去，墳塚就又合上了。後來，墳前還長出兩株橘樹相抱，橘蠶蛻化成兩隻蝴蝶，並翅飛舞。以及梁山伯還顯靈幫助晉穆帝作戰，打勝了仗。官府並為梁山伯建立了廟宇等等。再往後，這故事越傳越加神化，兩隻蝴蝶也變成了梁、祝兩人的愛情化身。

夫妻生前相愛，死後魂靈化成雙蝴蝶的故事，在梁、祝以前就有了。晉干寶作的《搜神記》中，就有一則宋大夫韓憑娶妻美，被宋王奪去，韓憑自殺。韓妻與宋王相偕登臺，韓妻暗揣其夫衣物跳臺自殺，左右攔之不及，跳到臺下便化成兩隻蝴蝶飛去。

《寧波縣志》，記載梁、祝故事，非常詳盡。在鄞縣西十里處，建有二人的廟，宋時尚存。廟在接待院後，廟後就是二人合葬的墓穴，名為「義婦塚」。

歷代縣志的記載，都強調祝英台至死還是女兒身。她與梁山伯同窗共床三年，梁山伯竟不知英台是女，寫二人的情真質樸。最後，雙雙竟以情殉，為人留下了悽楚之美，當是這個故事流傳久遠而不朽的關鍵。

《西廂記》的故事衍變與人物塑造

一、〈會真記〉①

(一)故事情節

元稹作〈會真記〉，祇說「有張生者」，未嘗傳其名號。於其人之性行，則說：「性溫茂，美豐容，內秉堅孤，非禮不可入。或朋從遊宴，擾雜其間，他人皆洶洶拳拳，若將不及，張生容順而已，終不能亂。以是年二十二，未嘗近女色。」②但卻因為遊蒲州之東十餘里的普救寺，邂逅了將歸葬夫靈於長安的崔氏孀婦，攜子女路出蒲州，也在該寺停留。又恰巧遇上了蒲州太守卒於任，屬下軍人因喪而大擾蒲人。旅寓於普救寺的崔氏家人惶駭，不知所託③。同寓於普救寺的張生，與蒲將之黨友善④，請吏保護，崔氏遂免於難。隔了十多天，廉使杜確⑤，將天子命，統節軍戎，於是蒲州的兵亂遂息。崔氏孀婦鄭氏感張之德，遂

設饌宴請張生。因為張生的母親也姓鄭，乃以姨甥之禮款張，囑女鶯鶯、子歡郎以姨兄之禮出見。〈會真記〉寫張生驚艷於鶯鶯在此時。

當時，張生問鶯鶯年齡，鄭氏答為十七歲，張生找話企圖攀談，鶯鶯不答；一餐飯吃完，也不曾引發鶯鶯回答一句話。元稹記記云：「張自是惑之，願致其情無由得也⑥。」

鶯鶯有一婢女，名叫紅娘，張生私下幾次想向紅娘為禮都得不到機會。有一天，終於獲機訴說衷情，紅娘一聽卻駭跑了。正當張生後悔行為莽撞，第二天，紅娘又來了。張生羞而作謝，卻沒想到紅娘關照張生應依賴他一家老小的大德去求婚配，張生認為如依據禮法的媒妁之言以求，可能等不到婚配，他的性命已不在人間。紅娘告訴張生鶯鶯善屬文⑦，往往沈吟章句，要張生試為情詩亂之。於是張生立作〈春詞〉二首，交給紅娘帶給鶯鶯。當晚，紅娘便送來一張采箋，說是鶯鶯小姐要她拿來的。打開一看，是四句五言詩，詩云：「明月三五夜，迎風戶半開，拂牆花影動，疑是玉人來。」張生看了這四句詩，明白這是月明牆下之約。那晚，是二月十四日，崔寓的東牆有杏花樹一株，攀緣可踰而過，遂在第二天晚上，搬了一張梯子，爬過了牆，從杏花樹上走下，到了鶯鶯住處。一看，果然門兒半開，進門見紅娘已在床上睡熟，張生驚醒了她。紅娘一見是張生，驚問：「怎的會到這裡來？」張生便說：「是你送來小姐的那張信箋要我來的。」紅娘只得去通知小姐。過了一會兒工夫，紅娘回來說：「來了！來了！」張生既驚且喜，想不到如此快當。等到鶯鶯到來，

竟然嚴肅著面容，大大數落了張生一頓。說：「你是我家的大恩人，所以母親把弱子幼女見託，為什麼要使女紅娘帶來淫詞，你居然仗著恩惠來掠求不義。我如果湮沒了你這淫詞，那是保護你的姦心，把這事告訴了母親，是違背了你的恩惠，求你非來不可。聖人說非禮勿動⑧，你應該慚愧。希望你以禮自持，不要亂來。」說過，偕紅娘昂然而逝。張生失神久之，只得再爬牆回到東院。

正當張生已經絕望，且已過了好幾天了，這一晚，張生臨軒⑨悶悶獨睡，忽然覺得有人攪擾他，驚起一看是紅娘，抱著被子枕頭等物，推動張生說：「到了！到了！幹麼悶睡呢！」把抱在懷中的衾枕放下就走了。張生擦拭了惺忪的睡眼，起來坐了一些時候，正疑惑著是否剛才在作夢？一會兒工夫，紅娘扶持鶯鶯到來了。她那嬌羞融冶的樣子，好像棉軟得手不能舉，腳不能抬，與過去他見到的那副端莊樣子，大不相同。這天，是二月十八日，斜月晶熒，幽輝半床⑩，張生神志飄飄，疑身畔的鶯鶯是天上的神仙下凡。直到寺鐘鳴響，天要亮了，紅娘前來催促小姐歸去。鶯鶯在嬌啼宛轉中被紅娘攪扶而去。通宵不曾說過一句話，張生益發疑為夢寐。可是「靚姿在臂，香在衣，淚光瑩瑩然猶瑩於裀席⑪。」此後一連十多天，鶯鶯紅娘的人跡杳然。張生自疑曰：「豈其夢邪！」提筆作〈會真詩〉三十韻⑫，詩未終篇，紅娘又來了。遂將殘卷交給紅娘帶給小姐。於是，鶯鶯朝隱而出，暮隱而入，同宿於

東院西廂幾達一月，除紅娘他們三人而外，無人知曉。

張生曾向這位姨媽詰問有無可得諼好⑬的情實，知道無可奈何！不久，張生要西去長安，先用情感知會鶯鶯，雖無為難張生的話，卻有動人的愁怨表情。但張生將動身的前一天晚上，就不再來了。張生西去了幾個月，再回到蒲州，兩人又同居了個把月。張生知道鶯鶯善於為文，但求索再三，也得不到片紙，往往以文挑逗⑭，也不大獲得閱覽。儘管她對張情意甚厚，然未嘗以文詞繼續，有時獨夜彈琴，愁情奏出悽惻，張竊聽之；求之則不復再鼓。愁艷幽邃，恆若不識，喜慍之容，亦罕形見⑮，張生越發困惑。不久因要去西京應試，當去的那晚，雖未明說，也未愁歡，可是鶯鶯已隱約知將訣別，遂鄭重而溫和的向張生說：「始亂之，終棄之，固甚宜矣！君亂之，君終之，君之惠也。則沒身之誓，其有終矣！又何必深憾於此行。君既不懌，無以奉寧，君嘗謂我善鼓琴，嚮時羞顏，所不能及，今且往矣！既君此誠⑯。」因命拂琴，鼓霓裳羽衣序⑰，不數聲哀音怨亂，不復知其是曲也。左右皆欷歔，崔止之。投琴泣下，流連趨歸鄭所，遂不復至。明旦張去西京，文戰不勝，遂止於京。寫了一封信給鶯鶯，得了一封回信，還有幾樣紀念品⑱。然竟從此兩絕。後來，鶯鶯委身他人，張過其所居，求以外兄相見，崔不出。知張怨念之誠，乃潛賦一章，詞曰：「自從消瘦滅容光，萬轉千迴懶下床，不為旁人羞不起，為郎憔悴卻羞郎。」終不出相見。數日後，知張將行，又賦一章以謝絕之曰：「棄置今何適，

當時且自親，還將舊來意，憐取眼前人。」自是絕不復知，時人多許張為善補過者。

注 釋

① 「會真」一詞，是當時唐朝人習用的語言，意味「遇仙」或「遊仙」。六朝人佟談仙人故事，到了唐朝，「仙」遂成了女性的代名詞。後稱女道姑為「女真」，漸漸的便把「真」字用作妖艷婦人或風流放誕的女道士之稱。此小說稱〈會真記〉，在意義上，便含有隱喻鶯鶯非大家閨秀的貶意。

② 這一段話，形容張生在二十二歲之前，從來不曾迷戀過女色。

③ 「不知所託」，意為在此亂軍大擾的時候，崔家母子女三人，不知何處可以託身。

④ 「蒲將之黨」，意為蒲州軍人中的某些將領之一，與張生相識。

⑤ 「廉使」，官名，即按察使的別稱。

⑥ 此處寫鶯鶯的端莊，陪張生吃了一頓飯，竟未與張生交談一言一語。任憑張生找話企圖攀談，也沒有得到。

⑦ 「屬文」，意為能把心意用文字表達出來。「屬」連綴之意。

⑧ 「非禮勿動」，見《論語‧顏淵篇》及《禮記‧中庸篇》。意為言談舉止，從無越禮的行為。

⑨ 「軒」，此處意指窗外的長廊。

⑩「斜月晶熒，幽輝半床」，意為這天的圓月已升到東南天邊斜掛著，晶晶亮亮，射到房中的幽邃光輝，映照半床。這時，鶯鶯小姐正睡在他床上，月光映照著現實的存在。

⑪「裀席」，意指床上的席褥，淚濕處還在月光中閃映著。

⑫〈會真詩〉二十韻，今仍在元稹的《長慶集》可以讀到。堪以證明〈會真記〉這篇小說，是作者元稹的自傳，應是一篇實有其事的生活紀錄，只是那鶯鶯不是什麼崔相國的小姐而已。元稹之所以把鶯鶯寫作崔姓故相國的千金，乃有所諷諭。唐時最崇氏族，當時有「娶五姓女，中進士第」為士子們徵逐的目標。

⑬「謔好」，意指以禮成婚。

⑭「挑逗」，意指以行為引發對方的情感萌生。

⑮這一段話，形容這時的鶯鶯心情之冷靜，以及鶯鶯性格的賢淑溫順。

⑯這一段形容鶯鶯情義之濃，明知是訣別，猶能鎮靜心情，鼓琴送行。豈不是越發令人讀之感動。

⑰〈霓裳羽衣曲〉，乃唐明皇時為楊貴妃製作的有名樂曲。

⑱這幾樣紀念品是：㈠玉環一枚。㈡亂絲（髮）一絢。㈢文竹茶碾子一枚。還說：玉環是她兒時佩帶的，贈為紀念，作為下身佩帶。玉取其堅潤不渝，環取其終始不絕。

(二)人物塑造

在元稹筆下，張生與鶯鶯的相遇，雖也是基因於蒲州丁文雅屬下的兵亂，大掠蒲人，雖波於普救寺的崔相國之寄寓孀孤，因適巧寄寓於普救寺的張生，竟有力取得蒲州軍方的呵護而得免。想來乃人情之常，並不是因為看上了崔家的鶯鶯小姐，方始出此長策。雖然序說起來，鶯鶯的母親與張生的母親同出於鄭氏，論起淵源有姨表之親，但此一姻親的敘攀，在兵難解除之後，崔母設饌張生，強命鶯鶯出拜姨兄，張生才初次驚見崔氏的艷美。可以想知，在兵難普救寺時，張生還不曾見過鶯鶯。這一點，元稹一下筆時，即已把張生的那種「內秉堅孤，非禮不可入①」的君子性格，隱喻在這短短數百字的字裡行間。比及見到鶯鶯之後，遂意蕩而神昏，乃所謂「是真好色者，而適不我值②。」一旦有值，必留連於心而不能忘情矣！又說：「登徒子非好色者，是有淫行耳③！」基此數語，當知元稹塑造張生，在著意於他是一位「真好色者」，非登徒子的「有淫行」也。可以說〈會真記〉中的張生，元稹塑造他是「真好色者」。

鶯鶯在元稹筆下，被寫成是一位端莊其外淫邪其內的妖孽。是以張生得其所哉之後，便有了厭棄的表示。第一、鶯鶯知道母親絕不會同意這件婚事。第二、張生亟亟想再獲得她的文字酬答，知張這時已有留得她的文字作為紀念的意

二、《董西廂》①

〈會真記〉只是文長不過數千言的短篇小說，到了金章宗時代的董解元手上，遂一變成了篇長約達十萬言的講唱說部。當然，故事擴大了，情節複雜了，人物也增多了。由於故事情節都已複雜起來，人物性行的處理，自是另一種形象。

(一) 故事情節

《董西廂》的故事，雖源自〈會真記〉，卻已不是〈會真記〉的原貌。書分四卷（一作八卷），如同元曲之作四折。第一卷寫西洛②張生，已倦客京華，收拾琴書四海遊學，在貞元十七年二月中旬到了蒲州。悶居旅店，思出一遊，店小二指點他可去城外普救寺隨喜時，邂逅了崔氏鶯鶯，驚為天人。經寺僧解說，知是崔相國孀婦孤子幼女寄寓。張生為了要接近崔氏女，遂以準備功課為名，向長老借居寺內靠東院的西廂；《西廂記》之名，便由此來。

住入寺內的當晚，又在那迴廊的角門邊，遇見了鶯鶯，正準備上前攀談，被紅娘發現，高聲罵了一句，便把小姐支促③走了。於是，張生病苦。後來，崔家要作清醮④，張生遂央

請長老為他安排，也趁了個熱鬧；方始獲得再見佳人。結果，他的行為乖張，鬧了道場。第二卷便是寺警，亂軍孫飛虎率領千萬賊兵到來，所求只是「惟望一飯」。但寺僧因為有崔氏家人寄寓，鶯鶯又年少貌麗，不敢開門接納。雖有僧人法聰願出拒賊，終究不是敵手。正在進退兩難，鶯鶯母女無以自保時，張生卻有了退賊之策。但卻要求若一旦退卻賊兵，便休卻外人般待我⑤。」老夫人允以「繼子為親⑥」。張生遂修書請來白馬將軍杜確，把賊兵退了。張生原以為婚事已諧，還有什麼可疑的呢。不想酒席之上，老夫人竟變了卦，要鶯鶯以兄禮相見，改敘為姨表了。因此，害得這一雙青年男女的心情同般痛苦。紅娘遂成了兩者間的傳情遞簡人。於是，紅娘要張生以七弦琴作媒，〈琴挑〉，便是西廂重要情節。

〈琴挑〉是董西廂描寫張生鶯鶯兩情相戀的佳美筆墨，紅娘在兩者間，傳情遞簡。自「明月三五夜」之召，受到一頓沒顏搶白⑦之後，相思更苦，竟病染沈疴。於是，相國夫人偕女探病，又為之延醫，病竟不差⑧。張生忍受不了相思之苦，打算懸梁了卻殘生，被紅娘到來，適時救起。終於獲得鶯鶯見憐，賞了他癒病的良方，先是一首小詩，繼著便是待月西廂，好事諧矣！

兩者幽會經月，終被老夫人窺出破綻，質問紅娘，方知底裡。於是老夫人迫於無奈，把女兒許了張生，要他速去求取功名。到了第四卷，寫的情節是送行，張生旅店傷別之苦，以及鶯鶯閨房的愁思。既而張生登第第三，請僕攜書報喜。不想張生授官⑨後，因染病至秋不

癥，未能及早返蒲迎娶。適巧鶯鶯的姑表鄭恆到來，謊言張生得中後，在京已娶衛吏部之女，不會來迎娶鶯鶯了。因此獲得老夫人的陰許，擇日成禮。張生卻適時到來，聽說有此大變，一度倒地昏厥。雖鄭恆的謊言已拆穿，老夫人卻偏袒內侄，不願改謀，張生僅得以兄妹禮相見。後來，這一雙青年男女為達兩情相偶，遂同謀私奔。終又獲得已陞為蒲州太守的杜確從中撮合，方獲姻好。鄭恆不服，闖鬧太守衙門。經杜確據理搶白，鄭恆羞惱，投身觸階而死。

試看《董西廂》的故事情事，可比〈會真記〉豐富而曲折多了。

注釋

① 該書全名是《董解元弦索西廂》。人咸簡稱《董西廂》。

② 「西洛」，指河南省的西北方。是以洛陽為基心說的。

③ 「支促」，支使著從速而匆匆的。

④ 「清醮」，醮乃祭祀的意思，清醮，意為簡單而隆重的祭禮。

⑤ 「便休卻外人般待我」，意為一旦退了賊兵，就不能推說我是無親無故的人那樣看待我。

⑥ 「繼子為親」，意為願意像乾兒子一樣看待。

⑦ 「沒顏搶白」，意為不顧情面的用言語頂撞過來。

⑧「病竟不差」，意為趕不走病魔。「差」，打發離去的意思。

⑨「授官」，意為得中進士之後，還要等一段日子，來接受官職的任命。

(二)人物塑造

由於董解元處理原〈會真記〉的人物，沒有私情上的顧慮，頗能在人性上去著眼。所以張生在董氏筆下，已不再是個薄倖郎，鶯鶯也不再是個端莊其外而淫佚其內的女子；紅娘也有了她一己的性格。張生，也有了名號，名拱字君瑞。

雖說，張生在《董西廂》中是個多情的男子，不是薄情郎，卻也沒有把他塑造成個君子。第一，他借居普救寺，目的就是為了能一親鶯鶯芳澤。住進普救寺之後，當夜就邏巡①在東院迴廊下的角門邊，見到鶯鶯就饑虎撲前，企圖攀談。這都近乎登徒子的行為了。第二、當他獲知崔家作清醮，便獲得此一機會去飽看鶯鶯。寫張生在道場上觀看鶯鶯的行為，已到失態的程度。寫道：「那作怪的書生坐間悄，一似風魔顛倒，大來沒尋思，所為沒些兒斟酌②。到來一地的亂道。幾曾懼懼相國夫人，不怕別人笑。……正念佛作法，把美令兒③胡睃。秀才家那個不風魔，大抵這個酸丁太劣角。……」雖未明寫他是怎樣鬧了道場，卻也說明張生失態之甚。第三、當亂軍孫飛虎到來，全寺僧眾都在為崔家母女的安全，急成一團，法聰要出寺拚鬥，鶯鶯要以死全名貞孝。這時，張生卻跳到眾人面前，站在階下一個人

拍手大笑，說他有退兵之計，但卻有個條件，一旦略使權術，立退干戈，除卻亂軍，存得伽

藍④，免卻災禍，希望崔家不要以外人待他。這豈不是趁人之危的脅迫嗎！這一點，就是

《董西廂》處理張生性格相反於《會真記》的地方。祇憑這點，張生的品格，在《董西廂》

中可說低劣極矣！

鶯鶯在《董西廂》中，始終是大家閨範。那晚她偕紅娘在院中花蔭下拜月，張生看到，

發狂似的「手撩著衣袂大踏步走至跟前」，竟唬得鶯鶯顫作一團，若不是紅娘趕來保護，她

可真的不知如何應付這個風魔漢。在〈寺警〉這一折，孫飛虎知道寺中住有崔相國的鶯鶯小

姐，便指名要寺僧獻上鶯鶯，然後退兵。這時的鶯鶯，為了要保全老母幼弟，以及寺中的伽

藍僧眾，還有一己的名節貞孝，只有死路一條，「除死後一場足了，欲要亂軍不生怒惡，你

獻與妾身屍殼，盡教他陣前亂刀萬斫，假如死也名全貞孝。」等到張生退了賊兵，期偕秦晉

之好，老夫人卻賴了婚，僅以姨表親謙接張生，要鶯鶯出見姨兄，鶯鶯辭以病。當鶯鶯遵母

命出見張生，心裡早有「料得娘行不自由」，於是她「眉上新愁壓舊愁」。只此數語，方越見

鶯鶯的高貴。

董解元寫鶯鶯之委衾於張生，基於兩種心情，一歉於有恩未報，二歉於張生病由她起；

萬一張生有了三長兩短，豈不是她作了孽。何況，張生真的尋機會懸過梁了呢！董解元這樣

寫鶯鶯：「那紅娘對生一一說行藏⑤，俺姊姊探君歸，愁入蘭房，獨語獨言，眼中淚千行。」

良久多時，唱然長歎，低聲切切喚紅娘，都說衷腸。道張兄病體尪羸⑥，已成消瘦，不久將亡。都因我一個，而今也怎奈何？我尋想，顧甚清白？救才郎。當時聞語，和俺也恓惶，遭妾將湯藥來到伊行。卻見先生這裡，恰待懸梁。些兒來遲，已成不救，定應一命見閻王。人好不會思量，試觀他此個貼兒，有些湯藥，教與伊服，依方修合，聞著噴鼻香。久服後，益補丹田助衰陽。」由紅娘口中，道出鶯鶯的自愧自作，所以才有了「顧甚清白救才郎」的犧性決心。

　本來，《會真記》中的紅娘，只是鶯鶯的指使丫頭，不過透露了崔家的狀況，並建議了張生以春詞動之而已。可是紅娘到了《董西廂》，卻大不同了，她不僅是為鶯鶯張生二人從間傳情遞簡，還為二人圓通了情意的往還，終於好合了二人的真情摯愛。所以紅娘成了後世的媒妁代名詞。這人物，就是董解元首先塑造出的她的特殊形象。

　在《董西廂》中，紅娘一出場就令人驚羨她是一個出色的丫頭，當鶯鶯在月光下被突闖到面前的張生嚇得顫作一團時，紅娘便及時趕來，大聲喝叱：「怎敢戲弄人家宅眷。」急撲撲走來，低聲又向鶯鶯報道：「教姊姊睡來呵。」試看，這是一個多麼機靈的女孩。

　再寫紅娘去見法本長老，傳知夫人明日要作清醮時的長相打扮與舉止，說：「雖為個侍婢，舉止皆奇妙，那些兒鶻鴒那些兒掉⑦，曲彎彎的宮樣眉兒，慢鬆鬆地合歡髻小。裙兒窄地，一搦腰肢裊，百媚的龐兒，好那不好？小顆顆的一點朱唇，溜汈汈一雙渌老⑧。不苦詐

打扮，不甚艷梳掠，衣服盡素縞，稔色行為定有孝。見張生欲語低頭，見和尚伴看又笑。」

道了個萬福傳示了，姿姿媚媚地低聲道：「明日相國夫人待作清醮。」這些地方都充分顯現

了大家閨門中的使女，美艷，精巧，而又知禮。後來回答張生的問話，說明他家閨範極嚴，

要這位懷有非非想的君子莫動邪念，都在為紅娘的慧點性寫。

攜衾枕擁小姐來，促小姐去，傳詞遞簡，也祇是個聽命於小姐的使女，未加意於紅娘的

主觀性格。到了事洩拷問，《董西廂》的紅娘卻大大發揮了她的心智慧點與口齒伶俐。相國

夫人高聲喝：「賤人怎敢瞞我！喚取紅娘來問則個！」於是紅娘不慌不忙的答說：「夫人息

怒，聽這話緣由，不須堂上，高聲揮喝罵無休。君瑞又多才多藝，咱姊姊又風流。彼此無夫

無婦，這時分相見，夫人何必苦追求！一對佳人才子，年紀又敵頭。經今半載，雙雙每夜書

幃裡宿，已恁地出乖弄醜，潑水再難收。夫人休出口，怕旁人知道，到頭贏得自家羞。一雙

兒心意兩相投；夫人白甚閒疙皺⑨，休說女大不中留。」又說：「君瑞又好門

第，姊姊又好祖宗；君瑞是尚書的子，姊姊是相國的女；姊姊為人是稔色，張生作事忒通

疏；姊姊有三從四德，張生讀萬卷書。姊姊稍通文墨，張生博今通古；姊姊不枉作媳婦，張

生不枉作丈夫，姊姊溫柔勝文君，張生才調過相如；姊姊是傾城色，張生是冠世儒⑩。君瑞

的才著姊姊的福，咱姊姊消受得個夫人作，張君瑞異日須乘駟馬車。」這一番包容了事理

則的話，說服了老夫人。不惟免去了一頓責打，更撮合了小姐與張生之好合。可以說歷來媒

灼，誰能敵得上紅娘？這就是董解元筆下塑造出的紅娘。

注釋

① 「逡巡」，意為走來走去，徘徊不忍離開那裡。

② 「斟酌」，由斟酒引伸來的形容詞。斟酒時必須看著酒杯，拿好酒壺，小心斟注。一不小心，就會斟溢出杯外去，遂因而引伸作多作考量之意。

③ 「美令兒」，指眼球兒。

④ 「伽藍」，指寺廟內的佛像。

⑤ 「行藏」，意為生活上的狀況。

⑥ 「尫羸」，身體衰弱之意。

⑦ 「那些兒鶻鴒那些兒掉」，意為要時時看著主人的眼神兒行事。「鶻鴒」指眼珠兒。

⑧ 「溜刁刁一雙淥老」，意為一雙淥溜溜的眼睛。「淥老」（或「淥老兒」）也是指眼睛珠兒。

⑨ 「疙皺」，意為打皺，此說「夫人白甚閑疙皺，休疙皺」，意為：夫人你平白無故的把這些閒事放在心上疙皺著幹什麼？別疙皺著這件事啦！遂下接「女大不中留」。

⑩ 「傾城色」、「冠世儒」，是相對詞。意為俺小姐生得是一笑令全城人傾倒的美貌，那張先生也是個冠蓋世人的儒生。女貌郎才之意。

三、《王西廂》①

若以故事論，《王西廂》所承繼的，全是《董西廂》的原作，雖有改變，也不太多。不過，在處理張生、鶯鶯、紅娘這三個人物方面，頗有異於《董西廂》。

(一) 故事情節

《董西廂》與《王西廂》的不同，首在體式②，第一，《董西廂》是說唱文學的唱本，第二，《王西廂》則是可以演唱於舞台的劇曲。《董西廂》由張生寫起，《王西廂》由鶯鶯寫起。雖然如此，張生的出場，還是照《董西廂》重寫的。《董西廂》重寫的。祇有部分情節更易，人物也有改變。如《董西廂》中的法聰，在《王西廂》中便成了惠明，他擔當的角色比《董西廂》少多了，也沒有《董西廂》塑造的那個法聰，粗獷而戇直，而且到結尾一折，還擔當了張生與鶯鶯終成眷屬的重要撮合劑。在《王西廂》中，卻看不到這些了。

孫飛虎兵圍普救寺，目的就是要獲得鶯鶯，不如《董西廂》寫孫飛虎到來，只是先求一飯，在獲知寺內寓有崔氏少女，方以獻出鶯鶯為要脅。《王西廂》不如《董西廂》處理亂軍行為的自然。提出退兵條件，願以身相許，是鶯鶯的建議。張生遂在這重賞之下，提出了退

兵之策。雖與《董西廂》略有異趣，卻也同是登徒子的細行。

在《董西廂》的故事中，有一粗獷好勇的僧人法聰，一直擔當重要的角色，前已說及。孫飛虎圍普救，他出寺與賊戰，鄭恆鬧婚，他要「把忘恩的老婆臬了首級，把反間的畜王教屍粉碎，把百媚的鶯鶯分付與你」。最後，懲惠張生鶯鶯私奔去投靠故人杜太守的也是法聰。在《王西廂》中則變成了惠明，他只擔當了送信給白馬將軍的任務。比起《董西廂》的法聰遜色多了。

他如〈請宴〉、〈賴婚〉、〈琴心〉（琴挑）、〈前候〉（探病）、〈鬧簡〉、〈賴簡後候〉（再探病）都與《董西廂》大似，只在塑造人物略有不同。〈酬簡〉，可就與《董西廂》之不同處多了。尤其〈拷紅〉、〈哭宴〉，更是誇大了戲劇效果，比《董西廂》寫得細緻得多。以下的〈驚夢〉也比《董西廂》寫得多；最後的〈捷報〉、〈猜寄〉、〈爭艷〉、〈榮歸〉，雖都一仍《董西廂》，結尾也是鄭恆自殺（觸樹死），也是有情人終成眷屬的主題，但如張生、鶯鶯、紅娘這三個人物的性行塑造，我前已說到，則頗有異於《董西廂》。

注釋

①《王西廂》，乃是有別於《董西廂》的稱謂。因為元代的《西廂記》是王實甫作，遂稱《王西廂》。

② 「體式」，指文學上的寫作形式。按《董西廂》是說唱體，《王西廂》是戲劇體。兩者的文學體式不同。

(二) 人物塑造

《王西廂》寫張生乃登徒子之流，把他那急色鬼的情性，寫得比《董西廂》更有進焉。

他還不曾能與鶯鶯攀談到一言片語，希求在道場上見到鶯鶯，他那時的意想就是：「人間天上，看鶯鶯強如作道場。軟玉溫香，休道是相親傍，若能夠湯他一湯①，倒與他消災障。」只要能碰得一下，都認為可以消災。試想，這男人有著多麼卑鄙的心理。是以他見到了紅娘，便主動的自我介紹，連生辰八字及籍貫都說了出來，還加上一句「並不曾娶妻」。像這的「此非先王王之法言，豈不得罪聖人之門乎！」確是登徒子之流也。

《王西廂》寫張生一出場時的品性，就比《董西廂》的張生低下得多。譬如他向那和尚長老法本打俏，竟要長老「過得主廊，引入洞房，好像從天降，我與你看著門兒，你進去」。真他高聲朗吟，故意要鶯鶯聽到。在道場上，他「扭捏著身子兒百般動作，來往向人前賣弄俊俏」。可以想見此人的輕浮無聊至極。他自作多情，以為「那小姐好生顧盼小子」。

我在前面說了，鶯鶯在《董西廂》中，自始至終都令人感於她乃大家閨範。她之生情於張生，始於聽琴，卻也基於有恩未報的心理；她之委身於張生，感於張生之因她而病，且曾

尋死，一旦有了三長兩短，孽起於她；因憐憫而越禮。《王西廂》則寫鶯鶯一見張生，即萌生情意。在第二本第一折中這樣寫鶯鶯。她引紅娘上云：「自見了張生，神魂蕩漾，情思不快，茶飯少進。」所以，當孫飛虎賊兵圍寺時，鶯鶯就主動提出一計：「不揀何人，建功立勳，殺退賊軍，掃蕩妖氛；倒陪家門②，情願與英雄結婚姻，成秦晉。」於是，老夫人採用了鶯鶯的建議，「但有退得賊兵的，將小姐與他為妻。」張生這才鼓掌而上，說：「我有退兵之策，何不問我？」

紅娘也說：「姊姊往常不曾如此無情無緒，自見了那生，便覺心事不寧，卻是如何？」

等到老夫人賴婚，不止是張生的情海生波，鶯鶯也相等的「玉容深鎖繡幃中」，是以一聽到張生奏彈出的琴聲，內心便感歎出了「這的是俺娘的機變，非干是妾身脫空；若由得我啊，乞求得效鸞鳳」。在疏簾風細，幽室燈清之下，雖見及眼前幾幌兒疏櫺上，不過貼著一層兒紅紙，在她這時，即感於那「兀的不是隔著雲山幾萬層」。她思意著：「怎得個人來信息通？便作道十二巫峰，他也曾賦高唐雲夢中③。」可以說，鶯鶯早已以身相許了。因而當她聽到張生病了，便急求紅娘去書院探病。

《王西廂》對於鶯鶯性格的描寫，筆尖兒放在「女大不中留」一詞上。大不同於《董西廂》中的鶯鶯，端莊、溫馴、情深而不露。《王西廂》的鶯鶯，可就未免處理得過分浮薄而非大家女流。

對於紅娘，《王西廂》處理得更是庸俗不堪，竟動輒要張生喊她作「娘」。在第三本第二折，寫紅娘傳簡受責，再去回張生話，告訴張生事已不濟。張生怪紅娘未用心，或故意如此。紅娘則說：「我不用心？有天理，你那簡貼兒好聽！」她更責備張生說：「先生受罪，理之當然，賤妾何幸？」遂唱出：「爭些兒你娘拖犯。」再第四本第一折，寫鶯鶯紅娘去「酬簡」，到了張生書房門口，紅娘要鶯鶯在門口等，她去敲門。張生問：「是誰？」紅娘答：「是你前世的娘。」事後，張生送鶯鶯出來，見了紅娘，紅娘要張生拜謝她，說：「來！拜你娘；張生你喜也。」雖說，女人家在男人面前的不遜之態④，往往會以「娘」自居，來占男人便宜。但這打情罵俏，多在歡喜場合，男女兩者，亦多為市肆俗人，紅娘終是相國家的使女，寫她如此之不莊重，自難怪鶯鶯小姐之不守閨門矣！

注釋

① 「湯他一湯」，意即碰觸到她一下。亦寫作「蕩」、「盪」。

② 「倒陪家門」，意為不必講求門當戶對。她雖相國之女，也願嫁這尚無功名，又無門第的人。

③ 「高唐雲夢中」，典出宋玉作〈高唐賦〉，寫楚襄王在雲夢山中遇神女事。

④ 「不遜之態」，意為態度不禮貌。「不遜」，即不謙虛，不謙遜。「遜」意為辭讓、恭順。

四、歷史的背景

《西廂記》的原始故事〈會真記〉，雖是一篇小說，然所寫地理，如蒲州普救寺，都是實有其地的地名。還有，小說中的杜確，也是史有其人的人物。《舊唐書・德宗紀》：「貞元十五年十二月庚午，朔方等道副元帥河中絳州節度使檢校司徒兼奉朔中書令渾瑊薨。乙未，戰淮西賊於小激河，王師不利，諸軍自潰。丁酉以同州刺史杜確為河中尹河中絳州觀察使。」那麼，正史上的此一史料，便是元稹運用到〈會真記〉中的歷史背景。有了此一亂象，張生方有機會藉杜確退去亂兵之功，解救了普救寺的危難，得到了接近崔相國千金的一個橋梁。

元稹的〈會真記〉寫的是他自己的自傳，也早經前人考證明確。只是小說中的女主角鶯鶯，未必是什麼崔相國的千金。但元稹的母親是鄭姓，卻也是事實。他之所以故意把鶯鶯寫作崔姓相國女，當是故作諷諭。當時唐代的社會風氣，非常重視氏族門第，因有「中進士第，娶五姓女」這麼一句口頭禪。這問題，論說甚多，此不多贅。

總之，小說家不祇是編故事，曲情節，應是有所吐瀉胃中所積，寫出來的作品，方能令後人進入那小說天地中去發掘蘊藏。

五、題材的處理

從〈會真記〉到《董西廂》、《王西廂》，我們可以見到張生與鶯鶯這一傳奇戀情的衍變，以及人物性行的刻畫之各有面目，就可以瞭解到同一故事題材，由於作家的藝術觀不同，各人的學養才具有異，因而在人物性行塑造方面，遂也有了相當大的差異。我們已經約略列述在前面了。

再往下看，在皮黃戲中有荀派的《紅娘》，這戲以紅娘為主角來處理這一題材。又有張派的《西廂記》，整個故事以《董西廂》的故事情節為主，也揉合了一些《王西廂》的精粹，則是以鶯鶯為主的。若是我們把《紅娘》與《西廂記》二劇與前述的〈會真記〉、《董西廂》、《王西廂》比列作一研究，準會發現此一題材，還有不少空間容納我們去別創張生鶯鶯的戀情世界。

《紅鬃烈馬》的繁衍之源

一、《破窰記》①

(一)呂蒙正風雪破窰記（王實甫作雜劇）

(上)綵樓配②

〔頭折〕

〔沖末扮劉員外領家童上云〕

僧起早道起早　禮拜三光天未曉　在城多少富豪家　不識明星直到老

老夫姓劉，雙名仲實，乃洛陽人也。我有萬百貫家財，隨緣過活，別無兒郎，止有箇女孩兒，小字月娥，不曾許聘他人。我如今要與女孩兒尋一門親事，恐怕不得全美。想姻緣是天之所定，今日結起綵樓，著梅香領著小姐，到綵樓上拋繡毬兒，憑天匹配。但是繡毬兒落在那箇人身上的，不問官員士庶，經商客旅，便招他為婿。那繡毬兒便是三媒六證，一般之

禮也。家童你和梅香說著，他同小姐上綵樓拋了繡毬兒，便來回我的話，休要誤了喜事。則等俺女孩兒成就了親事，稱老夫平生之願也。老夫且去後堂中，安排下筵席與孩兒慶賀，你疾去早來，著老夫歡喜咱。〔下〕

〔外扮寇準同呂蒙正上〕

〔寇準云〕曾讀前書笈古今　恥隨流俗共浮沉　終期直道扶元化　敢為虛名役一片心　小生姓寇名準，字平叔，這兄弟姓呂名蒙正字聖公。俺二人同堂學業，轉筆抄書，空學成滿腹文章，爭奈一貧如洗，在此洛陽城外破瓦窯中居止。若論俺二人的文章，觀富貴如同反掌③，爭奈文齊福不至④。兄弟，我聞知在城劉員外家，結起綵樓，要招女婿，咱二人走一遭去來，等他家招了良婿之時，咱二人寫一篇慶賀新婿的詩章，他家無不允負了咱⑤。但得些小錢鈔，就是咱一二日的盤纏。咱二人同走一遭去。

〔呂蒙正云〕哥哥說的有理，不索久停久住，同哥哥走一遭去來。

〔寇準云〕俺同去來。〔同下〕

〔正旦領梅香上云〕妾身姓劉，小字月娥，長年一十八歲。為因高門不答，低門不就，因此尚未曾成其配偶。今日父親結起綵樓，教我拋繡毬兒，憑天匹配。梅香，咱上的這綵樓，你看那官員士庶經商客旅，做買做賣的，端的是人稠物穰也。

〔梅香云〕姐姐，父親的嚴命，教姐姐繡毬兒，憑天匹配，你可也休差拋了繡毬兒，剩下的

與我招一箇，可是攜帶咱。

〔正旦云〕我自有箇主意。

〔二淨扮左尋右躲上〕

〔左尋云〕柴又不貴　米又不貴　兩箇傻廝　恰好一對　俺兩箇一箇左尋，一箇是右躲。打聽的這劉員外女孩兒，要招女婿，結起綵樓，拋繡毬兒，則說那小姐生的好，憑著咱兩箇這般標致，擬定繡毬兒，是我每不避驅馳。俺走一遭去來。

〔寇準同呂蒙正上〕

〔寇準云〕兄弟也來到這綵樓底下了，咱看那小姐拋繡毬兒咱。

〔正旦云〕梅香你將繡毬兒來者。

〔梅香云〕姐姐繡毬兒在此。

〔正旦云〕你看我那父親，恐怕差配了姻緣，故結綵樓教我拋繡毬兒，以擇佳婿也呵。

【仙呂‧點絳唇】則我這好勝爺娘，故意嬌養，如花樣，招配新郎，捲翠廉，在妝樓上。

【混江龍】憑欄凝望，猛然間回首問梅香。

〔梅香云〕姐姐你問我些甚麼？

〔唱〕見二人衣冠齊整。鞍馬非常，能商賈，守藍橋⑥，飽醋生料，強如誤桃源。聰俊俏，劉郎擠眉弄眼，俐齒伶牙。攀高接貴，順水推船。小則小，偏和咱廝強，不塵俗模樣，穿著

些打眼目衣裳。

〔淨做走科云〕真箇一箇好小姐，你把那繡毬兒拋與我罷。

〔梅香云〕姐，你看？那兩箇穿的錦繡衣服，不強如那等窮餓醋的人也。

〔正旦云〕梅香你那裡知道也。

【天下樂】豈不聞有福之人不在忙，我這裡參也波詳。心自想，平地一聲雷振響，朝為田舍郎，暮登天子堂，可不道寒門生將相。

〔梅香云〕姐姐好早晚了也。兀的不是繡毬兒，你有甚麼言語囑付這繡毬兒咱。〔正旦做接繡毬在手科〕

【金盞兒】繡毬兒，你尋一箇心慈性善溫良，有志氣，好文章，這一生事，都在你這繡毬兒上。夫妻相待，貧和富，有何妨。貧何富，是我命。福，好共歹在你斟量。休打著那無恩情，輕薄子，你尋一箇知敬重，畫眉郎。〔正旦做拋繡毬科〕。

〔呂蒙正云〕哥哥，你看那小姐將繡毬兒在我根前了。

〔寇準云〕兄弟，敢這繡毬兒誤落在你懷中，咱且走一邊伺候，看員外怎生處斷？〔淨云〕

〔劉員外領雜當上云〕靈鵲簷前噪　喜從天上來　這梅香好不會幹事也。領著小姐拋繡毬兒去了一日，如何不見來回話。

〔正旦同梅香上見科〕。

〔梅香云〕父親，小姐招了女婿也。

〔劉員外云〕在那裡著過來。

〔梅香云〕得繡毬的過來。〔寇準同呂蒙正見科〕。

〔寇準云〕兄弟，咱則在這門首伺候著，兀的不呼喚你哩。

〔梅香云〕兀那秀才，你過去拜丈人去。〔呂蒙正見劉員外科〕。

〔劉員外云〕他是誰？梅香云：則他是新招的女婿呂蒙正。

〔劉員外云〕孩兒，也放著官員人家，財主的兒男不招，這呂蒙正在城南破瓦窯中居止。咱與他些錢鈔，打發回去罷。

〔正旦云〕父親差矣。一個說繡毬兒打著的，不管官員士戶，貧富之人，與他為婚，既然拋著他了，父親您，孩兒情願跟將他去。

〔劉員外云〕孩兒則怕你受不得苦。

〔正旦云〕您孩兒受得苦，好共歹我嫁他。

〔雜當云〕員外，小姐既要嫁他，依著他罷。小姐他那破瓦窯中，你敢住不得麼。

【醉中天】者莫他燒地權為炕，鑿壁借偷光⑦，一任教無底砂鍋漏了飯湯。者莫是結就蜘蛛網，土炕蘆蓆草房，那裡有繡幃羅帳。

〔劉員外云〕你再思想咱。

〔唱〕您孩兒心順處，便是天堂。

〔劉員外怒云〕小賤人，我的言語不中聽，你怎生自嫁呂蒙正。梅香將他的衣服頭面都與我取下來也，無那奩房斷送他，受不過苦呵，他無然來家也。則今日離了我的門者，著他去。

〔呂蒙正云〕咱兩口兒，辭別了父親去來。

〔雜當云〕倒好了你也。

〔出門見寇準科云〕您兄弟來了也。

〔寇準云〕如何，你見員外說什麼來？

〔呂蒙正云〕他嫌小生身負無倚，又無奩房，斷送將小姐的衣服頭面，盡數留下，趕將俺兩口兒出來了。

〔寇準云〕這般呵小姐眼裡有珍珠，你若得官呵，小姐便是夫人縣君，您兩口兒先回去，我便來也。

〔呂蒙正云〕小姐則怕你受不得苦楚麼！

〔正旦云〕我受得苦，受得苦！

【尾聲】到晚來月射的破窰明，風刮的蒲簾響⑧，便是俺花燭洞房。實丕丕家私財物廣，虛飄飄羅錦千箱，守著才郎，恭儉溫良⑨，憔悴了菱花鏡裡妝。我也不戀鴛衾象床，繡幃羅帳，則住那破窰風月射滿星堂。〔同下〕

注 釋

① 呂蒙正出身宦家，少年時曾與母劉氏被父逐出，受過淪落。後人竟以《破窰記》記其未中狀元時事。劇中所寫，率多虛構。

② 王實甫作《破窰記》，頭一折即以綵樓拋球招婿作起，後遂演變了《綵樓記》與《紅鬃烈馬》等戲劇故事。

③ 番掌，即反掌、翻掌，形容事易。

④ 文齊福不至，意為文章足為世用，福分尚未到來。

⑤ 咱，親切地共稱詞。

⑥ 守藍橋，採用唐裴航在藍橋遇雲英典故。

⑦ 燒地權為炕，鑿壁借偷光。形容窮困，作不起炕，把地燒熱作炕。點不起燈，把牆挖個洞，偷取別家的燈光。

⑧ 蒲簾，蒲草編織成的簾子。

⑨ 借用形容孔子「溫良恭儉讓」的詞句，用在新郎呂蒙正身上。

⑩ 破窰風月射滿星堂，形容窰頂有孔露天，可以仰頭看到天上星斗。

（下）綵樓配（皮黃戲）

第五場　接球

（四遊人同上。）

四遊人　（同白）遠遠望著王三姐來也！

王寶川　（在幕內唱西皮倒板）梳裝打扮出繡房。

（四丫環捧彩球，引王寶川上。）

王寶川　（唱西皮慢板）奴在那二堂上辭別爹娘，老天爺若能夠隨奴心願，彩球打中平

　　　　貴郎，叫丫環帶路彩樓上。

（王寶川上彩樓介）。

王寶川　（接唱慢板）手扶著欄干（轉二六板）看端詳，也有王孫公子樣，也有士農與

　　　　工商，樓下人兒紛紛論，好叫我含羞帶愧臉無光，舉目抬頭四下望。

（王寶川望下介。）

王寶川　（唱西皮快板）因何不見薛平郎，曾在花園對他講，看來他是負義郎，不打彩

　　　　球回府往。

四遊人 （白）三姐不要回去我們都來了！

（月老引薛平貴上。）

月 老 走開！

王寶川 （接唱快板）回府怎對奴的爹娘，婚姻本是前生定，豈肯容人自主張。（白）

看彩球（接唱快板）彩球拋下憑人搶。

（月老接彩球給薛平貴介。）

月 老 （接唱下句）彩球打中薛平郎。

（四遊人，薛平貴，月老同下。）

王寶川 （唱快板）耳邊廂又聽得人喧喊，想必打中薛平郎，若是不負前言講，不由王
寶川喜在心腸，丫環帶路回府往。

（王寶川下彩樓介。）

王寶川 （接唱散板）回府去稟告奴爹娘。

（丫環王寶川同下。）

第六場 奪球

（四遊人上。）

甲遊人 （白）列位這彩球在這裡啦！

三遊人　好我們先看你的。

甲遊人　你們看哎呀！無有。

乙遊人　在我這裡也是無有。

丙遊人　在我這裡也無有。

丁遊人　慢來一定在我這裡。

三遊人　拿出來看看。

丁遊人　你們不要搶，大家來看，哎呀！也有無有。

四遊人　（同白）那裡去了？

（薛平貴暗上看介。）

薛平貴　列位你們找什麼啊？

四遊人　（同白）找彩球。

薛平貴　彩球在我這裡。

四遊人　（同白）拿出來看看。

薛平貴　你們要看站過去，你們不要搶，看好了哪。

（薛平貴跑下。）

甲遊人　王孫公子。

乙遊人　不如化子。

丙遊人　化了銀子。

丁遊人　剃了鬍子。

四遊人　（同白）有興而來無興而歸，回去罷。

甲遊人　（唱西皮搖板）命裡有來終須有。

乙遊人　（接唱）命中無來莫強求。

丙遊人　（接唱）叫聲師兄隨我走。

丁遊人　（接唱）為下頭剃了上頭。

（四人同下。）

解　說

今按皮黃戲的〈綵樓配〉前面，還有一場「花園贈金」，在王寶釧的心目中，已有了拋球擲向的對象。這一情節，與元雜劇、明傳奇的《綵樓選婿》等戲是不同的。皮黃戲的《紅鬃烈馬》，雖有一半情節是取自《破窯記》（傳奇本），卻加油添醬了許多，又夾雜了一些神話，情節是大不相同了。但有些家庭倫理的戲，則仍保留。如《破窯記》的第十四齣〈送米破窯〉，就是《紅鬃烈馬》第二十五場〈探寒窯〉的情節取本。

請看明傳奇《破窯記》第十四齣〈送米破窯〉

(二) 破窯記 （第十四齣〈送米破窯〉──明傳奇）

(上) 探寒窯 （明傳奇）①

〔末上〕上命差遣，蓋不由自。小人乃是劉府中一個院子是也。如今蒙老夫人吩咐，我同梅香送些錢往南城破窯中，看取小姐則個。一路問得來，破窯就在前面了。梅香姐快來。正是不辭三步路；又是一家風。借問破窯何處是，牧童遙指杏花村。

【由破第一】〔旦〕凍雲凝，朔風勁，誰肯相週濟。轉傷悲，荒村寂靜，教人胸懷添悶。寒雪紛紛，六出飛花②如粉似瓊，想兒夫何處不歸，教奴望你。想當初在相府之時，思當日，暖閣紅爐③開宴酌，真懂慶，今共昔總休論，時乖運蹇皆奴命。

〔占上〕踏雪來尋，密密霏霏撲面飛蝴蝶。

〔末上〕只見野徑人稀，飛禽斷影④。

〔占〕蕭條破窯，多想是棲身不穩。

〔敲門介〕〔旦〕是誰敲門？扣門相問聲聲早。已回應，試開門，想是兒夫歸來，恁呀。原來是梅香潛來詢問

〔見介〕〔占〕娘聽告，自從別後容顏消瘦。〔旦〕深感伊冒雪沖寒至，潤透鞋兒濕。

〔末〕略表芹忱玉粒⑤，專相贈，望笑留收領，先回尋舊徑。〔末下〕

〔旦〕離愁滿腹，一言難盡。

〔占〕一從別後長思你，無由見淚盈盈。

〔旦〕空憶惜，當時朝夕同歡會，鎮相親。

〔占〕今日淒涼，教人悶索。

〔旦〕奴記綵樓雙親忿，趕出離投奔。

〔占〕奴記綵樓擲繡毬，曾勸娘苦不聽。

〔旦〕因見著多才俊，趁我心。誰知道今日貧窮難禁。

〔占〕他窮窘，娘行怎不醒。莫癡迷，休戀他，急作計，早抽身，別求姻

〔旦〕一馬一鞍⑥，決不教他孤冷，負卻前盟。

〔占〕空用心，徒勞勸你。

〔旦〕姻緣事，是天與。夫妻輻輳，是緣分⑦。

〔占〕空恁把忠言說與伊，不輕聽。

〔旦〕管今世一醮永定⑧，恐虧心，天須教應。

〔占〕小姐，良藥苦口利於病，忠言逆耳利於行。如若姐姐不聽梅香之言，只得且回去，又作道理。分明指出平川路，莫把忠言當惡言。

〔下〕〔旦〕耐這個丫頭倒把言語來唆，我想是我公相與夫人，教他來到此。正是非終日有，不聽自然無。

注釋

① 此是明代李九我批評書林陳含初詹林我刻本。（天一出版社影印。《全明傳奇》第十一種）

② 六出飛花，凡草木花，多為五出，惟雪花六出。即六個稜角。故稱雪花為「六出」。

③ 紅爐暖閣，潘閬詩：「暖閣紅爐添獸炭，賓朋圍坐自然溫。」意為富家有炭火燒旺了的火爐把房間薰得暖暖的。而且有賓朋圍爐閒談。與這破窯相比，豈不是天地懸殊。

④ 人稀禽斷，喻天氣寒冷，不惟路上行人稀少，連天上的鳥兒，也怕冷不飛出來了。王維的〈江雪〉詩：「千山鳥飛絕，萬徑人蹤滅，孤舟簑笠翁，獨釣寒江雪。」

⑤ 芹忱玉粒，芹忱，意為微薄的心意，芹是一種蔬菜，不是貴重的東西。贈物與人，便謙稱說是「芹獻」或「獻芹」。「玉粒」喻米。黃庭堅有詩云：「香春玉粒送官倉」句。

⑥ 一馬一鞍，即俗語：「良馬難被雙鞍轉，好女不嫁二夫男。」表示決心，更窮窘也不捨夫他去。

⑦ 夫妻輻轕是緣分，意為夫妻相配合，有如車輪裝在車上，便從運轉不休，致遠千里。輻，車輪，與車輪的聚合；輻轕，即車輪聚合運轉的意思。

⑧ 一醮永定，《北齊書·羊烈傳》：「一門女不再醮。」醮，嫁娶之意。此言「一醮永定」，意為我只嫁這一次，嫁一次，夫婦名分便永遠定了。老夫人派家院與丫環到破窯去送米，順便勸女兒回相府去，不要再跟窮秀才受貧寒之苦。這位劉小姐堅持不肯。所以說「一醮永定」。

（下）探寒窯（皮黃戲《紅鬃烈馬》第二十五齣）

（王夫人上。）

王夫人　（念引子）鶴髮皓首，兩鬢如霜。

（坐詩）夫為相國伴皇家，妻沾雨露享榮華。每日只把姣兒嘆，怎能周全喜生花。

老身，陳氏。配夫王允。膝下無兒所生三女，長女金川許配蘇龍，次女銀川許配魏虎。只有三女，許配薛平貴。可恨她性情傲慢，居住城南破瓦寒窯。老身百般的勸她，是她不肯回轉相府。今晨命家院前去，探望三女光景。怎麼還不回來？丫環伺候了！

（丫環暗上應介。家院上。）

家　院　老奴探望三姑娘，在寒窯之中身得重病！

王夫人　怎麼講？

家　院　身得重病！

王夫人　咳！女兒啊！

（唱西皮散板）忽聽家院報一聲，可嘆三女病纏身。（唱哭板）眼望著城南高聲叫！我的兒啊！怎能夠寒窯探兒身。

家　　院　　（白）老夫人不必悲痛，何不帶些銀米。去到寒窯，探望三姑娘？

王夫人　　言之有禮。家院丫環多帶銀米，前去探望三姑娘，吩咐車輛走上。

家　　院　　是，車輛走上！

（一車夫暗上。）

王夫人　　咳！兒啊！（哭介。）

家　　院　　車輛備好。

（出門上車介。）

（唱西皮慢板）為姣兒把我的心血用盡，想當年大不該彩樓招親。為寶川與相爺時時爭論。為姣兒失卻了夫妻之情。叫家院你與我前去通稟，你就說老夫人探女來臨。

家　　院　　三姑娘開門來！

（王夫人下車介，車夫下，）

王寶川　　（在幕內白）來了！

（王寶川上。）

王寶川　（唱西皮搖板）忽聽窯外有人聲，想必四鄰探奴身。

家　院　三姑娘老夫人來了。

（王寶川聽介。）

王寶川　呀！（唱西皮快板）聽說是老娘到南城，好似鋼刀刺奴的心。兒夫西涼他喪了命，這樣的光景怎見奴的老娘親。

（出窯門同王夫人面望門介。）

王夫人　（唱西皮倒板）見姣兒不由為娘兩淚淋。

王夫人　（叫頭）寶川！我兒！兒啊！

王寶川　（叫頭）母親！老娘！娘啊！

王夫人　（叫頭）寶川！我兒！咳！兒啊！

王寶川　（叫頭）母親！老娘！咳！娘啊！

王夫人　（唱西皮流水板）手拉著姣兒說分明，兒在那相府你多由性。悶來花園散散心，先前容顏何等光景，到如今你頭上無釵，身上無衣甚是傷心，這樣的苦處叫我說不盡。叫娘心疼不心疼。

王寶川　娘啊！（唱西皮二六板）老娘不必痛傷心，女兒言來聽分明。大姐二姐有福份，蘇龍魏虎配婚姻。惟有女兒我的命運苦，彩球打中花郎身，世人都想為官

王夫人　宦，誰是那耕田種地人。

王夫人　（唱西皮搖板）背地裡只把相爺恨，三個女兒兩看承。今日見了姣兒面，好似

　　　　枯木又逢春。

王寶川　（白）母親請上，待女兒一拜。

王夫人　兒不要拜了！

王寶川　女兒久離膝下，少奉甘旨，望母親恕罪。

王夫人　那有我兒之罪，罷了起來！

王寶川　多謝母親。

王夫人　家院丫環，見過三姑娘。

家　院　（同白）是！參見三姑娘。

王寶川　罷了！

丫　環　謝三姑娘。

家　院　啊！母親不在相府，來到寒窯則甚？

王寶川　你那裡知道：只因家院報道，言說我兒身得重病。為娘前來探望我兒，啊！兒

王夫人　啊！你這病從何而起？

王寶川　只因魏虎回朝，打從寒窯經過。他說兒夫命喪西涼，爹爹又來勸女兒改嫁。女兒一聞此言身得重病，今見母親到此，女兒的病麼……

王夫人　怎麼樣？

王寶川　就好了一大半了。

王夫人　哎呀呀！我把你這個，老天殺的！時常逼我女兒改嫁。此番回得府去，定不與他甘休！

王寶川　啊！母親，不要為了女兒，傷了二老的和氣。

王夫人　看在我兒份上，不與他吵鬧就是。

王寶川　多謝母親！

王夫人　兒啊！為娘要到窯中，看看我兒的光景如何？

王寶川　窯內窄小母親不看也罷。

王夫人　哎！我兒你住得，難道為娘就進去不得麼？

王寶川　待女兒前去打掃。

王夫人　不用打掃帶路！

王寶川　是。

（開門同進介，王夫人四面看介。）

王夫人　咳！（唱西皮散板）畫閣雕檐兒不住，破瓦寒窯怎存身。

（家院取粥碗給王夫人看介。）

（接唱西皮散板）珍饈美味兒不用，這樣的光景怎度光陰。

（家院丫環下。）

王夫人　（叫頭）寶川！我兒！兒啊！

王寶川　（唱哭頭）母親！親娘！咳！娘啊！

王夫人　（唱哭頭）我哭哭一聲寶川兒！

王寶川　（接唱哭頭）我叫叫一聲老娘親！

王夫人　（西皮散板）想當年在相府何等僥倖，到如今住寒窯叫娘心痛。

王寶川　（接唱西皮散板）富貴貧窮前生造定，兒受貧苦命生成。

王夫人　（接唱西皮散板）兒今隨娘相府轉，只享榮華不受貧。

王寶川　（接唱西皮散板）兒與爹爹三擊掌。餓死在寒窯不回相府的門。

王夫人　（唱哭頭）寶川兒。

王寶川　（唱哭頭）老娘親。

王夫人　（同唱）啊！啊！啊！我的兒啊！

王寶川　　　　　　　　　　　　　老娘親哪！

王寶川　（唱西皮倒板）老娘親請上受兒拜定。（寶川向王夫人拜介，起身坐介。）

　　　　（唱西皮慢板）母女們坐寒窯敘一敘苦情，都只為老娘親身有病，女兒在花園把香焚，燒香還願三年正。後宮院娘娘得知情，賜兒的彩球為媒證。二月二日定終身，姻緣本是（二六板）前生造定。彩球單打平貴身，老爹爹作事心太狠。將我夫妻趕出相府門，夫妻中途無投奔，破瓦寒窯把身存。兒夫降了紅鬃馬，唐王駕前立大功。

涼征爭戰無音信，兒比孤雁失了群。母親回府對父論，兒三週兩歲喪殘生。

王夫人　（唱西皮快板）我的兒休要兩淚淋，為娘言來聽分明。兒不要聽信你父的話。兒莫把薛平貴他掛在心。兒隨娘快把相府進，兒隨娘坐來就隨娘行。兒的父若是把娘問，兒看娘與他爭論就捨死亡生。兒看為娘歸仙境，兒就是披麻帶孝人。

王寶川　娘啊！（唱流水板）老娘親且不必兩淚淋，孩兒言來就細聽分明。倘若是爹爹他喪了命。休想孩兒哭半聲。非是女兒心腸狠，他那裡拿著孩兒不當人。老娘你若是歸仙境。兒就是披麻帶孝的人。手捧玉圖把孝來敬，兒再去削髮入佛門。燒香還願把庵堂來進，兒的娘啊！兒不修今世修來生。

王夫人　（唱西皮搖板）守節立志拿得穩，皇天不負你這命苦的人。

（家院，丫環暗上。）

王夫人 （白）家院，將銀米付與姑娘。

（家院應介。）

王寶川 慢來！此乃相府之物，女兒一概不用。

王夫人 兒啊！你若是不收，豈不辜負為娘，一片好心，兒就收下了罷。

王寶川 女兒收下就是！

王夫人 這便才是，家院丫環，你們回去罷。

皮黃戲的〈探寒窰〉是老夫人率領著家院丫環，車輛轎馬一起去的。母女二人見面，哭哭啼啼表達的倫常之情，接近了人生大眾的生活，自比元雜劇與明傳奇要深入大眾生活得多了。所以今天的社會人等，只知有在寒窰受苦了十八年的王寶釧，以及那從西涼回來，又做了皇帝的薛平貴，連宋朝那麼一位有名頭的狀元呂蒙正，也鮮有人知了。只要一說起「寒窰」、「破窰」，幾已很少有社會大眾知道宋朝那位呂蒙正的那個綵樓拋球被打中的故事，這〈綵樓配〉、相府〈逐女〉、〈逐婿〉以及〈探寒窰〉的故事，早被薛平貴、王寶釧搶了來。

宋朝狀元呂蒙正的〈綵樓配〉，纔是真正的歷史呢！

二、呂蒙正的正史故事

按《宋史》卷二六五，列傳二十四，〈呂蒙正傳〉：「呂蒙正字聖功，河南人。祖夢奇，戶部侍郎，父龜圖，起居郎。蒙正太平興國二年（西元九七七年）擢進士第一。授將作監丞。」還有他叔伯子侄，大都是進士及第在官。史傳言：「初龜圖多內寵，與妻劉氏不睦，並蒙正出之。頗淪貧窶乏。劉誓不復嫁，及蒙正登仕，迎二親同堂異室，奉養備至。龜圖旋卒。」由此可見，呂蒙正少年時代，陪同被父逐出的母親，確曾過了一段窮窘的日子。

呂蒙正最為世人傳說的故事，是「齋後鐘」這個典故，說是呂蒙正常去白馬寺乞齋飯度日，因為常去，惹寺僧厭惡，遂改為先吃飯然後鳴鐘來拒絕他。但這些傳說，也都是張冠李戴的。羅錦堂作《現存元人雜劇考》曾引唐《摭言》及宋吳處厚《青箱雜記》正之。唐《摭言》記的齋後鐘人物是「王播」，《青箱雜記》記的是：魏仲先與寇準遊俠郊僧寺，多留題。後寇有榮名，寺僧竟把寇準的詩用碧紗籠之，魏仲先的題詩，竟塵皆滿壁，戲劇也只是利用了這些資料而已。

三、《破窯記》的故事演變

王實甫的《破窯記》是四折本的雜劇。第一折就是綵樓拋球擇婿與打中窮書生呂蒙正，便嫌貧逐女。第二折便是齋後鐘的情節，第三折就應試中第得官，第四折是重遊齋寺與認岳父。在第二折中還夾入了女父到破窯打碎了砂鍋。從頭到尾還加入一個寇準在內，一直為呂蒙正打抱不平。最後，還是寇準講情，認下了父母。

說來，全劇四折，情節極為簡單，著眼點在旦角劉月娥身上。寫劉月娥守信守義，堅貞不移。

說是關漢卿也有此雜劇，未傳下來。馬致遠也有《呂蒙正風雪齋後鐘》雜劇。今見之明刻本《破窯記》（前錄的〈送米破窯〉一齣），不知是否是宋元傳下來的南戲。不過，〈逐婿〉一齣，寫的已不是嫌貧愛富，而是怕認他為婿，會斷了這青年人的奮進，毀了前程。遂故意連同愛女一同趕出府去的。初見到呂蒙正時，曾有兩句：「觀他容貌，多應是滿腹文章」又說「端詳這姻契不比尋常。」在此，留下了伏筆。最後，呂蒙正榮顯再到相府認親時，老相爺唱：「日前唯恐人談，恥一時嗔怒是虛脾，不道生嫌棄。此時無計可留意。只把酒頻斟共醉，一團和氣。」這句「恥一時嗔怒是虛脾」，不是明說了嗎？已前後呼應起來。

這本傳是二十九齣：1.副末開場 2.卜問前程 3.計議招婿 4.綵樓選婿 5.相門逐婿 6.暫投旅舍 7.店起奸心 8.旅邸被盜 9.破窯居止 10.橋上覓瓜 11.夫人臆女 12.夫婦祭灶 13.乞寺被侮 14.送米破窯 15.邐齋空回（上冊）16.同僑赴選 17.神明顯聖 18.虎近窯門 19.梅香勸歸 20.狀元遊街 21.夫人看女 22.拜謁相公 23.遣迎夫人 24.宮花報捷 25.夫婦榮諧 26.夫妻遊寺 27.遊觀破窯 28.相府相迎 29.團圓封贈。但明代的另一傳奇《綵樓記》，卻又有了改動，減為二十齣了。《綴白裘》四集所收的兩齣〈拾榮〉、〈潑粥〉，則又是一種改本）

這本《綵樓記》，署名王錂撰，天一出版社影印的，清內府鈔本。內容是 1.家門始末 2.訪友贈衣 3.命女求婿 4.拋球擇婿 5.潭府逐婿 6.投店成親 7.店中被盜 8.夫妻歸窯 9.賞雪憶女 10.蒙正祭灶 11.木蘭邐齋 12.辨蹤潑粥 13.春闈應試 14.虎撞窯門 15.神壇伏虎 16.差書報捷 17.宮花報喜 18.榮歸謝窯 19.重遊觀寺 20.喜得功名。大致上仍是書林刻本二十九齣的簡本，除了在情節上刪了九齣，在文辭上也有刪增的更動。這裡也就不必去一一指出。

總之，呂蒙正的這一虛構的故事，在戲劇上只有兩種，一是四折本的雜劇《呂蒙正風雪破窯記》，另一種就是二十九齣的傳奇《綵樓記》（簡稱《破窯記》），雖仍在綵樓拋球，拋球選婿與僧寺乞齋落得飯後鐘的厭拒等故事上，但在情節的鋪陳，兩者之間的分別頗大。從目錄上，足可蠡知，這裡也不多作費辭。

四、《破窯記》‧給與《紅鬃烈馬》的影響

按《紅鬃烈馬》的王寶釧與薛平貴的故事，雖全劇舖張到四十一場之多，故事情節又是一番氣象，但從其中重要情節，如〈綵樓配〉、〈三擊掌〉、〈探寒窯〉等，顯然都是從《破窯記》或《綵樓記》套取來的。只是把故事情節，再另出機杼，再加以誇大，塑造了一位窯娘娘的婦女典型。比起《破窯記》（《綵樓記》）可是大不同了。不但內容曲折豐贍，而且情節的衝突性也強烈，戲趣也多，因而百年以來，社會間只知有薛平貴與王寶釧，不知有呂蒙正與劉月娥（《綴白裘》作劉千金），甚而連宋朝這位有名的狀元才郎呂蒙正的名字，提起來都會令人感到陌生。就是說到《破窯記》與《綵樓記》，聽到的人，也只會想到薛平貴與王寶釧二人身上去，似乎還不知道在宋元南戲時代，以及元朝的雜劇名家關漢卿、王實甫筆下，還寫有呂蒙正的〈綵樓配〉，娶了一位相府小姐，住居破窯討飯度日的故事。

何以？自是由於皮黃戲的《紅鬃烈馬》，不但在故事情節上，比早期的《破窯記》（《綵樓記》）更加戲劇性了，在文辭上，也更通俗了。因而流傳廣，特別是在各地地方戲裡，薛平貴與王寶釧的故事，真格是家喻而戶曉。雖三尺童子，也能道其梗概。可以說《紅鬃烈馬》

這個戲劇故事中的「寒窯」，早已代替了那位有名的狀元公呂蒙正夫婦居住的「破窯」了。

《紅鬃烈馬》的全部故事情節，計四十一場。1.金殿賜球 2.定期綵樓 3.花園贈金 4.群來接球 5.綵樓拋球 6.眾人奪球 7.父母擊掌 8.同進寒窯 9.相府借銀 10.打死平貴 11.西涼討戰 12.揭榜降馬 13.紅鬃烈馬（馬妖跳躍獨舞）14.降服烈馬 15.西涼戰表 16.悶坐寒窯 17.投軍別窯 18.誤卯三打 19.出戰得勝 20.再戰過場 21.回營報功 22.計害平貴 23.平貴被擒 24.番邦招親 25.探窯雁書 26.平貴回國 27.代戰趕關 28.趕到頭關 29.趕到二關 30.趕到三關 31.到武家坡 32.平貴回窯 33.入府算糧 34.上殿面君 35.唐王駕崩 36.王允謀篡 37.放鴿頒兵 38.對陣發點 39.戰銀空山 40.平反長安 41.大登殿。這些場次，常演的場次，只有《武家坡》與《大登殿》，有時帶上〈銀空山〉與〈算軍糧〉而已。他如民國初年的日戲或夜戲，一次演出時間都在四小時以上，演完這齣戲，也得兩次。是以如今《綵樓記》與《探寒窯》以及〈花園贈〉，偶爾單獨演出，卻也少見。

那麼，從場次安排的情節來看，除了〈綵樓配〉、〈三擊掌〉、〈探寒窯〉等場，都是明顯的套襲自《破窯記》（《綵樓記》），他如綵樓下奪球，叫花子救平貴的丑腳穿插，都是打從《破窯記》來的。只是《紅鬃烈馬》與《西涼招親》這兩部分，是重新機杼出的，其他則仍是《破窯記》的窠臼。說《紅鬃烈馬》一劇，是由《破窯記》繁衍出來的，應不為過。前後戲文俱在呀。

五、文學、歷史、戲劇

從戲劇的發展歷史來看，語體文學確是要比文言體的文學，流行得普通。就以這本《破窯記》來說，它的風騷之所以被後起的皮黃、梆子等的《紅鬃烈馬》擴奪了去，並不是內容上的故事情節好過了它，我認為主要的原因，還在於文辭上的通俗易曉。在前面，我們已相把相等情節的原劇本，前後對照著刊印出來。只要對照一讀，便知分曉。雖然，王實甫的這本《破窯記》，在文辭上（特別是第一折）已經很語體化了，但比起皮黃戲的《紅鬃烈馬》，它的語體之通俗成分，還是不夠的。當然，《紅鬃烈馬》的故事性，比《破窯記》濃烈，人物之間的衝突性也強，固也是占先的原因之一。但皮黃戲是地方戲的基礎，劇詞較為接近大眾生活的語言，更是它奪去南戲風騷的主因。

如從故事的歷史背景來說，可以說《紅鬃烈馬》是一個荒誕無稽的故事。它假設的是唐朝，唐朝任何一代，連五代都算上，也尋不出與該劇有關的任何一絲一毫的淵源。戲劇家為了要王寶釧能達到第一夫人（正宮娘娘）的地位，不得不使薛平貴「大登殿」，做了唐朝的江山之王，而且還是藉西涼代戰之力完成的。說起來，戲劇就是戲劇，無從去以歷史根究的。就以呂蒙正的《風雪破窯記》來說，也祇能尋出呂蒙正生活史上的一點影子，那就是他

與他母親在年少時，曾被父親逐出家門，過了一段艱難困窘的淪落日子。後來，呂蒙正中了狀元，做了高官，出了大名，世人遂傳說著呂蒙正小時候，曾過了一段困苦的日子。然而他並未忘了讀書，到後來終於在考中頭名狀元。世人之所以如此傳說，也只是互勸互勉之意。戲劇家、小說家，之所以譜入戲劇，寫入小說，看中的也是這一點。遂為呂蒙正編了一個《破窯記》的故事。連別人的寺廟乞食，寺僧厭惡，改成飯後再敲鐘的手法，來拒絕他再來乞取齋飯的故事，都編到呂蒙正頭上。本來，呂蒙正的母親姓劉，王實甫竟把那拋綵球招婿的相府小姐寫成姓劉。一言以蔽之，戲劇、小說，都著眼於藝術的趣味。歷史，並非它們著眼的重點。知乎此，方能研究戲劇與小說。

《義責王魁》的戲劇創造

一、《焚香記》①的重要關目

(一)海神廟雙雙「盟誓」

【生查子】鴛侶苦分飛,端為媒妁②。攜手拜靈祠,共把哀腸吐。

〔生〕娘子。此間已是海神廟了。請進去。王興你在廟門外伺候。

〔末應下③生〕呀。你看翬飛畫棟,地隔紅塵,香松起白晝之煙,寶鼎結青晨之霧④。果然好廟宇,好景致。娘子,我和你上前虔誠禮拜則個。

〔旦〕官人請。

〔拜介同白〕暮雨朝雲意正濃,那堪分袂各西東。此生但願如魚鳥,入地登天厄亦從⑤。

〔起介生〕娘子。我和你敬爇名香⑥,共通盟誓。

〔旦〕官人請。

〔生〕娘子先請。

〔旦跪〕海神爺。奴家姓敫⑦名桂英。年方二十歲，正月十五日子時生。自與王魁結為夫婦，死生患難，誓不改節。有渝此盟，乞賜勾提，永沈苦海⑨。以謝違夫之罪。〔旦拜〕。

【憶多嬌】海神爺爺呵。記此盟。念敫桂英自嫁兒夫王俊民。一馬一鞍誓死生。〔合〕若負初心，若負初心，仰望尊神降臨。

〔生跪〕海神爺。小生姓王名魁，年方二十五歲，九月初三日亥時生，自與桂英結為夫婦，死生患難，誓不再娶，有渝此盟，乞賜勾提，永墮刀山。以謝負妻之罪⑩。

【前腔】念小生設此盟。自配荊妻敫桂英。生死相依不再婚。

〔合前生〕娘子。兩邊判官小鬼，與你也告他一聲。可作知證。〔生旦合〕

【鬥黑麻】再告左右威靈⑪，共鑒此盟。他日呵，若有參商⑫，全憑處分。與我姻緣簿共註名。這兩下言詞是百年證明。

〔合〕一任分鸞別鏡⑬也隨他風浪生。各守堅心，各守堅心，但願白頭似新。

〔生〕娘子。此間有靈筶⑭在此，待我卜問功名之事，如何？

〔旦〕官人，奴家正有此意。

〔生〕王魁此去功名可遂。求個聖筶。

〔卜介旦〕是個聖筶。〔生〕途中無阻。討個陰杯。

〔旦〕是個陰杯⑮。

〔生〕再卜妻子桂英。小生去後，他在家無災無難，乞賜一陽筶保庇。

〔旦〕呀。好奇怪。擲下是個陽筶，倒轉成個陰杯。這怎麼解？

〔生〕娘子。此乃是陰長陽消之兆，雖無大咎，也自宜保重。與你拜了海神爺去罷。〔旦〕

【前腔】祐他途路平安，功名早成。

〔生〕海神爺！我荊妻在家呵，保他業障潛消，災氛免侵。

〔生旦〕但得皆如意，兩情稱。始信一點靈犀，誠通海神。

海神爺。我兒夫即日上京應試呵。

注

釋

① 《焚香記》是明代的傳奇劇，共四十齣。作者王玉峰，江蘇松江人。生平事蹟不詳，玉峰是筆名，真名無考。該劇之稱為《焚香記》，就是以這第十齣〈盟誓〉的情節為關目的。王魁與敫桂英在海神廟盟誓，是引發全劇情節穿插的戲膽。

② 娉嬤妒，查「娉」字，《康熙字典》也無此字。可能「婦」的異寫。「嬤」，可能是黃帝時醜女「嬤姆」的簡稱。此語可能是採用「嬤姆」醜女的典故。

③ 末應下，末，行當名，即指生。此指王魁家人王中。

④ 此四句詩，形容海神廟的殿閣瑰麗與香火鼎盛。

⑤ 此四句詩，形容王魁與敫桂英的情意濃如膠漆。

⑥ 敬爇名香，應寫作「敬爇茗香」，意為以酒澆下濕地。爇，音ㄖㄨˋ，同爇。查「爇」字，《康熙字典》亦未收此字。

⑦ 「敫」，音ㄐㄧㄠˇ，亦音藥，古無此姓。明萬曆卅一年「妖書」事件牽累了秀才敫生光，可見明時有姓「敫」者。此劇女主角名「敫桂英」，或借「敫」為敫。按「敫」姓，《世本》亦未載。

⑧ 渝，意為變遷。通常作變義。

⑨ 苦海，意為陰曹地府的嚴酷刑罰。一旦打入苦海，永無脫離機會。此句說敫桂英發重誓。

⑩ 刀山，也是冥府的嚴酷刑罰。這是王魁所發的重誓。

⑪ 左右威靈，此指海神廟中的判官小鬼。站在海神爺左右。

⑫ 參商，星宿名，一出東方，一出西方。此落彼出，二星永不相見，是以人們總以參商為各自東西意。參，讀如ㄕㄣ。

⑬ 分鸞別鏡，鸞鳳分飛，鏡破難圓。鸞鳳本為兩種鳥類，怎能同飛？鏡破後又怎能重圓？但二人卻在此堅誓縱然「分鸞別鏡」，也各守堅心。以誓二人情愛之堅。

⑭ 靈筶，打卦用的竹製正反筶片。拿起扔在地上，要一正一反，方是合驗的好卦。

⑮ 陰杯、陽杯，指筶片的正反，反面朝地為陰，正面朝天為陽。要陰要陽，只是心願所求。

(二) 海神廟敫桂英「明冤」①

〔鬼判先上外扮大王上〕湛湛②青天不可欺，未曾起意早先知，善惡到頭終有報。只爭來早與來遲③。

〔叫判官小鬼介〕今日北方有一陰魂到此訴冤，不許阻當他。

〔判〕領法旨。

〔旦上〕妾身只為王魁這廝辜恩負義，把羅帕纏死。我想在生時節，脂脂粉粉。今日黃泉之下，杳杳冥冥④，好悽慘殺人也。

【北四邊靜】⑤虛飄飄神魂茫昧，愁雲靉靆，慘霧淒迷，舉步難移。暗灑灑黃泉淚。亂攛的沙堆石砌⑥，這裡是海神爺廟裡，我在生時曾與王魁到此設誓來。早來到舊遊之地。你看殿門大開在此，不免到殿下拜伏，申訴一番。〔旦〕。

〔外〕婦人有何冤枉。到吾殿下。〔旦〕。

【耍孩兒】只為生死冤業相遭際，只為生死冤業相遭際⑦。忍將心疼從頭提起，桂英敫氏告王魁。

〔外〕你是敫桂英，告王魁什麼來。

〔旦〕他如今幸爾登高第，一醉瓊林忘屢屢⑧，別選豪門配。這的是停妻再娶。亂法胡為⑨。

〔外〕原來為婚姻事，這事不是我衙門聽理的，不得在此纏擾。塔下陰魂，你可到閻王殿下訴因由。吾神呵。但司海內風濤險，不管人間閒是非。叫小鬼與我扶那婦人出去。

〔扶出介旦〕天那，奴家將為死歸地府。要告大王與我明白此事。如今大王又不准理，卻不枉了這一場。為什麼？

〔五煞〕把花容埋塵土，只為與惡冤家做對壘⑩。如今待悔如何悔⑪？昨宵誤聽三更夢⑫，今日裡空銜九地悲。那神靈也將人戲。賺咱上高處，掇了梯兒⑬。

〔四煞〕到如今前怎避？後怎歸？船到江心補漏遲，茫茫苦海深無底⑭。王魁那廝我好恨。只願你前程九萬里，恐怕三尺神明不可欺，恢恢天網難容恕⑮。

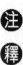

注釋

① 王魁、敫桂英二人在海神廟盟誓分別，王魁進京應試，得中狀元。韓丞相打算招贅王魁，雖以已有髮妻為辭，王魁官任徐州僉判，寫信附路費，著人接敫桂英赴任。不想信被韓丞相家人更改，變成一封休書。敫桂英接信，一時氣憤，自縊身亡。一縷冤魂，飄飄蕩蕩，又到海

神廟訴冤。此為《焚香記》的第二十七齣。

② 湛湛，形容水深清綠，此指青天的清明蔚藍。

③ 善有善報，惡有惡報，乃人生成語，心理所期。

④ 杳杳冥冥，意在黑暗中飄飄蕩蕩。

⑤ 北四邊靜、耍孩兒、五煞……等，都是歌唱依據的曲牌名。

⑥ 這六句唱詞，形容敫桂英的鬼魂在陰間的一段走往海神廟的艱苦歷程。在舞台上，通稱「鬼路」，或「冥路」。

⑦ 只為生死冤業相遭際，意為敫桂英認為她是受騙氣憤而死，有冤業相結。

⑧ 一醉瓊林忘屝屨，意為一旦得中，就忘了窮困的庭院。「屝屨」，柴扉之意。讀如「ㄢˊ」。「瓊林」則為中第後皇帝宴請及第進士，謂之「瓊林宴」。

⑨ 此句指斥王魁停妻再娶亂法胡為。

⑩ 「把花容埋塵土，只為與惡冤家做對壘。」，意為敫桂英她這麼年輕的就自盡而死，就是為了要報復那惡冤家，自然又多了一個新壘（墳）。

⑪ 今待悔如何悔？如今已經死了，再後悔也來不及了。

⑫ 昨宵誤聽三更夢，在第廿六齣〈陳情〉敫桂英夢中去見海神爺，判官要她死後到陰間告訴。夢以為真，這才白綾自縊。如今死了來告，又不受理，使她懊惱得很。

二、《焚香記》為王魁翻案

王魁負桂英的故事，宋朝就有了戲劇，可以想知這一故事，傳說已久。宋人柳貫，作有〈王魁傳〉一篇（見《異同集》），說王魁應試落第，失意無顏回家。山東萊州友人帶他冶遊，識青樓女子敫桂英，因而兩相悅好。敫桂英勉王魁苦讀，生活以及應試途路川資，全由敫桂英供應。赴試前夕，二人同去海神廟立誓，雙雙誓不相負。王魁此去，果然中了狀元。敫桂英聞知，寫詩寄賀，有句云：「人來報喜敲門急，賤妾初聞喜可知。天馬果然先驟躍，神龍不肯沒蛟螭。……夫貴婦榮千古事，與郎才貌各相宜。」詩去無答。又寄語云：「上都梳洗逐時宜，料得良久見即思。早晚歸來幽閣裡，須教張敞畫新眉。」可是，王魁忘卻了海神廟的誓言，反而認為狀元怎可以妓家女為妻？竟不作覆。又承父命，另行約娶。後王魁調任徐州僉判，敫桂英以地去不遠，遂遣僕持書以往。王魁竟大怒，叱僕去，不受書。

⑬ 賺咱上高處，掇了梯兒，責神靈也戲弄她。

⑭ 茫茫苦海深無底，意為被騙，連海神爺也賺了她，掉入茫茫苦海無人可哭訴。

⑮ 三尺神明不可欺，恢恢天網難容恕。俗謂，「頭上三尺有神明」，意謂不要以為做了壞事無人知曉，頭上三尺處就有神靈監視。「天網恢恢」，有報應的。

敫桂英惱極，乃引刀自裁，誓以死報。於是，〈活捉王魁〉的故事，便傳播於世。戲劇的編

成自是根據此一傳說來的。（馮夢龍編《情史類略》卷十六，錄此事故）

可是，王玉峰的《焚香記》卻把情節安排成團圓。

第一，把敫桂英自殺的責任，推給韓丞相家的下僚金壘。他為了討好韓丞相，騙得了王

魁派人下書接敫桂英上任的信，予以改為修書，又買通了敫桂英的養父母，造成了這件命

案，非王魁負心所致。

第二，王魁久待敫桂英不至，又夢見敫桂英來尋，遂又遭僕迎接，方知遭變。敫桂英

向海神爺訴冤，拘來王魁對質，這纔真相大白。神以敫桂英貞烈可嘉，王魁也未負心。遂使

桂英還魂復生。這時，王魁也打敗了入侵元兵立功。於是，處刑了金壘，團圓收場。

可以說《焚香記》一反王魁負桂英的傳說，竟寫男女俱有真情，錯在某些小人從中作

梗，造成冤孽命案。神靈為之查明真情，不惜以老套「還陽」，來完成有情人的百年好合。

《焚香記》的此一處理手段，雖也是重立爐灶，總未能脫於俗套。是以後來的各種地方

戲，如川劇的《王魁負桂英》，最為有名，情節所據，還是老的傳說，《活捉王魁》。至於

《焚香記》的團圓安排，似未為後來的戲劇家採納。

再說，王魁負心於敫桂英，窠臼雖雷同唐傳奇《霍小玉傳》，但負心漢王魁的各種民間

傳說，則盛於《霍小玉傳》中的李益。譬如流傳在山東萊陽掖縣民間的一個傳說，則是王魁

酷愛杯中物，落第後更是以酒澆愁。敘桂英為了要王魁戒酒，每天著婢女用酒向他臉上澆，澆完把酒丟棄。可是王魁在向他臉上澆酒時，就張口大飲，加之兩情相歡，情意日濃一日，又助他京城應試，但仍憂心王魁一旦得中，會遺棄她。遂相約到海神廟焚香盟誓。結果，還是被棄。遂以死來活捉王魁。像這麼一個責備王魁負心薄倖的故事，翻案談何容易。

當然，王玉峰的《焚香記》，期為王魁負心薄倖翻案，結果是失敗的。何況，《焚香記》的王魁拒婚，襲自元代四大傳奇之一《荊釵記》呢！

三、麒麟童的《義責王魁》

由王魁負桂英的民間傳說，編成的戲劇，由宋至今，各代未斷。《太和正音譜》的劇目，就列有《尚仲賢海神廟王魁負桂英》雜劇一本，明初楊文奎作《王魁不負心》雜劇一本。(此本或是《焚香記》所本，未考) 稍晚的沈璟《南九宮譜》，也收有無名氏作〈王魁〉古傳奇一種。清人《綴白裘》所收，則是《焚香記》，但祇〈陽告〉一齣。在清末民初即已演出於川劇中的《活捉王魁》，據說出自翰林學士趙堯生之手。〈情探〉一折，最為出色享名。今日俞大剛先生編的《王魁負桂英》，就是以川劇為藍本加以改纂成的。

以我所見過的劇本較之，要以麒麟童周信芳的《義責王魁》一本，從創造上說，最為出類拔萃。當然，麒麟童是老生行當，這齣《義責王魁》，自是以老生為主的，既是義責王魁，小生王魁自不可缺。所以這齣戲只安排了老生與小生兩個腳色。雖還上了一個送信人張千，他只是個被差遣送信的人，上了一個門官，他只是傳喜訊的人，任務只是穿插貫串劇情的人而已。故事中的情節，只著力於「義責」一事。

老僕王中，在其他名家編寫此劇時，只是一位陪同二人到海神廟焚香盟誓的隨從，他一向是跟隨王魁身邊照顧王魁生活的僕人。但在麒麟童的《義責王魁》中，他則是跟隨王魁身邊照顧王魁生活的僕人。但在麒麟童的《義責王魁》中，他則是一位主角，義責王魁的，就是這老僕王中。

故事從王魁得中狀元時，王中獲知，興奮異常的時候寫起，演王中向天叩拜報喜家鄉的太老爺、太夫人，並一再讚許敫夫人有眼力，看中了他家落第的公子，在經濟上支援他家公子苦讀再試，果然一鳴驚人。想不到他家公子卻已另有打算，應允了相府招親的事。居然要寫一休書，附上三百兩銀子，來了斷前情。起先，王中不知，還以為他家公子寫信並附上銀兩，是迎接敫氏夫人上任呢。當他獲知王魁寫的是休書，卻已另娶了相府的小姐為妻。王中獲知此情，遂變喜為怒，認為王魁不該負心忘義。薄倖遺棄有恩於他的敫桂英。又想到他那敫夫人性情剛烈，一旦收到此一不義男子的休書，居然有此不義作為，勢必尋短。遂一再的

規勸王魁不可如此，怎能有恩不報，反而負義？可是王魁不肯放棄了富貴榮華的仕途，不聽王中規勸，反而老羞成怒，說：「要不是看他年紀衰邁，定要將他這老奴才趕出府去。」終於氣煞了這老僕王中，脫了他身穿的老奴衣衫，還與王魁，不用王魁來趕，他自動離開了。

這齣戲的情節，就是這麼簡單。時間不過一小時，兩場而已。不上旦角敫桂英，也不鬧鬼。簡簡潔潔的兩場戲。劇情之渾厚醇郁，劇力之剛力感人，逾乎《情探》的冥路鬼怨。

四、《義責王魁》的重要情節

當王中聽王魁說他要寫信給萊陽敫夫人，就為敫夫人感到興奮。於是他心中想的是：

這一封捷報傳她手，喜上眉梢快樂到心頭。自念平生志氣有，不堪久居在青樓。窮途偶將公子救，慧眼識人詠好逑。最可恨鴇母龜兒齊咀咒，姊妹們笑她錯配了驚儔。幸喜得王郎得中瓊林宴上飲御酒，敫桂英終獲宿願酬。此番揚眉吐氣京城走，但願得你夫妻偕老永偕千秋。

王中怎知他公子要寫的是一封休書呢？

王魁寫休書時，心中卻也有善惡利害在交戰。他想：「想我與敫桂英，夫妻三載，恩情

不薄。這封休書，叫我怎生落筆喲！」可是又一想：「哎呀且住！方纔我在相府允婚之際，並未提起家有妻室，桂英之事，若被相爺知曉，我這功名富貴，豈不化為灰燼？看來這封信是非寫不可。正是：『當機不能立刻斷，怎理民事作高官！』」於是，王魁決定寫這封休書。一下筆，海神爺的形象，又重現眼前。想到他與敫桂英曾在海神廟盟過誓來。海神爺報應起來，如何是好？但又一想，他今已狀元及第，乃文曲星下凡，自有百神呵護，那小小的海神，能奈他何！就這樣，王魁的負心罪孽形成了。

當王中獲知他家公子王魁已招贅相府，決心與敫桂英斷絕，在王中聽來，真如青天霹靂。他們夫婦在海神廟盟誓。他曾在一旁拈香，二人的誓言，他聽的真真切切。所以他規勸王魁，懸崖勒馬，速追送信的張千回轉。遂勸說：

　　王魁為富貴利慾而薰心，那裡肯呢？於是，王中訴說敫氏這幾年來，施於王魁的恩愛之情，說之不完，訴之不盡。

　　一封休書萊陽傳，鐵石的人兒也心酸。柔腸百折寸寸斷，青天霹靂要起禍端。速將張千趕回府，覆水重收好團圓。

賢主母她待你恩重如山，性溫柔貌端莊說之不完。曾記得風雪中垂危救援，萊陽城鳴珂巷留養你三年。你也曾得重病床頭輾轉，典衣衫質釵環湯藥自煎。衣不寬帶不解將你陪伴，朝求神夜焚香祝告上天。則相公奮壯志磨穿鐵硯，常伴你苦讀書澈夜不眠。似這等賢德女世間少見，為什麼狠心腸割斷情緣。盼相公要三思心回意轉，思前想後應再偕鳳鸞。

但千求萬懇，王魁不惟不聽，還老羞成怒的罵：「不看你孤苦伶仃，定要將你趕出去。」王中惱了，真的惱了，遂喊著王魁的名字怒責：

王魁呀！王魁。只因當初太老爺太夫人待我不薄。纔憐你父母雙亡，窮途潦倒，無人照管，這纔患難相扶直到如今。我為你也不知吃了多少苦，苦來苦去，纔苦出你這麼一個狀元來。你可記得三年前，你落第出京的時節，在中途路上身染重病，那時節天降大雪，你倒臥在道旁，看看就要窮困一死。那知道天不絕人，來了一位就是你方才說的青樓妓女。好一個仁慈的敫桂英，她看你這樣窮病，將你救回院中，親奉湯藥，延醫療治，百般衛護，你方活得命來。她見你文質彬彬，心生愛意。不顧鴇兒責罵與姊妹訕笑，遂與你結為夫婦。深閨伴讀，徹夜不休。實指望你出人頭地，她也好揚眉

吐氣。誰知道你一旦得志，卻忘恩負義，還要口口聲聲妓女、奴才。嗨嗨！你要想上一想，在風雪病難之中，若是沒有那個妓女，與我這個奴才，你早就窮途潦倒，身葬溝壑，死於非命。你還能中得狀元嗎？

王魁被罵，越發的老羞成怒，竟把王中趕出門去。王中遂也在氣惱中，脫下衣帽扔下，說：「我不像你這麼卑鄙下賤，那個要你憐憫，就是沿門乞討，也能活上幾年。我要眼睜睜看到你這忘恩無恥的王魁，如何的下場嘍！」遂憤憤離去。

五、戲劇創造的歷史人物

說起來，「王魁負桂英」的故事，並未見著於正史。換言之，兩個人物都不是所謂的「歷史人物」。可是，王魁與敫（民間諧音聽覺誤為焦）桂英，則已活生生的生活在中國全民間，幾已無人不知，無人不曉。只要說到「負心漢」，首先被人想到的就是王魁，比唐傳奇中負心霍小玉的李益的名字，還要響亮。李益，還是歷史上的真實人物呢。由此，可以想知小說與戲劇，所擔負的社會教育功能，比正式課堂上的課本，發揮的教育功能要大多了。

本來的傳說，故事只有王魁與敫桂英二人。陪襯的人物，也只有妓家的鴇兒們，官家的

官員與夫人小姐們，王魁的老僕王中，雖也隨同王魁穿插在情節中，各家創作對王中並無獨

立而誇大的描寫與塑造。到了麒麟童這位表演劇藝的藝術大師，卻看上了王中的擇善固執於

情義的性格，遂加以深入研究創造，完成了這一齣《義責王魁》。於是，王中的義憤形相與

擇善固執的性格，活躍於戲劇舞台，呈現於億萬觀眾的心目。在戲劇的歷史上，又多了這麼

一位鮮靈活潑，不朽於人間的王中。說來，這就是所謂的戲劇藝術的創造。

據麒麟童自述他這齣戲的文章說，此劇故事之塑造了王中義責王魁，是從江蘇的評彈

（彈詞）劇本來的。取得評彈劇本之後，又經過了他們一次又一次的深入研究，方始定案了

這齣《義責王魁》的劇本。戲劇是以劇本為演出依歸的，是以戲劇必先完成劇本。照此說

來，《義責王魁》的劇本，就是此劇成功的開端。

《繡襦記》的汧國夫人

唐人白行簡①有傳奇小說〈李娃傳〉②。寫一長安鳴珂曲③的妓女李氏，在順應老鴇母騙乾了一位豪門青年鄭某的銀兩之後，遂擯之門外，流落異鄉，丐乞街頭。

後李氏不忍，遂又護之入室，自贖妓身，離開妓家。以私蓄調養貧病，並督促苦讀。終得進士及第。鄭父知之，極為感動，乃主動為子納李氏女為妻。李氏女相夫教子，個個有成後，誥封「汧國夫人」④。

由這篇小說，在當時的唐代社會看，應是一件不可能產生的事，因為當時的社會，重視的是郡望⑤，所謂的門閥。像當時門列五大姓⑥之一的鄭氏，且還集居要職，怎會主動為子娶妓家女？所以，若以今天的口吻來說，白行簡的這篇〈李娃傳〉，應稱之為「反傳統」的小說。可是，這篇小說卻流傳至今，尚在人間口碑載道。

改編成的戲劇曲文，自元以來，數來不下十種。

本文要說的，就是這些。

注釋

① 作者白行簡，是詩人白居易的弟弟，一母所生。

② 李娃即今人口中的「李小姐」或「李女」。娃，非名。

③ 鳴珂曲是唐代長安「平康里」的一處妓家區域。

④ 汧，讀く一ㄢ，汧國夫人，即朝廷給李娃的封號。小說結尾說：「娃封汧國夫人，有四子，皆為大官。其卑者，猶為太原尹。」（最小的官職，尚且是太原知府）。這篇小說，亦名「汧國夫人」。

⑤ 郡望一詞，源於北魏的華化。拓拔魏入主中原，放棄胡人姓氏，改漢人姓。以「元」為姓。因而胡人紛紛改漢姓。漢人羞與同姓，遂以郡望冠在姓上，稱「博陵崔氏」、「滎陽鄭氏」、「隴西李氏」等。抵唐，郡望遂為家族世家的代名詞。

⑥ 唐時流行「中進士第，娶五姓女」的口語。唐時，進士第有兩科，一是明經科，能背書不誤，即可中第。二是進士科，必須能作詩文者。是以當時人，都能以進士及第為榮。中了進士，再娶當時五大姓氏（郡望）家的小姐為妻，就有了門閥的靠山。宰相之位，便容易得到了。

一、本事的泉源（文見《太平廣記》卷四八四）

汧國夫人李姓，長安之倡①也。節行瓌奇②，有足稱者，故監察御史③白行簡為傳述。

天寶中④，有常州刺史滎陽公者⑤，略其名氏，不書⑥。時望甚崇，家徒甚殷⑦。知命之年，有一子，始弱冠矣，雋朗有詞藻，迥然不群，深為時輩推伏⑧。其父愛而器之⑨，曰：「此吾家千里駒也」。應鄉賦秀才舉⑩。將行，乃盛其服玩車馬之飾，計其京師薪儲之費⑪，曰：「吾覺爾之才，當一戰而霸。今備二載之用，且豐爾之給，將為其志也⑫。」生亦自負，視上第如指撐⑬。自毗陵發，月餘抵長安，居於布政里。嘗游東市還，自平康⑭東門入，將訪友於西南。至鳴珂曲，見一宅，門庭不甚廣，而室宇嚴邃。闔一扉，有娃方憑一雙鬟青衣立⑮，妖姿要妙，絕代未有。生忽見之，不覺停驂久之，徘徊不能去，乃詐墜鞭於地，候其從者，勑取之⑯。累眄於娃，娃回眸凝睇，情甚相慕。竟不敢措辭而去。生自爾意若有失，乃密徵其友遊長安之熟者，以訊之。友曰：「此狹邪女李氏宅也」。曰：「娃可求乎」？對曰：「李氏頗贍，前與通之者多貴戚豪族，所得甚廣。非累百萬，不能動其志也。」生曰：「苟患其不諧，雖百萬何惜。」他日，乃潔其衣服，盛賓從，而往扣其門。俄有侍兒啟扃⑱。生曰：「此誰之第邪」？侍兒不答，馳走大呼曰：「前時遺策郎也⑲」！

他日，娃謂生曰：「與郎相知一年，尚無孕嗣，常聞竹林神者，報應如響，將致薦醑⑳求之，可乎？」生不知其計，大喜，乃質衣於肆，以備牢醴㉑，與娃同謁祠宇而禱祝焉，信宿而返。策驢而後，至里北門，娃謂生曰：「此東轉小曲中，某之姨宅也。將憩而觀之，可乎？」生如其言，行不踰百步，果見一車門㉒。窺其隙，甚弘敞。其青衣自車後止之曰：「至矣」。生下，適有一人出訪曰：「誰」？曰：「李娃也」。乃入告。俄有一嫗來，年可四十餘，與生相迎，曰：「吾甥來否」？娃下車，嫗迎訪之曰：「何久疏絕」？相視而笑。娃引生拜之。既見，遂偕入西戟門㉓偏院中。有山亭・竹樹蔥蒨，池謝幽絕。生謂娃曰：「此姨之私第耶」？笑而不答，以他語對。俄獻茶果，甚珍奇。食頃，有一人控大宛㉔，汗流馳至，曰：「姥遇暴疾頗甚，殆不識人，宜速歸！」娃謂姨曰：「方寸亂矣，某騎而前去，汗流馳令返乘，便與郎偕來。」生擬隨之，其姨與侍兒偶語，以手揮之，令生止於戶外，曰：「姥且歿矣，當與之議喪事以濟其急，奈何遽相隨而去？」乃止，共計其凶儀齋祭之用。日晚，乘不至。姨言曰：「無復命，何也？郎驟往覘之㉕，某當繼至。」生遂往，至舊宅，門扃鎖甚密，以泥緘之。生大駭，詰其鄰人。鄰人曰：「李本稅此而居，約已周矣，第主自收。姥徙居，而且再宿矣㉖。」徵「徙何處」？曰「不詳其所」。

一旦大雪，生為凍餒所驅，冒雪而出，乞食之聲甚苦。聞見者莫不悽惻，時雪方甚，人家外戶多不發。至安邑東門㉗，循理垣北轉第七八，有一門獨啟左扉，即娃之第也。生不知

默想曩昔之藝業，可溫習乎？」生思之，曰：「十得二三耳。」

數月，肌膚稍腴；卒歲，平愈如初。異時，娃謂生曰：「體已康矣，志已壯矣。

湯粥，通其腸；次以酥乳潤其臟。旬餘，方薦水陸之饌㊱。頭巾履襪，皆取珍異者衣之，未

志不可奪，因許之。給姥之餘，有百金。北隅因五家稅一隙院，乃與生沐浴，易其衣服；為

年衣食之用以贖身，當與此子別卜所詣㉟。所詣非遙，晨昏得以溫清。某願足矣。」姥度其

自貽其殃也。某為姥子，迨今有二十歲矣。計其貲，不啻直千金。今姥年六十餘，願計二十

知為某也。生親戚滿朝，一旦當權有熟察其本末，禍將及矣㉞。況欺天負人，鬼神不祐，無

志，不得齒於人倫。父子之道，天性也。使其情絕，殺而棄之㉝，又困躓若此。天下之人，盡

當昔驅高車，持金裝，至某之室，不踰期而蕩盡。且互設詭計，捨而逐之，殆非人令其失

曰：「某郎」。姥遽曰：「當逐之奈何令至此」？娃斂容卻睇曰㉜：「不然，此良家子也。

聲長慟曰：「令子一朝及此，我之罪也！」絕而復蘇㉛。姥大駭，奔至，曰：「何也」？娃

某郎也」？生憤懣絕倒㉙，口不能言，頷頤而已。娃前抱其頸，以繡襦擁而歸於西廂㉚，失

生也，我辨其音矣。」連步而出。見生枯瘠疥厲㉘，殆非人狀。娃意感焉，乃謂曰：「豈非

之，遂連聲疾呼。「饑凍之甚」！音響悽切，所不忍聽，娃自閣中聞之，謂侍兒曰：「此必

注釋

① 倡，古與「娼」通用。

② 瓌奇，意為稀見少有。

③ 唐代的監察御史，職司察檢百僚巡按州縣以及獄訟等。品秩只有正八品。白行簡曾任監察御史職。

④ 天寶乃唐玄宗年號之一，西元七四二至七五五年。

⑤ 刺史，官名。主宰一方，如同明清的府台。

⑥ 不書，意為不寫在文中。按「不書」一詞，乃春秋書法之一。

⑦ 時望甚崇，家徒甚殷，意鄭子父居高官，家產殷富。

⑧ 時輩推伏，意為鄭子的才學，被當時人推崇而甘居其下。

⑨ 器之，意為看作「大器」，堪為國之棟樑。

⑩ 參加鄉試，得中秀才，取得赴京會試的資格。

⑪ 為其子準備妥上京應試的服飾以及車馬，還有玩好等豐盛物件。

⑫ 豐饒得足夠兩年大方的用度，為了壯大他這驕子的大志。

⑬ 鄭子也自以為這次上京應試，必得高第。

⑭ 平康，是當時長安京城有名的妓女區，平康坊。

⑮ 雙鬟青衣，即頭梳雙鬟的侍女。

⑯ 此處寫鄭子不忍即去，故意墜鞭於地，勑令家僮撿拾。

⑰ 意若有失，意為從心神的著意點，便落在那妓家門前。

⑱ 啟扃，即開門。閉起的門，謂之扃。

⑲ 侍兒不答，馳走大呼曰：「前時遺策郎也。」表示此妓家候之必來。

⑳ 薦酹，即拜神用的一切禮物，如香燭魚肉乾鮮菜類等。

㉑ 牢醴，與薦酹意同。牢，有大牢。少牢之分。即牛、羊、豕三犧，謂之太牢。少牢，無牛。

㉒ 車門，古之豪富人家，出入有車，居處有停車之位。

㉓ 戟門，就是偏門，或謂之旁門、側門。唐代高官習以長兵列置門之兩側，故名。

㉔ 大宛，西方古國名，在今俄國境內烏蘇別克共和國內，漢人稱之為「大宛」，產良馬。此以

㉕ 覘，窺探的意思。驟往覘之，快些去一看究竟之意。

㉖ 再宿，意為已過了一夜了。

㉗ 安邑東門，意為長安城東門。開頭已寫「自平康東門入」。故此寫「至安邑東門」。

「大宛」作馬的代名詞。

醴，是酒。

㉘ 枯脊疥厲，意為瘦得皮包骨，又生了滿身的疥瘡在流膿。

㉙ 生憤憊絕倒，寫鄭子見到李娃，一時氣厥過去了。

㉚ 脫下身上的繡花襖裹起了半死的鄭生，帶回家去。（《繡襦記》之名即由此來）

㉛ 絕而復蘇，意為昏死了一陣子後，方又回復清醒。

㉜ 以嚴肅的臉望著老鴇兒的反應。

㉝ 向老鴇兒說明她們妓家當初陷害鄭公子的詭計，幾乎害死了這個人。

㉞ 如今，鄭父還在朝中官居上卿，一旦察知本末，大禍就會到來。

㉟ 李娃說她為妓女已賣笑營生了廿年，賺來的錢足夠用來贖身。她說已在外租妥了房屋，來拯救這個被害的人，要求老鴇答應。

㊱ 李娃悉心照料鄭公子的一切生活，十多天，方能飲食正常。「水陸之饌」即意指正常的飲食，水產陸產的食物都不忌了。

二、劇本的傳衍

(一) 石君寶撰《李亞仙花酒曲江池》

洛陽府尹鄭公弼，滎陽人也，所生子曰元和，弱冠，有詞藻，公弼命應舉入長安。長安有大戶趙牛勉者，挾其妓劉桃花，及桃花之姨李亞仙同遊曲江賞春，與元和遇。元和悅亞仙之貌，墜鞭者三，而亞仙亦不覺情動，回眸凝睇，意甚相慕，遂邀元和同飲。元和屬牛勉通辭，至亞仙家，傾囊結歡。金盡，為鴇母所逐，流落不堪，乃至為人送殯唱輓歌度日。公弼訝其子久絕音耗，適有從僕至，報元和流落狀，公弼恨其玷辱門楣，遂親赴京，見元和唱歌怒甚，呼至旅第杏園中撻之垂死，投於荒郊。亞仙聞之，奔救得甦，欲留於家，而鴇母不容，元和落魄，沿途乞食，惟求一飽。亞仙猶不忘舊情，陰使牛勉招之，出私蓄付鴇母為膳資，而與元和同居，勸其勵志功名。元和一舉登第，授洛陽縣令。上官日，先謁府尹，即其父公弼也。及相見，公弼固知為元和，而元和佯不識。公弼親詣縣署，召見亞仙，亞仙責其父公弼，曉以大義，元和感悟，叩首請罪，遂為父子如初。公弼尤喜其得賢婦，乃殺羊置酒，元和背父，共祝歡慶云。

——錄自羅錦堂〈現存元人雜劇本事考〉文

解說

雖然，元人石君寶的《曲江池》尚存於世，但傳衍後世舞台上的本子，則是明人徐霖（一說是薛近兗）的《繡襦記》，一說徐霖的《繡襦記》是另一本。此處不討論這些問題。可以肯定的是，明人的《繡襦記》則是從元人石君寶的《曲江池》繽繹而來。蓋白氏的小說，鄭子與李娃，以及鄭父，都無名字。到了石氏的《曲江池》，則鄭子名鄭元和，李娃名李亞仙，鄭父名弼。不過，《繡襦記》則易鄭弼為「鄭儋」。總之，都是虛構的姓名，卻也不必尋究是否。

為了篇幅，本文略去《曲江池》的劇本文詞，今僅從《繡襦記》說起。所據本是毛氏汲古閣六十種曲本。

(二) 明代的 《繡襦記》

汲古閣本《繡襦記》共四十一齣。由於原小說的情節結構，嚴實緊湊，戲劇也只是在鋪張故事的表演，像《曲江池》一樣，都未能多所更動。一看家門（傳奇綱領）上的楔說，就知全劇梗概。

鄭子元和①人氏。儁朗超群，應長安鄉試②。李娃眷戀，追歡買笑，暮雨朝雲。忽爾囊空，李娘計遣，路賺東西怨莫伸，遭磨折生幾喪，進退無門。貧寒徹骨傷神，歡飢呼號，猿衣結鶉。幸逢娃痛惜，繡襦護體。乳酥滋胃，復振精神。剔目勸學，登科參軍之任③，父子萍逢訴此因。行婚禮重偕伉儷，天寵沐殊恩。詩云：「鄭元和長安鄉試，賈二媽竹林設計。樂道德郵亭執伐④，李亞仙劍門匹配。」

此劇之最精采情節，應屬第三十一齣的〈襦護郎寒〉，從旦上唱「一江風」起，下接生唱「沽美酒」，再加入眾乞兒合唱「蓮花落」一節，最為生動。生唱一曲，乞兒便合唱蓮花落伴和。一直引領著旦腳李亞仙，尋聲追蹤而至。

【一江風】〔旦上〕雪兒飄。四野彤雲罩。萬徑人蹤杳①。想多才流落何方。天那。應做窮途莩②。恩情一旦拋。恩情一旦拋。鱗鴻萬里遙③。細思量似把心腸絞。倦倚繡床愁不寐。緩垂綠帶髻鬟低。玉郎一去無消息。一日相思十二時。自從鄭郎被賺。不知下落。奴家日夜縈心。前日崔尚書說他在外求乞。銀箏。不知此言果否。

〔小旦〕姐姐。崔老爺見你想他。故意哄你。姐姐如何就認真。

〔旦〕銀箏。今日大雪。求乞的甚多。倘有叫街的門首過。叫個進來。我問他一聲。或得鄭
郎消息。未可知也。

〔小旦〕姐姐。你聽鼓板咚咚。又是一起叫化的來了。

〔旦〕取針線箱來。我做些針指。待他門首過。叫個來我問他。〔生同淨丑眾乞丐上〕

【沽美酒】〔生〕鵝毛雪滿空飛。破草薦蓋著羊皮。殘羹剩飯口中喫。李亞仙你怎知。破帽子
在頭上搭。破布衫露出肩甲。腰間繫一條爛絲麻。腳下穿一雙歪烏辣④。上長街又丟抹。咱
便是鄭元和。家業使盡待如何。勸郎君休似我。

〔眾合〕小乞兒捧定一個瓢，自不曾有頓飽。肚皮中捱飢餓。頭頂上瑞雪飄，最苦冷難熬。
正遇著嚴冬嚴冬天道。凜凜的似水澆。凍得咱來曲折了腰。呀。有那個官人每穿破了的綿
襖。戴破了的舊帽。殘羹剩飯捨些與小乞兒嚼。因此打上一回哩哩蓮花哩哩蓮花落也。
一年繞過。不覺又是一年春。哩哩蓮花。哩哩蓮花落也。小乞兒也曾到東嶽西廟裡賽靈
神。哈哈蓮花落也。小乞兒搖搥象板不離身。哩哩蓮花。哩哩蓮花落也。只聽鑼兒錫錫錫
鼓兒咚咚咚。板兒喳喳喳。笛兒支支支。夥里夥里夥夥里夥里夥。小乞兒便也曾鬧過了正陽
門⑤。哈哈蓮花落也。只見那柳陰之下。香車寶馬。高挑著鬧竿兒。挨挨拶拶哭哭啼啼都是
女妖嬈。哩哩蓮花。哩哩蓮花落也。又見那財主每荒郊野外擺著杯盤。列著紙錢。都去上新
墳。哈哈蓮花落也。

【醉太平】【生】卑田院的下司劉九兒宗枝。鄭元和當日拜為師。傳與俺蓮花落的稿兒。抱柱

杖走盡了煙花市。揮筆寫就了龍蛇字。把搖捶唱一個鷗鴣詞。這的不是貧難貧的浪子。

一年春盡，不覺又是一年夏。哩哩蓮花。哩哩蓮花落也。只見那財主每⑥。涼亭水閣。

散髮披襟。手執紈扇。冰盤沈李賞浮瓜⑦。哈哈蓮花落也。又只見一隻小舟兒。輕搖謾棹。

短纜孤篷。提著鮮草。穿著魚腮。手執蓮臺賞荷花。哩哩蓮花。哩哩蓮花落也。驚起那水面

上鴛鴦兒。一雙雙。一對對。忒愣愣騰。忒愣愣騰⑧。飛過了浪淘沙。哈哈蓮花落也。鏤金

的破瓢。碾玉妝成金繫腰。這話教人笑。我在鴛花市上打圍高。叫化些二馬打郎羊背皮通行鈔

⑨。叫化些赤金白銀珍珠瑪瑙。叫化些雙鳳斜飛白玉⑩。搔叫化些八寶妝成鑲嵌縧。叫化一

個十七十八女妖嬈。在懷兒中摟著。因此打上一回哩哩蓮花哩哩蓮花落也。

一年夏盡不覺又是一年秋。哩哩蓮花。哩哩蓮花落也。只見那財主每。插著黃花。簪著

紅葉飲金甌。哈哈蓮花落也。可憐那小乞兒寂寂寞寞夜間愁。哩哩蓮花。哩哩蓮花落也。又

見那北來的孤鴈兒咿咿啞啞過南樓。哈哈蓮花落也。叫著那個官人們娘子們。有甚麼喫不盡

的饅頭皮兒。包子嘴兒。蘇餅屑兒。餓子股兒共饞饞⑪哩哩蓮花。哩哩蓮花落也。捨些與

小乞兒也。強似南寺燒香。北寺看經。請著和尚。喚著尼姑。泔泔澎澎。叮叮咚咚。打著鐃

鈸。持齋把素念⑫彌陀。哈哈蓮花落也。

本來，李娃只送鄭元和到劍門，由於鄭在驛館遇到父母，獲知其事實情由，遂託驛丞樂

道德作伐，竟在驛館成親。最後，在劍南奉到聖旨，李娃的瑰奇德行，勒封為汧國夫人。

注釋

① 彤雲罩，意為天上佈滿了黑雲，人蹤杳，意為大雪天人跡不見。

② 芛，也寫作「殍」，飢餓在路上無食無宿的人。

③ 鱗鴻萬里，意為書信也難以帶到，不知人在何處。

④ 歪烏辣，方言，意為破鞋。大小不合腳，只有拖拉著。

⑤ 正陽門，凡京師的正南門，通稱「正陽門」。

⑥ 每，與「們」通用，元明兩代，慣常以「每」作「們」。

⑦ 此指富豪人家在夏日，家有冰盤盛著的各種水果。

⑧ 忒楞楞騰，形容水鳥在水上展翅飛起的聲音。

⑨ 馬打郎羊背皮通行鈔，意指乞兒手中祇有破爛布皮，沒有銀票，也沒有金銀。

⑩ 白玉搔，指富家婦女頭上玉質飾物。

⑪ 意指吃剩的皮兒、屑兒、碎兒等應拋棄的食物，周濟他們。

⑫ 意為周濟乞兒，比請和尚尼姑到家敲鑼打鈸念經，還要積德。

三、清代的《繡襦記》

乾隆年間編印的戲曲集《綴白裘》，還收有《繡襦記》十餘齣：〈樂驛〉、〈墜鞭〉、〈入院〉、〈扶頭〉、〈賣興〉、〈當巾〉、〈教歌〉、〈打子〉、〈鵝毛雪〉、〈收留〉、〈別目〉。情節雖從《繡襦記》來，辭章大多修纂過了。比我讀到的汲古閣本，還要口語化，全是蘇白。

這些，至今還有些齣在崑劇中上演，我看過上海崑劇院的計鎮華與岳美緹合演的〈打子〉，相當動人。今摘錄部分如左：

（家院宗祿帶家丁從花子棒下救下鄭元和）

〔家院白〕大相公，老爺在此。

〔小生〕我不是大相公，不要認差了。

〔家院〕我是宗祿。

〔小生〕不認得什麼宗祿。

〔父走近來〕〔家院〕老爺快來，大相公在此。

〔父〕：：在那裡啊？（定睛一瞧，認出來了。）啊！你？果然是你這不肖子。

〔小生〕爹爹啊（哭介）。

〔父一腳踢去〕畜生！【唱雁兒落】聞說你為金多死盜賊，誰想你流落在卑污地。做歌郎歌

蘸露，那裡是唸書之子？〔打介〕畜生，你許多輜裝都那裡去了？

〔小生唱江兒水〕被盜劫輜裝去。

〔父〕那樂秀才呢？

〔小生〕為財疏，朋友離。

〔父〕來興呢？

〔小生〕來興得逃走了。

〔父〕逃走了？你一向在那裡？

〔小生〕止膌得孤身，淪沒在泥途裡，更遭疾病多狼狽。

〔父〕既有病何不死了！

〔小生〕幸得肆長加恩惠。

〔父〕加的什麼恩惠？

〔小生〕館穀虧他周濟，為感恩私，只得權……

〔父〕權什麼？

〔小生〕爹爹，待孩兒說。

（唱）權做歌郎報取。

〔父〕別樣事可以權得，那歌郎豈是權得的？〔打介〕

……

〔家院〕大相公已打死了，你還只管打。

〔父〕打死了好。（接唱）方出俺心頭之氣！

〔家院〕老爺，大相公已死，可念父子之情，買一口棺木盛殮回去吧！

〔父〕你去買！

〔家院〕吓。

〔父〕哎，買大些的，連你這狗頭也裝在裡頭。

〔家院〕不買？

〔父〕這樣不肖子，把他尸骸撇在荒郊野外，漏澤園中，等那鴉食他心肝，狗食他肉，蛆鑽皮骨蟻鑽尸，拖出去。

〔家院哭介〕吓，大相公！

〔父〕哇，狗才，誰要你哭！

〔家院〕是，不哭。

〔父〕元和!

〔家院〕大相公。

〔父〕咳!我鄭儋有何得罪祖宗,養這不肖子玷辱門牆。〔看鬚悲介〕宗祿,你方才說去買

——

〔家院〕買棺木。

〔父〕買也罷!不買也罷!〔下〕

〔家院〕啊呀大相公,到是我宗祿容了你了!

四、近代的《繡襦記》

(一) 荀慧生的演出本

近代的皮黃戲《繡襦記》劇本,應屬於四大名旦之一的荀慧生私房本,陳墨香執筆,首演於民國十六年三月二十六日北京開明戲院。當然,也是依據崑曲本子再參證原小說改編的,被譽為是荀派六大喜劇之一。荀本全劇計十三場(荀氏整理後)。自也不能悖於原小說的情節。

戲的分量著重於李亞仙的唱做，然小生與老生的重頭戲，也未減弱，如〈打子〉（九場）、〈認子〉（十三場）都有小生老生對手的高潮戲。當然最感人的戲，還是李亞仙自鴇兒騙走鄭元和搬遷後的情思，以及尋獲鄭元和後的〈剔目勸學〉，實為荀氏此劇的佳構 較之崑劇，可說更有創意。是以民國以來的《繡襦記》（或名《李亞仙》），則大都以荀氏此劇為藍本。

在結尾時，傳旨誥封李亞仙為「汧國夫人」的崔佑甫，崔乃認李氏為義女。在驛站匆匆成親時，缺少媒證，崔佑甫兼媒妁。而且擔任贊禮，說：「福撝！奇文又奇文，老師改丈人。（崔是鄭元和的闈場試官）媒人也是我，六禮即刻成。擾新人！」鄭儋喊：「送入洞房。」（新人雙雙下）

崔佑甫：不想青樓煙花出了夫人。

鄭儋：不想叫花兒也有了狀元。

後面有酒。（尾聲）

(二) 俞大綱的新編本

自荀本演出之後，國劇的《李亞仙》（或《繡襦記》），率以荀本為則，上已述及。不過，民國五十七年間俞大綱先生完成了一本新編《繡襦記》，交由大鵬國劇隊作首演，此

後，俞氏的新編本，遂流行至今未輟。各劇團悉以此本為上選。蓋俞氏此一新編《繡襦記》，有兩大優點，一是情節簡潔，二是辭藻雅麗。全劇十場，演出時間不出一百五十分鐘，正合今日社會之晚休時間。

俞氏新編本，也是以原著小說情節為準則，如〈雪中乞歌〉、〈剔目勸學〉雖也亦本其舊，然簡潔於舊。人物穿插也略有更易，清代本的那位幫閒樂趙德為趙牛筋。為李亞仙增加了一位結義姐妹名荷花。在最後一場，荷花當面斥責鄭儋不認子，是既無人倫之親又無人情之理。經這位妓家女荷花姑娘的一番大道理，說得鄭儋張口結舌，無辭以對。應是俞氏此一劇本新創的唯一情節。因此，〈打子〉一齣，就安排在最後一場，一兩筆也就帶過了。

由於此本尚不時在各劇團中演出，此處不加附錄。

五、《繡襦記》的戲劇文學與歷史

雜劇《曲江池》與傳奇《繡襦記》，都是從唐人小說〈李娃傳〉（或稱《汧國夫人》）演繹來的。雖然，原本是小說，但小說與戲劇的藝術本質，都是「虛構」。然而，小說家與戲劇家的創作，勢必會在筆墨間，涵詠著他們生活的那個社會因素在內。因而，小說家與文學家的創作，自也不能脫離歷史。

何況，小說〈李娃傳〉還明寫著歷史上實有的人物與年月干支呢。如文末說到的「公佐」，當是白行簡的同時人李公佐，〈南柯太守傳〉的作者①。「乙亥秋八月」，也正是白行簡生活年代中的唐德宗貞元十一年。

那麼，唐代的鄭氏官宦家族，有無與鄭氏結親的史事呢？不惟無有，也不可能產生。這一點，就是小說家白行簡創作〈李娃傳〉的中心意識。他這樣寫，目的就是希望他生活的那個重視門閥家世氏族的社會，應當打破②。這一點，應是劇作家不可忽略的事。

此一題材，乃唐之平康里妓家故實，劇作者若不明乎斯一史乘，一下筆就寫李娃與鄭子在曲江一見鍾情，且互贈定情信物。斯乃二十世紀的社會形態，無足論矣。

注釋

① 李公佐字顓蒙，甘肅隴西人。德宗朝進士，曾在江西南昌任職。

② 根據陳寅恪先生作〈白樂天之先祖及後嗣〉一文，疑白氏乃胡人，其母乃舅家表姐。

《打瓜園》與《送京娘》的趙匡胤

傳說《龍虎風雲會》一劇，乃羅本（貫中）作，寫宋太祖趙匡胤由闖蕩江湖到受禪稱帝的故事。

故事說趙匡胤是五代周世宗柴榮手下馬軍副都指揮使趙弘殷的長子（史書說是次子），能文能武，好結天下豪傑。與江湖道上友人鄭恩同到苗訓卦攤測字打卦。苗訓算定趙匡胤是真龍天子，立即跪呼萬歲。這時，周世宗正在招募天下勇士，勤王平亂。知道趙弘殷之子趙匡胤文武雙全，命石守信徵召。於是，趙匡胤見了周世宗，一經交談即受為殿前都點檢。迨世宗晏駕，立幼子宗訓。北漢與契丹聯兵入侵，趙匡胤遂率領了江湖弟兄鄭恩、苗訓等人北上抗禦。軍次陳橋，眾將擁立，黃袍加身，趙遂代柴氏而安天下，自立為王，國號大宋。之後，又寫趙匡胤立國之後，雪夜訪趙普等故實。所撰與史傳所記，雖有出入，然尚堪印證。

羅本乃雜劇體式，與清人李玄玉撰寫的《風雲會》傳奇不同。今人羅錦堂在其《現存元人雜劇本事考》中說，李作是根據元人彭伯城之《京娘怨》及羅氏本彙合而成。

按乾隆年間昇平署存藏之抄本《風雲會》，乃清宮演出之劇本，或是元人彭伯城之舊本，再經改纂而成。凡二卷共二十六齣。其中故事情節，則是趙匡胤與鄭恩幼年時的交往。此劇之主旨，在寫趙乃龍、鄭乃虎，如雲之從龍，風之從虎，故而名之為《風雲會》，又稱之為《龍虎風雲會》。

由此劇傳演出的劇目頗多，馳名的有《趙匡胤千里送京娘》、《打瓜園》（三打陶三春）、《斬黃袍》，以及《下河東》、《龍虎鬥》等。另外還有《困曹府》、《打刀》、《灑金橋》、《輪華山》等等。情節大多採自《五代殘唐演義》以及《飛龍傳》等通俗說部。馮夢龍《三言》說部有《趙太祖千里送京娘》一篇（《警世通言》卷二十一）。

一、《風雲會》本事

（該劇以趙匡胤與鄭恩二人為全劇情節之主要關鍵。蓋意取《易・繫辭傳》：「雲從龍，風從虎」也。）

從太祖年鬧勾欄起①，敘述他幼年打擂台的事。

初出道時，市上有出售鐵胎硬弓者，路卻無人有膂力將弓拉開，獨有鄭恩拉開了它。可是趙匡胤到來，伸手一拉，連弓也折斷了。於是二人結為兄弟。趙長，鄭幼②。

有趙信者，求子於龍山廟。生子名普，育女名京娘③。迨子女長成，信偕其女京娘赴龍山廟還願，以家藏雙龍笛作為酬願禮物。不想在返家途中，遇見夥徑盜賊二人，一名滿天飛，一名遍地滾，劫去京娘，寄於青牛觀④觀主處，觀主乃趙匡胤的叔父。

其時，趙匡胤正在青牛觀養病，夜聞京娘哭聲，遂詢其叔，得知根由，遂釋京娘。將自己座騎，給京娘騎，自己則步行跟隨馬後護送。後二賊追至，卻不是趙匡胤的敵手。一經交鋒，二賊即死在趙匡胤的鞭下。

就這樣，不惜千里之遙的長途跋涉，送京娘還抵家門，交予其父趙信。孤男寡女，相偕跋涉千里，食宿與共。雖以兄妹相契，焉能不生自然情愫！然而趙匡胤一心一意，在力挽狂瀾、安萬民、御四海，怎敢以家室為累。因而一路上極力自制，未受京娘傾洩出的真情所動。劇作者以此一情節，寫趙匡胤之所以能一匡天下，達成事業，「千里送京娘」誠是有力烘襯。

鄭恩部分，說是本來生得骨身寒薄。一晚，夜宿龍山廟，廟神見他體魄雄偉，就為他抽換了公侯之骨，且以雙龍笛給了他。告訴他今後的婚姻爵祿都在龍笛上。

鄭恩在人間流浪，為人打工，到了趙信家中。趙見鄭恩攜有雙龍笛，先以為鄭在廟中偷來，但一經追問，方知底蘊。又見其相貌不凡，遂將女兒京娘許之為妻。時天下四處烽煙，群雄蜂起。乃說明他與趙匡胤交厚，要出外尋找，共謀安邦大事，也好完成男兒志在四方的

的大業。

一路行來，路遇名叫韓通者，母被猩猩掠入廟中，將以為食。鄭恩搏殺了猩猩，為韓通救出母親。

又一天，方始尋到了拜兄趙匡胤，正遭到土豪董家五虎圍攻，正在危急之時，鄭恩趕來，卻又苦於手中缺少應戰武器，一時奮起，竟倒拔起路邊一棵帶刺的棘樹，雙手掄動，幫助了趙家兄長，合力擊敗了五虎。於是，一同入京，在後周柴家獲得官職。

後來，在陳橋兵變⑤時，他更是擁趙的有力之士。趙匡胤登基之後，鄭恩又在教場以角力的方式，奪得先鋒，立了大宋建國之功，娶京娘為妻。

注釋

①勾欄，在兩宋時代，本是遊藝場所。明清之後，則是妓院的代名。

②趙匡胤年長，鄭恩稍小。是以鄭恩稱趙為大哥，趙稱鄭為三弟。高懷德居二。（史稱趙匡胤是次子）。

③京娘，趙信之女，趙普之妹。趙普，《宋史》有傳，見卷二五一。

④《綴白裘》〈送京娘〉，本作〈青遊觀〉。《警世通言》作〈清油觀〉。

⑤「陳橋兵變，黃袍加身」，幾已成為一般成語。指趙匡胤掛帥北征，禦敵北漢。經陳橋而將士

譁變，共立趙匡胤為帝，取代柴氏後周。趙匡胤遂從此立國稱帝，為歷史留下了一頁傳之千古的成語。

二、傳奇本的《送京娘》選段①

〔丑，付上〕

【泣顏回】兒曹深展竊多姣，閃殺人十斛明珠難討。尋蹤覓跡，何愁遠飛天表②?

〔丑〕大哥皇帝。

〔付〕御弟殿下，我和你費了許多心機，搶得個標緻女子，寄在清遊觀中，誰想被一個紅臉漢子劫了去了。

〔丑〕大哥，我與你快趕上前去搶他轉來便了。

〔付〕有理。〔合〕

追風逐電，任黿魚脫卻金鉤釣。獲佳人，早遂鸞凰;擒惡黨，盡除殘暴。〔下〕③

〔末上〕神仙留玉珮，卿相解金貂。怎麼說?

〔小生上〕不好了吓!城門失火，殃及池魚。店主人有麼?

〔小生〕你店中可曾歇下一個婦人，一個紅臉漢子麼?

〔末〕有的。

〔小生〕快些叫他出來！

〔末〕客官，快些出來！

〔淨〕為甚麼？

〔小生〕客官。不好了！我們這裡界山上有兩個強徒：一個叫做滿天飛張廣兒，一個叫做著地滾周進。道你搶奪了他，什麼女子，因此趕到這裡。連我每合眾人家多不好了，快快請到別處去罷。

〔末〕不要連累我每④，往別處躲一躲罷。

〔淨〕咳！你不說起強盜猶可；若說起強盜，惱得俺怒髮沖冠！俺趙匡胤也不是好惹的！

【鬥鵪鶉】氣騰騰俠蓋天高，氣騰騰俠蓋天高，急煎煎雄心火燎！恨煞煞奸宄凶殘，恨煞煞奸宄凶殘；明晃晃劍光繚繞！惱得俺血性沖沖怒勇驍，休得要恁妝喬⑤！

〔內喊介〕〔末、小生〕阿唷唷！強盜來了！強盜來了！

〔淨〕一任他萬馬千軍，一任他萬馬千軍，忽喇喇風馳電掃⑥！

〔淨，付，丑混戰〕〔淨殺付、丑介〕

〔小生〕幸遇壯士驍勇，立除兩個強盜，與民除害。我每抬了尸首，同壯士一齊到官請賞。

〔淨〕咳！俺不過為民除害，那希罕到官請賞？這裡到解良還有多少路？

〔末，小生〕不過數十里之程。

〔淨〕既如此，你們到官請賞便了。

〔末，小生〕多謝壯士。我每到官請賞去吓。〔末，小生下〕

〔淨〕吓，妹子，受驚了？

〔貼上〕哥哥。

〔淨〕這裡到解良不遠，作速上馬去者。

【上小樓】鬧吵吵，征鞍跨;；急攘攘，腳步高。俺只見過著長亭，抹著長林，踏著長橋。又只見荒徑才穿，又只見荒徑才穿，荒溪才渡，荒村才到。草蕭蕭，竹林清噢⑦。

〔貼〕這裡是了。爹娘開門。

〔外，老旦〕來了。昨夜燈花報，今朝喜鵲噪。是那個？

〔各見介〕〔貼〕阿呀！爹娘吓！

〔外，老旦〕阿呀！兒吓！你何由得到此？

〔貼〕孩兒被強盜劫去，鎖禁清遊觀中，幸得趙公子相救，又蒙不棄，結為兄妹。把馬與孩兒乘騎，恩兒千里步行，相送到家。在路上強人追來，又立誅三賊。

〔外，老旦〕如今恩人在那裡？

〔貼〕現在門外。

〔老旦，外〕我們一仝出去迎接恩。

〔淨〕請起。

〔外，老旦〕小女若非恩人相救，焉得生還？請到裡面，待愚夫婦拜謝。

〔淨〕須些小事，何謝之有？

〔外，老旦〕多蒙恩人之德，願結草啣環之報。

〔淨〕噯，俺趙匡胤豈是施恩望報的人吓！

〔外，老旦〕請問恩人，何由得救小女？

〔淨〕那日在清遊觀中養病，忽聽令愛阿…哭啼啼，耳邊廂鬧吵；因此上，血淋淋癢處難撓。

【疊字令】花簇簇，家園撤著；光燦燦，奇珍輕渺。羞答答，奕世勳；虛飄飄，烏紗帽。

〔外，老旦〕兒吓，吃了苦了。

〔淨〕今日裡阿…喜孜孜，骨肉團圓；喜孜孜，骨肉團圓；瀟瀟灑灑，無煩無惱。俺自去也。

〔外，老旦〕請到小堂少坐。

〔淨〕忙，忙向天涯海角恣遊遨。（下）

注　釋

① 本劇選段，據《綴白裘》第三集錄出。（北京中華書局一九五五年六月印行之上海版鉛字本）一九八九年十一月間北京崑劇團之侯少奎、洪雪飛曾演出此劇，然情節辭章約略有修正，著眼於表達趙京娘之自然情至。一路上雖百般挑逗，趙匡胤均不為所動。送至京娘見到家屋的近處，即行分別，揚長而去撇京娘於身後，頭也不回。京娘顫聲喊兄連連，也不理會。在京娘失神於萬般無奈下，幕徐徐落。

② 意為他們在清遊觀搶掠來的女子，就是殺人越貨取得萬斛珍珠，也得不到這樣的美女。卻被一個紅臉漢子劫去，任憑他飛上天去，也得搶回來。

③ 追風逐電，意思是在行動上要快如風迅如電，趕快把那掙脫了鉤的魚兒抓回來，早些完成鸞鳳之好，殺了那個搶去美女的「殘暴」。

④ 我每，即我們。明以前，多以「每」字代「們」。

⑤ 意為內心中充滿了天樣高的俠義之情，要殺除凶殘的奸究，心火已燃旺，手中的劍光已繚繞起來，血液中充滿了驍勇，絕不輕饒他們。「休得要恁妝喬」，自問自的說自己這樣的「血性沖沖怒湧驍」，絕不是擺擺樣子。

⑥ 侯少奎與洪雪飛於一九八九年十一月在香港文化中心演出之《送京娘》只一場，既無與二盜

打殺的場面，也無送京娘到家，見過京娘父母相見的情節。

◎這一曲〔上小樓〕寫一路上經過不少長亭、短亭、長林、長橋，以及荒徑、溪渡，過了一處又一處，千里長途，方始將京娘送到家中。

三、《打瓜園》選段 （一名《打桃園》 今演者易名《打瓜園》）

〔四丫環引武旦陶三春小打上〕

〔引子〕繡閣春風暖，亭前百花香。

〔詩〕悶坐香閨望青天，楊柳紛披綠如煙。閨中難解憂愁事，辜負佳人美少年。

〔白〕奴家陶氏三春。爹爹陶萬金〔今改為陶洪〕，母親王氏，膝下無子，所生祇奴家一人。自幼不習針黹，愛習武藝。家植桃園百畝，年年有人偷竊。故而奴家日日親自監守。想必丫環已在等待，我這就前往！

〔喊介〕丫環！〔後應聲，眾丫環兩邊上介〕

吾等桃園去看。〔唱西皮原板〕

陶三春出家門桃園察巡，這時際秋高氣爽白雲分。只見那田野間蕎麥花兒白如粉，又見那老林松柏鬱蔭蔭。昨夜秋雨灑陣陣，今晨路滑須小心。初秋的驕陽還似火，西風撲面不惱人。

〔到了桃園介〕

〔看守桃園的丫環們走上迎介〕

〔眾白〕小姐來了。我們與小姐叩頭。

〔陶三春〕罷了。你等槍法可曾熟練？

〔眾丫環〕我們天天演習，已經嫻熟。

〔陶三春〕如此演來我看。

〔眾應介〕

〔眾丫環〕演武練藝介。

〔刀、槍、棍、棒各演一套。徒手對打一套。〕

〔眾丫環同白〕敢請小姐來再教我們一套。

〔陶三春白〕你等站在兩旁，看我演習者。

〔起牌子。陶三春舞劍介。〕

〔丫環上〕啟小姐，午飯備妥，請小姐用餐。

〔陶三春〕好！你用我餐去者。

〔眾丫環合而起舞下。〕

〔上武淨鄭恩打馬唱上〕

〔西皮搖板〕催馬加鞭往前進，口中乾渴路難行。

〔白〕哎呀呀!行到此間,口腹乾渴,何處有水來解渴?〔四下望介,忽見路旁有一桃園,結實纍纍。一想桃子水分特多,何不下馬摘下幾顆解渴!〕

〔於是下馬,前去摘桃解渴。〕

〔唱快板〕翻身下馬足離蹬,取桃解渴再趕行。

走向前去將桃兒摘定!〔丫環暗上介〕

〔喝介〕嗨!你是什麼人?敢來偷桃。

〔接唱〕見一女子面前存。〔愣看介〕

〔丫環〕你怎麼偷我家樹上的桃啊?

〔鄭白〕俺乃行路之人,行到此處,口中乾渴,見到樹上桃實纍纍,俺摘取幾個,吃了解渴又有何妨?

〔丫環〕嗬!你說得倒好,這是我們家的桃園,有主有戶的,不許人偷。我勸你快快離去,要是被我家小姐看見,你非得挨頓揍不可。快些離去!

〔這鄭恩聽了,反而大口吞食,不加理睬介。〕

〔丫環〕〔不滿介〕我說你這人,怎的如此無理。等我小姐到來,非要你把吃到肚子裡的吐出來不可。

〔鄭恩用手抹抹嘴,不以為然的問丫環介〕

〔鄭恩〕我來問你，你左一個小姐右一個小姐掛在嘴上，你家小姐難道會吃人不成嗎？

〔丫環〕我家小姐當然不會吃人。她呀！倒有千斤之力，又拳棒精通，他要是出來，見到你偷桃吞食，你可就別想占便宜了。

〔鄭恩一聽越發的不願離開，還要再去摘食呢！一邊說：「我在此等著你家小姐來會上一會。莫非他有三頭六臂不成！」

〔丫環怒惱介〕哎呀！你這人真是蠻不講理。你不走我可要喊了！

〔鄭恩〕你自管大聲的喊叫就是。

〔丫環大喊介〕快些來呀！有強盜了。

〔於是，眾丫環隨同陶三春一轟而上。〕

〔陶三春與鄭恩開打介。〕但眾丫環與陶三春，卻不是鄭恩的敵手，只是敗回求救。鄭恩追了進去。陶三春之父陶洪，拐著一條胳臂，蹦了一條腿出來。居然將鄭恩打得一敗塗地。可是鄭恩每次被摔到在地，都必定爬起再衝上前去，明知力不能敵，還要繼續去挨打挨摔。因而深得陶洪賞識。竟收留下鄭恩，還以女兒（陶三春）妻之。

解說

一、本劇又名《鄭恩招親》，演全本則名《三打陶三春》。又有《打桃園》一劇，則是生

扮趙匡胤逃其殺人大禍，奔波在外，因口渴摘桃，惹來陶三春率丫環圍毆，幸有鄭恩到來方行解圍。陶父出來問詢，一見如故，收留二人家中飲酒。後來竟以趙匡胤為媒，將女兒配贅鄭恩。

二、《國劇大成》本，共有十五場，還上了不少神仙，如太白金星、四功曹、眾花神，以及玉帝等，共同促成此一美事。惜乎〈打桃園〉等場，所寫辭藻，竟是三春景物。春日何來熟桃可以摘來解渴？顯然牴觸。再者，今演出之〈打瓜園〉，已改成鄭恩（子明）為了口渴而摘瓜，陶三春不是敵手，該乃以其殘臂蹩腿的老父（陶洪）為主腳，打得鄭恩屢仆屢起，遂招之為婿，並無趙匡胤作媒事。

三、今者，本文所寫之〈打桃園〉，已據今演之〈打瓜園〉情節，略加改纂。冀以改正《國劇大成》本之誤。

四、鄭恩的婚姻問題

如依據傳奇本《龍虎風雲會》的劇中情節，鄭恩娶的是趙京娘①。但皮黃的本子，則是陶洪之女陶三春。然而早期的元雜劇本，則無陶三春劇情。後期元人傳奇本，則有〈送京娘〉情節。此一情節所寫乃京娘有情於趙匡胤，怎能嫁給鄭恩？再說馮夢龍三言（《警世通

言），所寫的京娘情節，在趙匡胤送之抵家，交與她的父母之後，竟留詩四句，懸樑自盡，終了殘生。詩云：「天付紅顏不遇時，受人凌偪被人欺；今宵一死酬公子，彼此清名天地知。」蓋京娘懸樑，乃慨于己之未能受趙哥哥的情愛而自慚。

按皮黃戲中的各本有關以趙匡胤為主的戲文，故事大多出於《飛龍傳》這部小說。可是，《飛龍傳》這部六十回本的小說②，送京娘的情節在第十八、十九兩回中，也是寫京娘自殺酬情。回目是「匡胤正色拒非詞，京娘陰送酬大德。」無鄭恩與京娘成親事，想是《傳奇彙考》誤記③。

注釋

① 此說見《傳奇彙考》卷五。民國三年古今書屋石印本。

② 《飛龍全傳》一書，世傳版本頗多。本文據乾隆卅三年世德堂本。

③ 按《傳奇彙考》文：「陳橋兵變，太祖即位。恩於教場角力，配以先鋒之印，大立戰功，娶京娘為妻。」該考未寫所據何種版本之《風雲會》。

五、小說家言與戲劇家語

按元雜劇羅本之《風雲會》，寫的是史劇，以趙匡胤之發跡，成帝業後，尚有賴於趙普輔佐之功。今存之〈訪普〉一折（羅本第三折），還餘舊本意旨。後人之傳奇本，則加入鄭恩，名為《龍虎風雲會》。到了後期的梆子皮黃，則據小說《飛龍全傳》發展出了許多有關趙匡胤與鄭恩的故事。劇目前文已述及。總之，傳說之趙匡胤與鄭恩的江湖闖蕩，充滿了傳奇色彩，是以小說家據之寫成一部《飛龍全傳》，戲家則據之寫了一齣又一齣有關這二人傳說的戲劇。如《打桃園》之變成了今之《打瓜園》，委實比舊本《打桃園》合乎情理，也簡潔精鍊得多。只是本以武旦為主的戲，讓給了武丑。

關於趙京娘的死與嫁，如以情理說小說家言，符合情理，《三言》與《飛龍全傳》均以死結，甚合情理》戲劇家則以京娘嫁鄭恩，固有同情之意，終不合趙京娘之原意。蓋其所敬愛者，是趙匡胤，而不是鄭恩。

我未見《傳奇彙考》所據的《風雲會》劇本，不知劇中的情節安排，是否合情合理？如果合乎情，契乎理，則以京娘嫁鄭恩，自也可以成立。戲劇、小說，本來就是虛構的，不能以史論之，也不能以實論之。史，只是戲劇的背景；實，是情節的安排。縱然史有人，也未

必實有其事。小說家言、戲劇家語，悉憑實以成虛，卻又以虛而為實。所以，凡小說與戲劇，全不能以史與實立論斷之。應知小說家言，戲劇家語，全是編造出的謊言虛語。《趙匡胤千里送京娘》，《鄭子明三打陶三春》，以及京娘是死還是嫁？都不應是論者尋史探實的問題。

《醉打山門》的魯智深

一、魯智深的性格塑造

㈠不耐佛門的清寂

〔淨上〕①

【點絳唇】②樹木槎枒，峰巒如畫，堪消酒③。〔咳！只是沒有酒喝。〕悶殺洒家④煩惱倒有那天來大。

削髮披緇⑤改舊妝，殺人心性未全降。生平那曉經和懺⑥，吃飯穿衣是所長。洒家魯智深，自從拜了智真長老剃度為僧，看看將近這麼一載。俺想往常問大碗的酒，大塊肉，每日不離口。如今受了什麼五戒⑦，弄得個身子瘦瘦，口內淡出鳥⑧來，如何捱得過這日子！我想就做了西天活佛，也沒有什麼好處。嗄！俺不免離了這可厭山門⑨，往山下閒走一回，有何不

可？呀！你看雲遮峰嶺，日轉山溪，那五台山好景致也！

【混江龍】⑩只見那朱垣碧瓦⑪，梵王宮殿⑫絕喧嘩。鬱蒼蒼虬松罨畫⑬。

〔笑介〕咦咦！哈哈哈！

聽，聽吱喳喳古樹棲鴉，你看那伏的伏，起的起，鬥新青，群峰和迓；那清塵宮，避暑宮，隱約雲霞⑯。這的是蓮花湧定法王家⑰，說什麼袈裟披出千年話⑱？好教俺悲今弔古，止不住忿恨嗟訝⑲！

〔丑內白〕賣酒吓！〔淨笑介〕咦咦！哈哈哈！你看那山底下有個賣酒的來了，吓，看他挑往那裡去賣。（下）

凹，叢暗綠，萬木交加⑮。遙望著石樓山，雁門山，橫沖霄漢；那高的高，凹的

注釋

①淨上，指魯智深上場。魯智深由淨行扮演。

②點絳唇，是曲牌名，歌唱這一段曲詞的旋律節律。凡是同一曲牌，文辭的字句長短，都是一致的。是以同一曲牌名，會在不同劇目中出現。雖各劇文辭不同，唱起來，旋律節奏則相同。

③堪消酒，承上辭意。在魯智深眼中的槎枒樹木與如畫峰巒，都是消受好酒的景致。只是他現

在做了和尚，沒有酒喝了。

④ 洒家，宋元時，關西人的口頭語，即「咱家」的稱謂。在小說、戲曲中，已變成了慣用語，讀ㄗㄚ家。

⑤ 披緇，緇，黑色。披緇，意指穿著黑色衣衫。僧家穿黑，道家穿黃。

⑥ 經和懺，經，指僧人應研讀的佛家各類經典。懺，指佛家立的各種戒規。

⑦ 五戒，即以不殺生、不偷盜、不邪淫、不妄語、不飲酒等五不可為，別以為戒。

⑧ 鳥，粗話。戲曲、小說中的慣常口語。

⑨ 山門，即五台山的佛門。

⑩ 混江龍，亦曲牌名。

⑪ 朱垣碧瓦，魯智深下山時，回頭見到的佛寺，是紅牆綠瓦。

⑫ 梵王宮，即佛寺的另一名稱。

⑬ 罨畫，即彩色艷麗的畫，畫派中的一派。罨，音ㄢ。此言「鬱蒼蒼的虯松」，像彩色畫家筆下的畫作一樣美。

⑭ 鬥新青，群峰相迓，意指五台山起起伏伏的山巒，青青翠翠鬥艷，群峰相對著。「迓」，迎的意思，也是相對的意思。

⑮ 叢暗綠，萬木交加，意指五台山的林木高一層低一層的，叢叢暗綠，在萬樹交錯中呈現著翁

⑯「石樓山」、「雁門山」、「清塵宮」、「避暑宮」，都是指五台山佛寺的雄偉建築，都「隱約」在「雲霞」裡。

⑰法王家，舊稱佛祖為「法王」，因為「法王」是佛法的家主。《法華經》說，「法王無上尊」。魯智深這裡唱「這的是蓮花湧定法王家」，贊賞五台山確是一座佛家聖地，遂以「法王家」稱贊。實則，這祇是劇作家的戲詞，魯智深出家一年，何能懂得這麼多。

⑱袈裟披出千年話，意為出家穿上佛家僧衣，抵得上千年的積德，這時，魯智深有些兒後悔他不該逃下山來了。心裡遂有了「止不住忿恨嗟訝」。

⑲賣酒嚇吓，這一聲「賣酒」人的喊聲，便喊去了魯智深心頭剛剛產生的「忿恨嗟訝」，他的酒癮發了。

(二) 見酒就喝個醉

這賣酒的肩挑兩桶好酒，唱著山歌懸乎著挑子走來。魯智深把他攔住，笑嘻嘻打了個招呼，說：「賣酒的你好啊！」

那賣酒人一見是個和尚，遂也回答個寒暄話，說：「師父好！」魯智深伸手抓住賣酒的挑子，又笑哈哈的說：「歇歇去。」這賣酒人只得歇下擔子。

「你這兩桶是好酒噢！」魯智深又笑哈哈的說。

「是好酒」，賣酒人說：「好得很哪！」

魯智深已在流口涎了。

魯智深一聽，愣了，他想：遂伸舌舔了舔口唇，又問：「挑往那裡去？」賣酒答說挑到山上去。

「是賣與我們和尚吃的？」賣酒人答說不是，說：「是賣給山上的和尚偷吃酒嗎？」魯智深則說：「就賣些兒與和尚們吃，也無妨啊！」賣酒人馬上舉手搖阻，說：「不可不可。」說著就想擔起挑子來，又說：「師父，您不曉得，我這小買賣是五台山上長老給的本錢。住在山上，不要房錢；吃齋飯，不要飯錢；山上的師父是受過五戒的，那裡可以吃酒呀！」一邊說一邊疑疑地瞪著魯智深。心想：「這個師父怎的想吃酒啊？」

一陣風吹過，酒香四溢，魯智深腹中的酒蟲就要爬出來了。遂不相信的說：「那老和尚有這般厲害？」賣酒人拿起了扁擔順話答說：「厲害！厲害！」魯智深一聽，卻哈哈大笑。

這時，酒癮大發，忘了自己已做了和尚。「賣酒的。」賣酒人望著那魯智深的那一副兇惡臉容，不敢回話了。一邊用手抓住賣酒人手上的扁擔，一邊說：

「我笑和尚戒酒除葷全是閒磕牙，只不過給人留下話靶。」聽魯智深這麼一說，賣酒人也不服氣，遂問：「什麼話靶？」

「濟顛和尚酒肉全不戒，彌勒佛吃酒也不犯佛法。」魯智深話未落音，賣酒人就說：

「他們是金身羅漢哪!」

「我要學他。」說著去抓酒桶的繫繩。

「學不來的,」賣酒人也抓住酒桶不放。

「咱袋中有錢,」魯智深說著去掏出錢來。

「賣不得,」賣酒人說:「長老知道是要責罵我的。」

賣酒人拉住酒桶繫繩不放鬆。一再說:「師父吃不得,吃不得!」

「管他罵不罵?賣酒的」!魯智深放了手,乞求著說:「我口渴得很哪!」

「口渴?」賣酒人聽說是口渴,遂就說山底下的小河流清泉,到那裡喝兩口就可以了。

「幹麼要喝我的酒呢?」

「賣一桶給我吧?」

魯智深哀求著,賣酒人堅持不賣給他。於是兩人爭吵起來,對罵起來。賣酒人挑起了擔子要走,魯智深便去攔阻。賣酒人只得放下擔子,大聲吶喊:「賣酒喲!賣酒喲!」企圖引來買酒人,打開這一僵局。魯智深卻動了火,說:「你真個不賣?」賣酒人也倔強,說:

「不賣給和尚。」

「你敢說三聲不賣?」魯智深的老脾氣發了。

「不要說三聲,說上三千三萬,也是個不賣。」

賣酒人可也倔強，起來雙手一抱，谿出去了。

魯智深伸手抓起一桶酒來，敲碎了泥封，抱起桶來，向口中灌，就像倒水入缸似的。把賣酒人都看呆了。喝完，把酒桶向天一扔，賣酒人去接住。說了聲：「好酒啊！」快樂的擦了擦下巴。

「好酒啊！」賣酒人抱著空桶，說：「你倒喝得痛快。」

「好酒啊！好酒。哈哈哈！」魯智深說著便快樂得哈哈大笑起來。

「你倒樂呵！」賣酒人說。於是伸手，說：「酒錢拿來。」

「哎！你這人倒好笑，先前說不要錢，如今又要起錢來了。」

說著就要走去。賣酒人攔住了他。說：「既然吃了我的酒，就得給酒錢。」

「明日到廟裡來取。」說著還是要揚長而去。

「山裡那麼多和尚，我那裡尋你去？」

「就算布施了我罷，」魯智深輕快的說：「賣酒的，你做了好事啦！」

「你耍無賴，你！」賣酒人不讓魯智深離開。「豆腐、麵粉是齋僧的，那有用酒齋僧的？」

「酒肉齋僧，功德最大。」魯智深說著合掌又唸了聲「阿彌陀佛！」還是不理賣酒人的酒錢，要離去。

賣酒人橫起扁擔阻攔，魯智深肚中的酒已向上衝，遂也握起了拳頭。

「啊哈！一桶酒喝完哉！不給錢還想動拳頭啊！」賣酒人知道自己不是對手，遂說：

「好，酒錢我不要了，我還有嘴，我張嘴喊叫。」

賣酒人說著，便大吼著上山去了。

魯智深一看，說：「好，想吆呵人來打架啊！那好，待我也迎上前去。」於是，魯智深趁著酒興，走到半山亭。一時想到他在五台山作了和尚，便不曾耍過拳棒，今日何不趁著酒興，練上幾套，遂練起拳來，就這樣試上三腳兩拳，把山亭給毀了。走上山去，山門也關了。這時，酒也湧了上來，便去捶打山門。他想回山睡覺了。

任他怎樣用力敲打，門是不開。

「不開，我就要放火燒了。」魯智深醉了。

守門的不得已，只好把門開了。魯智深撞進去，跌了一跤。爬起身來，還罵那兩個守門的和尚。

「你那裡像佛門弟子，」兩個扶他站起身的和尚，責怪著說：「開口就罵人哪！」說著二人就唸「阿彌陀佛」！魯智深吃得醉醺醺，扶他站起，又跌倒了。

「怎麼，你破戒吃了酒？」兩個扶起他的和尚有些奇怪。

魯智深再被扶起，還是歪歪倒倒的。看到門內的哼哈二將，不知是誰？扶他的兩個和尚

藉機教育他，說將是管和尚不得吃酒肉的，吃了酒肉的和尚，被他一哼，就成兩半。因而怒惱了他，拿起頂門撗來，竟把哼將打倒在地。又怪那哈將見他倒在地上，也不去扶他站起，是在「裝聾作啞」，怪他們「眼睜睜笑哈哈，兩眼兒無情煞。」也被他打碎了。於是，許多和尚走上，要來圍毆。智真長老走出，把大家喝止住了。看看佛殿已被魯智深打得唏里嘩啦，只說了一句⋯「這五台山千百年香火，被你攪得眾僧捲單而走，你在此，住不得了。」決定，要攆魯智深離去。

自從收留了他，剃度為僧，就有人「捲單」離去了。

(三) 被攆下山時魯智深的心性

〔外上〕①哓！智深休得無禮！

〔淨爬地介〕阿喲喲！師父！徒弟被眾和尚打壞了。

〔外〕這裡五台山百年香火，被你攪得眾僧捲單②而走，你在此住不得了。我有一師弟，現在東京大相國寺住持，你到彼討個職事僧③做罷。

〔淨〕吓！師父，你不用徒弟了？

〔外〕不用了。

〔淨〕罷，如此，徒弟就此拜別。

〔外〕罷了。〔淨〕

【寄生草】漫拭英雄淚，相隨處士家④。且住，想俺當日打死了鄭屠⑤，若非師父相救，焉有今日？師父吓！謝恁個慈悲剃度蓮臺下⑥。師父，你當真不用了？

〔外〕當真不用了。

〔淨〕果然不用了？（外）果然不用了。

〔淨〕罷！

沒緣法，轉眼分離乍⑦；赤條條來去無牽掛⑧。那裡去討煙簑雨笠捲單行⑨？敢辭卻芒鞋破缽隨緣化⑩？

〔外〕我有書一封，白銀十兩，你可收去。

〔淨〕多謝師父。

〔外〕還有偈言四句，聽者：「逢夏而擒，遇臘而執；聽潮而圓，見性而寂。」牢牢記著。

〔淨〕弟子謹記偈言。〔外〕你去罷。〔外下〕〔淨〕師父！師父！師父！竟進去了，不免下山去也。

【尾】俺只待迴避了老僧伽⑪，收拾起浮生話⑫。俺老和尚是好人，又與我十兩銀子。好向那杏花村⑬裡覓些酒水沾牙，免被那腌臢禿子多驚訝。一任俺儘醉在山家⑭。如今我不是五

台山的和尚了⑮。

早難道杖頭沽酒⑯也不容咱？（下）

注釋

①外上，外，崑劇腳色名，白鬍鬚生腳。曾真長老，由外扮演。

②捲單，意指行李簡單，捲起背上一揹即可。

③職事僧，指佛門中擔當雜務的僧眾，不以研究佛經佛學為主的僧人。

④本義為不仕之士人，泛指隱逸之士。佛道兩家人，亦稱處士。此指五台山僧門。「相」與將字義同。「相」「隨」字他本作「辭」或「離」，如此劇情言，似是「辭」、「離」之義。此據中華書局，本《綴白裘》三集之文。

⑤鄭屠，全劇《虎囊彈》傳奇中的那位強娶金氏女的屠戶，事被魯達知曉而打抱不平，失手打死了他，因而到五台山落髮為僧。

⑥多虧五台山長老智真上人收留，為魯達剃度，法名為「智深」。

⑦轉眼分離乍，意為這轉眼之間，就要分離了。「乍」，語詞。為了叶韻，難作時間解。因為「轉眼」二字已形容到。

⑧赤條條來去無牽掛，意為他到五台山來，未帶什麼，走，也無甚牽掛。似非「赤條條到世上

來，赤條條離開這人世」之意。

⑨ 那裡去討煙簑雨笠捲單行，意為討得簑衣雨笠，在江湖上去過那友麋鹿侶魚蝦的獨行捲單日子吧。蓋「煙簑雨笠」非僧人行裝。

⑩ 敢辭卻芒鞋破鉢隨緣化，意為敢情離開這芒鞋破鉢隨緣化的僧侶生活算了。

⑪ 老僧伽，此指師父智真長老，「僧伽」，佛家僧人的通稱。佛家語，「僧伽邪」之略，義為「眾比丘」。

⑫ 浮生話，即人生在世應料理的一些世俗事務。

⑬ 杏花村，唐人詩有「借問酒家何處有，牧童遙指杏花村」句，後人遂以「杏花村」為買酒地。

⑭ 一任俺酒醉在山家，意為既不做和尚了，可以任憑已意醉倒山家，也不會再有僧眾們笑他了。

⑮ 如今我不是五台山的和尚了，魯智深是小說中的人物，他原名魯達，因曾在五台山剃度法名智深，做了一年和尚，此後，在《水滸傳》中，便以魯智深為名，以「花和尚」為綽號，且以僧人打扮，活躍在《水滸傳》中。實則，魯智深離開五台山之後，可以說已還了俗了，稱「花和尚魯知深」又以僧人打扮，斯乃小說家人，社會間似難允許其存在。

⑯ 杖頭沽酒，意為到酒家買醉，所謂「杖頭」，指的是掛在竿上的酒幌子，以示酒家所在。

二、《醉打山門》一劇的淵源

(一) 《水滸傳》的故事

這齣戲是《水滸傳》第四回中的故事，〈魯智深大鬧五台山〉，但故事的緣起，則是從第三回〈魯提轄拳打鎮關西〉開始。史進、李忠、魯達三人在潘家酒樓飲酒，聽見有人啼哭，一問原來是一對在酒家賣唱的金氏父女。一位外號叫鎮關西的鄭屠，強要娶去作妾，寫了三千貫文錢的虛契。又不容於大婦，被趕了出來，鄭屠因此還強逼金氏父女還錢。魯智深路遇不平，逕找鎮關西理論，一言不合，打死了鄭屠。雖然救了金氏父女，自己卻鬧出了人命。只得逃亡在外，官府畫影圖形追捕。

一天，卻在代州雁門縣遇見了金老丈，投在東京商人趙員外家住居。遂把魯智深接進趙府。趙員外察知魯智深是官方追捕的要犯，不敢收留，遂寫了一封薦函，要魯智深到五台山去尋智真長老，落髮為僧，可躲過此禍。魯智深就這樣在五台山做了和尚。

他做不到一年的和尚，又因不耐僧人清靜生活，逃下山吃醉了酒，打壞了山門，又被攆

了。

(二) 《虎囊彈》傳奇的故事

關於《水滸傳》的魯智深，清人編了一本傳奇，名《虎囊彈》，據劇目家的著錄說，由於魯打抱不平救了金氏父女，自己卻惹上殺人罪的官司。後來又被金氏父女的鄉人趙員外，薦魯智深到五台山落髮為僧，因此惹上窩藏罪犯的法律，被捕下獄。金女投官哭訴前因。官方要證實金女所訴是實，問她敢不敢承受「虎囊彈」的刑罰？試驗有無神佑。結果，金女不顧命的接受了「虎囊彈」的試驗。這齣劇的命名就是這麼來的。可惜這戲只傳下〈山門〉(也稱〈山亭〉)一齣。既稱「傳奇」，最少也應有二十齣以上。全部劇情是怎樣的情節？已無從獲知。雖然稍後的《忠義璇圖》(清宮大戲)中有魯智深故事，雖有一部分編自《虎囊彈》(第十六齣到廿齣)，卻沒有金女承受「虎囊彈」這一情節。究竟「虎囊彈」是何種刑具？這裡也無從說起。

這齣《虎囊彈》的作者，向有二說，一說是丘圓，康熙年間人。一說是朱佐朝，要晚一些，可能乾隆年間還在世。最早刻在乾隆丙戌(卅一)年的《綴白裘》第三集，註明是《虎囊彈》中的一齣。刻於乾隆壬子(五十七)年的《納書盈曲譜》正集卷二，也收有此劇〈山門〉。(同書，也收有朱氏的〈漁家樂〉等)還有《紅樓夢》第二十二回，賈家女眷點戲，

薛寶釵就點了這齣〈山門〉。可以想知這齣〈山門〉，在乾隆年間，已很受歡迎了。

(三) 魯智深拜別長老時的心情

當智真長老要魯智深離去時，他竟突然感到別情依依，還是戀戀不捨地問：「師父！你不要徒弟了？」長老答：「不要了。」魯智深還在醉中，就說：「罷，徒弟就此拜別。」說著下拜。長老說：「罷了罷了。」魯智深流出眼淚，用手擦了擦，逐想：「這就離開這裡。想起當日打死了鎮關西，若非師父相救，准他在此落髮為僧，那能活到今天。因而又流連起來，遂又轉身跪下再問：「師父，你當當不用了？」長老知道他會乞求的，遂斬釘截鐵答說：「不用了。」又問：「果然不用了。」智真長老更加堅定的語氣答：「不用了。」魯智深這纔知道已無留此的希望，遂又說聲「罷」。站起身來，遲遲疑疑的心想到：「緣分盡了，轉眼就要離開這裡了。反正赤條條的來，去也無有牽掛。那裡能討得個煙簑雨笠的捲單行業呢？敢情辭去這芒鞋破缽的僧侶隨緣化。」決定走了。長老叫住了他，給了他一封信，還有十兩紋銀。又送了他四句偈言。說聲：「你去罷。」便進去了。魯智深還戀戀不捨的喊：「師父！師父！」長老理也不理。魯智深無奈，這纔失望而迷惘的說：「師父竟進去了。不免下山去也。」只得離開了這僧侶的生活，重新考量今後的生活吧。

想想老和尚可真是個好人，他酒醉打壞了那多寶物，臨走還給了我十兩銀子。此後，可

以大模大樣到酒家去買酒喝了，不致於被禿子們干涉了。任憑俺醉臥在山家酒家，也不怕了。「如今，我不是五台山的和尚了。」到高掛酒幌子的酒家去喝個夠，還有誰來不容許我喝嗎？

魯智深下山去了。

《四郎探母》的根藤

一、楊家將①

(一)第十七回　宋太宗議征北番　柴太郡奏保楊業

時楊延德衝出圍中，後面喊聲不絕。回望番兵，乘虛趕來。延德轉過林邊，自思當日在五臺山，智聰禪師獨遺②小匣與我，分付遇難則開，今日何不視之③。即懷中取出拽④開，乃剃刀一把，度牒半紙。延德會其意，遂將闊斧去柄，納於懷中，卸下戰袍頭盔掛於馬上。剃淨頭髮，輕身走往五臺山去了。卻說番軍，東衝西擊殺至黃昏，始知宋君從東門而去，已離二百里程途矣。韓延壽等懊悔無及，乃收軍還幽州。奏知蕭后：「宋帝用詐降之計，逃出東門止殺宋將三員，又生擒一將，現在大獲全勝而回。」蕭后大喜曰：「既勝得楊家將帥，宋人已自喪膽，再議征取未遲」。因令解過捉將，問曰：「汝宋朝主將，見居何職？」延朗

挺身不屈，厲聲應曰：「誤遭汝所擒，今日惟有一死，何多問為？⑤」后怒曰：「罕見殺汝一人耶？」即令軍校押出，延朗全無懼色。顧⑥曰：「大丈夫誰怕死，要殺便請開刀，何須怒起？」言罷慨然就誅。蕭后見其言語激厲，人物丰雅，心甚不忍。謂蕭天左曰：「吾欲饒此人，將瓊娥公主招為駙馬，卿意以為可否」？天左曰：「即招降，乃盛德之事，有何不可。」后曰：「只恐其不從耳。」天左曰：「若以誠意待他，無有不允」。后乃令天左諭旨。天左傳旨，告知延朗，延朗沉思半晌，自忖道：「吾本被俘，縱就死，亦無益於事。不如應承之，留在他國或察此處動靜，徐圖報仇，豈不是機會乎。」乃曰：「既娘娘赦我不死，幸矣！何敢當匹配⑦哉。」天左曰：「吾主以公人物儀表⑧，故有是議⑨，何故辭焉。」直以延朗肯允奏知。后遂令解其縛，問取姓名。延朗暗忖楊氏乃遼人所忌，即隱名冒奏曰：「臣姓木名易，現居⑩代州教練使之職。」后大喜，令擇吉日，備衣冠，與木易成親不題。

（《楊家府忠勇通俗演義》）

①以「楊家將」的英勇故事，寫成的小說，不外兩種，一是《新鐫楊家府世代忠勇通俗演義志傳》，幾八卷五十七則。刻有「秦淮墨客校閱」、「煙波釣叟參訂」等字樣，首有萬曆丙午（卅四年）秦淮墨客（紀振倫）序一篇。一是《新鐫玉茗堂批點按鑑參補繡像南宋志傳》共五

十回，另一《北宋志傳》亦五十回。此一版本，繁衍至夥。國家圖書館尚藏明刻本

② 遺，讀ㄨㄟˋ，「餽」之假借字，餽贈之意。

③ 何不視之，「之」字，是指示代名詞，此指那個「小匣」。

④ 揆，音腆（ㄊㄧㄢˇ），伸手取物的意思。

⑤ 何多問為？意謂為什麼還要多問？

⑥ 顧曰，意謂祇是說，「顧」，在此不作顧看解。有時此「顧」字也作「但是」解，在此亦可作「但說」譯解。

⑦ 匹配，即配成夫婦。

⑧ 儀表，意指貌相與風度。

⑨ 是議，這種想法、說法、或相商的意見。

⑩ 現居，即現在擔任的職務，在官的人，即謂之「居官」。

(二) 第四十一回　楊延朗暗助糧草　八娘子大戰番兵

卻說耶律學古①困了宋臣，與張猛議曰：「我等只是堅守於外，彼雖有霸王之勇，不能出矣。」猛曰：「此計極高，但恐中朝知此消息，必有兵來救應。不如乘此機會，奏知娘娘，自提大兵相助，則可成功。」學古曰：「君論誠高。」即遣番兵往赴幽州，奏知蕭后。

蕭后聞奏與群臣商議。耶律林哥奏奏曰：「既北兵困卻宋臣，此好消息也。娘娘正須發兵應之，以圖中原。」后曰：「近因喪𢘞②而歸，良將已皆凋零，今無保駕先鋒，何以征進？」

道未罷，人應聲而出曰：「將不才，願保娘娘車駕，則滅宋人而回。」眾視之，乃木易駙馬也。木易進前奏曰：「臣蒙娘娘厚恩，未酬所志，今願保駕前行。」后大喜曰：「日前台官奏道：『幽州當與，該有扶佐者出。想應著卿矣！』即下令，封木易為保駕先鋒，牽領女真、西番、沙陀、黑水四國人馬共十萬前行。木易受命而出。翌日，蕭后車駕離幽州，軍馬浩浩蕩蕩，望九龍飛虎峪③進發。

不日將近，耶律學古半路迎接，進軍中，拜曰：「賴娘娘洪福，將宋朝十大朝臣困於谷中，近聞糧草將盡，不久可擒。臣恐宋朝發兵來救，特請車駕親行，定取天下。」蕭后大悅曰：「此回若圖得十大朝臣，足可洗先年之恥④。」遂以軍馬分作二大營屯紮：耶律學古統女真、西番兵正北，木易駙馬統沙陀、黑水軍馬屯西南，作長圍之勢，以困宋兵。學古等承命退出，自去分遣。不提。

卻說木易軍馬安息南營。是夜，微風不動，星斗滿天。木易在帳中自思曰：「今十大朝臣困於谷中，北番人馬若是之盛，彼如何得出？救兵雖來，倘糧草已盡，終難保其脫險。」遂心生一計，修下書信一封，縛於箭頭，射入谷內。令其密遣人出山后，贈他糧草幾十車。準備已定，出帳前射進谷中。恰遇孟良拾得，卻是一枝響箭。知有緣故，揭開繫書第一封，

連忙送與八王觀看。其書曰：

楊延朗頓首拜知八殿下、十大朝臣列位先生前：茲者北兵甚盛，列位且莫輕離，恐傷鋒鏑無益。不久，當有救兵來到，忍耐，忍耐！今有糧草二十車，於九龍谷正南交付，聊作一月之給，須遣人搬取。此係機密重事，勿誤勿泄。

八王看罷，不勝之喜，謂寇準曰：「此書楊將軍所報，有糧草於山後相濟。北番全賴此人主兵，決保我等無事。」寇準曰：「既有糧食，當遣人探視。」孟良曰：「小將願往。」八王允行。孟良即率健軍十數人，乘夜來山後緝探，果見糧米二十車，孟良悉取至谷內。八王曰：「糧食且幸有矣，若無救兵來到，終是險厄，汝輩計將安出？」孟良曰：「殿下放心，小可偷出番營，入汴京求救。」八王曰：「汝去極好，亦須仔細。」孟良曰：「小可自有方便。」即辭八王，從山後走出。行將一里之地，被邊騎捉住，孟良力鬥不勝，竟被綁縛，來見木先鋒。木易故近前喝之曰：「吾差汝回幽州見公主，有緊關事報知，為何被人捉住？」孟良認詐應曰：「天色未明，走差路徑，致遭其捉。」木易曰：「急去，便來回報。」左右連忙解放去了⑤。

孟良走出番營，喜曰：「若非楊將軍，今日一命難保。」自思：「欲往三關報知，必須

要申奏朝廷，恐日久誤事，莫若去五台山，請楊禪師來援，成功較易。」即抽身徑向五台山來，參見楊和尚。

注釋

① 耶律學古，遼國大將。耶律是遼國人的姓氏，學古是名字。

② 衄，音忸（ㄋㄩˋ），本意是鼻粘膜出血，在此作挫敗講。敗北曰衄。與「朒」通，痿縮的意思。此言「喪衄」意為損失兵將的失敗。

③ 峪，讀欲，與「谷」同意，有時也寫作「谷」。

④ 足可洗先年之恥，指第卅一回所寫楊郡馬大破遼兵一戰之恥。

⑤ 此處寫孟良假扮番人突圍返回南朝借兵被擒。楊四郎這樣的救於孟良，似乎忽略了南人北人的口音不同。特為註此。

二、《昭代蕭韶》①
——第二本卷上 慕少年絲蘿誤結

（上略）旦扮蕭氏戴蒙古帽練垂，穿蒙古朝衣帶佛項圈，從上場門上②。蕭氏唱：

【仙呂宮引‧菊花新】③招親心事未全拋韻。④只為英雄志太喬韻。

〔中場設床轉場坐科⑤旦、丑扮二遼女戴紫額，狐尾雉翎，穿襯衣，引旦扮耶律瓊娥，戴翠鈿，穿蟒袍，從上場門上。〕

〔耶律瓊娥唱〕秋水溢藍橋韻。又添我悶懷難道韻。

〔作參見科白〕⑥孩兒瓊娥參見。

〔蕭氏白〕郡主少禮。

〔場上設繡墩，耶律瓊娥坐科。〕

〔耶律沙等作參見科，白〕娘娘在上，臣等參見。

〔蕭氏白〕眾卿少禮。

〔耶律沙等作分侍科。〕

〔蕭氏白〕天賦聰明性自豪，臨朝專政握全遼，開疆拓土恢寰宇，冒矢衝鋒不憚勞⑦。俺自臨潢起兵，喜得恢復薊州等處，保住幽燕之地，前者將宋主困於涿鹿，不料被楊繼業，詐用講和之計，宋主暗出東門，被他走脫。雖斬了繼業三子，活擒一將，不能與皇叔等報復大仇，衷心懷恨未消。連日探馬來報，宋王已回汴梁，止留潘仁美，保守雲、應朔平等州，已命韓元帥與耶律色珍、耶律休格等，統領大兵，乘虛進取。且喜連獲捷音，應朔地方，已經恢復，眼見山後之地，不難圖矣⑧，眾卿。

〔耶律沙等應科、蕭氏白〕前者擒來之宋將木易，孤看他器宇非凡，丰儀拔俗，孤欲招他降

順，重用其人，不知眾卿以為何如？

〔耶律沙等白〕招降，乃古來盛事，但臣等領娘娘懿旨，連勸數次，奈他心如鐵石，不可挽

回，也無法可使。

〔蕭氏白〕他雖如此執性，還當再圖計較。孤家呵！〔唱〕

【中呂宮正曲·駐馬聽】羨被丰標韻。氣宇昂昂一俊豪韻。勸降再四。無奈心堅，迂執裝喬⑨

韻。

〔耶律瓊娥白〕母親乃大遼太后，在一被虜之將身上，亦為恩至情盡矣，他既執意不降，何

必苦苦去勸他，〔唱〕心狂意猖⑩勸徒勞韻。萱堂空自憐才貌韻。〔白〕依孩兒主見，莫若

將他綁到帳下，〔唱合，再言〕不順遼朝韻。教他一命早餐刀韻。

〔蕭氏白〕郡主之言，與吾合機，命刀斧手，將所擒宋將綁過來。

〔蕭天佐、蕭天佑白〕領旨。娘娘有旨，命群刀手，將宋將綁過來。

〔內應白〕領旨。

〔雜扮群刀手，各戴額勒特帽穿外番衣，綁生扮楊貴科頭。穿箭袖繫縧帶從上場門上。〔楊

貴作恨氣科，唱〕

【中呂宮正曲·好事近】遭虜⑪愧英豪韻。雁序離群孤弔⑫韻。親倫分散。猛拚命掩蓬蒿⑬

韻。

〔眾作帶進科。蕭天佐、蕭天佑白〕宋將當面跪下。

〔楊貴白〕上跪天子，下跪父母，豈肯跪你。

〔蕭氏白〕被虜之囚，死在頃刻，求生未及，乃敢挺身不屈。

〔楊貴白〕吾首能斷，吾膝不屈。

〔蕭氏白〕吾志欲帚盡宋軍，豈惜汝一命乎！若束手歸降，非惟不斬，更當重用，若再言不降，看刀。

〔眾應科。〕

〔楊貴白〕大丈夫何懼一死，要斬便斬，何必多講。〔唱〕休言降順。受君恩，死節⑭當相報韻。早拼個延頸餐刀⑮韻。做一個忠魂含笑韻。

〔蕭氏白〕眾卿，孤見他語言激厲，英氣勃然⑯，孤心甚愛，欲將郡主招他為郡馬，眾卿以為可否？

〔耶律沙等白〕娘娘抬舉，便是宋將之福。

〔蕭氏白〕只恐其不從耳。

〔耶律沙等白〕若以誠意待他，豈有不允之理。

〔耶律沙白〕待臣去對他說，快放了綁。

（眾作放綁科）（耶律沙白）將軍受驚了。我有一言奉告。將軍雖然英勇，但被囚於此，終無能為，設使不降，徒死無益。俺娘娘欽仰將軍才德，要招將軍為郡馬，在此安享榮華富貴，算來也不辱沒了你。（唱）

【中呂宮正曲・駐馬聽】敬仰雄豪韻。吾主恩隆非輕小韻。君家從順。受享榮華，爵祿加褒⑰韻。

（楊貴白）容想。（背白⑱）且住，俺正思大讎難報。縱然一死，無益於事，不如應承，徐圖報讎之計便了。（轉科白）既蒙娘娘恩宥不殺，又承格外抬舉，敢不順從。

（耶律沙白）順從了。（楊貴應科）

（耶律白）啟上娘娘，木將軍順從了。

（蕭氏白）請過來相見。（耶律瓊娥從上場門下，二遼女隨下。）（耶律沙白）請將軍相見。

（楊貴作參見科）白娘娘在上，小將木易朝見，願娘娘千歲。

（蕭氏白）貴人平身。眾卿，陪貴人館驛⑲筵宴，擇日成親。

（起隨撤椅）

（耶律沙等白）領旨。（唱）今宵館驛住藍橋⑳韻。災星退卻紅鸞照韻㉑。郡馬來招，宋家爵位韻，受大遼官誥㉒韻。（眾各從兩場門分下）

注 釋

① 《昭代簫韶》乃乾隆間清宮內廷演出的劇本之一，全劇二百四十齣，俱是楊家將故事，顯然是從楊家將的小說改編過去的。在小說中，這位被遼軍俘去，被說降招為駙馬的楊家將，名叫楊貴，小說則名叫「楊延朗」，自稱姓木名易。在這戲劇中，並無拆楊字改木易的事。（嘉慶十八年刻本，虞山王廷章編輯）

② 這一場是蕭太后坐帳上，各將上場的穿戴，都詳細寫上。可以看得出上場情形，尚留傳在今日舞台上，沒有改變。

③ 每一段唱的前面，都註明了唱什麼宮調，下面的三字如「菊花新」、「駐馬廳」等，都是曲牌名。以下相似處，一律例此，不再註說。

④ 這裡靠邊的「韻」字，是指明這一字是押韻的字，這一齣，從頭到尾，用的是「蕭豪」韻，等於皮黃戲十三轍的「姚條」。曲韻用的是元末人周德清編著的《中原音韻》。以下相同處，一律類此，不再註說。

⑤ 轉場坐科，轉場指的是不下場，在場上繞著圈子，代表又換了地方（空間），「科」，是指動作的專用名詞。也稱「介」，這兩個字都是指的演員在舞台上表演時的動態代名詞。如「坐科（介）」、「笑科（介）」、「參見科（介）」、「跪科（介）」等。下類此者，不再註說。

⑥ 參見科白，名稱「科」，又稱「白」，就是又在動作，又在說話，「白」是說話，也稱「道白」、「賓白」。一人自語謂之「定場詩」，也稱「坐場詩」。二人對語，則謂之「賓白」。下類此者，不再注說。

⑦ 此四句詩，謂之「定場詩」，也稱「坐場詩」。

⑧ 蕭太后從出場到這裡，通謂之「報家門」簡稱「家門」。此一上場的類似說書人的自代自言的形式，在宋朝時就已經有了。

⑨ 迂執裝喬，意為繞著彎子裝作不懂。

⑩ 心狂意猖，出自《論語‧子路篇》：「狂者進取，狷者有所不為也」。此四字在此意為在心意上，還有著狂傲不肯理睬他們。所以他們勸也徒勞。

⑪ 遭虜，即遭遇到俘虜的命運。虜同「擄」。

⑫ 雁序離群孤弔，鴻雁的行動，是最講團體秩序的動物，飛行在天，也排成整齊的隊形，如今被俘，竟像一隻離了群的雁，孤零零的了。

⑬ 猛拼命掩蓬蒿，蓬蒿是一種低矮的草類，因為它有氣味，連牛馬都不吃食它。在此句中，意思是說自己的性命已像蓬蒿一樣的低賤了，捨著這命不要，也不投降。「掩蓬蒿」意為死了也未必能把蓬蒿蓋上。這是韻文，「掩」字上似應有個「難」字。

⑭ 死節，意思是為大節而死。「大節」就是不降敵人的大義節操。

⑮ 早拚個延頸餐刀，意為不怕死，看到敵人拿起刀來砍頭，就伸長了脖頸去吃他那一刀。「延

頸」，就是伸長了脖子。不怕砍頭，痛痛快快的死在刀下。

⑯ 言語激厲，英氣勃然，形容楊（四郎）說話時慷慨激昂，綽厲風發，而且那蓬勃的英雄氣概，真是令人激賞。

⑰ 加褒，意為爵位之外，還要再加褒獎。如再加什麼太子太保，太傅什麼的？

⑱ 背白，即今日皮黃戲中的背供，內心獨白。

⑲ 館驛，招待賓客的住所。

⑳ 藍橋，在陝西省藍田縣東南藍水上，康楊復光克復鄧州，逐朱溫至藍橋。今用此典，形容楊（四郎）這晚住在驛館的心情。

㉑ 紅鸞照，意為紅鸞星照，喻有喜事到來。星相家以紅鸞為吉星，主有喜事。

㉒ 官誥，指職官的誥命，有如今日的任官狀。《春明退職錄》云：「凡官誥之制，郡夫人使金花羅紙七張，法錦標袋。」此說「宋家爵位，大遼官誥」。意為宋朝的將領竟假意接受了遼國的任命。

三、楊（四郎）探母的故事原型

《遼史》卷七十四〈列傳四〉記述韓延徽（《通鑑記事本末》作「輝」）探母事云：「……

延徽少英俊，燕帥劉仁恭奇之，召為幽都府文學，平州錄事參軍。同馮道祗候院①授幽州觀察度支使②。後（劉）守光為帥，延徽來聘，太祖怒其不屈，留之。述律后諫曰：『彼秉節拂撓③賢者也。奈何困辱之？』太祖召與語，合上意。立命參軍事。攻黨項室韋服諸部落，延徽之籌居多。乃請樹城郭，分市里以居④。漢人之降者，又為配偶，教墾藝⑤，以生養之。以故逃亡者少。居久之，慨然懷其鄉里。賦詩見意，遂亡歸宋。已而，與其將王緘有隙，懼及難，乃省幽州，匿故人王德明舍。德明問所適？延徽曰：『吾將復當契丹。』德明不以為然。延徽笑曰：『彼失我如失左右手，其見我必喜。』既至，太祖問故？延徽曰：『亡親非孝，棄君非忠。臣雖挺身逃，臣心在陛下。臣是以復來。』上大說……』

《遼史》卷八十一列傳十一，〈王繼忠傳〉：『王繼忠，不知何郡人？仕宋為鄆州刺史殿前都虞侯。都和廿一年，宋遣繼忠屯定之望都，以輕騎覘我軍⑥。遇南府宰相耶律奴瓜等獲之。太后知其賢，授戶部使。以康默記族女女⑦之。繼忠亦自激昂，事必盡力。宋以繼忠先朝舊臣，每遣使必有附賜。聖宗許授之。廿二年宋使來聘，遣繼忠弧矢鞭策及求和剗子……三十年加武威上將軍，……為漢人行宮都部署⑧封琅玡郡王。晉楚賜國姓。

再者，宋釋文瑩著《玉壺野史》（原名《玉壺清話》十卷）其中記有宋真宗侍衛王繼忠在擔任觀察使總管時於咸平六年（西元一〇〇三）契丹入寇望都時被擒，以其儀姿雄美，虜⑨以女妻之。封吳王，改姓耶律，卒於虜。《宋通鑑》也記有王繼忠居虜事。

《宋史》卷二七九・列傳三十八，〈王繼忠傳〉，說王繼忠開封人，以父廕自幼即補東西殿侍。咸豐六年，契丹入寇望都，王繼忠與大將王超、桑贊領兵援之。繼忠與敵戰，超、贊畏縮不援。繼忠遂陷敵國，死傷重。真宗以為王繼忠戰死，優加卹贈。後契丹請和，令王繼忠奏章請，始知其未死，已為遼用。然宋君感其促和有力，未追降罪。嘗附表懇請召還。上以誓書約，各無所求，不欲渝之。契丹主待繼忠亦厚，竟賜姓耶律，封楚王。卻未及於招駙馬事。

注釋

① 祇候院，官署名，祇候院掌管朝會、宴享、供奉、贊相禮儀的事務。

② 度支使，官名，掌天下租賦物產及歲計所出而支調之。宋置度支使，屬三司。唐稱戶部。明清亦稱戶部。

③ 秉節拂撓，秉，持也。秉節，意即堅持大節，拂撓，拒絕推辭。拂，撥開，撓，推拒。

④ 游牧民族，無固定居所。韓延輝採我漢人里居方式，教遼人建城廓，分成市、鄉，編保鄉里。

⑤ 定配偶，教墾藝，婚姻學漢人禮法風俗，教他們農耕開墾種植五穀等事。

⑥ 觀以輕騎覘我軍，輕騎，指減輕武器裝備的騎兵，便於偷襲。騎，音寄。名詞讀第四聲，動

詞讀第二聲。我軍，窺探的意思。我軍，遼人自稱的語氣。

⑦ 以康默記族女女之，康默記是遼人的種族名之一。此兩女字，上一女字是名詞，讀第三聲，下一女字是動詞，讀第四聲，把女兒嫁給他之意。

⑧ 都部署，也是遼國的官稱。

⑨ 虜，漢人稱呼胡人的貶辭。

四、《四郎探母》的故事情節及其淵源

今演之《四郎探母》一劇，已精簡成十二場：㈠坐宮、㈡盜令。㈢候箭、㈣出關、㈤巡營、㈥夜警、㈦見弟、㈧見母、㈨見妻、㈩別家、㈪回番、㈫回令。全劇情節的發展，以楊四郎思親，被公主看破，這纔說明了十五年來的隱姓埋名。如今，老母現在關外，兩地距離不遠，只要一夜之間，便能打個來回。公主念在夫妻的恩愛情分，幫助丈夫盜騙來令箭一支，交給楊四郎連夜出關，見母及家人一面，果然五鼓天明就又回到了番地。但此事已被兩位國舅在楊四郎出關時，即已看破。於是回番之後，便綑綁問斬，經過一番哭訴求情，終獲赦免。如以理則推敲，這齣戲委實帶有分荒誕，卻由於故事演述的是家庭間的恩愛倫理，無論父母、夫婦、兄弟等家庭之間的倫常，都由強烈而濃厚的戲趣表演出來，所欠缺的只是君

臣間的忠貞倫常，尚有瑕疵，故直到今天，仍是論者詬病的一點。

當然，這齣戲的故事，應屬於「楊家將」的系列，可是，在「楊家將」的小說中，早期的《楊家府世代忠勇通俗演義》五十八則，連四郎被俘軍事都沒有。到了萬曆末，《新鐫玉茗堂批評按鑑參補北宋志傳》（十卷），方寫有四郎（延朗）被擒，在遼招為駙馬事。（見前錄第十七回文。）清宮大戲《昭代簫韶》（二本上）採用了這一情節，編入戲劇，（見前錄《昭代簫韶》文），但都有寫「探母」事。不過，《昭代簫韶》第二本第十八齣：〈埋名婿苦情漫述〉，所寫的情節，則是〈坐宮〉一折的源頭，但〈坐宮〉已重新整理過了，比《昭代簫韶》寫的這一齣，有戲趣的多。

還有《昭代簫韶》第三本卷上第五齣：〈見慈母言隨淚下〉，則《四郎探母》的〈見母〉一折，似由此處摘去的。但《昭代簫韶》的〈見慈母言隨淚下〉，寫的楊六郎從陳家谷一戰突圍出來，一路上經歷了千辛萬苦，方始回到朝中，見了母親之所以「言隨淚下」，是不敢向母親報告父親（令公）陣亡的消息，以及七弟向潘仁美求兵支援，不惟不發救兵，反將七郎騙去灌醉，綁在樹上，用亂箭射死。五郎奔向五台山去了。不是四郎「見母」，然而四郎「見母」的情節，似是受了《昭代簫韶》這一齣戲的影響。

那麼，關於《四郎探母》這齣戲的故事情節，如從歷史的根腳上看，顯然的，它是參考了《宋史》與《遼史》的〈韓延徽（輝）傳〉及〈王繼忠傳〉，傳衍而來。這兩則傳記，不

但正史上有明確的記載，野史上也有記述（如《玉壺野史》）。至於《四郎探母》的〈回令〉一折，有人認為是為了討好慈禧太后加上去的，不無可能。早期的「四喜班」等演出不知有沒有〈回令〉一折的紀錄？

關於萬曆末刻的《北宋志傳》寫的降遼招為駙馬的楊延郎，雖寫的是「四郎」，但是不是四郎？此一問題，還牽涉著正史的記載。已有不少學人考證過了。

五、楊業（繼業）的兒子們

《坐宮》的楊延輝在向公主表家園那大段的原板句子中，先說「我的母佘太君所生我弟兄七男。」下面又說：「我弟兄八員將」，在這一段話，就自相矛盾。關於這一問題，連研究與「楊家將」說部與《宋史》的人，都有不同的說法。下面，我們先看正史。《宋史》卷二七二・列傳三十一〈楊業傳〉：「……業力戰，自午至暮，果至谷口，望見無人，即拊膺大慟。再率帳下力戰。身被數十創，士卒殆盡，業猶手刃數十百人。馬重傷，不能進，遂為契丹所擒。其子延玉亦沒焉。業因太息曰：『上遇我厚，期討賊捍邊以報，而反為奸臣所迫。致王師敗績，何面目求活耶？』乃不食三日死。」又說：「業既沒，朝廷錄其子供奉官延朗為崇儀副使。次子殿直延浦、延訓，並為供奉官。延環、延貴、延彬並為殿直。」一共

為七人。

照一般史家說來說，延昭應是長子。契丹人之以「六郎」呼之，想必是大排行，唐宋時代往往以一族的同輩弟兄作大排行。若以楊業（繼業）的子嗣來說，延昭應為長子。延朗就是延昭，延昭傳已說出：「延昭本名延朗，後改焉！」延朗是否長子？不易斷定。下面說的「次子」，自是指延朗以下的弟兄，也未必是由長次排。關於排次之難，問題出在「延玉」身上。傳說「其子延玉亦沒焉。這個「沒」字未必作「死」解。按《漢書·蘇建傳》有言：「緱王者，昆邪王姊也」。昆邪王俱降漢，後隨浞野王沒胡中。」這話中的「沒」字，就是隱藏的意思。如以「隱藏」意思來看「其子延玉亦沒焉」的「沒」字，可能是「沒入胡中」的「沒」字。在遼邦招駙馬的人，也可能是延玉。《楊家將》中的降遼招駙馬的四郎名延朗，《昭代簫韶》的降遼招駙馬的人是楊貴，假設的楊延貴吧！

再按《楊家將》小說，寫楊業在狼牙谷碰李陵碑死時，年五十九歲。鄭因百（騫）先生考楊業死時年六十一、二歲。按史載，楊業卒於雍熙三年（西元九八六年）楊延昭卒於大中祥符七年（西元一〇一四年）年五十七歲。基此，可以推出楊業死時，楊延昭年二十六歲。小其父三十五歲上下。由此看來，楊延昭未必是長子。可能還有一個未寫入史冊的長子，或因早故，或因不在官場，或其他什麼原因。要不然，《八郎探母》的戲，也不可能出現。戲詞中的「我弟兄八員將」，也不是隨便寫來的。至於佘太君的年齡，在戲劇中，是相

當誇大了的。「佘」應寫作「折」，她父親名折德展，《宋史》也有傳，這裡不枝節它了。

六、文學、歷史、戲劇

《楊家將》雖是一部演義小說，卻也如同《三國演義》一樣，乃是一部演述歷史的小說。所不同的是，有些人物的名字，大多略予改動，如楊業改為楊繼業，潘美改為潘仁美等。當然，所寫的故事情節，與史書總是有些距離的。但有一點則是肯定的，那就是弘揚楊家父子的英勇無敵，忠貞為國，犧牲奉獻，而且一連四代（小說戲劇的寫法）連死去了丈夫的十二個寡婦，還為國征西，大勝而回呢！是以正史所載，往往沒有文學上的小說戲劇的教化功能大而效果彰顯。

雖說，《四郎探母》更是演義小說以外的故事，儘管這齣戲還未能完美的達成他忠孝兩全的社教乞求，然而它那感人的思親之情，見母時的天倫之親，他那句「千拜萬拜也折不過兒的罪來。」確有劈肝裂膽的悲痛。他那「別家」時的無奈與情傷，都是《四郎探母》這齣戲的叫座關鍵。雖然上黨梆子還另有一齣《三關宴》，與《四郎探母》的故事情節，有著相對的表現手法，在三關設宴簽和議，木易隨同遼后前往。佘太君認出後，大數四郎不忠不孝不仁不義，四郎跳關自殺，卻也奪不回《四郎探母》在劇場上打下的天下。有關「楊家將」

的戲劇很多，但大多有佘太君在內。到了穆桂英為楊家掛帥作為主將的時候，推算起來，那時候的佘太君最少也有九十開外。佘（折）太君史雖無傳，可是他的父親折德扆，《宋史》卷二五三有傳，算起來他祇比楊業（繼業）大十幾歲。按史載折德扆卒於乾德二年（西元九六四年）年四十八。推算楊業卒於雍熙二年（西元九八五年），遲折德扆卒於乾德二十一年。那麼，楊（繼）業死時，折德扆應為六十九歲，只比這老岳丈大六、七歲。這佘（折）太君是折德扆的第幾女呢？自然是在折德扆未卒時就嫁了楊（繼）業，若是長女，在楊（繼）業死時，也有五十上下。到了第四代（楊文廣），最少總有九十了吧？

小說，戲劇都不能根據正史去一一推敲。就像楊文廣，在正史上他是楊延昭的兒子，有傳附在楊延昭傳後。在戲劇裡，他卻變成了楊延昭的孫子。歷史上沒有名字的楊宗保，反而成了楊文廣的老子。楊延昭的兒子。還娶了一位能征慣戰的媳婦——穆桂英。按穆桂英，正史也無其人，但據乾隆年間刻的《谷縣志》卷四節孝門，記有佘太君的事蹟，說「……延昭子文廣亦宋名將，取慕容氏，善戰……」這「善戰」的慕容氏大概指的是穆桂英吧。

最後，我要說一句，小說與戲劇，縱有歷史為背景，也不是演述歷史。然而學戲劇的人，卻不能不知道一些。

《野豬林》的承挑與延伸

一、《水滸傳》的野豬林

《野豬林》這齣戲，是林沖被當時官居太尉的高俅，逼上梁山的故事。高俅雖是一位歷史上的人物，他是北宋末徽宗時代的權臣，但是戲劇的故事，則源自小說《水滸傳》。按《水滸傳》這部小說，是嘉靖初年方始出現的書。版本很多，流傳最早的是一百回本，還有一百廿回本。但流傳最廣也最久的，則是清代金聖歎批的七十回本。但《水滸傳》中的人物；如宋江、李逵、林沖等，早在《水滸傳》以前，就有了那些《水滸》梁山泊的人物故事。

在《水滸傳》中，豹子頭林沖的故事，所占情節相當之多。按《野豬林》這齣戲的故事，在《水滸傳》中寫的只是林沖被權臣高俅之子高朋，意圖霸占林沖之妻，設計陷害林沖。從第六回〈魯智深火燒瓦罐寺〉跑到了東京大相國寺，在智清禪師那裡落腳，看守菜

園。一日在園中要弄禪杖，教授幾個新收的潑皮徒弟，被攜眷到廟裡燒香的林沖發現，喝了幾聲采，遂因之相識成了朋友。卻不想被高俅的養子高朋看上了林沖的媳婦，竟仗勢調戲。

這時的林沖正在高俅麾下擔任八十萬禁軍的鎗棒教頭，認識這位高衙內。當時雖為妻子解了圍，卻不能改變那仗勢的浪子，放棄了他不想占有林妻的念頭。於是，便商由一位擔任虞候職務的陸謙，設計了賣寶刀給林沖，再設計高太尉要看這把寶刀，誘騙林沖步入「白虎節堂」，那知道預先埋伏妥了人手。遂有〈林教頭刺配滄州道 魯智深大鬧野豬林〉的情節。

本來，高俅原計買妥兩個解差董超、薛霸，當林沖被解到野豬林內的時際，把林沖暗殺回報。想不到魯智深即時趕到，救了林沖。魯智深聽說林沖的指點，不曾加害兩位公人，卻押看著兩位公人，把林沖送到滄州，在充軍滄州的時候，因為棒打洪教頭，認識莊主柴進。後來，林沖在滄州服刑，便受到柴進的許多關顧。在高俅那方面，雖已掠去了林沖的妻子，但逼婚不從，自縊身亡。怕是林沖刑滿回來報仇。遂又由陸虞候設計，把林沖在滄州服刑，派去看守山神廟附近的草料廠。預備尋得機會，一把火把草料廠燒了，縱未燒死林沖，也犯死罪。不想林沖的運氣好，又躲過了這一劫。可是，草料場被燒，官方自然要捉拿林沖問罪，林沖在情非得已之下，只有逃跑，官兵追趕，偪得無路可走，只有投奔梁山。

《水滸傳》的這一段故事，由第六回起著墨，寫到第十二回止，前後共七回。（百回本）。

二、《水滸傳》的林沖

㈠ 林沖與魯智深相會

次日，眾潑皮商量湊些錢物，買了十瓶酒，牽了一箇豬來請智深。都在廢宇安排了，請魯智深居中坐了，兩邊一帶，坐定那二三十個潑皮飲酒。智深道：「甚麼道理，叫你眾人們壞鈔。」眾人道：「我們有福，今日得師父在這裡與我等眾人做主。」智深大喜。吃到半酣裡，也有唱的，也有說的，也有笑的。正在那裡喧鬧，只聽得門外老鴉哇哇的叫。眾人有扣齒的，齊道：「赤口上天，白舌入地。」智深道：「你們做其麼鳥亂？」眾人道：「老鴉叫，怕有口舌。」智深道：「那裡取這話？」那種地道人笑道：「牆角邊綠楊樹上新添了一個老鴉巢，每日只咶到晚。」眾人道：「把梯子去上面拆了那巢便了。」有幾個道：「我們便去。智深也乘著酒興，都到外面看時，果然綠楊樹上一箇老鴉巢。眾人道：「把梯子上去拆了，也得耳根清淨。」李四便道：「我與你盤上去，不要梯子。」智深相了一相，走到樹前，把直裰脫了，用右手向下，把身倒繳著，卻把左手拔住上截，把腰只一趁，將那株綠楊樹帶根拔起。眾潑皮見了，一齊拜倒在地，只叫：「師父非是凡人，正是真

羅身體。無千萬斤氣力，如何拔得起！」智深道：「打甚鳥緊，明日都看洒家演武使器械。」眾潑皮當晚各自散了。

從明日為始，這二三十個破落戶見智深區區的伏，每日將酒肉來請智深，看他演武使拳。過了數日，智深尋思道：「每日吃他們酒食多矣，洒家今日也安排些還席。」叫道人去城中買了幾般果子，沽了兩三擔酒，殺翻一口豬，一腔羊。那時正是三月盡，天氣正熱。智深道天氣熱，叫道人綠槐樹下鋪了蘆蓆，請那許多潑皮團團坐定。大碗斟酒，大塊切肉，叫眾人吃得飽了，再取果子吃酒。又吃得正濃，眾潑皮道：「這幾日見師父演力，不曾見師父家生器械，怎得師父教我們看一看也好。」智深道：「說的是。」自去房內取出渾鐵禪杖，頭尾長五尺，重六十二斤。眾人看了，盡皆吃驚，都道：「兩臂膊沒水牛大小氣大，怎使得動！」智深接過來，颼颼的使動，渾身上下沒半點兒參差，眾人看了一齊喝采。

智深正使得活泛，只見牆外一個官人看見，喝采道：「端的使得好！」智深聽得，收住了手看時，只見牆缺邊立著一個官人，怎生打扮，但見：

頭戴一頂青紗抓角兒頭巾，腦後兩個白玉圈連珠鬢環。身穿一領單綠羅團花戰袍，腰繫一條雙搭尾龜背銀帶。穿一對磕瓜頭朝樣皂靴，手中執一把摺疊紙西川扇子。

那官人生的豹頭環眼，燕領虎鬚，八尺長短身材，三十四五年紀，口裡道：「這個師父端的非凡，使的好器械。」眾潑皮道：「這位教師喝采，必然是好。」智深問道：「那軍官

是誰？」眾人道：「這官人是八十萬禁軍鎗棒教頭林武師，名喚林沖。」智深道：「何不就請來廝見。」那林教頭便跳入牆來，兩個就槐樹下相見了，一同坐地，林教頭便問道：「師兄何處人氏？法諱喚做甚麼？」智深道：「洒家是關西魯達的便是。只為殺的人多，情願為僧。年幼時也曾到東京，認得令尊林提轄。」林沖大喜，就此結義，智深為兄。智深道：「教頭今日原何到此？」林沖答道：「恰纔與拙荊一同來間壁岳廟裡還香願，林沖聽得使棒，看得入眼，著使女錦兒自和荊婦去廟裡燒香，林沖就只此間相等。不想得遇師兄。」智深道：「洒家初到這裡，正沒相識。得這幾個大哥每日相伴，如今又得教頭不棄，結為弟兄，十分好了。」便叫道人再添酒來相待，恰纔飲得三盃，只見女使錦兒慌慌急急，紅了臉，在牆缺邊叫道：「官人休要坐（的）（地）！娘子在廟中和人合口！」林沖連忙問道：「在那裡？」錦兒道：「正在五岳樓下來，撞見個詐奸不級的，把娘子攔住了不肯放。」林沖慌忙道：「卻再來望師兄，休怪，休怪！」

—— 錄「明容與堂」本第七回

(二) 魯智深大鬧野豬林

今日這兩個公人帶林沖奔入這林子裡來，董超道：「走了一五更，走不得十里路程，似此滄州怎的得到？」薛霸道：「我也走不得了，且就在林子裡歇一歇。」三個人奔到裡面，

解下行李包裡，都搬在樹根頭。林沖叫聲：「呵也！」靠著一株大樹便倒了。只見董超說道：「行一步等一步，倒走得我困倦起來，且睡一睡卻行。」放下水火棍，便倒在樹邊，略略閉得眼，從地下叫將起來。林沖道：「上下做甚麼？」董超、薛霸道：「俺兩個正要睡一睡，這裡又無關鎖，只怕你走了，我們放心不下，以此睡不穩。」林沖答道：「小人是個好漢，官司已吃了，一世也不走。」董超道：「那裡信得你說？要我們心穩，須得縛一縛。」林沖道：「上下要縛便縛，小人敢道怎地？」薛霸腰裡解下索下來，把林沖連手帶腳和枷緊緊的綁在樹上。兩個跳將起來，轉過身來，拿起水火棍，看著林沖說道：「不是俺要結果你，自是前日來時，有那陸虞候傳著高太尉鈞旨，教我兩個到這裡結果你，立等金印回去回話。便多走的幾日，也是死數。只今日就這裡，倒作成我兩個回去快些。休得要怨我弟兄兩個，只是上司差遣，不由自己。你須精（細）看：明年今日是你周年。我等已限定日期，亦要早回話。」林沖見說，淚如雨下，便道：「上下，我與你二位往日無讎，近日無冤，你二位如何救得小人，生死不忘！」董超道：「說甚麼閒話，救你不得。」薛霸便提起水火棍來，望著林沖腦袋上劈將來。

話說當時薛霸雙手舉起棍來，望林沖腦袋上便劈下來。說時遲，那時快，薛霸的棍恰舉起來，只見松樹背後雷鳴也似一聲，那條鐵禪杖飛將來，把這水火棍一隔丟去九霄雲外。跳出一個胖大和尚來喝道：「洒家在林子裡聽你多時！」兩個公人看那和尚時，穿一領皁布直

褫，跨一口戒刀，提起禪杖，輪起來打兩個公人。林沖方纔閃開眼看時，認得是魯智深。林沖連忙叫道：「師兄不可下手，我有話說。」智深聽得，收住禪杖。兩個公人呆了半晌，動彈不得。林沖道：「非千他兩個事，盡是高太尉使陸虞候分付他兩個公人，要害我性命。他兩個怎不依他？你若打殺他兩個，也是冤屈。」

魯智深扯出戒刀，把索子都割斷了，便扶起林沖，叫：「兄弟，俺自從和你買刀那日相別之後，洒家憂得你苦！自從你受官司，俺又無處去救你。打聽的你斷配滄州，洒家在開封府前又尋不見。卻聽得人說，監在使臣房內，又見酒保來請兩個公人說道：『店裡一位官人尋說話。』以此洒家疑心，放你不下，恐這斷們路上害你，俺特地跟將來。見這兩箇撮鳥帶你入店裡去，洒家也在那店裡歇。夜間聽得那廝兩箇做神做鬼，把滾湯賺了你腳，那時俺便要殺這兩箇撮鳥，卻被客店裡人多，恐妨救不了你。」

<div style="text-align:right">——錄「明容與堂」本第八、九回</div>

三、《寶劍記》的「寶劍」

在《水滸傳》小說問世二十餘年之後，山東章邱人李開先（西元一五〇二～一五六八年）的《寶劍記》（傳奇）劇本便出現了（嘉靖二十六年～一五四七年）。

雖說《寶劍記》寫的的林沖故事，題材的主要來源是《水滸傳》，但卻另出機杼，重新編寫過了。尤其對於林沖這個人物的性格，也重行勾勒，另有一種風神。

關於林沖的出身，寫他原任征西統制，立有戰功。竟上表彈劾童貫，降為提轄。幸得張叔夜提攜，任禁軍教師。這時正當宋徽宗派人四處採辦花石，林沖又想奏劾童貫、高俅、朱勔等誤國，苦於家有高堂而不敢妄動。只有每日取出家傳寶劍長歎。林妻張貞娘知情，勸夫直諫。否則，辭官歸田，奉母終老。林沖受妻鼓勵，遂又上疏規諫。結果，童貫、高俅反誣其辱謗功臣。知林家有寶劍一口，遂假以聖上有意鑄造良劍十口，要林沖獻出家藏寶劍作樣範。竟把林沖騙到高俅家的白虎節堂。此堂是朝廷封賜，作為議論軍國大事所用的重地，未奉聖旨，外人不得擅入。高俅便以這樣的罪名，下林沖於大獄。嚴刑拷打，問成死罪。高俅又暗示刑部吏曹於三日內，將林沖殺獄中。林沖知事無生路，在獄中以伍子胥的孤忠自況。高俅這時的林妻，聞知丈夫竟被判死刑，為了拯救丈夫，瞞著婆母，連夜趕申冤大狀。急奔到冤鼓樓前，擊鼓鳴冤，並且以死申告鳴不平。張貞娘的行動，果然有了效力，朝廷接訴批交開封府太守重審。這開封府的太守，名叫楊清，是楊令公的後人，是位清正廉潔的官。雖然受到了童貫、高俅等人的壓力，也未為所動。審明實情之後，奏請朝廷准復林沖原職。卻又被童貫等權臣參奏，還是批成了個削職罷官，又予刺字發配滄州的罪刑。原期買通兩位公差在路上林中把林沖暗害，又被魯智深早在林中埋伏，及時救下。這裡說魯智深與林沖早在軍

中，就有八拜之交。聽到林沖蒙冤下獄，特地趕來搭救他的。遂一路追蹤到此。魯智深原意要把兩個解也差殺了。林沖憂心京城的家屬，遂饒過了二人的性命。護送林沖到了滄州。滄州太守對於林沖的義勇，至為敬重，遂加意照顧，只派他看守草料場，未當一般充軍人等看待，他又那裡知道他的妻子老母，高俅之子高朋，謊報林沖已死，百般糾纏，強逼嫁他。老母氣憤自縊死，張貞娘至死不從，被逼不過，使女錦兒代嫁，吊死殉主。這林沖在滄州，雖然連遭高俅設計迫害，如館驛的驛丞暗中加害，遇上梁山義軍在各路催糧，救了林沖。又派陸謙等人到滄州去燒草料場。雖未燒死林沖，卻逼得林沖夜奔，官兵四出捉拿，最後無路可投，只有投奔梁山落草。最後，宋江命他統領大軍，攻打汴京，捉拿高俅等人報仇。後來，林沖到尼庵中燒香還願，見壁上掛有寶劍一把，細看竟是他家之物。一問之下，原來劍的主人乃此庵中的女尼。正是他夢寐以尋的妻子張貞娘。就這樣，夫妻團圓。拜祭亡去的老母與代主殉節的錦兒。全劇共五十二齣。以寶劍起以寶劍結，是以名為《寶劍記》。

四、夜奔 （第三十七齣戲）

〔生扮林沖上〕

〔唱【點絳唇】〕

〔詩〕

數盡更籌，聽殘銀漏①。

逃秦寇②，好教我有國難投。

那搭兒③，求相救？

〔詩〕

欲送登高千里目，愁雲低鎖衡陽路④。

魚書不至雁無憑⑤，幾番欲作悲秋賦⑥。

回首西山日又斜⑦，天涯孤客⑧真難度。

丈夫有淚不輕彈，只因未到傷心處。

〔白〕

念我一時忿怒，殺死奸細⑨，殺死奸細，幸得深夜無人知覺，密投柴大官人⑩莊上隱藏。昨

聞故公孫勝⑪使人報知，今遣指揮徐甯⑫領兵，滄州地界捉拿。虧承柴大官人，憐我孤窮，

寫書推薦，逕往梁山逃命。日裡不敢前行，今夜路經濟州⑭地界。恰纔天清月朗，霎時

霧暗雲迷。況山路崎嶇，高低不辨。教我怎生行蕩⑮？那前邊黑洞洞的，想是村店，只得緊

行幾步。呀！原來是一座禪林⑯。夜深無人，我向伽藍⑰殿前，暫憩片時。

〔生作睡介。淨扮神上。〕

〔唸詩〕

〔生前能護國，沒世號伽藍。眼觀十萬里，日赴九千壇。

〔白〕吾乃本廟護法之神。今有上界⑱武曲星受難，官兵追急，恐傷他性命。兀那⑲林沖，休推睡夢，今有官兵過了黃河，咫尺趕上，急急起來逃命去罷！吾神去也。

〔唸詩〕凡人心不寐，處處有靈神。但願人行早⑳，神天不負人。

〔生醒介〕

誑死我也。剛纔合眼，忽見神象指著道：林沖急急起來，官兵到了。想是伽藍神聖指引迷途。我林沖若得一步之地㉑，重修寶殿，再塑金身。撒開腳步去也。

〔唱【新水令】〕按龍泉血淚灑征袍。恨天涯一身流落。專心投水滸，回首望天朝㉒。急急忙逃，顧不得忠和孝。

〔唱【駐馬聽】〕良夜迢迢。良夜迢迢。投宿休將門戶敲。遙瞻殘月，暗渡重關，急步荒郊。身輕不憚㉓路迢遙。心忙只恐怕人驚覺。

〔唱〕

諕的俺魄散魂消。紅塵中誤了俺五陵年少㉔。

〔唱【折桂令】〕

實指望封侯萬里班超。

生匾做叛國的紅巾㉕，背主的黃巢㉖。

恰便似脫扣蒼鷹㉗，離籠狡兔，摘網騰蛟㉘。

救急難，誰誅正卯㉙？掌刑罰，難得皋陶。

只這髮焦騷。行李蕭條。

這一去，博得個斗轉天回，須教他海沸山搖。

〔唱【尾聲】〕

一宵兒奔走荒郊。窮性命掙得一條。

到梁山請得兵來，〔白〕嗬！高俅！

〔接唱〕誓把那奸臣掃。

〔白〕前面已是梁山了。走！走！走！

〔白〕嗬！高俅！走！走吓！

〔詩〕

故國徒勞夢，思歸未得歸。此身無所托，空有淚沾衣。

——摘錄其中五段曲詞

注 釋

① 殘，將盡或快要完了的意思。銀漏，是古代報導時間的專用工具，通常是在一個銅壺裡，插著標記時刻的箭，漏壺裡的水漸漸漏去，箭上的時刻就顯現出來。這兩句表示為了準備逃跑而徹夜沒有睡覺。

② 秦寇，凶暴的敵人，指朝廷上的奸黨高俅等人而言。

③ 那搭兒，何處、什麼地方。

④ 衡陽，即今湖南衡陽縣，境內有回雁峰，古代相傳，鴻雁南飛到這兒為止，不肯飛過去，就再回轉北飛。愁雲低鎖，形容望不見北飛的大雁。

⑤ 魚書，即書信，按古樂府〈飲馬長城窟行〉；「客從遠方來，遺我雙鯉魚。呼童烹鯉魚，中有尺素書。」因之，後世把書信稱為魚書。雁無憑，是說無法依靠鴻雁傳信，這句與上句合起來，是說一片愁雲，低壓在山上，遮住了鴻雁在衡陽的去路，他既接不到家中的來信，也無法託人向家中帶信。

⑥ 悲秋賦，宋玉有〈九辯〉五首，第一句說：「悲哉，秋之為氣也。」見《文選》，這句是說，林沖自己也幾次三番地學宋玉，很想抒寫一下他的悲憤之情。

⑦ 日又斜，有人以為林沖逃奔，是在夜間，不當有「日」而應該改為「月」。其實，當伍員逃國

時，為了要向楚平王報殺父兄之仇，他的朋友申包胥勸阻，他不聽，乃回答說：「吾日暮途遠，吾故倒行而逆施之。」以後，「日暮途遠」，就成為力竭計窮的比喻，猶如旅途行人，前路尚遠而日已西斜，這正是林沖的寫照。而且庾信的〈哀江南賦〉也說：「日暮途遠，人間何世！」此時的林沖，何嘗沒有「人間何世」之歎！

⑧ 天涯孤客，單身流落在遠方的人。

⑨ 奸細，指陸謙和傅安二人。

⑩ 柴大官人，即柴進，他是《水滸傳》的梁山好漢之一，渾號叫「小旋風」，他在投梁山前，是個大莊主，故稱為「大官人」。

⑪ 公孫勝，也是梁山好漢之一，渾號叫「入雲龍」。在《寶劍記》中，寫公孫勝曾任宋朝的「參軍」，並為林沖的老朋友，曾幫助林沖，逃出困境，這些在《水滸傳》中卻沒有。

⑫ 徐寧，在《水滸傳》中說，他曾任宋朝官員，做過金鎗班教師，後亦為梁山好漢，號稱「金鎗手」，但並無奉令捉拿林沖的事，這也是《寶劍記》的情節和《水滸傳》不一樣的地方。

⑬ 孤窮，孤苦無依。

⑭ 濟州，今山東濟寧市和渾城、巨野、金鄉三鄉。

⑮ 騖，音末，越過。

⑯ 禪林，本是指遊方和尚可以借住的大廟，這裡泛指寺廟。

⑰ 伽藍，是梵語「僧伽藍」的簡稱，包括僧房、寺廟而言。這裡說的伽藍神，就是佛教中的護法神。憩，音氣，即休息。

⑱ 上界，即天上。武曲星，指林沖；古代迷信的說法，以為世間的大人物，都是天上的星宿所降生的，有武曲星、文曲星、文昌星、太白星和白虎星等名稱。

⑲ 兀那，即那，在前加一「兀」字，表示加強語氣，在元人戲劇小說中，經常運用。

⑳ 人行早，謂人要早點行善。這四句是下場詩，作者用好心自有好報，來說明林沖蒙神指引而脫險。

㉑ 一步之地，謂有一步立足之地，言其能夠做官稍有一點地位。

㉒ 天朝，指宋朝的京都汴梁而言。這句寫林沖既不得不投奔梁山，又依然眷戀朝廷，深深地刻劃出他當時內心的痛苦和矛盾的情緒。

㉓ 憚，音淡，怕的意思。

㉔ 紅塵，即人世間，這裡借指繁華熱鬧的名利場合。武陵年少，當是「五陵年少」之誤。五陵，在今陝西西安，是漢代五個皇帝的陵墓所在，其地風景優美，是豪門富戶聚居的地方。這句林沖是說他在繁華的京城裡，為了求名求利而耽誤了大好的年少時光，言下有些後悔之意。

㉕ 生偪做，硬逼成。紅巾，是南宋初年北方抵抗金朝的軍隊，因以紅巾為標幟，故稱紅巾軍。這裡是作者借用而泛指受壓迫不得不起來反抗的人。

㉖ 黃巢，是唐代末年與王仙芝共同起兵的人。仙芝死，巢收其餘黨，被推為王，號衝天大將軍，前後凡十年，為李克用所平。這句連上句，是說林沖原想做班超那樣的名將，立功封侯，但卻為奸臣所逼，走上背叛朝廷的道路。

㉗ 恰便似，就好像。扣，是獵人拴在為他捉捕獵物的鷹爪上的皮扣；蒼鷹一旦解開皮扣，便可遠走高飛。蒼鷹，老鷹。

㉘ 摘網騰蛟，一作折網騰蛟，是指掙脫魚網的蛟龍。

㉙ 正卯，少正卯，春秋時魯國的大夫，相傳孔子擔任魯國的司寇（掌管刑獄的官）時，因少正卯擾亂國政，就把他殺了。這裡借少正卯來比喻朝廷中的奸黨高俅等人。

五、《野豬林》與《寶劍記》

皮黃劇的《野豬林》與明傳奇《寶劍記》，依循的雖同是《水滸傳》的這幾回有關林沖被權臣高俅逼上梁山的故事，但《野豬林》所依循的全是《水滸傳》的這幾回（七至十一回）情節，《寶劍記》則是改纂過的。把殉節而死的林沖妻張氏，改為夫妻團圓的結尾。而且，林沖還率領了梁山大軍，攻進京城，捉到了高俅等人，面數彼等的罪狀。今之皮黃戲的《野豬林》，只演到火燒草料場後，林沖殺了陸謙等人，與魯智深相偕投奔梁山。不帶〈夜奔〉，

〈夜奔〉是崑劇，出於《寶劍記》第卅七齣，上已摘錄了部分唱詞。

按《寶劍記》是明嘉靖間人李開先改纂前人的同一作品所流傳下來的。王世貞的《曲藻》曾說：「所謂南劇寶劍、登壇記，亦是改其鄉先輩之作。」時人雪蓑道人蘇洲的《寶劍記》序文，也說：「不知作者為誰？予遊東園，只聞歌之者多。而章丘尤甚，無亦章人為之耶？或曰：『妲窩始之，蘭谷繼之，山泉取正之，中麓子成之也』，然哉！非哉！」是以後人多認為《寶劍記》一劇，非李開先作品。

曲家對《寶劍記》的評價不高。《遠山堂曲品》說：「中有自撰曲名，採入於譜，但於按出處，反多訛誤。且此公不知練局之法，故重覆處頗多？以林沖為諫諍，而後設白虎堂之計，末方出俅子謀沖妻一段，殊覺多費周折。」可是，第三十七齣的〈林沖夜奔〉，則至今仍在舞台上演出，可以說《寶劍記》的五十二齣，只傳下了〈夜奔〉一齣。清人的《綴白裘》，則未收該劇，僅收李開元《祝髮記》中的三齣。（一說《祝髮記》也是經由纂改他人作品而來。）

六、《野豬林》的故事情趣與人物形象

《水滸傳》中的林沖，是一位生就忠肝義膽的英雄人物，他是高太尉麾下八十萬禁軍武

都頭，卻為了義子要強占林沖的妻子，居然設計了卑鄙的賣刀之計，把林沖騙進了白虎節堂，羅織了擅闖白虎節堂者斬的死罪，用這等惡劣手段，置人於死，只不過為兒子獲得一位媳婦而已。高俅為此竟不惜陷害一位有功於己有用於國的英雄人物。朝中竟有這種掌軍的大臣，如何能敵得外侮不入呢！《寶劍記》則把林沖為高俅的部將，為了忠君憂民，竟連連上疏諫諍，因而惹起設計看劍，導引林沖誤入白虎節堂的奸計。之後，又加入了高俅義子要強娶林沖妻子的情節，難怪《遠山堂曲唱》斥之為「多費周折」。再者，為了要把劇情有個團圓的結局，使《寶劍記》有個始終的貫串，不惜按排個使女錦兒替死，林妻入庵為尼，再寫林沖到尼庵燒香還願，見到寶劍故物，再見到由「不可能」變成「可能」的妻子，都未免太理想了。

《寶劍記》流傳至今的齣數不多，有別的原因，沈德符在《萬曆野獲編》中說：「李中麓不嫻度曲，如所作《寶劍記》即生硬不諧，且不知南曲之有入聲。自以《中原音韻》叶之，以致吳儂見誚。」所以李開元的《寶劍記》只傳了〈夜奔〉，今演之《野豬林》，無論故事情趣及人物形象，全是《水滸傳》的，都不以他為依循。正因為《寶劍記》乏可傳者。

《秦香蓮》的愛與恨

從歷代演出劇目看來，秦香蓮與陳世美的故事，之編入戲劇，似在崑曲之後，可能最早在梆子腔中。原名《鍘美案》，由於秦香蓮揹子女離家，晉京尋夫，一路上歌唱乞討，依賴的是一把琵琶，故又名《抱琵琶》。由此推想，顯然的，此劇的故事情節，是由高則誠的《琵琶記》改編來的。

崑曲辭章典雅，不易傳之鄉里，因而有人另闢捷徑，重起爐灶，將趙五娘晉京尋夫，改成了秦香蓮，卻也不便把「琵琶」棄去，且意在假以「琵琶」來代替「琵琶記」呢！

不過，在明之萬曆中葉，秦香蓮的晉京尋夫故事，業已編入公案說部《百家公案》。之後，清人又加以擴張，編為彈詞。是以此一故事，又有《秦香蓮彈詞》的唱本，流傳民間。

可以說，悉基於《琵琶記》的故事之家庭倫理。切體於我們的社會大眾，遂有類同性的分枝出現。

此類情事，在我國戲劇中，幾已不勝枚舉。他如《桑園會》、《汾河灣》、《武家坡》，也衹是人名戲名有別，故事情節的分別極少。卻也同步一趨的受到大眾歡迎。

一、〈秦氏還魂配世美〉《《百家公案》）①

斷云：

包公訥然明如鏡　萬代人傳作話文

貞節動天秦氏女　傷風敗俗是陳郎

話說鈞州②有秀才陳世美，取妻秦氏，生子名瑛哥，生女名東妹。時值大比年分，世美辭妻赴試。一舉登科，狀元及第，除授翰林院編修③。一時貪戀富貴，瞞婚應招駙馬。遂從此無信無音。一日，偕同瑛哥、東妹往京尋夫，來到張元老店中安歇。秦氏動問公公曾識陳世美否？元老答道：「陳世美老爺，乃鈞州人，中了頭名狀元。現任翰林編修之職。『衙門清閒五湖水，斷事明如秋夜月。』威風凜凜，鬼神皆畏。」秦氏聽了說道：「實不瞞公公說，妾乃世美妻室。因他別後赴試，永不還鄉。特尋到此，請公公教道如何見他？」元老道：「小娘子既是陳老爺夫人，不可亂進。今值他十九日降生，那老爺必請同僚。你可扮作彈唱女子，到衙門口俟候。翰林院有一位侍講④老爺，極好彈唱。今日決然叫唱，那時節你

進去，把盤古事情，彈說一番。他必然認得你是妻室，後來必然接你進府。」秦氏依張元老教道，遂手抱琵琶，往駙馬府門俟候。忽然走出個校尉來，尋找彈唱的入衙，秦氏入了後堂，果見其夫世美與同僚飲宴。世美定晴一看，竟是秦氏妻室，頓時羞臉難藏，只得隱忍至酒罷，俟同僚辭別之後，乃喝令左右拏那婦人來問。

秦氏跪在廳下，世美見了，愈加憤怒，究問：「你與那個到京城來的？」秦氏直言回答：「自君離家，一別數載，杳無音訊。我同孩兒三人一路行乞至此。住在張元老店中，知你已在京城招為駙馬，遂在門口彈唱，伺機進府。一雙兒女還在店中。」陳世美反而怒目大吼，說：「快快走了出去。」秦氏一見陳世美翻臉，也瞋目說：「你如今翻臉不認我母子，天不容你。」於是陳世美便叱喝校尉持棒杖趕秦氏出府。又差校尉捉拿張元老來審問。一見張元老就叱喝說：「你這大膽老賊，怎取私藏妓女店中？該死！該死！」喝令左右捆打四十。諕得元老連忙歸家，趕出秦氏母子離店。陳世美並唆使五城都督貼出告示，不許旅店容留歌女。秦氏知陳世美不肯認他母子了，忍不住大哭一場，只得偕同子女乞討返鄉。

陳世美惱悶了幾日，忽然想到了這麼一個問題：

惱恨秦氏太無知　　閨門不守妄胡為

我今不設施謀計　　羞殺陳門全族人

於是陳世美喊了管轄下的驃騎將軍⑤趙伯純來衙，暗中囑咐，要他追趕秦氏母子，殺了秦氏，領回子女。趙伯純領命前往，趕到白虎山下，方始趕到。見了秦氏母子，大聲喝住，說是奉命殺你，遂一刀將秦氏刺死，要帶瑛哥、東妹回去。二人大哭不肯，寧死不從，這趙伯純只得返回駙馬府覆命。

話說此事驚動了中元三官菩薩⑥，遂召喚當方土地，城隍⑦判官，看管屍首，並放置一顆定顏珠在屍身上。協助瑛哥、東妹葬埋了秦氏，便領這兄妹二人到了龍頭嶺，交給上神遣下塵凡來的師父黃道空，教授這兄妹十八般武藝。數年以後，適島風沿龍賊擾邊。朝廷出榜招納武士，如有才能收服海賊者，進三品，蔭後世⑧。瑛哥、東妹聞知此事，拜辭師父，去揭榜文，應徵收服海賊。果然，一戰而勝，瑛哥獲封中軍都督，東妹得封右軍先鋒，封母親秦氏為鎮國夫人，父親陳世美為鎮國公。兄妹得封之後，遂到白虎山下加上敕命⑨厚葬母親。

兄妹二人來到白虎山下，尋到母親墳墓，掘開之後，秦氏竟從棺中坐了起來，兄妹大驚，秦氏說：「我兒不必害怕，這全是中元三官菩薩顯靈，使用定顏珠，使我肉身不壞，今我兒等已得皇上敕命，特此命我還魂，與兒女相聚。這正是：

一念良善天下讚　　還魂再世受恩寵

貞婦丹心明日月　天教子母復團圓⑩

秦氏說：「孩兒仍如今既已欽授官職，你父陳世美殺我之冤，如不揭發，我怎能嚥下這口悶氣。」當下向兒女說明了原委，遂共同具狀向包公爺臺下控告當朝駙馬陳世美暗殺妻子的罪名。那包公爺執法如山，不論官民，不論親疏，雖皇子犯法，也與庶民同罪。一經接狀查察審問，罪證俱全，遂具奏申奏朝廷請決陳世美。表云：

「我國家進用人才，惟欲上致其君，下澤其民。邇來翰林陳世美，苟晉爵祿，欺君罔上，謀殺秦氏，忘夫婦之綱常，不認兒女，失父子之大倫。臣忝攝國柄，輔贊聖明，不訴此奸，若容敗亂紀綱，此奸一矣，朝儀整樹。微臣冒奏天庭，伏乞龍顏鑒示，不勝歡忭之至。謹奏！」

於是旨下「陳世美逆天盜臣，欺罔聖君。斷夫婦之情，滅父子之恩。免死發配充軍⑪。」

注　釋

① 按《百家公案》乃明萬曆廿二年（西元一五九四年）刻本。十卷一百回，寫體字。上圖下文，日本蓬左文庫藏本。（今據本是台北天一出版社影本）。由此足以說明秦氏與陳世美的這段故事，在西元一五九四年以前，就流傳在民間流傳，而且列入了《包公案》。

再按元人高則誠的《琵琶記》，故事情節與此大同與小異。尤其是此劇的劇名，還有《琵琶詞》、《抱琵琶》、《琵琶宴》等。則此劇故事之由《琵琶記》改竄而來。自可基此認定。

②鈞州，無此州縣名，自是「均州」之誤。皮黃戲改稱「荊州」。

③除授翰林院編修。按宋有史館官各，但「翰林院」則明代始有。再說，明代進士及第分三甲，一甲三人，頭名狀元，二名榜眼，三名探花。名「賜進士及第」。（二甲名「賜進士出身」，三甲「賜同進士出身」）。狀元授官「翰林院修撰」（正六品），二、三名授官「翰林院編修」（正七品）。此說「除翰林院編修」，既非宋史撰」（正六品），二、三名悉授官「翰林院編修」（正六品）。此說「除翰林院修官職，亦非明史官職。只能說是「小說家言」，不必深究。

④侍講，官名。漢時即已有此稱號，未設官。抵唐，置侍講學士，宋、元、明、清，均有「侍講」一職。明清兩代，均屬翰林院。

⑤驃騎將軍，漢代之武官尊位。漢武帝以霍去病為驃騎將軍秩祿與大將軍等。後漢則名為「驃騎大將軍」，位在三公下。抵唐以後，則為散官，位已卑下。駙馬府向有此一散官屬之。

⑥中元三官菩薩，按《宋史・方伎傳》，苗守信上言說，三元日乃上元天官、中元地官、下元水官，各主錄人善惡。此乃「三官」分作「三官」的史說之始。但據《古今圖書集成》之〈神異典〉卷二十七，則說《通藏》並無「三官」之說，近世始有。

⑦城隍，神名，俗謂乃一城之神主。據《北齊書・慕容儼傳》說，儼鎮郢城時，率軍奄至城

下，在上流鸚武洲上造荻洪數里，以塞船路。城中先有神祠一所，俗號「城隍神」。公私每向之有所祈禱。於是，入城後順士卒之心，乃相率祈請，冀獲冥祐。須臾間，衝風歘起，驚濤湧激，漂斷荻洪。再加《李太白全集》卷二十九〈鄂州刺史韋公德政碑〉文有言：「大水滅郭，洪霖注川，公乃抗辭於城隍，說：『若三日而不歇，吾當伐木焚清祠。』其應如響。意為反應是如用物叩擊，馬上有了響聲。」「雨停了。」由此可見，城隍實乃水神。然淹至明清，城隍竟成了鄉城的神官。按《續文獻通考·群祀考·三》，記洪武二年正月封京都及天下城隍為王、公、侯、伯，且給與品秩，一如人間官秩。大城封王，次城封公侯，小城封伯，秩由一品至四品。城隍之成為城區的神祇，當自明初始。

⑧ 蔭後世，（亦寫作「廕」），意為父祖有功於國家，法令有「蔭後世」子孫的規定，往往可以世襲封秩。

⑨ 敕命，即皇上的詔命。敕，亦可寫作「飭」。

⑩ 此處是以死後還魂，作為天有神在掌管法理的穿揷。此殆當時社會罔尚的社教歸向。人間失去理則，天理可以彌補。

⑪ 如此謀殺妻子兒女的重大刑案，落在包公手上，卻衹判了個「免死充軍」，也未加以說明何以恕其不死的因由，似有欠缺。揆之全文所述，文辭疏落而流離，拯欠完整。按《百家公案》一書的故事，大都多錄自他書，為了百回故事之字數大致相等，遂肆意改纂，因而造文辭之

流離疏落。是以到了後來的《龍圖公案》，又整理過了。

一一、戲劇中的《鍘美案》

按此一包公鍘陳世美的故事，叨光於《龍圖公案》的風行。這篇秦氏（香蓮）①與陳世美的故事，不但編入評書、彈詞，自也編入戲劇。查看起來，幾乎全國所有劇種，都有這齣《鍘美案》，劇情也大同而小異。

推演起來，似乎梆子戲較早。今以大眾習知的河南梆子（豫劇），作為例說。

(一) 豫劇的《鍘美案》

豫劇的《鍘美案》，（其當地人則稱之為《包公鍘陳世美》）演出時約分四部分。

第一部分《陳世美趕考》②

此一情節，從秦香蓮在家相夫教子，孝敬公婆，全力協助丈夫一心一意讀書，從事舉業③。攜子女送夫離家進京會試，送一程又一程，信誓旦旦④，難捨難分。

丈夫離家之後，香蓮隻身治家，上養二老，下育兒女。又遇上年月荒旱，二老在貧病

中，相繼謝世。香蓮賣髮安葬二老之後，在家無以為生，遂懷抱琵琶，揹女攜兒，進京尋夫。

一路上賣唱乞討為生。揹著閨女冬妹（在此劇中名冬妹），領著兒子英哥。是以此段又名〈揹閨女〉。

第二部分 〈琵琶詞〉⑤

此一情節，演秦香蓮進京之後，在旅店中獲知夫君中了狀元，招為駙馬。古諺云：「侯門深似海」⑥，知難得見。然而，她還是揹女偕兒，尋上門去。雖說明了她是陳世美的家中髮妻，如今帶著兒女進京尋夫來了。通報進去，不惟不見，還說她是瘋女冒認官親，揹離府門。於是店家也大感不平，教導她揹女偕兒，每日在大街之上等候相爺王延齡經過，攔轎訴情。果然，王丞相聽完，遂利用陳駙馬壽誕宴客之日，以愛聽琵琶詞為名義，將香蓮喚醒駙馬府去。意讓香蓮在新編的琵琶詞中，唱出家中在荒旱年月的貧苦日子，以及二老貧病死去的情況，來感動夫君，當可相認謀得團圓。結果，連王丞相也招來一場奚落與無趣。

王丞相在惱怒之餘，唆使香蓮去攔包拯的轎子，向這位鐵面無私的開封府尹⑦訴冤。還給了她一把手上的扇子，作為曾經相見的憑證。就這樣，秦香蓮狀告到包公衙門。

第三部分　〈韓琪殺廟〉

此一情節，演王丞相設計將秦香蓮帶進駙馬府去，逼得他騎虎難下，遂惱羞成怒，寧死不認。事後回想，知此事又不能就此罷休，勢必還有後患。竟然狠起心腸意圖殺人滅口。遂令府中家將韓琪，持刀尋至旅店。不想秦氏母子回到旅店，向店家說明實情，店家想此事既已鬧僵到如此地步，怕會危及他們母子生命。遂周濟了香蓮一些盤費，著令他們母子還是回家過苦日子去吧。於是，秦氏母子連夜離店，奔向荊州的途路。

韓琪循路追趕。此時，秦氏母子發現有人追來，一時逃避不及，遂躲在路邊一所土地廟中。韓琪進廟搜到，秦氏母子跪地苦苦哀求，並向韓琪訴說他們是陳駙馬的髮妻與子女。韓琪聽後，不禁驚愕，殺妻滅嗣，這是禽獸也不忍為的事。遂放秦氏母子速速逃走。可是，放了秦氏母子，自己卻無從返回駙馬府交代。一時想不出好辦法，卻在義憤之下，自盡了事。

這麼一來，秦氏知道陳世美已喪盡天良，遂撿起韓琪的刀，逕奔京城，向開封府攔轎訴冤。

第四部分　〈鍘美案〉⑧

包公接了秦香蓮的訴狀，雖知「殺妻滅嗣」的罪名難恕，念在他是皇親，已身居駙馬之

位，還希望從中為之斡旋⑨，勸陳駙馬認下髮妻子女，只餘下那一條欺君之罪，也就不難獲得寬諒了。遂將駙馬請進府來，意想可以和解。

怎知一經交談，這駙馬爺陳世美堅不認承。逼得這位鐵面無私的包拯，不得不拿出秦香蓮的訴狀，以及韓琪那口鑄有「陳駙馬府」的凶刀。再喚來秦香蓮母子，當庭作了人證。可是，陳世美還是抵賴不認。他想自己既是皇帝的女婿，公主會為他撐腰，皇帝會為他作主。居然要與包府尹上朝辯理。

這包老爺一氣之下，先脫去了自己頭上的紗帽說：「我先鍘了你陳世美再見當朝。」於是喝道：「王朝馬漢一聲叫，快把狗頭鍘抬到。」陳世美當場就一命嗚呼了。

(二)國劇的《鍘美案》

根據今人周志輔先生所編：《京戲近百年瑣記》之附錄中，有〈六十年來京劇史料末編〉，記有一九三六年九月十九日（陰曆八月初四）「文林社科班」，在「開明戲院」演出日戲《鍘美案》一劇。參與演出的有：王文斌、李文飛、戴文德、馮文貴等人⑩。又一九三七年十一月廿七日（陰曆七月廿五日），「松竹社」演出之全本《鍘美案》，演員有諸如香、鮑吉祥、金少山、李多奎、于蓮仙等人，足可基以想知《鍘美案》之入於皮黃，應在張君秋與馬連良的《秦香蓮》之前。至於劇中的故事情節，自不脫梆子的窠臼。

流傳至今的《秦香蓮》（張君秋本），其故事情節與人物安排，大致與上述豫劇（河南梆子）類同。在此處，似也不必贅述。

注釋

①按《百家公案》只說是「秦氏」，並未給個名字，到了戲劇，則名之曰：「秦香蓮」。

②在《百家公案》名「陳世美」，皮黃戲改「世」為「士」。

③舉業，也稱「舉子業」，指那些埋頭案牘，十年寒窯，一級級去應試，企圖取得功名的讀書人。

④信誓旦旦，即今之所謂「山盟海誓，海涸石爛」，也不改心意。「信誓旦旦」，意為天天想著，一天也不會忘記。語出《詩經・衛風・氓》

⑤琵琶詞，以該部分情節，秦香蓮到駙馬府彈唱的那段傾訴情歌詞為名。

⑥侯門深如海，意為公侯家府第，門禁森嚴，進出不易。唐詩人崔郊作〈贈去婢詩〉云：「公子王孫逐後塵，綠珠垂淚滴羅巾；侯門一入深似海，從此蕭郎是路人。」崔郊愛上了姑家的婢女，姑不知，卻將該女贈與連帥于公。崔寫此詩感懷，流傳一時。于公得知詩中意，遂召崔問明所以，竟以該婢贈之而去。是以「侯門深似海」句，傳頌不休。今也分而用於此。

⑦開封府尹，一如今日的都城市長，北宋都開封。

⑧ 河南梆子俗稱《包公鍘陳世美》，很少有人稱之為《鍘美案》。往往張貼出的劇目，也是《包公鍘陳世美》。

⑨ 斡旋，意為從中尋出兩者之間可以相合的辦法。斡，讀如臥，有「轉」的意思。斡旋，意為圓活起來。

⑩ 文林社科班，在《大中國百科全書》以及《京劇知識》等書，均未見有該科班史料。

三、《鍘美案》辭藻

(一) 豫劇〈琵琶詞〉唱段選錄

接過了相爺這杯茶　不由得秦香蓮心亂如麻

夫君京都招駙馬　我結髮妻只落得宮院抱琵琶

可恨他狀元及第得富貴　竟忘恩負義他欺蒙皇上招駙馬丟棄結髮

這杯茶也難嚥我輕傾地下　王相爺你聽我來表一表他的身家

我要唱的是夫居富貴妻賣唱　我的相爺啊

沖盡了大江水也洗不掉我滿腹的冤枉

家住湖廣均州襄陽地　離城十里秦家莊

爹爹不幸下世早　母女二人靠著針黹女紅度日光

同鄉有個陳佃戶　家中有個唸書郎

他看上俺相貌女紅樣樣好　陳家二老他喜洋洋

媒婆來說娘應允　花轎抬俺做了陳家妻房

婚後夫妻兩歡愛　第二年就生下英哥是男行

俺娘得病下世後　又添東妹是女娘

老公婆待俺勝過親生女　丈夫他待俺也情深意長

三年前京城開科舉　俺送夫晉京應試還難分難捨淚眼四行

誰想他從此一去無音訊　又連年荒旱缺食糧

老公婆貧病下世去　只賸下俺母子三人怎主張

沒奈何揹女攜兒京城去　抱彈琵琶乞討那賸餘飯湯

好不容易京城到　方得知俺夫君他招贅了駙馬郎

（王相爺插問：是那位公主的駙馬，他叫什麼名字呀？）

俺夫君他名叫陳世美……

這一段唱詞，還穿插了王丞相的言語，唱段頗長。這裡僅錄其部分。總之，豫劇雖稱之為「梆子大戲」，但由於經常演出於民間，用詞極為通俗。且加入不少鄉人的俚語土白。在皮黃戲馬連良與張君秋的改編本中，這段唱詞改寫得非常典麗。此劇在今日舞台上經常演出，大眾習知，此不錄，免增篇幅。

(二) 皮黃戲的《開封府》唱段選錄

包龍圖打坐在開封府　尊一聲駙馬爺細聽端的

曾記得端午日朝賀天子　我與你在朝房曾把話提

說起了招贅事你神色不定　我料你在原郡定有前妻

到如今他母子前來認你　為什麼不相認反把她欺

我勸你認香蓮這是正理　禍到了臨頭你悔不及

如今有人將你告　先打官司後上朝

慢說當朝駙馬到　就是那龍子龍孫我也不饒

頭上摘去他烏紗帽　身上再脫他蟒龍袍

（白）勇士們！

人來綑綁陳世美　鍘了這負義的人我再奏當朝

四、《鍘美案》情節檢討

從《百家公案》看，這秦氏與陳世美的故事，處理得極不合人間情理。「還魂」不算，結局只判了陳世美「免死充軍」，似也不是鐵面包公的風範。在那個時代，只憑陳世美蓄意「殺妻滅嗣」，也就足以判定他的死刑了。

再說，應試的舉子，在明清兩代，報考時都要寫上家庭三代的父祖姓名及職業等等。一位中試者，皇家居然不知其家世？似無此理。最奇特的是這位駙馬爺見了妻兒死不認領，還狠起心腸派手下去殺妻滅嗣，以圖滅口。包拯以不忠不孝不仁不義的罪名，把此案定讞，陳世美押入大牢。皇太后卻又帶著公主上場，竟仗著皇家的氣勢，打算以勢迫包拯放人；且當場強擄秦氏身邊的兩個子女作為交換條件。又打算送幾百兩銀子來了斷此事。逼得包拯也不敢違抗，自掏腰包送了三百兩銀子給秦香蓮，無奈的勸她：帶著孩子回家

去吧。還勸他們從今往後力耕為主，別去讀書求官。迫得秦香蓮大喊：「這殺了人的天！」

怪包拯也是一位「官官相護」，徒有青天之名了。

戲劇的高潮，如怒濤推滾而「驚濤拍岸」，捲起千堆雪。戲卻是成功了。然而，觀眾若是順應劇情想想，這齣戲的故事情節，其結構中的情理何在？在我看來，張君秋演出的這個本子，尚有重新整理的必要。像這麼多的不合法理的情節，誠不應依據梆子戲照抄。梆子戲還有皇帝連下三道赦罪的御旨情節呢！

《拾玉鐲》悲喜劇形成的內涵

——《明史·傅友德傳》的戲傳

一、《拾玉鐲》的悲喜劇故事

孫家莊是屬於郿塢縣①的一個鄉村，背臨一條通向東去咸陽、長安的大道，往西去大散關②的捷徑，又近鄰扶風縣的法門寺③。所以這孫家莊雖是鄉村，卻也有市場街衢，算得是一個頗為市鎮化的村里。

在這村莊上，姓孫人家較多，故名「孫家莊」。莊上有一家豢養雄雞為業④的孫屈氏，年齡四十多五十不到。守寡多年了，只有一女，名喚玉嬌，十八啦，尚無人家。這孫寡婦信佛，竟然入迷成癖，連家事也不照管，成天到寺廟裡去禮佛聽經，把家事全丟給了十七十八的女兒，累得女兒時常暗暗地埋怨，她也不去想到。好在玉嬌這女孩挺乖，膽小害羞，可以說是大門不出，二門不邁。

一日，孫寡婦又到普陀寺去了，新來了一位有道成的和尚在說經，更不能遺漏。此時的大小雞都得照顧，房裡的事也得作。媽又從不想到她已長大了，只顧自己去聽經消遣寂寞。因而她比任何少女都煩，遂鬥起膽來，打開半扇大門，坐在門內作針線活計。心裡想：「這行為該不致惹風波吧？」

正當春暖三月，百花盛開，蝶舞鶯喧，少女最感心煩。尤其這孤守家屋的孫玉嬌，前後院

適巧，孫家莊近處的傅家堡，是開國元勳傅友德⑤後人的府第。現住的是五世孫傅鵬，也祇母子二人，爹也過世多年了。因祖上犯罪免除了世襲指揮的官位，如今由晉王⑥家代為申請復爵。聽說已經皇上批准。傅家媽媽聞知，非常興奮，便把家中的一雙玉鐲拿出，交給兒子傅鵬，要他物色個對象，一旦奉到襲職的聖諭，也有了成雙成對的吉慶。

傅鵬收下他娘給他的一雙傅家玉鐲，首先想到的就是孫家莊孫寡婦的孫玉嬌。他早聽說了孫寡婦家的閨女長得嬌好，而且淑靜。可是，曾去孫家莊溜達了幾次，故意打從孫家門前經過了幾次，大門總是關的，連個影兒也沒見著。這天，傅又去了，正好碰上孫玉嬌坐在門內作針線活兒。一打照面，便忍不住停下腳步，嗬！名不虛傳。可是，孫玉嬌一看門外有生人駐足踩她，便馬上把門關上，端起針線筐兒，進屋去了。傅鵬也只得失望的離開，怕在門口愣蹭著，被人看見，會背後說他品德輕薄。他是官宦後裔，大家都認識他的。

可是傅鵬走了幾步，還是捨不得走。遂想：「孫家既是豢養雄雞為業，何不以買雄雞為名，上前叫門問話？」於是傅鵬回身，趨前叫門。孫玉嬌開門，見了傅鵬，羞答答不敢抬頭。問明所以，便說：「我母親不在家中，我不能作主交易。」要傅鵬別家去買。傅鵬遲疑了一剎那，只得離去。孫玉嬌又把門關上了。傅鵬卻已從孫玉嬌的眉目間，探得了這女孩內心潛藏的春情，遂想著放下玉鐲來作試探。便故意把玉鐲一只，留在孫家門口，再叩門提示之後，躲在巷道拐角，以觀動靜。果然，孫玉嬌又打開大門出來了。

雖只簡短的一個照面，只不過一兩句問答，但在孫玉嬌這少女的心田間，卻撒下了情種，萌生了情芽。

孫玉嬌見到了地上的玉鐲，先是一怔！再一想，便認為定是那公子遺下的。轉身看看，已無蹤影，遂想關起門來不必管它。又一想，被人撿去，那公子會疑心到她瞞昧下了。再一想，不如撿起，交給母親處理。可是，剛撿起來，那公子便出現在身畔。一看此情，馬上把玉鐲放地上，急忙進門關門，走進屋去，既後悔又害羞，巴不得地上有條縫可以躲進去。半晌沒有動靜，卻又好奇的打開門來，看看那鐲子拿走沒有。一看還在地上，人卻不見。這時，她想到這是那公子的有情於她，遂大模大樣的把玉鐲撿起，戴到手腕上。這時，傅鵬又出現在她的身邊。她連忙脫將下來，低著頭，羞羞慚慚而又含情脈脈的說：「我不要，你拿回去吧！我不要你拿回去吧！」就這樣傅鵬告訴她說：「我回家告訴

母親找人來說媒。」

孫玉嬌真是高興極了，戴起玉鐲，興奮的進門關門。沒想到這一切都被那位常來串門子的劉媽媽看到。

這位劉媽媽也是寡婦，五十開外了。有一子名劉彪，屠宰為生，劉媽媽則樂為人家作媒，雖不是職業媒婆，也得了個「劉媒婆」的稱呼。當她看到孫玉嬌拾鐲與傅鵬的這一齣男有心女有意的戲，便想著可以從中撮合，落一筆可觀的花紅⑦。遂叩門到了孫玉嬌家。

一番家常閒話之後，便旁敲側擊的拆穿了拾玉鐲的事。當劉媽媽說她願意從中媒妁，需要定情物，孫玉嬌遂拿了一隻繡鞋給劉媽媽。劉媽媽應允三天後回音。

劉媽媽回到家，正見到劉彪早下工，吵著要吃飯。劉媽媽忙著去作飯，掉出了繡鞋被劉彪看見。驚異的問清了原因，便頓起歹心。責備他娘不該作媒婆的事。又說傅家怎會要孫家的丫頭，趁早別去碰釘子。還不如去聽經禮佛積德呢！劉媽媽聽兒子說得有理，遂把繡鞋交兒子拿去焚燒了事。就這樣孫玉嬌的繡鞋，被劉彪騙了去。

劉媽媽真格相信了兒子，竟去普陀寺聽經去了。孫玉嬌還在家裡盼，傅媽媽也在考量孫家的門戶高低。

起先，那劉彪騙得了繡鞋，只想向傅鵬訛詐幾兩銀子，並未起其他邪念。第二天，劉彪果然在街上遇見了傅鵬，故意找碴兒，他撞了傅鵬惹起了爭吵。傅鵬帶了兩個隨從家

丁，看不得劉彪醉醺醺的蠻橫，傅鵬不理走去，兩個家丁卻不甘心，也不管劉彪說的什麼繡鞋不繡鞋，竟當街扭扯了起來。這時，地保劉公道路過看見，仗著他是劉彪的長輩，遂向前罵了劉彪幾句。劉彪雖然走了，卻憤憤不平。

劉彪訛詐未成，越想越氣，這才想到不如憑著這隻繡鞋，冒充傅鵬，騙姦到手，再娶過門來，有何不可？第二天晚上，便翻牆到了孫家。偏巧這天孫玉嬌的舅父舅媽來了，孫玉嬌讓出了房間，跟母親一起睡去。劉彪進得房去，一看床上睡著一男一女，誤會那傅鵬占了先。遂一時火起，竟把兩人殺了。為了報復劉公道，還割下一個人頭，翻牆跳出之後，把人頭拎到劉公道後院，扔了進去。這才回家洗手入睡，裝作沒事人似的。

劉公道聽見狗吠，喚起僱工宋興兒一同起來察看，見是一個女人的人頭，這一驚不小。但為了怕事，便與宋興兒商量著，帶著筐子鋤頭，弄出去尋個地方埋了。路過硃砂井，這劉公道又怕宋興兒說出去，一時生了歹心，竟騙宋興兒去看看井裡有水沒水，宋興兒趴在井口伸頭去看，劉公道便揚起鋤頭照頭砸下，又順勢一掀，把宋興兒推下井去，人頭也扔到井中。也裝作無事人一樣，還準備明日一早到衙門去告宋興兒捲財潛逃呢！

這宋興兒今年尚未滿十六歲，父親宋國士，是個秀才，由於在習舉子業⑧，沒有擔當任何營生，妻已故世，生活全靠一位十六七歲的女兒宋巧嬌為人針黹作生計。所以宋興兒自動尋得劉公道家，看門聽差遣，一年才三兩銀子二斗麥。上工不久，才三個月。宋巧

逃。

嬌一早起來，就聽說莊上發生了命案。想不到日才過午，卻有兩個差人走上門來，要找宋興兒，雖答說不在家，公差竟要他父女到衙門中回話。說是劉公道告宋興兒偷盜財物潛逃。

由於這命案，查出玉鐲與傅鵬有關，疑是偷姦被屈氏夫婦發現招來殺機。把傅鵬抓來，受不住刑訊，竟然招了。可是縣太爺趙廉看看傅鵬不像兇犯。又湊巧遇到劉公道狀告宋興兒偷盜逃走，也在這天夜晚。傳來宋氏父女一問，知宋興兒是個年尚未滿十六歲的孩子，也不能殺了兩個大人？為了這些疑問，便伺機羈押了少女宋巧嬌，理由是先賠償了劉公道失竊財物銀子十兩，尋來宋興兒再結案。就這樣，勒令宋國士去尋兒子，宋巧嬌羈監。

宋巧嬌識字知書，又聰慧過人。在監中與孫玉嬌同一監房。在二人互詢之下，宋巧嬌得知了繡鞋被劉媒婆要去作媒的事，遂知有蹊蹺，要孫玉嬌暫不張揚。在監中，也有孔目飯，獲知宋巧嬌說她出獄後，有辦法與她卑為秀才的父親查出真兇。傅家每天都有人來探監送

⑨暗裡提出傅鵬與孫玉嬌對質。越發的證明這兩人並無奸情。傅家遂代宋家繳納了十兩銀子。宋巧嬌出獄，由父親陪著去見傅媽媽，說明了命案關鍵之後，傅媽媽不但感激，而且看上了宋巧嬌的面貌清秀，且知書達禮，可以說是秀才的女兒。於是，宋巧嬌從此便以未婚妻的名義，步入這一命案，結親。宋氏父女那有不允的情理。就要求能與宋家

替夫鳴冤。

先是以到京城探親為名，偕劉媒婆隨伴，在路上的交談話頭中，探得了繡鞋這段故事的根源，以及她家中的情景。遂認定了劉媒婆的兒劉彪定是此一命案的兇兒。

適巧皇太后出京到法門寺降香，宋巧嬌便以傅鵬未婚妻的身分，到法門寺去親向皇太后駕前告了御狀。由於她指出了命案關鍵的繡鞋與劉媒婆的這一糾葛，再勾連出她兒子劉彪。結果是一鞫即服。命案大白。

案子結後，皇太后好奇的要召看這個惹禍的丫頭孫玉嬌，一見孫玉嬌也生得如花似玉，羞羞答答，尤其惹人一見生憐。皇太后一時高興，居然作筏把孫玉嬌也許給了傅鵬。於是傅鵬經皇太后婚證，娶了兩個媳婦，一名孫玉嬌，一名宋巧嬌，故而這齣戲名為《雙嬌奇緣》。

注 釋

① 郿塢縣，在陝西，只有郿縣，歷代均無「郿塢縣」，但在郿縣北有郿塢這個地名。東漢末，董卓在此地建築了一個高厚七丈的塢，作積存穀物的用途，名「萬歲塢」。後改稱「郿塢」。戲劇家借為縣名。

② 大散關，關名，在大散嶺上，故名。關在陝西寶雞縣西南，為秦蜀往來要道。

③ 法門寺，在陝西扶風縣北二十里崇正鎮，唐憲宗、懿宗迎佛骨之處。韓愈曾諫佛骨遭貶謫。

④ 明中葉，社會盛行鬥雞作賭。民間遂有豢養雄雞為業的人家。

⑤ 傅友德，安徽宿州人，明代開國元勳。參見第二節文。

⑥ 傅友德有女是洪武第三子晉王朱棡妃。參見第二節文。

⑦ 花紅二字，一向被稱為媒妁的禮金稱謂。

⑧ 舉子業，就讀書人專心讀書，準備考舉人考進士，走這條入仕為官的路。「舉子」指的就是應考的讀書人。

二、《明史‧傅友德傳》與《雙嬌奇緣》一劇的關聯

《明史》卷一百二十九，列傳十七：

傅友德，其先宿州人，後徙碭山①。明太祖攻江州②，至小孤山③。時傅友德在陳友諒④部下，無所知名。遂帥所部降明。在戰中屢屢用為將，從常遇春征戰疆場，涇江口一戰⑤，陳友諒敗死，傅友德居功最偉。洪武十七年封穎國公，食祿三千石。子忠，尚壽春公主，女為晉王世子濟熺妃。有孫彥名襲金吾衛千戶。洪武末賜死，千戶襲職除。弘治中⑥

晉王為友德五世孫瑛求襲封。下禮官議，不許（摘錄文）。

可以說，《雙嬌奇緣》這齣戲，關聯到的歷史，只有這麼幾句話。

注　釋

① 宿州，今安徽省宿縣，碭山屬江蘇徐州府，但與宿縣則比鄰。宿縣在南。

② 江州，即今之江西省九江市，是一個臨江的碼頭都市。

③ 小孤山在安徽省宿松縣北二十里處，江西彭澤縣以北長江中（今已淤到江的西畔）。

④ 陳友諒，據江州，自稱北漢王，與金陵朱元璋對峙，元順帝至正二十三年（一三六三）戰於鄱陽涇江口，敗死。

⑤ 據《明史·太祖紀》載：「元順帝正至二十三年七月癸酉，太祖自將救洪都，癸未，次湖口，先伏兵涇口及南湖嘴遏友諒歸路……」可證「涇江口」在湖口附近。陳友諒就在此一戰中大敗，西退武昌。張定邊直犯太祖舟。今尚演出之張定邊救駕的《九江口》，就是這一爭故事。史稱「涇江口」，非「九江口」。

⑥ 傅友德每出戰，必身先士卒，故常常負傷不退。東征西討，都少不了他，是一位猛將。子傅忠，是壽春公主的駙馬，女是晉王世子濟熺妃，有一孫蔭世襲金吾衛千戶。但卻以謀不軌賜死，蔭千戶除名。到了弘治中（孝宗），晉王家曾替傅友德的五世孫傅瑛申請復世襲金吾衛

千戶職，禮部議不准。

三、《雙嬌奇緣》的歷史剪裁

雖說，《雙嬌奇緣》的歷史根據，只有前面摘錄的這幾句話，但它的歷史背景，一則是依據傅友德第五世孫傅瑛的襲職事為戲劇的情節發展的。時間下移到正德初年，宦官劉瑾當權的時代。

全劇情節，分五大部分。㈠〈拾玉鐲〉、㈡〈孫家莊〉、㈢〈雙嬌會〉（「監中盤情」）㈣〈法門寺〉、㈤〈大審判〉①。今常演出的部分，是〈拾玉鐲〉、〈法門寺〉帶「大審」，有時加上孫家莊的「硃砂井」，有時不加，〈拾玉鐲〉之後，就上劉瑾演〈法門寺〉了。是以今天的觀眾看完了這齣戲，往往不能理解到劇情的內涵。不但誤解了傅鵬是個執袴子弟，既有了媳婦，還去調戲良家婦女，惹出這麼大的案子來，兼且誤解了劉媒婆是個專意替少男少女牽頭的壞坯子。實則，這齣戲的歷史剪裁，事事都為了傅家，為傅家抱不平，尋求理想的補償。

凡是觀賞過〈法門寺〉這齣戲的人，若是稍具一些歷史常識，準會發生這麼一個疑問：明朝永樂以後的京城，在北京，正德皇帝的皇太后，怎會到遙遠的陝西扶風縣的法門

寺去降香？事實上就是不可能的事。由北京到陝西扶風，路途何止萬里，關山何止千道。皇太后出行，前護後擁，往還行程何止三數月，半年也不成。行動起來，驚動沿途官府地方，談何容易。但戲劇家偏偏作如此的安排，不是很奇特嗎？

那麼，我們若把這個京城，設想是「長安」，就可能了。

傅友德曾被派到山西練兵，大同等處的衛所，都受傅指揮。朱元璋之所以把傅友德召回京來，加上個罪名賜死，就是怕他在山西有了軍事的實力，對他的王朝不利。再加他有個女兒又是晉王世子濟熺的妃子，當可想知傅友德在山西是有家小的。到了明孝宗的弘治中葉（孝宗在位十八年），百年之後的晉王，還想著要為他這門親戚的五世孫傅瑛申請恢復世襲的五品千戶職。自可從此一歷史想知傅友德的後代，在山西還有他的官式門閥在。偏禮部沒有議准。這情事，在山西的傅家以及在山西的晉王家，失望之餘，總有些不平。

不平？又當如何！只有徒喚負負②！然而他們總會想：「若是京城在長安，晉王家的人，一準可以時常出入宮禁，為傅家五世孫恢復世襲『指揮』的事，就說得上話，使得上勁了。」這齣戲之所以如此剪裁歷史，似乎是基於此一心理因素。

弘治之後，是正德皇帝。正德登極，劉瑾等人便導正德冶遊。劉健、謝遷等臣僚上奏劉瑾罪不聽，反被劉瑾矯詔③斥劉健等五十三人為奸黨，榜示於朝堂。到了正德三年（一五〇八）劉瑾方失權勢，四年五月遷劉瑾、吳一鵬等十六人於南京。五年八月凌遲處死。

當可想知這齣《雙嬌奇緣》的歷史背景，應在正德一、二年間。正是傅友德五世孫傅瑛襲職未准之後的十年之間。可以說，這齣劇的歷史背景，還是有根有據的。與正史可以印證上的。

當然，戲劇的故事，不可能是歷史的原樣。戲劇藝術最忌諱的就是演述歷史，但戲劇的故事與人物，卻具有評斷歷史的功能。這一點，是研讀戲劇的人，必須瞭解的。

① 參閱《魏子雲戲曲集》第三本《雙嬌奇緣》全本整編，全部故事情節，業已貫串（台北學生書局總經銷）。

② 負負，意為無可說的。《後漢書・張步傳》有言：「負負無可言者。」成語每說：「徒喚負負」，意即再說也徒添慚愧而已，說也無益還自添羞愧。

③ 矯詔，假借皇帝的名義，發布詔書。也就是俗謂的「假傳聖旨」。

四、悲喜劇的內涵

《雙嬌奇緣》這齣戲的故事架構，由五個不完整的家庭組成的。一是傅家，母子二人

（孤兒寡母）；二是孫家，母女二人（孤女寡母）；三是劉家，母子二人（孤兒寡母）；四是宋家，父子女三人，則是鰥夫與子女二人；五是地方劉公道，老鰥夫一人。五個家庭是三個寡婦，兩個鰥夫，家庭都不完整。雖然傅家是公侯後裔，早無世襲官位，如今已是平民身分。縱有豐厚祖產可靠，家中有男僕女婢撐著官家的場面，終究不是官家的氣勢了。所以孫家莊的命案，禍端是由傅公子的玉鐲惹起的。傅鵬若是一位世襲的金吾衛指揮或千戶，就沾不到孫寡婦這小戶人家。這一點，是形成這一故事的悲劇成因之一。其他則是孫寡婦的好佛成癖，成天裡禮佛念經，不問家事，也是造成這一故事的原因之一。

說起來，劉媒婆母子，都不是經常為非作歹的人。推究起來，都怪這位劉媽媽太喜歡替人作媒了。這也由於她也是出於寡婦的變態心理。劉彪的見繡鞋起歹心，想訛詐傅鵬，也是一時頓生歹念。訛詐不成，又挨了長輩劉公道幾句偏祖傅鵬的責罵，遂把惡念擴大，惹出了命案。

這個故事之外，還有孫玉嬌的舅父母三人，祇由於到普陀寺聽經，被孫寡婦請到家中作客。平白無故的把命送了，真是冤枉（老本寫屈申也是一位好佛成癖的人，田租也不去收，家事也不聞問。時遭妻子埋怨，這次也是應了姊姊的邀約，硬拉妻子一同去的，竟然雙雙送了命。佛祖卻未保佑他們，大概前世作了孽吧？）推論起來，屈申、賈氏夫婦的悲劇，恰似飛蛾投火，自投死路。更是命裡該的，怪不得這裡那裡的了。

把此一悲劇導入喜劇的人物,是宋家的姑娘宋巧嬌,只有這姊姊角色,才是這一故事的心臟。由於這女孩的介入這個故事,遂把命案迅速了結。那位縣太爺趙廉說:「宋巧嬌膽氣壯把御狀告定,千歲爺限三天把命案理清。」最後,她竟獲得了歸宿,嫁到公侯世家去了。雖然丈夫還娶了孫玉嬌,論起來她卻居長,婚約是她先呀!遺憾的是賠上了小兄興兒一條。也只能說是他命中注定的。

這故事中的人物,最糊塗不過的,莫過於劉公道。不該見人頭不想著去打報呈,更不該殺了宋興兒滅口。論起來,劉公道則是這個故事中,心術最不正的人,才會作出了這種作孽該死的壞事。他這麼一大把年紀了,還是一位無兒無女的老鰥夫,劇作家的這種安排,頗能發人深思。

可以說,《雙嬌奇緣》是一齣富有內涵的作品。它潛藏的社會教育功能,頗多可圈可點之處。值得我們去探索研討的內涵,還多著呢!

不過,這個故事,與馮夢龍的三言(《醒世恆言》)中的〈陸五漢硬留合色鞋〉一篇,有其雷同的情節。不知是誰在先誰在後了。

五、縮寫：〈陸五漢硬留合色鞋〉

明朝弘治年間，浙江杭州府有一位名叫張藎的青年，依仗家有富裕祖產，加之父母早喪無人管教，遂懶得讀書，專意結交那些博浪子弟①，慣常在風月場中鬼混。由於他家裡有錢，又出手大方，所以街坊上的搗子②，妓家的粉頭③，都非常巴結他。

一天，他打從十官子巷經過，忽然看見一家臨街樓上，有個少女在捲窗簾，生得十分美好。張藎一見便神魂飄蕩起來。立下腳仰頭癡望，不肯走去。那捲簾的女子也發現到他，卻也停下手來，凝眸流盼，在四目相視之下，那女子竟然向他報一微笑，便繫好繩索隱退。

這張藎真是失魂落魄似的在街上站了半晌，方始失望而去。一經查問，獲知這一人家姓潘，父名潘用，一生不務正業，在社會上作些交通官吏，包攬詞訟等事，外號潘殺星。夫妻二人只有一女，名叫壽兒，年方十六。張藎查明之後，心頭雖有幾分萎縮，但潘壽兒的美貌倩影，竟無法在心版上消失。終於在一個滿月當空的夜晚，張藎在家坐臥不寧，一看月明如畫，便趁著月色，漫步出門，走到潘用家的門外樓下張望樓上。正巧那潘壽兒坐在窗口賞月，張藎遂在樓下輕輕咳嗽一聲。樓上的潘女向樓下一看穿著，便認出他是在樓

下癡看她的青年，也就站起來伸出頭向他微笑。張蓋馬上掏出一條紅綾汗巾，結了一個同心方勝④，揉了一個團團，用力擲上樓窗，被那女子接個正著，卻又很快的脫下腳上的一隻繡鞋，扔下被張蓋拾到手中。又彼此打了個照面，兩相招示了手中物，那潘壽兒便把窗子關上了。

張蓋的這一收穫，自認是天賜良緣。從此，時去潘家樓下，一連數次，人影兒也見不到了。卻又不敢去得太勤，擔心潘用知道有麻煩。卻巧有一天被一位賣花粉的婆子陸媽媽撞見，推想張蓋在打潘家女兒的主意，一問之下，張蓋便說了實話，還順便懇求這陸媽媽代為說合。說著便給了陸媽媽一錠銀子。這陸媽媽知道張蓋是財主，那有不盡心之理。她賣花粉出入女閨又方便。遂要來潘壽兒扔給張蓋的那隻繡鞋，作為見面說合的證據。而且，雙方談妥了事成後的代價銀子。事不成，銀兩退還。但卻認為潘家不好惹，必須慢慢來，不能急。因而張蓋便全權交給了陸媽媽。

這陸媽媽只是母子二人，子名陸五漢，賣酒肉屠宰為生。當陸媽媽到了潘家，伺機與潘壽兒說好了以繡鞋作為信物，約定明晚約那張蓋在樓窗下以咳嗽為號，把幾匹布來接長，從樓上扔下，樓下人從布繩攀緣而上，五更時下樓。怎想這隻繡鞋被她兒子陸五漢見到。問明了事實真相，便起下了先下手為強的壞心眼。竟勸他媽別惹這個麻煩，要是潘用知道，怕常回家。陸媽媽去張家兩次，都沒有遇見張蓋。不想張蓋經常在外眠花宿柳，不

是連累他們生意都作不成。不如賺下了銀子，一味搪塞了那張蓋，豈不更好。遂把潘壽兒的繡鞋騙到手上，當晚就依約行事，占有了潘壽兒。

陸五漢幹了這事是夜去夜回，不久，便被潘用夫婦發覺女兒行動有異，追問起來，壽兒咬定牙根，隻字不露。潘用夫婦便想了一個法子，要與壽兒換個房兒安睡，壽兒當然不能反嘴不肯，卻又沒有時間向漢子交代。那陸五漢一連兩夜來到樓下，咳嗽過後，再也沒有白布繩索扔下，只有悵悶回去。過了兩三夜，潘用夫婦並沒有發現什麼動靜，心情一懈怠，便睡熟了。可是陸五漢忍了兩三天，忍不住了，遂決心設法爬上樓去，見了潘壽兒問個究竟。這夜，陸五漢循著樓下牆內的一棵槐樹枝，爬到了樓上。推窗翻入，摸到床邊一瞧，黑昏昏是男女二人同床。不禁一時火起，心想：「怪不得不理我了，又勾了新的。」便拔出腰間的匕首，咚咚幾刀，竟把睡在床上的潘用夫婦殺了。然後下樓逃回家去。

命案發生後，潘壽兒自然瞞不了啦，遂把與張蓋通姦的事實，和盤托出。當然，官府把張蓋抓來審問。那張蓋本是知名的風流子弟，無論怎樣辯說，也是無益。大刑一用，只有招認罪名。好在這位杭州知府審問得仔細，升堂令奸夫奸婦對質。因為二人通姦不少次了，雖未照面，彼此間的身體狀況，還是有所認知的。潘壽兒說張蓋的左腰間有塊鼓起的瘡疤。張蓋說他身上沒有，脫下衣服一驗，果然沒有。遂問到繡鞋是交給陸媽媽的。抓來陸媽媽一問，案情大白。她兒子陸五漢遂以奸騙女子又殺害女家父母，判了死刑伏法。

注釋

① 博浪子弟，意為是行為出常軌的青年人。

② 搗子，等於今日大家口中的太保、小流氓之類的分子。

③ 粉頭，指賣淫的妓家女。

④ 方勝，用巾或紙，取兩斜方合成的形狀，就叫作「万勝」。表示心合心的意思。

六、文學、戲劇、歷史

按馮氏的三言編成於天啟七年（一六二七），究竟是戲劇《雙嬌奇緣》的故事在前？還是小說〈陸五漢硬留合色鞋〉的故事在前？今尚未能查知。總之，這兩個故事的題材，是同一來源。不同的是，兩者處理的手段各有目標。

戲劇是依據《明史‧傅友德傳》來處理此一題材的，可以看出來，戲劇的故事情節安排，目標是要為遠在晉地的傅家後人，尋求一個史家對勳臣的論斷。像傅友德這樣一位為大明開國的帝王，南征北戰東征西討而又身受百創的勳臣，連一個世襲的千戶職位都不准後代恢復，未免太無情了吧。戲劇的結局，不惟是傅鵬恢復了世龍指揮的職位，皇太后還

親賜雙嬌成婚配。這份補償，可真是夠喜人的。

至於這齣戲的社教內涵，可進一步去探討的問題尚多，這裡就不多所費辭了。還是大家多用些心思吧。

《四進士》的法理與人情

一、故事情節

(一) 雙塔寺

在明嘉靖①年間，大學士嚴嵩②專權，排除異己甚力。當時有一批新科進士因為不是他的黨羽，竟使之閒散多年未獲選任官職。其中有四位同科進士，毛朋、顧瀆、田倫、劉題等，乃海瑞③的門生，方始獲得選任。毛朋、田倫是二甲④，獲選為都察院監察御史，毛朋派河南信陽等地巡按，田倫派江西某府等地巡按；顧瀆派信陽州推官⑤，劉題派上蔡縣知縣。

四人獲選之後，對於恩師海瑞的提拔，甚為感戴。都有決心要做清官，來答報師恩。

於是四人相約到雙塔寺在神前發誓，如有誰貪贓賣法密札求情，就「仰面還鄉」，犯在任何

人手中，都不得寬貸。

就這樣，各自上任去了。

(二) 姚家命案

河南上蔡縣，有一戶姚姓人家，兩老育有二子長子名庭椿，次子名庭梅，都已娶妻生子。長子娶妻田氏，乃派任江西某府等處的巡按田倫的姐姐。次子娶妻楊氏（名素貞），是平常人家的女兒，有兄楊青，曾中秀才，但卻嗜酒如命。長子庭椿懼內，次子庭梅習舉子業⑥。一心在書本上，不問家事。二老偏愛次子，業已引起田氏不滿。不幸老父病中，又偷偷兒將一對祖傳紫金鐲，付與了庭梅夫婦。田氏竊知，益加妒恨。待公公過世，照遺囑分產，也有偏厚次子之處。遂因此引發了田氏謀產害命的心思。湊巧，弟弟田倫中了進士，又派任了江西某八府的巡按御史，更加助長了她謀產氣燄。

一天，田氏假以為老人慶壽之名，治酒設筵。但卻暗中下藥，毒死了小叔子庭梅。田氏仗著娘家有錢有勢，又遇見了貪杯的糊塗縣太爺劉題在任，居然驗定為急病死亡，就此結了案。楊氏素貞，雖心中懷疑，也無證據，只得隱忍茹苦，不敢作聲。

庭梅遺有一子，已經七歲，名喚寶童，與田氏子天才平時情誼甚好。怎想到他母親竟然唆使這孩子去殺死寶童。天才不忍，便把真話告訴了寶童，寶童遂得以逃家，躲過了殺

身之禍。可是田氏，仍舊一不作二不休，竟又買通了楊素貞的哥哥楊青，以母親重病為辭，把妹子騙出了姚家，在柳林之中賣與了販賣布匹的南京人楊春為妻，得了三十兩銀子，悄悄溜之乎也。

田氏運用了這些手段，把長房一家人，全部趕出了姚家。滿以為這樣可穩得全部家當。怎知天惘恢恢，楊素貞遇見了微服⑦私訪的巡按大人。

(三) 柳林寫狀

楊青雖然溜之大吉，楊素貞獲知被賣，卻不願跟隨楊春走。楊春花了三十兩銀子，怎肯罷休，因而二人在柳林裡爭吵起，男的逼女的上驢同行，女的堅不依從。湊巧一位出外微行私訪的巡按大人路過，見此情形，問明了底細，得知這婦人楊素貞的處境堪憫，冤情得雪，想賠楊春三十兩銀子，又無有錢。只得暗囑這位婦女暫時依允，待到人多的地方，再來喊叫她是被販賣的，以便再出面搭救她。

私訪的巡按大人走後，楊素貞便向楊春哭訴冤情，楊春聽了，深受感動，願意三十兩銀子不要，撕毀了買賣的婚書，結為義兄妹，代為尋人寫狀，助她銜上告。不想在楊素貞上驢時，露出了手腕上帶的紫金鐲一只，懷疑她剛纔說的全是謊話。再經楊素貞說明了紫金鐲的來歷，夫婦二人曾以紫金鐲作為二人貞守的信物，丈夫死了，帶去一只，這一只

帶在手上，作為誓死不嫁的標記。楊春這纔深信不疑。

在柳林中又遇見了那位算命先生（私訪的巡按大人），二人向他說明了已結為兄妹，代

為訴冤的意願，這私訪的巡按大人——毛朋，一時竟忘記了自己的身分與職責，居然抱不

平的願意代為寫狀。就這樣，楊素貞的訴冤大狀也有了。

㈣宋士杰

楊春與楊素貞到了信陽州城，準備去問詢住處，卻遇上了幾個搗子，故意把楊春與楊

素貞衝散。幸好遇見一位好打抱不平的老人宋士杰。他原是信陽州的刑房書吏。深知刑律

法條，因為好事犯上，被革了職，老夫婦倆在西門外開了一家客店。今在路上看見幾個他

認識的搗子，攔走了一個騎著驢子的單身女子，又聽見那女子大喊異鄉人好命苦。便萌生

了惻隱之心。決定出面管這件閒事。遂回家與老伴兒商量，把那單身女子楊素貞救回家

來。問明前因後果，甚為同情並加憐憫，遂認為義女，帶領著楊素貞去告狀。

信陽州主持訟務的是推官顧瀆，一問這告狀的女子住在宋士杰店中，而且是宋士杰護

送來的，便心生疑慮。他們信陽州的官員，素知宋士杰是一位善於打抱不平，熱心助人詞

訟的訟棍，平日對他甚為厭惡。接了狀子，問明他們是義父義女，也無刺可挑，只有票傳

姚楊兩家到家訊問。

田氏接到「拘提」，知是楊素貞在信陽州告下了狀。想來，祇有到娘家去求弟弟，如今，弟已是江西八府巡按大人了。到了娘家，田媽媽雖然明知女兒是個不賢惠的女人，基於親情，總不忍眼看著女兒遭受牢獄之災，甚且會丟了生命。只得苦求有了監察御史職官的兒子田倫幫忙。兒子田倫原也不肯答應。可是姐姐耍了賴，居然要鑿出去，故意去損害弟弟做官的顏面，使他有官也做不成。再加上母親的苦苦哀求，只得寫了一封向顧瀆求情的信。附上賄款三百兩在書信銀子，著人送往信陽州去。

顧瀆收到田倫這封密札求情的信，想到四人在雙塔寺的盟誓，不禁斥之豈有此理，一怒把信扔下進內去了。湊巧，這時他手下的一位老病的書吏，要求退職還鄉，由於俸銀未到，卻還沒有金錢打發。這書吏一看這封書信，還有三百兩壓書銀子，遂為代收，悄悄拿了銀子回家去了。顧瀆獲知此情，一時無了主意，也只得順水推舟，嚥下了這份人情。

俗謂：「無巧不成書」。田倫派來費送書信銀子的兩個公人，到了信陽州就住在宋士杰的店中。宋士杰是位老於世故，長於公門事務的老人，因而疑心這兩位來自上蔡縣的公人，到信陽州公幹，還攜帶了銀子，似與楊素貞案有關。竟夜盜書信觀看，果然所猜不錯。乃將書信全文，抄在袍襟的內裡，備作憑證。一旦有人干犯王法，這封密札，就是鐵證。不想，原告提到後，顧瀆竟判被告交保，原告收監，宋士杰堂。不平，代義女喊冤，還被加以擾亂公堂罪名，挨了四十大板，又出公門。宋士杰知道顧瀆已接受了田倫的密札

求情。在若是情勢之下，只有向巡按大人求訴了。

楊春與義妹楊素貞被幾個搗子故意衝散之後，行囊又被騙走，到處尋找義妹的下落。在街上遇見宋士杰，因行走急促，楊春撞倒了宋士杰，在一番言語頂撞之下，居然問明情由變成了一家人。適有按院大人有告示在外，凡是有真情實冤要向都察院求訴的，遞狀時膽敢接受四十大板的威赫，狀紙方能遞上。楊春便代義妹擔當了這一告狀的任務。（由於他是異鄉人，那按院大人又認識他，且知道內情，遂免去了那四十板子的冤情考驗）

這狀子，本是這位按院大人毛朋的手筆，今又落在他手上審問這件案子。這麼一來，雙塔寺的四人誓言，全部受到了考驗。由於田倫密札求情的證據，已被宋士杰抄寫在袍襟裡層，鐵證如山，無從辯解。顧瀆徇情，也無從辯解。上蔡縣知縣劉題，雖未犯法，卻因為未能審出案情真相，便草草結案，也有失職之罪。姚家的田氏，楊素貞的哥哥，都犯了法，應判罪刑，毋庸說了。然而這三位官員都犯了罪刑。一一回衙聽參。姚家的田氏，楊素貞的哥哥，都犯了法，應判罪刑，毋庸說了。然而，宋士杰也因為平民一狀告倒三位官員，應以刁民治罪，念他年已衰邁，判邊外充軍，免受牢獄之苦。

這按院大人毛朋先生，最後卻被楊春與楊素貞認出他就是在柳林中，代他們寫狀的人。宋士杰又抓住了這一把柄，再次上堂與按院大人辯理。他說：「我宋士杰代乾女兒出

庭告狀，出於義憤，打抱不平。按院大人在柳林中代人寫狀，不也是一樣嗎！若論罪名，按院大人應排在第一呢！」弄得毛朋無辭以辯，遂當堂赦免了宋士杰的充軍罪刑。

注釋

① 明嘉靖帝名朱厚熜於一五二二年元年至一五六六年，在位四十五年。

② 嚴嵩，字惟中，號介溪，江西分宜人。弘治十八年進士。於嘉靖二十一年（西元一五四二年）入閣預機務，至嘉靖四十年（西元一五六一年）始行失權。專權幾達二十年。

③ 海瑞，海南瓊州人，嘉靖中葉的舉人，任戶部雲南司主事時，於嘉靖四十五年（西元一五六六年）二月上疏，罵嘉靖帝誤國殃民。被下獄治罪，嘉靖帝於當年十二月崩，海瑞始被赦出獄。（以歷史時間論，海瑞入仕時，嚴嵩已被參失勢。事實上，海瑞與嚴嵩在政爭上，連繫不上。此劇故事乃假設。）

④ 明朝進士及第，分為三甲，一甲三名，即所稱之狀元、榜眼、探花，曰賜進士及第，二甲百餘名，曰賜進士出身。三甲百餘名，曰賜同進士及第出身。通常被選為監察御史巡按地方者，多為二甲進士出身。三甲者少。

⑤ 劇中顧瀆，自稱「蒙聖恩派任汝南道兼管信陽州」，按明制，信陽州屬汝南道，汝南道既設有承宣布政使司，提刑按察使司，照例不再設信陽州官屬，悉由汝南道派官兼代。顧瀆似是

汝南道按察使司的經歷（正七品）兼代信陽州推官。因為明制各道的監察御史（巡按）俱為正七品，蓋凡新科進士，除一甲三名，選為翰林院修撰（狀元）、編修（榜眼、探花），也只是正七品，與各縣縣令各科給事中，各州府理官相等。如本劇中的毛朋、田倫（選為巡按御史）、劉題是縣令，顧瀆不是知州，因為這四人是同科進士，又是同被選任職官。品級一定是相等的，都是七品官。只由於巡按御史在各地是代天子巡狩，職低權大，在地方上，遂與布政使（從二品），按察使（正三品）鼎足而三，成為地方上的三法司。兼且受到布政、按察的尊重。正因為巡按御史在地方上，有代天子行權的職司。遇到刑事案件的處理，常立於尊位，其理在此。並不是巡按大人的官位比布政、按察高。這一問題，常被許多人忽略，更被不少人誤會。故凡戲劇中的巡按都著蟒袍，這錯誤的原因就在這裡。特在此加以註明。

⑦ 微服，意指除去官服，改扮成一般平民穿著的服裝，以便掩飾身分，查訪民情。

⑥ 舉子業，即立志讀書在應試中，由秀才、舉人而進士及第，以獲得仕進而成為職事的人。

二、法律與人情

看起來，只有二人犯了關說與貪瀆罪刑，且所犯罪行，又各有情諒。如田倫的密札求

情，乃迫於母命難違。顧讀的貪瀆，乃苦於官俸低，無俸銀打發書吏還鄉，在書吏截去了關說的銀子之後，又賠不出來。若是公布了真相，不但影響了僚友同年，也影響了自身的前程。因此，二人都被陷入了法網。劉題好酒貪杯，問案不明，有失職的刑責。然而那主理此案的巡案大人毛朋，不但犯了巡按御史代民寫訴狀，又是自問自審的案件，縱有明鏡高懸的心鑑，也是有失官箴的罪名。何況，他被認出後，又當庭開脫了宋士杰的罪刑，犯了一件賣放的大罪。論律，他罪刑比田、顧二人還大。但事實上顯示的他，竟是本案中的一位清如水、明如鏡，代民審結一件冤案，不徇私情的好官。不過我們若深入推想，這毛朋也犯了法啊！

古之為官者，自稱「待罪」，可以說凡是為官的人，或大或小，或多或少，都可能在有意無意間干犯了罪刑。有時自身無罪，由於一言觸怒了在上位的當權者，也會假以罪名，遭陷牢獄之災，或送了性命。想到這裡，我們能不曲諒毛朋嗎？

關於田倫，在劇詞中，業已表明了。田倫說：「母命實難違，」毛朋則答說：「王法大如天。」換言之，法雖以情立，若是違法，就不能以情曲諒。像劇中的毛朋，他也犯了法，尚未被檢舉出來，一旦被檢舉出來可能也是斬律。

當這四位同科進士，一同在雙塔寺盟誓的時際，在心態上自是堅貞不二的，他們又那裡能夠想到，步入社會之後，竟會遇上被陷入法網的現實情況呢！

三、家庭的悲劇

雖然，《四進士》一劇，主旨在於宣示這四位進士在選任職官之後，共同遭遇到的法與情的衝突問題。顯示了父母之命的恩情雖重，卻也超越不了王法。所謂「王法大如天。」法，是規範社會大眾應該遵守的秩序。情，則是人與人之間的情分。古諺云：「王子犯法與庶民同罪。」在法律面前人人平等，決不是任何個人可以左右的。

古時遇有大案，動輒提交三法司審理。所謂「三法司」，在中央是大理寺、都察院、刑部三個執法單位組成的聯合法庭。在地方上，則是承宣布政使司、提刑按察使司、都察院派在各道的監察御史（巡按御史）組成的三堂會審。

可以想知涉及法律的事，在處理上是多麼慎重。引發這件刑案的主因是上蔡縣姚家。

這一點，便牽涉到家庭間的教育問題。

固然，大媳婦田氏不賢慧，大兒子懼內。二兒媳婦又賢慧又孝順，二兒子智舉子業，又前途遠大，做父母的善幼嫌長，自亦人情之常。但如平時不是那麼的嫌棄長子夫婦表面化，也不致於使不賢慧的長媳，遷怒到小叔一家人身上。千不該，萬不該，把家傳的一對紫金鐲，暗中給了次子，越發惹起了長媳的妒恨。再說，次子庭梅夫婦，若能衡度大理，

拒收這對紫金鐲，並以大義勸諫二老，也不致于釀成如此悲慘的結局。

再說田家，田家的母親不是不知道女兒的性情與品德，縱然不知女兒在姚家謀產害命的事，但既已官司纏身，也不該幫助女兒去乞求那剛剛新任巡按的兒子，去作違悖法理的事情。看起來，這做父母的向兒子為親人關說，只是輕描淡寫的一件事，卻因此把多年苦讀，得來不易的大好前程葬送於一旦，甚而丟了性命，這全由於父母對子女的家庭教育不善所造成的。

若從上述觀點來說，《四進士》一劇所揭示的又何止是法理上的問題？家庭教育所占的成分，可也不輕。

四、劇本的文學價值

《四進士》一劇，假設的是明代嘉靖朝嚴嵩當權時的故事，卻攀扯上瓊州的海瑞，這一攀扯，固與史實不合，但戲劇終非歷史，把一位有名的清官海瑞攀扯進來，而以這四位進士在雙塔寺盟誓，堅定了人人要做好官的信心，以答報恩師海氏剛峰的提攜，確是有力的一筆。運用了汝南道兼管信陽州的明史事實，來寫楊素貞的越衙上告，再以巡按汝南道等州府的監察御史巡按使毛朋來總結了此一全案，都是合乎明朝史實的。足見此劇作者是具

有史學素養的一位飽學之士。

固然，《四進士》的題材，並不見於史實，在清乾隆年間的戲劇集《綴白裘》中，亦未載此劇的故事，自可據以推知此劇的產生，當在清代。據說有彈詞唱本《紫金鐲》傳世。各省地方劇種，如晉、冀、豫、川、漢、滇、湘，以及同州梆子等，都有此劇等折，亦足以證明。此劇問世雖不早，流行地區卻相當廣大。這也說明了此劇劇本的成功。

不說別的，光是結尾寫毛朋被楊素貞認出他就是那位代寫狀紙的算命先生，就是神來之筆給這戲的結尾，聚成了千鈞之力。我們看宋士杰說：「看得真來認得清，充軍的事兒不成行。」於是「二次再把察院進。」遂問直氣壯的向按院大人說：「尊聲青天老大人。百姓告官罪名大，無有狀紙告不成。」點明了呈到按院大人手中的狀紙，就是毛朋本人的手筆。

經宋士杰這一點，毛朋自然明白。但內心卻有他的法理遂在心中想：「本院奉命出帝京，私行查訪到柳林；只為不平把狀寫，王法律條順人情。」遂問宋士杰：「宋先生，你此言何意？」宋士杰遂明白道出，說：「大人奉命出帝京，微行私訪到柳林，非是百姓告得準，多謝大人寫得清。此番進京去覆命，凌煙閣上表美名。」

毛朋一聽，著急起來⋯

「狀子誰寫怎認證？」毛朋想推諉丟這事。

「現有楊春與素貞。」宋士杰指出了證人。

「只為不平把狀寫。」毛朋認了賬。

「宋士杰我打的也是抱不平。」宋士杰指出了罪名相等。

「百姓告官律當斬，」毛朋舉出法理來了。

「你柳林代民寫狀，犯法你頭一名。」宋士杰指明法理。

宋士杰直指毛朋身為按院大人，代民寫狀，固然為了「不平」，論法，毛朋犯罪更重，

要判罪，為首的毛朋，其次才能輪到宋士杰呢！

毛朋聽了宋士杰這幾句頂撞他的話，知道此人可真是不好惹。遂暗自思忖起來：「宋

士杰說話似利刃，說得本院如啞人。」親下位來忙鬆綁，（下位與宋士杰鬆刑）說：「你

是一位搬不到老壽星。」居然把宋士杰的充軍罪刑免了。

最後，還作主要楊春與楊素貞拜在宋士杰名下為義子義女。使無有後嗣的宋士杰有了

帶孝人。

戲雖然這樣結束了，但毛朋這一位也犯了罪刑的進士，卻留給了觀眾一個探索與議論

的話題。藝術貴在蘊藏，《四進士》這一劇本的文學價值，其畫龍點睛之處，便在這裡。

（附記：這齣戲，老的演法，尚有姚家不少情節，如田氏設計毒害姚庭梅。暗中又要謀

害庭梅的七歲子寶童等，再如靈堂的楊素貞還有大段反二黃，均由於情節拖沓，後來也都

自然而然的淘汰了。

本劇有個別名《節義廉明》，此劇情方面可以說有節有義，「廉明」二字則含蘊著諷喻之意。）

五、明朝的巡按大人

戲劇雖不能離開歷史，但戲劇不應是歷史。換言之，決不能以歷史的史實來論評戲劇。但是，戲劇也不可背離歷史的常識。

譬如巡按大人，在我們各地方劇種裡（包括皮黃戲在內），往往是中了狀元的人物。按明史官制，一甲三名都是進入翰林院的，他這三人不同二三甲的三百多人之處。就是不需要再經過被選庶吉士（翰林候選人）這一關，尚須去就讀三年書。三年期滿散館後，點不上翰林院的編修等職，仍須分派到各科道去擔任各科給事中，擔任各道監察御史，派往各道去巡按各州府或出任縣令司理等職。換言之，中了狀元的人，是不會派到各道去擔任巡按御史的。

（按《明史・職官（四）》記載，都察院的十三道監察御史，名額不一，浙江、江西、河南、山東、山西、陝西、四川、雲南、貴州九道，各御史二人，福建、湖廣、廣東、廣西

四道，各御史三人。但在嘉靖以後，往往不按名額全設，常以一人兼數道。他們是一年一任，任滿再調往他處。

（實際上，《明史‧職官㈡》，寫明都察院十三道監察御史，名額共有一百十人。浙江、江西、河南、山東各十人，福建、廣東、廣西、四川、貴州各七人，陝西、湖廣、山西各八人，雲南十一人。可以說，越往後越減。

（另外，還有「巡撫」一職，正統元年（西元一四三六年）始遣僉都御史巡撫宣大。以後，由於邊防關係，常派總督兼任巡撫。「巡撫」品高位尊，遂成了十三道監察御史的上司。巡按大人的職權，也就小了。）

《四進士》一劇，竟有兩位巡按大人，田倫是江西道，毛朋是河南道。田倫在家候命，尚未領牌上任。他們只是進士出身，沒有說誰是狀元。這一點，也就證明了本劇作者是具有史學常識的。

還有顧瀆，他有戲詞是「蒙聖命，派任汝南道，兼管信陽州。」可能這句詞有欠缺，或許原詞是「兼理信陽州判。」這就不會使觀眾誤會他是信陽州的知州了。

按知州是從五品，中了進士初任官，除了一甲第一名（狀元）任修撰是正六品，連二名（榜眼）三名（探花）任編修，也都是正七品。試想，四位同科進士的官職，職官雖不同，品秩定是相同的，七品官而已。顧瀆怎能是信陽州的知州。

按各道的布政、按察，布政使司有從七品的都事，按察使司有正七品的經歷。各府有正七品推官，各州有從七品判官。信陽州既是由汝南道兼管。極可能顧瀆是個從七品的都事或正七品的經歷，兼任信陽州的判官。

（再者，汝南道應是河南道的某幾州府的區分。）

這一段說的是明朝的巡按大人等人的品秩與職官，兼且說到了顧瀆不是知州。從事戲劇工作的人，應該知道這些有關歷史上的常識。

我說戲劇的劇本不可背離歷史的常識，就是指的這些。

《玉堂春》的「歷史」公案

——「蘇三」的冤獄與昭雪

一、妒妾成獄①

南京聚寶門②外，有一王舜卿，父為顯宦③，致政歸④。生留都下⑤，與妓玉堂春，日久情深，不忍相舍⑥，乃所攜之銀漸消，還只戀妓。後囊罄⑦，然妓待如故。但鴇日憎⑧，生不得已出院。

流落都下寓一城隍廟中。廊下有賣菓者⑨見之，曰：「公子迺⑩在此耶，玉堂春為公子誓不接客，命我訪公子所在？今幸毋他往。」乃走報玉堂春。妓詫其母往廟酧香。迺見生抱泣曰：「君名家公子，一旦至此。妾罪何言，然胡不歸？」生曰：「路遙費多，欲歸不得。」妓與之金曰：「以此置衣服，再至我家，當徐區畫。」⑫生盛服飾，僕從伏往。鴇大喜，相待有加。設宴夜闌，生席捲所有而歸。鴇知之，撞

妓幾死。因剪髮跣足⑬斥為庖婢⑭。

未幾,有一浙江客,蘭谿人,姓彭名應科。聞妓名,求見。知前事,愈賢之,以百金為贖身。踰年、髮長、顏色如舊,攜歸為妾。初商媼⑮皮氏,以夫出,鄰有監生⑯,俾媼與通。及夫娶妓,皮妒之。夜飲置□□□⑰,妓疑未飲,夫代飲之,遂死。

監生欲娶皮,乃唆皮告官,云妓毒殺夫。妓曰:「酒為皮置。」皮曰:「夫始詒⑱妓為正室,不甘為次⑲,故殺夫冀改嫁。」妓遂成獄。

生歸,父怒斥之,遂矢志讀書,登甲後,擢御史按山西。時公⑳已轉浙江運使㉑,生以之告公,可為生根究此女。公諾之。托至浙詢之㉒,乃知妓成獄已久。

一日,察院錄囚解妓往審,值公轎至,妓即扳公轎,告曰:「老爺神讞㉓。婦冤于囹圄,乞爺爺救之。」公沈思曰:「舜卿曾托冤此妓下落,今日可救之,以脫其罪。日後可好與舜卿相見。」乃即帶歸衙審。令隸去逮劉媼、胡監生等至,不伏㉔。乃潛匿一卒于庭,下櫃中。監生皮氏與媼,俱受刑于櫃中㉕。公偽退,吏胥散,私謂皮曰:「爾殺人,累我。我止得監生銀伍兩,布二疋,安能為此挨刑?」二人曰:「老媼娘再奈煩㉖一刻不招,我罪得脫,當重報老娘。」櫃中卒聞此言,大叫曰:「三人已盡招矣」。公出,卒面證,俱伏。

公令人偽為妓兄遣回籍㉗後與舜卿為側室。妓冤得白。公作文書申詳察院顧大巡見

之，大為明讞，抑稱之㉘。

附狀二、判詞

(一) 告謀死親夫

告狀婦皮氏，告為號冤夫命事：蘖㉙妾周氏，不甘為小，苦要去，嫁伊身。夫堅不從，豈孽妾置藥毒死，少年冤斃，聞者傷心。夫係無辜遭毒，情慘蔽天，恩愛相殘，五倫㉚滅絕，叩天法究，感恩上告。

(二) 訴

訴狀人周氏。訴為冤誣陷害事：初身嫁彭應科為妾，謹守閨訓，皮氏每懷妒嫉，置藥欲殺妾命，豈夫誤飲遭傷，殊仇反控，架言欲嫁毒殺。不思酒由爾置，死夫一命不足，又欲害身以死，情實可憐。哀訴天台作主，劈㉛冤上訴。

(三) 海公判

審得皮氏以夫久外不歸，乃與胡才成姦。應科娶周氏而歸，伊見執妒，置藥毒妾者實

矣。豈周疑不飲，科乃飲之，而中毒死。何尤反陷周之不甘為妾，殺科將以再事他人。惡毒之心，胡甚之耶？然伊雖惡毒不盡，亦無此能陳告，必胡才之奸計也。皮氏大劈抵命，胡才合應擬戍③矣！

注　釋

① 本故事是明朝萬曆三十四年（西元一六〇六年）山西人李春芳編印的《全像海剛峰（瑞）居官公案傳》第二十九回（目錄是〈妒奸成獄〉文則〈妒姜成獄〉）。此乃《玉堂春》一劇最早的故事。

② 聚寶門，屬江寧縣，門外即為雨花臺。《讀史方輿紀要》，江南、江寧府、江寧縣：「聚寶山在府南，聚寶門外稍東，岡阜最高處曰雨花臺。……」

③ 顯宦，泛指高官。顯是顯著的意思，人人知道。

④ 致政歸，意為辭官還鄉。「致政」也稱「致仕」。

⑤ 都下，即都城的稱謂，有時也稱作「輦下」，一國政府的所在地，謂之「都」，都下，就是都城。

⑥ 舍，同捨，丟棄的意思。「不忍相舍」，意為誰也不忍丟棄誰。舍，讀第四聲時，就作止、停止解。

⑦ 囊磬，指行囊中帶的金銀用完了。磬，作動詞用，就是盡的意思。此字也可寫作「罄」字，本為樂器。它的響聲，代表音樂一章終了。引伸作盡意。

⑧ 憎，意為討厭，嫌棄。

⑨ 賣菓者，賣水果的小販。（《會審》的戲詞，改為「賣花的金哥來報信」）

⑩ 迺，同乃，同一個字，意思一樣，在此作「竟然」意。

⑪ 酬香，意為燒香還願。此一風俗，至今還在。

⑫ 當徐區畫，意為應當慢慢的計畫。徐，緩也。區，別也。意為慢慢的，一條一條的計畫好。

⑬ 跣足，不穿鞋襪，赤足著地。俗謂之「打赤腳」。

⑭ 庖婢，意為送到廚房裡作燒火洗滌的丫頭。庖，廚也。婢，女僕也。

⑮ 娙，即婦字，《正字通》與「婦」同。

⑯ 監生，考得秀才資格後，可入國子監深造，漢謂之「太學」，故監生亦稱「太學生」。在明朝，繳納錢財，也可以取得監生資格，謂之「例監」。但通過舉人這一關，仍須參加鄉試（俗稱「秋闈」），及格後，方是舉人，纔有資格參加「春闈」應進士第的考試。

⑰ 原刻本缺此三字。從上下文連之，似為「毒酒中」三字，句為「置毒酒中」。

⑱ 詒，音ㄊㄞˊ，不音ㄧˊ。是「紿」字的通假字。欺也。「夫始詒妓為正室」，夫指死者彭應科，開始時騙娶妓女玉堂春回家為大老婆（正室）。

⑲ 不甘為次，意為不甘心作小，次，指二房。即小老婆。

⑳ 時公的「公」字，指海剛峰（海瑞）。

㉑ 浙江運使，以明代官制看，此一「運使」，指的應是「兩浙都轉運鹽使司」的鹽運使。按《明史》海瑞本傳（《明史列傳》卷二一四），海瑞並不曾任過「運使」，萬曆初張居正卒後，曾擢為南京右僉都御史改南京吏部右侍郎。時年已七十餘。萬曆十五年（西元一五八七年）卒於官。

㉒ 托至浙詢之，托，即托人之意。省略「人」字。此為古人的「省簡」寫法，今稱「省略辭」。

㉓ 原刻本缺一字，擬此字為「也」。

㉔ 不伏，即不承認。

㉕ ……俱受刑于櫃中，擬「中」字為「側」字之誤。

㉖ 奈煩，即耐煩，再忍耐一時的煩惱。古人行文，往往以假借字隨手書寫。奈、耐，同聲假借。

㉗ 公令人偽為妓兄遣回籍，意為海瑞著令一位假稱為玉堂春哥哥的人，把玉堂春領回家去。

㉘ 抑稱之，抑字，似為「揚」字的誤刻。

㉙ 孽，意為罪孽。在此作形容動詞用，所謂「孽姜周氏」，意為「這犯了一身罪孽的姜婦周

氏」。

㉚ 五倫，是君臣、父子、夫婦、兄弟、朋友。此指「夫婦」。

㉛ 劈冤上訴，意為劈開冤獄是她上訴的哀求。

㉜ 擬戍，意是判為謫戍，即充軍邊衛的罪刑。

二、玉堂春①

河南王舜卿，父為顯宦，致政歸。生留都下，支領給賜②，因與妓玉堂春姓蘇者③狎，

創屋宇，置器飾④，不一載所費罄盡。鴇噴有繁言，生不得已出院，流落都下。

寓某廟中廊間，有賣果者見之曰：「公子迺在此耶，玉堂春為公子誓不接客，命我訪

公子所在，今幸毋他往。乃走報蘇，蘇詭其母，往廟酬願。見生抱泣曰：「君名家公子，

一旦至此，妾罪何言。然胡不歸？」生曰：「路遙費多，欲歸不得。」妓與之金曰：「以

此置衣飾，再至我家當徐區畫。」

生盛服僕從，復往。鴇大喜，相待有加，設宴。夜闌，生席捲所有而歸。鴇知之撻妓

幾死。因剪髮跣足，斥為庖婢。

未幾，山西商⑤聞名求見，知其事愈賢之，以百金為贖身。踰年、髮長、顏色如故，

攜歸為妾。初商婦皮氏，以夫出，鄰有監生俔嫗與通。及夫娶妓，皮妒之，夜飲置毒酒中，妓逡巡未飲⑥，夫代飲之，遂死。

監生欲娶皮，乃唆皮告官云：「妓毒殺夫。」皮曰：「酒為皮置」。皮曰：「夫始詒為正室，不甘為次，故殺夫冀改嫁。」監生陰為左右⑦，妓遂成獄。

生歸，父怒斥之，遂矢志讀書。登甲科後，擢御史按山西⑧。錄囚，潛訪得監生鄰嫗事。逮以來，不甘為次，不伏。因潛匿一胥於庭下櫃中，監生皮氏與嫗，俱受刑於櫃側，官偽退吏胥散。嫗年老不堪受刑，私謂皮曰：「爾殺人，累我。我止得監生五金及兩疋布，安能為苦受刑。」二人懇曰：「姆忍須臾，我罪得脫，當重報。」櫃中胥聞此言，即大聲曰：「三人已盡招矣」官出，胥為證，俱伏法。

王令鄉人偽為妓兄，領回籍。陰置別邸，為側堂

附評論

《金釧記》⑨生為王瑚，妓為陳林春，商為周鐘，姦夫莫有良。其轉折稍異。

情史氏⑩曰：「夫人一宵之遇，亦必有緣焉湊之。況夫婦乎！媄母可為西子，緣在不問好醜也。瓦礫可為金玉，緣在不問良賤也。或百求而不獲，或無心而自至，或久睽而復

合，或欲割而終聯。緣定於天，情亦陰受，其轉而不知矣！吁！雖至無情，不能強緣之斷，雖至多情，不能強緣之合。誠知緣不可強也，多情者，固不必取盈，而無情者，亦胡為甘自菲薄耶⑪！

 注 釋

① 本文錄自明朝人馮夢龍編《情史類略》（簡稱《情史》）卷二。刻於天啟年間，約後於前文《海剛峰居官公案》二十年上下。從文辭上看，顯然是抄襲的《海剛峰居官公案》（下簡稱《海公案》）但略有修正。馮夢龍，吳人，晚明享有盛名作家，經學、小說、戲曲，無不專精。生於萬曆二年，卒於易姓後一年，享年七十三歲。所編《三言》最馳名。

② 支領給賜，《海公案》無此語。加此語，情節有交代。

③ 《海公案》說玉堂春姓周，今改姓蘇？不知為何改？

④ 創屋宇，置器飾，按《海公案》無此語。此處又加了交代。

⑤ 《海公案》說是「蘭溪」商人，且有姓名，叫「彭應科」，這裡改為「山西商」。

⑥ 妓逡巡未飲，按《海公案》說「妓疑未飲」，這裡改為「逡巡未飲」，較含蓄，且能為妓減罪嫌。

⑦ 監生陰為左右，按《海公案》無此語。這裡增此六字，不惟鮮明了情節，也合情合理。

⑧後擢御史按山西，此處刪去以下「時公（海公）已轉浙江運使……」等文，把與《海公案》關係刪除。也刪除了有海瑞的夾入此案的不合理情節。

⑨《金釧記》，馮夢龍說的這本傳奇，各戲曲目錄，均未見著錄。但有《玉鐲記》一種，祁彪佳云：「不謂鄭元和之後，復有王三舍。而此妓之才智，較勝過李娃，即所遇苦境，亦遠過之。惜傳之未盡耳。」今人莊一拂編《古典戲曲存目彙考》卷九，說：「按清人有《玉鐲記》，亦『玉堂春落難尋夫』故事。闕名有《完貞記》傳奇，與此題材相同。已佚。」馮夢龍這裡說的《金釧記》，有男女主角姓名，生名王瑚，妓名陳林春，商人名周鏜，姦夫名莫有良。又說：「其轉折稍異」，意為情節不大相同。

⑩情史氏，是馮夢龍自稱。

⑪情史氏說：譬如人生中的男女，只有一夜的相遇合，也必然是有緣分湊成起來的；何況夫婦？像古代黃帝那位最醜的妃子嫫母，可以被看作西施一樣的美，只要兩人投緣，也就不必過問美醜；磚頭瓦片看作金銀一樣寶貴，也就不必過問良賤；有時尋求百次也得不到，有時可以得之不知不覺之間。有的分別很久很久又復合了，有的想下決心割斷偏偏割不斷。人生的轉轉折折往往在人的不自知不自覺中。唉！雖然最無情的一對冤家，往往不能用強力使他們斷了緣分；雖然最有情的一雙情侶，往往不能用強力結合他們的緣分。人生的緣分是天定的，情戀也是有神在暗中給撮合的。實實在在的說，「緣分」二字是不可能勉強它們分或

合的。多情的人，固然不必非要獲圓滿不可，無情的人，又為什麼要去自甘菲薄呢！（譯意）。（媢母，黃帝的第四妃，極醜。後人以之作為醜女的代名詞。）

三、玉堂春落難逢夫（與舊刻《王公子奮志記》①不同）（縮寫）

一

話說正德②年間，南京金陵城有一人姓王名瓊，別號思竹，中乙丑科③進士，累官至禮部尚書。因劉瑾擅權，劾了一本，聖旨發回原籍；趕快收拾起身。存儲俸銀，多貸於人，一時取討不及。長次子準備大比④，不便令之分神。三子名景隆字順卿。一十七歲。卻也聰明伶俐，丰姿俊雅，一目十行，王爺極為珍愛。遂著他留京，並派一家人王定陪同催討，事畢作速返家。於是，家人王定便陪同三公子在京，辦理討債的事。不過三個多月，便把債務催討清楚。合共三萬餘兩。

準備返家之前，打算到京城熱鬧場所，再去看上一遭。遂偕同王定去遊玩。走到一處酒樓，湊巧是一秤金的妓家。有三個粉頭⑤，大的叫翠香，二的叫翠紅，三的外號玉堂春，長的最出色。因為鴇兒索價高，尚未梳櫳⑥。這妓家姓蘇，頭兒叫蘇淮。這玉堂春本

姓周，被賣到姓蘇的妓家就改姓蘇，因為行三，小名就叫蘇三。雖然王定勸公子不要到這裡地方去，這王三公子，那裡聽他。湊巧又遇上一個賣瓜子的小子金哥，為了想賺得幾文花銷，便做了王三公子的引路人。

妓家的鴇兒得王三公子是大官子弟，越發的逢迎。不敢怠慢。第二次再去，就要王定取了二百兩銀子，四疋尺頭⑦，王定好言勸阻，那裡肯聽？這一去，便與那玉堂春同了床共了枕了。王定一看不對，便向公子告別，先回家去。這麼一來，王三公子越發沒有了顧忌，憑著手頭有三萬多兩銀子，不但為粉頭打首飾，鑄酒器，縫衣衫，又建造樓房花亭。

不到一年，三萬多兩銀子，全光了。

二

當王三公子手內的錢財空了，妓家便疏淡了他。雖然粉頭玉堂春與他還是感情彌篤，也擋不住鴇兒的勒逼。先是勸她說：「有錢便是本司院，無錢便是養濟院。」這玉堂春還是與王三公子恩愛如故。一天，王三公子出去訪友，鴇兒再勸玉堂春不聽，便發脾氣狠狠打了玉堂春一頓。縱然如此，也打不斷兩人的恩愛。這玉堂春誓死不接別人。於是鴇兒訂了一計，騙玉堂春與王三公子同去城外姑娘家參加生日宴。到了半途，騙王三公子回家鎖上房門。回來時，不惟沒有再見到玉堂春一家人，反被鴇兒安排好的強人，攔路剝去了他

的衣帽，用繩子綑綁他扔在路上。鴇兒拐住玉堂春向前走了一百多里，方在旅店安下。玉

堂春雖知了中了圈套，卻也莫可如何？

這王三公子被人發現之後，又不敢直道姓名與真實情況。只說是做小買賣的，路上遇

見強人，剝去了衣衫，搶去了錢財。沒有辦法，只落得替人打更，來暫時打發日子。結

果，一時貪睡連更也誤了打，打更的差事也被辭了。沒法子，只有到孤老院⑧去存身。再

說那鴇兒帶著玉堂春躲了一個多月，以為王三公子一定回家去了，這纔回院。可是這玉堂

春雖然失去了王三官，還是不肯接客，每日以淚洗面。鴇兒也不敢再打她，怕是打傷了，

更不是事。

那王三公子在孤老院跟著叫花子們討些日子的飯，遇見了王銀匠，他花了大把銀子

錢為妓家女打金盤銀盞時，認識了這王銀匠。也只收容了一個短時期，怎能長時期留在人

家。遂又出去討飯，晚上就住在關帝廟。這時期，遇見了那賣瓜子的金哥，方始告訴他玉

堂春的近況，為了他堅不接客。這金哥回去告知了玉堂春。這玉堂春獲知王三公子現在的

情況，遂以到城隍廟還願為由頭，帶了些私房銀子，偷偷到關帝廟，見到了情人，訂了一

計。要王三公子重新用她給的銀子再打扮起來。又以富家子弟的排場到了妓家。鴇兒一

見，以為王三公子回家又帶了銀子來。馬上又換了一副逢迎的嘴，又擺酒又設宴。就在這

晚，玉堂春把她所有的私房金銀珠寶，都交王三公子連夜從後門帶了出去。本來，鴇兒不

肯與玉堂春干休，又怕玉堂春道出了底細，驚動了官府，遂也不敢嚷嚷。還被玉堂春數數落落的罵了鴇兒一大頓。這麼以來，鴇兒要下決心處理這小三兒了。

三

話說這王三公子帶著玉堂春給他的財物，晝行夜宿，回到了金陵家門。到家之後，還不敢冒然去見老爹。湊巧他姑媽爹在他家作客，遂著王定央請姑媽姑爹從中和諧，算是父子重新相認。本來，這王尚書聽到王定回家稟告的情事，早已把心一橫，不再承認有這麼個兒子了。今經姑媽姑爹從中關說，王三公子又矢志要發憤讀書。也祇打了二十板子，以示警誡，也就算了。想不到這王公子可也真是爭氣，自從這次回家之後，真可以說是發憤忘食，奮志苦讀，不一年就中了秀才，第二年鄉試⑨，便中了應天榜⑩第四名舉人。那玉堂春在院中還是矢志不接客人，每日在百花樓上，連樓梯也從不踩上一步。雖然左一個右一個客人聞名而來，卻是個個失望而回。鴇兒不敢虐待於她。每日送飯上樓。這丫頭除了打雙陸玩棋子，接骨牌，就是思想那王三公子。有人願量珠一斗來買去作妾，卻誰也難以把她請下樓來。鴇兒又怕她一時想不開要死不活。不惟不敢難為她，還巴結著她呢！

　有一位販馬的客人，名叫沈洪，是山西洪洞縣人。早與鴇兒計議好了，贖身的銀子也

付了大半，專等機會到來，便搶走了她。蒼天不負有心人，這沈洪終於等到了這一天。王三公子中了南榜（應天榜）鄉試第四名舉人。報單傳到了北京城。金哥把報單抄來送給了玉堂春，這玉堂春一見王三公子中了第四名舉人，真是高興得淚水直流，又是燒香，又是磕頭。這老鴇兒便利用了這個大好的機會，騙他到關王廟去燒香還願心。玉堂春答應了。那想到這一去，便上了當。被沈洪的馬車載到山西洪洞縣去了。

那沈洪家中，本已有妻子皮氏。由於沈洪經常經商在外，這皮氏水性楊花，經王婆牽線，早與鄰家的監生趙昂有了勾且。皮氏雖然不守婦道，卻妒性很烈。當沈洪把個粉頭娶回家來，皮氏就妒嫉得很。商之趙監生，趙監生替皮氏出個主意，用碗下了毒藥的麵給他們吃，死一個死倆都成。結果，沈洪吃了，玉堂春沒有吃。沈洪被毒死了。趙監生便慫恿皮氏狀告玉堂春毒死親夫。理由是不甘作小。又經趙監生在官府上下一打點，玉堂春遂判成了死刑。監中有位刑房書史，知玉堂春有冤，替她寫了大狀，藏在貼內身上，伺機呈遞。王三公子春闈⑪得中二甲進士，先選真定府判官，一年後選任山西監察御史。遂查出了洪洞縣玉堂春的獄情，也蠢知了此人就是他的情人玉堂春。遂下鄉私訪，查得案情有趙監生、王婆、皮氏等人。遂提來審問，都不承認。乃暗中以木桶鑽眼，暗藏獄卒在內，放置這幾位嫌犯身邊。暗中窺聽他們私下交談。遂得實情。為玉堂春洗刷了沈冤。

後來，王三公子暗中著人以家屬名義，把玉堂春領去。收為二房。王三公子後官至都

榜。

⑪春闈，指三年一次的會議與殿試，二、三月舉行。明朝洪武後在北京舉行。

⑫都御史，是都察院最高的主管官，分左右二人，左正，右副。

四、王三公子其人

這位小說中的主人公王景隆，到了戲裡諧音成王金龍。由於這個故事很動人，從明朝萬曆年間，流傳到今天，早已家喻戶曉。世上的人，最愛把小說中人當作實有的人。不但山西洪洞縣有了審問蘇三的案卷，連這位王三公子其人是誰？也被尋到。他就是河南永城縣人王三善。大哥名王三桓，二哥名王三益，他是第三。還有個弟弟名王三德。弟兄四人，老二是舉人，他與老四三德，都是進士及第。王三善中辛丑（萬曆廿九年）科進士，王三德中癸酉（崇禎六年）科進士。永城縣志有傳。他們的父親，只是一位鄉下人，任何功名官職也沒有。王三善於天啟中詔命赴貴任巡撫職，去討伐貴州安邦彥、奢崇明等人叛亂，竟在陣上墜馬陣亡。贈太子太保兵部尚書銜。中了進士之後，初授荊州推官。從來也沒有到過山西。傳說他先世是杭州人，徙家河南永城。

從歷史的文獻上看，王三善與小說中的王三公子，連個影子也印不出來。何況，玉堂

春這位妓女的冤獄，縱然實有其事，到了馮夢龍的《警世通言》寫的〈玉堂春落難逢夫〉，已是改變了三次的一篇小說。到今天，我們不是還能讀到這三篇小說嗎！

再說，在《明史》卷二百四十九，列傳卷一百三十七，有王三善傳，也可以查證。因為王三善是為國陣亡在疆場上的一位忠勇大臣。傳文踰兩千言，廕一子，職踰千戶，是錦衣僉事，正四品。

可以肯定的說，小說中的「王景隆」，決不是王三善，似乎連以王三善作為假設的對象也不會是。兩者間的情節距離太遠了。

五、文學、歷史、戲劇

(一) 文學

從文學上看，玉堂春的這三則原故事，都是小說。李春芳的所謂「海剛峰（瑞）居官公案傳」，小說的成分，比另兩篇還要更加「小說」，因為它虛構的連個根蒂也沒有。第一，海瑞沒有在浙江作過官。第二，這王舜卿縱然是海瑞的門生，作了「浙江運使」，也不會接受學生的這一類請託。第三，冤獄平反之後，也絕不會「公令人偽為妓兄遣回籍，」

這位歷三朝（嘉靖、隆慶、萬曆）剛正不阿的人物，會代學生去作假嗎？

我們從這三個情理的漏洞看，也足以知道這是一篇假海瑞為名的公案小說。至於這個

故事有無事實根據？那就很難說了。

馮夢龍的《情史類略》，從文辭看，極其明顯的，它是從《海剛峰居官公案傳》抄錄而

來。除了刪去偽託海瑞的部分，還在情節結構上，加了些文辭補上缺失。奇怪的是，把妓

女玉堂春加上個「蘇姓」，又把《公案》狀詞上的「孽妾周氏」刪去。又把《公案》寫的

「有一浙江客蘭谿人，姓彭名應科改為「山西商」，也未寫姓什麼？為什麼要這樣改？顯然

是為了要這由「南京」人改為「河南」人的王舜卿，符合了他中進士後，巡按山西的情

節。要不然，他如何能在山西審理玉堂春的案子呢？到了《三言》(《警世通言》卷二十

四)，馮夢龍又把這故事，再加油鹽蔥薑等作料，做照了元人石君寶的《曲江池》及當朝薛

近兗《繡襦記》，再擴大描寫，遂寫成一篇踰萬言的〈玉堂春落難逢夫〉。說來，這三個故

事，全是小說。也就是西方人所謂的「虛構」(fiction)。

(二) 歷史

按說，李春芳的《海剛峰居官公案傳》應有歷史根據纔對。換言之，他寫的公案故

事，或多或少都應有一些些符合海瑞的《居官公案》，今查這玉堂春的故事，竟絲毫也連粘

不上海瑞，自不能以歷史小說來看它論它了。

可是，偏有人要從歷史上去考證這個故事。如近代人蔣瑞藻的《小說考證》，還有錢靜芳的《小說叢考》都循歷史的角度，去尋求實證。連今人阿英（錢杏邨）作〈玉堂春故事的演變〉一文，竟然認為民國廿四年間，某「時報」上刊出的《玉堂春》中的王公子之父的墳墓被盜，說：「這是《玉堂春》本事考的最可靠的一篇。」他說的這位「王公子」就是本文前面提到的「王三善」。這位王三善可真是與這小說《玉堂春》的故事，絲毫也粘不上邊。歷史上的資料，我已列述在前面了。

小說就是「小說」（fiction），不能以歷史去作對證，去作索隱的。這一點，應是研究小說的人，最應該注意到的一點。

不過，研究小說的人，可也不能把歷史的基因，丟開不管。這話說在此處，算得是閒言語了。

(三) 戲劇

戲劇的藝術目的，跟小說一樣，都是塑造人物內外在形像與性行的藝術。「玉堂春」這個故事，之所以會在民間流傳的家喻戶曉，應說是戲劇的功勞最大。因為戲劇有歌有舞，都是演員在舞台上塑造出的鮮活的形象，所以它在傳達的功能上，給與人的印象，最

為深刻。

這篇小說，最早流行於萬曆中葉（西元一六〇六年前後），那麼，戲劇是什麼時候開始的呢？

據戲曲著錄，在明末就有了《金釧記》傳奇。又有《玉鐲記》傳奇。戲劇家祁彪佳曾經推崇過這本戲。可惜這兩個本子都沒有流傳下來。但據清道光年間栗海庵居士的《燕台鴻爪集》及道光十七年《春台義國碑記》所載，四大徽班的「春台班」汪一香已有演出《玉堂春》一劇的記錄。咸豐初年的《都城紀略》也記有「三慶班」的胡喜祿演出《三堂會審玉堂春》的劇目。在雍正、乾隆年間，就有《破鏡圓》傳奇一種，演的也是玉堂春的這個故事。直到今天《女起解》與《三堂會審》還在各種地方戲的舞台演出。

這齣戲，荀慧生曾於二十年代與王瑤卿、陳墨香等，共同編成了全部，由〈嫖院〉、〈定情〉起，到〈監會〉、〈團圓〉止，共卅餘場，名《全部玉堂春》，於民國十五年（西元一九二六年）二月六日首演於上海大新舞台。要演四個半小時。初演時，舞台上還使用五彩燈光與立體布景。以後，荀氏又加以修改濃縮，尚餘十七場。不過，這齣戲有了〈起解〉、〈會審〉兩折，全部故事情節，業已具備。加上頭尾，幾有蛇足的多餘。是以今天仍以〈起解〉、〈會審〉、〈繪審〉兩折，活躍於舞台。

最後，尚須提到一筆的是〈三堂會審〉的堂官。

一是王金龍（景隆），他是巡按（監察）御史，二是承宣布政使司的潘必正，所謂「藩台」，三是提刑按察使司的劉秉義。按巡按御史，官祗七品，由於他代天子巡狩，官卑權高，他是地方上的都察院，屏藩一方的布政使，也得居其下位。那位坐在大邊的潘必正，不會是布政使，布政使是從二品，下有左右參政是從三品，還有左右參議是從四品。那麼，潘必正起碼是從四品參議，應穿紅袍。坐在下邊的劉秉義，不會是按察使，按察使正三品，下有副使一人正四品，有僉事一人正五品。那劉秉義起碼是正五品的僉事。也應穿紅袍。（今穿藍袍不合三堂會審的明朝體制。）王金龍穿紅裇，蘇三的罪衣罪裙，也是紅的。所以這齣戲也稱《滿堂紅》。向為吉慶節日的演出劇目。特在此補說一句。

《鳳還巢》與《風箏誤》

——兼及兩種劇本之優劣

一、傳奇本《風箏誤》

明末清初劇家李漁（笠翁）的十種曲作，有《風箏誤》一本。今仍存在。而且是崑曲戲班常演的劇目。由於傳奇本篇幅長，演全本者較少，然其中的重要情節，如〈題鷂〉、〈鷂誤〉、〈冒美〉、〈驚醜〉，以及〈前親〉、〈後親〉等，抵民國，還在崑班演出於舞台。

梅蘭芳於民國初年，也曾在京班中演出過，自然也是崑曲的本子。

此劇演韓世勳、詹淑娟因風箏斷線，誤落別家。為別家公子拾得，題詩其上。適巧詹淑娟有姊妹二人，一醜一美，卻又牽扯到一醜一俊的兩個少年，介入其間。於是情節中的線索枝蔓，遂產生這齣錯綜複雜，奇巧層出的戲。戲趣濃艷，深受觀眾喜愛，是以常演。

莊一拂的《古典戲曲存目彙考》，說李氏此劇故事結構出於《春燈謎》，情節則仿《燕

子箋》。但在清人編寫之《傳奇彙考》一書中，所敘該劇之故事情節，人物姓名，則較詳瞻。不妨引錄於此，易於參研。

(一)**本事簡述**（清本《傳奇彙考》第四集）

略云韓世勳字琦仲，茂陵人，美丰姿，才思敏捷①。失怙恃②，依父友戚輔臣，與其子友先同肄業③。友先性驕縱④，才不敵韓。里中詹武承，字烈侯者，任四川招討使⑤。因事罷歸，喪偶乏嗣⑥。蓄二妾，梅氏生女愛娟，柳氏生女淑娟；淑娟美多才，而愛娟粗拙。蜀中蠻擾起⑦，詹鎮蜀，詹見二妾常口角，因築垣令分處東西院。詹與戚同年友也。

祖餞時⑧，遂以二女姻事囑戚。時屆清明，韓展卷次作感懷詩，云：「謾道風流擬謫仙⑨，傷心徒賦四愁篇，未經春色過屆際⑩，但覺秋到耳聲邊；好夢阿誰堪入夢，欲眠竟夕又忘眠。」題未竟，值友先以風箏屬韓畫，韓即以此詩書風箏上。續後二句云：「人間無復埋憂地，題向風箏寄與天。」⑪

友先乘風搖曳⑫，忽線斷墮柳氏庭中。柳見所題詩，命淑娟和。淑娟拒不欲題，柳強之。且令倒押其韻，淑娟遂題曰：「何處金聲擲自天，投堦作意醒幽眠。紙鳶⑬只合飛雲外，綵線何緣斷日邊。未必有心傳雁字，可能無尾續貂篇。愁多莫向穹窿訴⑭，祇為愁多卻諷仙。」甫題畢，值愛娟乳媼⑮邀淑娟過東院。友先歸令僕於詹處索風箏，柳知夫與戚

相契厚，遂以付僕。僕至書室，適友先倦寐，韓覘和詩，遂易以素紙，玩其句意妍麗⑯，度必出之閨秀。詢館童，知詹女聰慧，遂復賦一絕云：「飛去殘詩不值錢，索來錦句太垂憐；若非綵線風前落，那得紅絲月下牽。」⑰亦題風箏上，故令線斷落在詹宅，令奚童往索，以探其意。

而嫁名友先⑱。孰意入愛娟手，愛娟素不慧，詢乳媼，媼言柳處亦獲風箏上有詩。淑娟曾和韻前詩，係戚公子作也。愛遂慕戚才貌，且疑淑娟有意。與媼謀託淑娟名，俟索風箏者於門，期戚生夜赴以訂盟約⑲。

韓喜不勝，抵暮入⑳。詢以詩意，愛娟所答多謬。韓疑，索燈照瞰，愛娟貌不揚；驚走。值試期近，別輔臣赴試，遂擢大魁。輔臣知子不肖，欲箝其心，因詹以姻事託，而素悉愛娟陋，即以贅友先㉑。

初詹抵蜀，蠻兵用象戰，朝議以韓監其軍，與詹飾假獅以進，遂大捷㉒。詹稔韓父事輔臣，遂詢韓未娶，屬臬使作伐㉓，欲以淑娟許韓。韓疑即愛娟，拒不允。詹稔韓父事輔臣，遂致書令主婚聘女，輔臣遂為納采㉔。

及韓述前事，柳乃張燈令細認，則甚美，非向所遇也。韓甚慚愧，不知假託為誰。

值詹遷官過家，兩婿二女並敘一堂，議迎千郊，始知即愛娟也。厥疑始釋。

故。韓具復命歸，輔臣促韓擇吉完姻，韓峻拒。強之，不得已而婚。韓意甚不樂，柳詢其

詹歸見二婿甚喜，其後梅柳亦更相厚。

① 才思敏捷，意為有才情，思路廣，反應快。

② 失怙恃，意為父母雙亡。怙、恃，均為依賴意。《詩‧小雅‧蓼莪》有句：「無父何怙！無母何恃！」

③ 肄業，意為在學業上繼續學習中。

④ 驕縱，意為父母謂驕養慣成了放蕩不羈。

⑤ 招討使，官名，武職，屏藩一方的指揮官。

⑥ 乏嗣，欠缺承祧的子息。

⑦ 蠻擾，意指地方上野人（如苗蠻等族）四出搶掠劫奪。

⑧ 祖餞，即今日所謂餞行之意。祖，同「徂」，往的意思。

⑨ 謫仙，詩人李白的外號。因為李白詩才高，人稱之為「詩仙」。又認為此人詩非一般人所能，意為是仙人犯了天條，謫降到凡間來的仙人。

⑩ 屆際，在此意為春色還在濃艷時期。

⑪ 此末兩句詩意，加深憂傷感懷，所以題在風箏上，讓風箏帶到天上去。

[小生上]

(二) 驚醜 （《綴白裘》第五集）

⑫ 搖曳，意為不停的飄飄搖搖。

⑬ 紙鳶，風箏的代名詞。

⑭ 穹窿，天空的稱謂。

⑮ 乳媼，即今謂之奶母。

⑯ 度，裁量之意。

⑰ 紅絲月下牽，古諺以為男女婚配，有天上月老為之牽引紅線，將二人拴在一起。

⑱ 嫁名友先，將題詩人的名字改為戚友先。嫁名，放棄己之名姓，改稱別人名姓。

⑲ 訂盟約，訂定結好的盟誓期約（緣定終身之意）。

⑳ 抵暮入，意為天色入夜後，潛入詹家，到女閨房去。

㉑ 贅友先，意為同意戚友先為婿，女則為醜者愛娟。

㉒ 遂大捷，竟然打勝了仗。

㉓ 臬使，即地方官提刑按察使之簡稱。所謂「臬台」，評理刑名之官。

㉔ 納采，即今之訂婚，約定由男方向女家致送聘禮之謂。

【漁家傲】俛首潛將鶴步移①，心上蹺蹊，常愁路低。

〔內擂鼓起更介〕小生蒙詹家二小姐多情眷戀，著乳娘約我一更之後，潛入香閨，面訂百年之約。妙吓！且喜譙樓上已發過擂了②，只得悄步行來，躲在門首伺候便了。

我藏形不惜身如鬼，端的是邪人多畏③。

來此已是，阿呀，為甚的保母還躲不出來？萬一巡更的走過，把我當作犯夜的拿住，怎麼處？

他若問賣夜何為，把什麼言詞答對？

他若認作賊盜，還只累得自己；若還認作奸情，可不玷④了小姐的名節？吓，小姐，小姐！我寧可——

〔暗摸介〕怎麼還躲不出來？

〔淨上〕月當七夕偏遲上，牛女多從暗裡逢⑥。

〔內打一更介〕弗知阿曾來哩？

〔小生〕不好了！有人來了！〔虛下〕

〔淨〕如今是一更之後，戚公子必定來了，不免到門外引他進來。偏是今夜又沒有月色，黑魆魆的⑦，不知他躲在那裡。不免待我咳嗽一聲。難道還不曾來？不免低低叫他幾聲：戚

公子，戚相公。*

〔小生上〕那邊分明叫我，不免摸將進去。

〔淨，小生各撞頭介〕〔小生〕阿呀！

〔淨〕僊人！阿是賊？

〔小生不語介〕弗作聲，像是此人哉。嗌，你可是戚公子？

〔小生〕正是。你可是保母？

〔淨〕正是。那了個歇來⑧？

〔小生〕來了半日了。

〔淨〕介沒走得來，隨我進去。

〔小生走，撞痛介〕

〔淨〕看高門檻。嗌，你要作風流事，也說弗得痛哉。〔小生謊介〕

〔淨〕慢慢里，弗要慌，有我拉裡⑨。〔扯小生手全下〕

〔丑上〕

【剔銀燈】慌慌的梳頭畫眉，早早的鋪床疊被。只有天公不體人心意，繫紅輪，不教西墜⑩。

【惱只惱】那斜曦，當疾不疾⑪。〔內打二更介〕【怕又怕】這忙更漏，當遲不遲⑫。

奴家約定戚公子在此時相會，奶娘到門首接他去了，又沒人點個燈來，獨自一個坐在房中

好不冷靜！

〔淨牽小生手上〕間向來。你放大子個膽。

〔小生〕身隨月老空中度。〔淨〕手作紅絲暗裡牽。

〔小生〕保母。

〔淨〕啐！弗要叫勒叫個戎嘻！小姐，放風箏的人來了⑬。

〔丑〕來哉儕？在那裡？

〔淨〕拉幾里，交付拉吪子⑭。

〔將小生手付丑介〕

〔小生〕小姐拜揖。

〔丑〕戚郎，你來了麼？

〔小生〕來了。

〔淨〕你兩個在這裡坐著，待我去點個燈來。反將嬌婿纖纖手，付與村姬捏捏看。〔下〕

〔丑扯小生全坐介〕〔丑〕戚郎吓，這兩日幾乎想殺我也！

〔小生〕小生一介書生，得近千金之體，喜出望外。只是我兩人原以文字締交，不從色慾起。見略從容些，恐傷雅道⑮。

〔丑〕寧可以後從容些，這一次倒從容不得。來嘻！來嘻！

〔抱小生介〕小姐，小生後來那首拙作可曾賜和麼？

〔丑〕吓！你那首拙作，我已賜和過了。〔小生驚介〕這等，小姐的佳篇，請念一念。

〔丑〕我的佳篇一時忘了。

〔小生〕自己作的詩，只隔得半日，怎麼就忘了？還求記一記。

〔丑〕只為一心想著你，把詩都忘了。

〔小生〕還求想一想。

〔丑〕吓，等我想來吓。

〔小生〕請教。

〔丑〕風淡風輕近午天，傍花隨柳過前川。時人不識予心樂，將謂偷閒學少年。

〔小生〕這是一首千家詩，怎麼說是小姐作的？

〔丑〕這果然是千家詩，我故意念來試你學問的。你畢竟記得。這等，是個真才子了！

〔小生〕小姐的真本事竟要領教。

〔丑〕阿呀，那間是一刻千金的時節，那有工夫念詩？我和你且把正經事作完了再念也未遲。

〔丑〕扯小生上床，小生立住不走介〕

〔淨〕只恐夜深花睡去，故燒高燭照紅妝。

〔丑放小生手介〕

〔淨〕小姐，燈來了。

〔小生、丑各躲帳橫頭將帳遮介〕

〔淨〕你們大家脫套些，不要裝模作樣，耽擱了工夫，我到門首去看看就來接你。閉門不管窗前月，分付梅花自主張。

〔丑〕戚郎。

〔小生〕小姐。

〔丑〕戚郎。

〔小生〕小姐。

〔丑〕各見，小生看丑，大驚介〕呀！怎麼這樣一個醜婦！難道我見了鬼怪不成？

〔小生〕方才聽他那些說話，一毫文理不通，前日風箏上的詩那裡是他作的？

〔丑〕蓋個有趣個⑰！

【攤破錦地花】驚疑，多應是醜魍魅，將咱魘迷。憑何計，賺出重圍⑱？

〔丑〕戚郎。〔小生〕呵唷！〔丑〕妙吓！

覷著他俊臉嬌容，頓使我興兒加倍！

……

① 鶴步移，意為像鶴似的行走，提起腳來，慢慢落地，潛行意。

② 發過擂了，即打過更鼓了。

③ 邪人多畏，心地不正的人，常常恐懼。

④ 玷，意為有瑕疵的玉。在此作動詞用，玷污了別人。

⑤ 穿窬，意為不走正路。穿壁窬牆，作盜竊。穿，穿壁。窬，窬牆。《論語》有句：「其猶穿窬之盜也與？」

⑥ 比喻七七日牛郎織女相會。

⑦ 黑魆魆。意為黑漆漆的。魆，音烏。吳語。

⑧ 那了個歇來，吳語，方言。意為你來了一些時候了嗎？

⑨ 有我拉里，意為我在裡，不要怕。吳語。

⑩ 繫紅輪，不叫西墜，語意是恨老天不體諒他，怨紅日還拴在天上，不要它早些落下去。

⑪ 那斜曦，當疾不疾，意同上語，怨那已到西山的日頭，落得太慢。

⑫ 這忙更漏，當遲不遲，這時，又怕那打更的人打得太早了。這時，他還沒有打扮齊整。

⑬ 弗要叫勒叫個戒嚯，吳語。責備那叫保母的人會叫破好事。

⑭ 拉幾里，交付拉吭子，吳語。意為人在這裡，喏，交給你啦！

⑮ 恐傷雅道，意為怕傷了男女正當交往之道。

⑯ 拉里哉，意為幹什麼呀！什麼意思呀？

⑰ 蓋個有趣個，意為這一見面的情景，有趣唷！

⑱ 憑何計？賺出魔圈，意為能想出一個什麼計策，可以騙過這醜怪，逃出了這妖魔的圈圈呢！

二、皮黃本《鳳還巢》

民國初年，梅蘭芳還不時演出崑曲的傳奇本《風箏誤》，抵民國十七年間，尚據之改編為皮黃戲《鳳還巢》本戲，一經上演，即轟動九城，從此，崑曲傳奇之《風箏誤》，即很少演出矣！

對於崑曲之《風箏誤》一劇，梅氏在其《舞台生活四十年》中，曾加闡述。搭配之演員，悉當時雋秀。如陳德霖的二娘，李壽峰的大娘，李壽山的醜小姐，郭春山的醜公子，俊公子是姜妙香，始終未曾更易（醜公子、醜小姐等都換過）。梅氏說：「我從《鳳還巢》排出以後，因為劇情也是『醜』與『俊』對照寫的，戲裡的關子相同，就把齣《風箏誤》收起來不再唱了。」

(一) 本事簡述

該劇是以明朝為背景的故事。是那一朝？則未說明，情節則由《風箏誤》移來的。

假歸在家的兵部侍郎①程浦，家有一妻一妾，妻生長女雪雁，妾生次女雪娥，長女傻癡而貌醜，次女聰慧而貌美。因而父母時責醜女瘋瘋顛顛，不喜詩書針黹，只貪玩耍。

一日，程侍郎約了鄉間的世襲王侯之位的朱千歲煥然②，郊遊踏青而野宴。適遇同年③友之子穆居易經過，遂亦邀來同飲，藉機敘舊。穆父已遭奸臣讒言受害，是以家道中落。然仍習武舉業④。程見穆居易年少英俊，舉止端莊有儀，知非久窮之子。乃有心以次女配之。遂告以壽誕宴客之期，囑穆生前來。歸家即以此心意，告知次女，且囑在筵席間，屏後偷偷相之，如不中意，以實稟父。不想在座之朱千歲聽到，也要到期過府拜壽，他見過程家小姐，貌美如花。

次女雪娥在偷覷後，極為中意。於是程侍郎遂主動，面許次女雪娥婚配穆子，且留之在家準備應試功課。

長女顛傻，卻又深諳人事。知父已將妹許與穆氏子，且留在家中書房讀書。竟亦起意一親英俊。原擬邀同妹妹同去，雪娥堅拒，且責其姊不知羞恥。這醜丫頭竟然不知羞恥，貪夜獨去書房，偽說是未婚妻前來求教。穆公子開門迎入，燈下一看，醜形駭人。遂誤會

程年伯之以女配之，原是一位嫁不出去的醜癡女。在騙出醜女走出書房之後，越想誤會越深。一氣之下，不辭而漏夜逃離程門。

那晚，程侍郎曾親見長女到書房去而被騙出門。家醜，未敢出口，又因西方山賊作亂，奉旨出剿，而匆匆勤王離家遠征。

穆居易逃離程家，決心投軍勤王，家本餘其一人，已無家可戀，無親可望。不想，投軍勤王，雖經錄取，卻在程年伯麾下⑤。再說，在他逃離程府之日，路遇朱千歲，知穆子已離程府他往，心知有隙⑥可乘，乃慷慨贈穆川資與腳程之馬。返府之後，即籌畫假以穆家之名，按吉期⑦花轎迎娶。不想，程家大娘偏心，知其醜女難嫁，在夫君勤王出征之後，朱千歲冒名迎娶，程家大娘也以冒名之長女代嫁，就這樣造成了醜女配醜男的戲趣。

此一洞房喜劇，與崑曲《風箏誤》大同小異。

此後，程侍郎平亂有功，穆居易也因戰功而得實其官位。相反的，朱千歲以祖蔭留下的財帛⑧，卻被此一盜亂洗劫一空。前去依仗庇護的程大老夫人，也同受貧困之苦，不得不前去投靠夫君。

穆居易平亂得官，自應完成婚娶，而穆則堅決婉辭排拒。然此一婚事，又經帝前太監陣前元帥，從中媒妁⑨，穆氏子又不能不允。可是花燭之晚，穆郎愁苦，使二位媒人生疑。一問之下，方知程家醜女有私奔之踰越女德情事。逼穆子揭開紅蓋頭，方悉娶來新

娘，並非醜女，實為一絕色美女也。

團圓之日，始行真相大白，醜配醜，俊配俊，月老兒的紅絲並未拴錯。

注釋

①兵部侍郎，一如今日國防部的次長。明朝的侍郎分左右兩級，左長右次。

②朱千歲煥然，既稱「千歲」，承襲爵位，勢必王侯之位。按火旁之一代，乃朱元璋第二代，第一代木旁，第二代火旁。火旁帝乃明仁宗高熾。

③同年，凡同榜進士，或鄉試舉人，稱同年。

④武舉業，明朝會議或鄉試，分文武兩類，文榜三年一試，武榜不定期。

⑤麾下，意指在其旗幟番號屬下。麾，指揮旗。

⑥隙，空隙。此指有機會可鑽營。

⑦吉期，結婚的日子。

⑧祖蔭留下的財帛，意指朱氏得天下後，封其朱姓子侄為王、公、侯、伯，分布全國各地，均世襲其爵。這些王公的子弟，在家無所事事，食其祖上所封土地等為活。即「土豪」之名的由來。

⑨媒妁，即作媒之意。

(二) 劇本選段

〔雪娥帘內西皮導板〕

日前領了嚴親命，（轉慢板）命奴家在帘內①偷覷郎君。只見他美容顏神清骨俊，實可歎衣襤褸家道清貧。倘若是苦用功力圖上進，也能夠功名就平步青雲。

〔偷覷介，伸大拇表示讚賞介。〕

〔再偷覷介，內心獨白：「好一個俊秀才郎！」〕

〔再內心獨白：我不能在此久留，若被大娘看見，豈不責我輕薄！我還是速速回房。〕

〔轉身行了幾步，又駐足一煞，然後再轉身偷覷一眼，忍俊地嫣然一笑，以袖掩口，帶著笑靨匆匆碎步下場。〕

〔送姊姊上轎走後，心中遲疑之至，在門前彳亍而下意識。〕

母親見了問：「你在此作甚？」

雪娥答：「送姊姊！」

母親責備語氣：「送出閨房，也就是了。女孩兒家送到大門之外，成何體統？還不與我回房！」

雪娥回房，心情煩亂無端，百思不得其解。遂感歎起來。「咳！這是那裡說起，爹爹將我

許配穆郎，今日大娘又將姐姐嫁了過去。爹爹不在家中，無人替我作主，唉！想是我與穆郎前世無緣，故而有此魔障。思想起來，好不愁悶人也！」

〔唱南梆子自歎命薄而已〕

他明知老爹爹為我行聘，反將他親生女嫁與穆門。想我程雪娥生來薄命，因此上難得配如意郎君。

〔上丫嬛〕

〔丫嬛問〕小姐為何在此愁悶？

〔雪娥〕今日之事，叫人如何不悶哪！

〔丫嬛問〕啊小姐，你可知今日來娶親的是那一家呀？

〔雪娥〕你怎的這樣糊塗，除了穆家還有那一家呢？

〔丫嬛問〕不是穆家。

〔雪娥一驚介〕不是穆家，又是誰家呢？

〔丫嬛〕乃是那朱千歲府中。

〔雪娥大感詫異，急問〕你是怎樣知曉？

〔丫嬛〕方才有人看見，將小姐抬往朱府去啦！

〔雪娥吩咐丫嬛〕你再去問個明白，速來報知於我。

〔丫嬛應聲下〕

〔雪娥笑意滿面，心情爽朗，起身輕步蹦蹋，而心頭猶疑惑漾波。越想越覺此事怎的有此乞巧？〕

〔自言自語介〕世上竟有這樣的奇事。那日朱千歲前來與我爹爹拜壽，我曾遇見一次，他那副尊容啊，與我姐姐麼，真可稱得是女貌郎才。大娘啊大娘，你如今枉用心計了。有那邊的冒名前來，就有這邊的頂替前去。怎麼這樣的湊巧呢，真乃萬般皆有命，半點不由人。

〔歸外坐，丫嬛上。〕

〔雪娥〕探聽之事，怎麼樣了？

〔丫嬛〕探聽明白，大小姐實是抬到朱府去了。

〔雪娥〕唔，實是抬到朱府去了。〔得意介〕

〔丫嬛〕還有一事，未曾稟明。

〔雪娥〕還有何事？

〔丫嬛〕穆相公也不在這裡了。

〔雪娥〕他往那裡去了？

〔丫嬛〕院公言道，他在這裡住了幾日，不知為了何事，私自逃走了。

〔雪娥出神介〕我知道了，你且去罷。〔丫嬛應下〕

〔自言自語〕這又是那裡說起？莫非他不願就這門親事不成。奴家雖是蒲柳之姿②，也不致玷辱與你。既不願這門親事，只管明講，為何私自逃走啊？咳！此事定有蹊蹺。穆郎啊穆郎！你自一人逃往何方去了？

〔唱西皮散板〕我二人婚姻事，早已言定，卻為何無故的私自潛行？想是我程雪娥生來薄命，無福分匹配那俊秀才人。左思來右想去心中難忍，兒的娘啊！我暫且回繡閣再聽信音。

……

注 釋

①在帘內，此指遮門布帘。通常人家廳堂之後，都有一道屏牆。壁上懸掛字畫，兩旁有門通往後堂或後院。有時，也在兩處通門掛上帘幕。像穆居易這類晚輩客人，接待落坐的座位，在廳堂的兩側座席，左右各有兩席或四席，視廳堂大小而定。是以，從廳堂的兩道門帘，可以在帘內觀覷到廳內側位席上的客人。但在舞台上的空間表現，雪娥則是從上場門走到台中門，再向裡觀看。實際上，劇情的空間，雪娥是從後堂或後院走出，站在廳堂後方的西道通門的門帘內向廳堂內偷覷。並非由外向內「偷覷」。故而導板唱詞是「領父命在帘內偷覷情郎」。這一點，演員必須瞭解。

②蒲柳之姿，喻姿色薄弱，不能與松柏比併。松柏長青，蒲柳易衰。《世說新語》載有一則，說顧悅之與簡文帝同年，可是顧早已髮白皮皺，簡文帝怪而問之。顧答：「松柏之姿，經霜猶茂，蒲柳之姿，望秋先零。」按蒲柳乃水楊的別名。若以故典來論，此詞用在雪雁這時的歌唱裡，比況似不貼切。

三、《鳳還巢》與《風箏誤》的短長

傳奇本動輒二十齣以上，它的劇本體式，就是一種適於單齣或集成短短一小時左右演出的，所以傳奇劇流傳下來演出於舞台的劇本，大都是散齣，《風箏誤》自也不能例外。

根據陸萼庭著《崑劇演出史稿》所記，也祇演出五齣：〈驚醜〉、〈前親〉、〈後親〉、〈茶圍〉。《綴白裘》也祇集入：〈驚醜〉、〈前親〉、〈偪婚〉、〈後親〉四齣。合起來也祇六齣①。而梅氏在未編成《鳳還巢》以前，演出的《風箏誤》，也祇是：〈驚醜〉、〈前親〉、〈偪婚〉、〈詫美〉〈後親〉四齣。據梅蘭芳先生所述②：「這是一個喜劇，包含著許多錯綜複雜的趣事。它的戲劇性非常濃厚，用的角色也多。有三個丑角，三個旦角（老旦、正旦、閨門旦），色色俱全。而且人人有戲作，個個能討俏，相等於京戲的一種群戲。主要的條件就是各角要湊得整齊，才能演來生動有趣。」

那麼，改編成的《鳳還巢》，卻也保存了崑曲本的這些優越戲趣與角色的安排，只是刪去了正旦二娘而已。丑角還是三個，生角也是三個（兩老生、一小生），加了兩個淨角。〈驚醜〉保留了，〈偪婚〉、〈詫美〉都保留了。可以說《鳳還巢》的精雋場次與戲趣，還是《風箏誤》窠臼。

崑曲本是一種以辭藻來表現戲曲旋律與節奏的藝術，無論歌舞，悉以詮釋辭意為職事。是以崑曲是歌時帶舞的。當然，如論文學上的辭藻，《風箏誤》可就典麗多了。除了前面引錄的〈驚醜〉一齣，寫醜丫頭急於赴約，等不到天黑的心情，辭意多麼俏麗趣人。〈前婚〉一齣中寫醜公子唱〈山花子〉一曲，也趣味盎然。「雙雙拜笙歌鬧，滿堂賀客如蟻交。兩親翁金榜其標，戴烏紗舊日同僚。女和男青春並韶，衡才絜貌差不遙。蒼天配就難偏，女兒言來聽根源。自古常言道得好，女兒清白最為先。人生不知顧臉面，活在世上也枉然。」接：「強盜與兵來作亂，不過是為物與金錢，倘若是財物稱了願，也未必一定害人結仇冤。倘若是女兒不遭難，爹爹回來得團圓。倘若是女兒遭了難，爹爹他定要問一

不過，〈逃亂〉這一場，雪娥堅拒不隨母親同往姊家時，為雪娥安排的原板、流水、散板與歌唱，「本應當隨母親鎬京避難，女兒家胡亂走甚是羞慚。小妹行見姊夫猶其不便，何況那朱千歲甚是不端。」再如地處，人皆能歌之的流行盛況流水：「母親不必心太偏，女兒言來聽根源。自古常言道得好，女兒清白最為先。人生不知顧臉面，活在世上也

鷄交。八兩半斤，不錯分毫。」竊以為這齣比《鳳還巢》的〈前親〉要雅致而俏麗得多。

番。如今稱了兒的願，落一個清白的身兒我也含笑九泉。」這幾段歌詞的雅俗共賞意趣，則是逾乎崑曲而獲得廣大流傳的佳韻。說來更是我在十餘歲即能朗朗於口唇的歌唱。堪可以有井水的地處，人皆能歌之，可見流行的盛況。

還有，《鳳還巢》終究是一齣一日即可演完的本戲。《風箏誤》則未能一日竟之也。

注釋

①陸萼庭著《崑劇演出史稿》，上海文藝出版社印行於一九八〇年一月。另見《綴白裘》第五集。

②見《梅蘭芳舞台生活四十年》第二集。

《青風亭》與《合釵記》
——兼論麒麟童的劇藝創造

據老藝人麒麟童（周信芳）論及《青風亭》這齣戲的表演藝術①文中說，在他之前，演出的劇目中，只有〈天雷報〉又名〈雷打張繼保〉一齣，由張元秀老夫婦倆的〈思子〉、〈望子〉演起，到〈認子〉而張繼保不認，害得一雙老夫婦傷心而自盡（碰死在青風亭）。於是，天雷殛死那位中了狀元得了官，卻失去了人性的張繼保為止。

此劇極為感人，但故事情節卻不夠完整。後來，麒麟童加以重編，增頭續尾以《青風亭》為名，於是，此劇有了〈拾子〉、〈趕子〉、以及結尾的〈合釵〉與〈雷殛〉等場次。

說是此劇收編於他年紀還祇二十多歲的時候。一九五四年又經過一次整理，將〈雷殛〉改為悔過認下養父母。於一九五五年演出後，觀眾卻不贊成這樣改寫。

實則，此劇在皮黃戲之前，早有傳奇本《合釵記》亦名《青風亭》。清乾隆三十九年（甲午）春編秦鳴雷作於萬曆壬寅（三十年）年間敘文。亦名《青風亭》。本上有天台集的《綴白裘》第十一集卷二，還收有梆子戲演出之〈趕子〉一場。足徵該劇之在《青風亭》編成於明代萬曆中葉，

亭》、《合釵記》認子，早在明萬曆年間，已經寫成②。兼且在乾隆年間，梆子劇種中就翻去演出。

注釋

① 見《周信芳文集》頁一○七至一五○，中國戲劇出版社一九八二年八月版。

② 周先生在文中說：「《青風亭》的原始資料，我還沒有在書本上找到。但我曾經看到過一本叫《合釵記》的書，這個故事確實給《青風亭》戲劇提供了發展基礎。」當然，周信芳的《青風亭》也是根據《合釵記》改編的。但據《中國戲曲藝術辭典》（上海藝術研究所、中國戲劇家協會上海分會合編，一九八一年九月版）說：「這部《合釵記》今已不傳。」又說：「明清弋陽腔和近代各戲曲劇種都有改編本。」基此紀錄看來，皮黃之改編本在後。

一、《合釵記》的本事

薛榮，西京人。娶妻梁氏，未育子息。

這年，赴東京應試，道經陳州，遇友姓洪名習仁，有姪貌美，誑說未娶，遂成姻好。

不想此舉未中①，只得偕洪氏返家，淪而為妾。梁氏有兄名梁崇，稟性奸狠，助姊除洪。

而薛榮自知心有虧欠②，不敢作對。情不得已，棄家離去。然而洪氏竟然有孕，益增梁氏妒恨。雖姊弟合謀偪之改嫁，洪氏卻矢志不從。遂在生活上予之折磨，凡所家中粗重活計，全部委之於洪③，是以挑水、砍柴、推磨、織布，日夜不休，而洪氏還是平安產下一子。

梁崇唆姊吩咐使女，將洪氏所產嬰孩，抱去丟入河中。使女不忍，不但以實相告，反勸洪氏寫血書，置兒胸間，寫上生辰八字，以及父母姓氏，以便好心人撿去，扶養成人。日後，也好母子相認。洪氏遂寫血書，又將自己所有金釵一雙，分一隻包在血書之內。將兒抱好，放一匣中，交使女抱出。使女抱出，置於牆陰，歸則以投河告。

有王氏夫婦，年已耳順④。老而無子，這天乃元宵，兩老出門觀燈，歸時聞嬰兒啼聲，乃尋聲拾得，喜是天賜。且，久之無人問詢，乃為之起名寶兒，視為己出⑤。

薛榮走後，杳如黃鶴⑥。洪氏雖失子，卻還懷著一線希望，期有母子相會之日。遂在薛家茹苦含辛，處於梁氏威下，忍辱負重，堅守不改志節。久而梁氏亦能常態處之。

十三年後。

王寶兒在學堂攻書，同學們笑他是撿拾來的孩子，恁樣大了，還不想著去找尋自己的生身父母。因而王寶兒回家，向二老追問。惹惱了老翁，不但摑了他嘴巴，還要他不准再問。寶兒越發的明白了同學的話不錯，肯定這二老不是他的親生爹娘。遂一時氣憤，逃出

了家門。王翁提棒尾後追趕。

十三年後的薛榮，隻身在外苦讀，終於高中而得官⑦。遂遣人持信到家接家眷同赴任所。信稱梁、洪二夫人。梁接信後，與弟梁崇相商。倘一同相偕前往任所，則洪氏產子之事，勢必敗露，遂計議將洪氏暗以藥酒毒死，只說洪氏已死。又使女通知洪氏，洪氏遂連夜逃離梁家，欲往東京尋找其夫薛榮。不想走到青風亭休息，遇見王翁持棒追子到此，王寶兒跪前求救。經過一番問詢，幾番周折，居然弄清楚這老翁追打的十三歲小兒，竟是自己那個被棄的親生之子。尚有血書、金釵之證。就這樣，王老翁扭不過血書上的一字一辭，這洪氏生母，尚能背誦得一字不差，另外，洪氏婦人還有一隻金釵合而為對。且親父已中第得官，王翁只得承認事實。

之後，一家人終於團圓。薛榮念在夫妻之情，也未追究妒生害意往事。感戴王氏二老養子之恩，接王氏二老同享榮華。那位妻舅梁崇也祇判以遣戍示儆。後來歸宗後改名薛夢祥的這孩子，也名登金榜。

①此舉未中，意為這一次的應試，並未能考中。
②虧欠，意為理虧有欠缺（他騙洪氏女未曾娶妻）。

③ 委之於洪，意為將家中一切的笨重工作，全部交給洪氏女去擔任。委，交付之意。

④ 耳順，六十歲的代名詞。《論語》孔子說：「六十而耳順。」

⑤ 視為己出，意為視同自己生養的親生子一樣看待。

⑥ 杳如黃鶴，借用唐詩〈詠黃鶴樓〉語：「黃鶴一去不復返」意。意為一去連消息也無有。

⑦ 高中得官，唐之後，入仕的途徑，是經過科舉，參加科舉（三年一試）舉得名次，方能得到官職的派任。科舉分縣試、鄉試（省試）、會試（全國舉子會考），得中後再經過殿試，由皇帝批准名次，方能稱之為一甲三名狀元、榜眼、探花，謂之「賜進士及第」，二甲等名次，謂之「賜進士出身」，三甲等名次，謂之「賜同進士出身」。

二、梆子戲《青風亭》〈趕子〉選段

〔旦上〕

【引】兒夫一去杳無音，朝夕愁煩長掛心！

啞吃黃連苦自知，鶯鶯守定隔冰魚，望梅止渴，畫餅充饑。奴家周桂英，配與薛永為妻，誰想他上京一去杳無音信，大娘心生狠毒，將奴打入磨房，是我生下一子，朝打暮罵。奴家無奈，只得叫薛貴將兒抱出，已經一十三年，不知存亡生死。昨日鄰舍贈我盤

費，叫奴上京尋取兒夫。你看天色尚早，不免趲行前去。

【批子】奴本是苦命一裙釵，兒夫一別不回來；；磨房產下嬰孩子，薛貴將他抱出來。若還是好人收留在，母子日後得團圓，若是歹人收留去，除非夢裡得相逢。

阿呀！大雨了，怎麼處？你看前面有一座亭子，不免進去躲避片時，再作道理。刮喇，大風吹；滴溜溜，雨又下。轉步來到亭子下，避風雨，無牽掛，尋見兒夫是一家。

〔看介〕青風亭。你看，靜悄悄的並無一人在此，身子困倦，不免打睡片時。〔外內叫介〕張繼寶，小畜生！那裡走！〔貼奔上〕阿呀！爹爹吓！〔跌介〕

【前腔】天生苦，命裡孤，才出娘胎不見母。鳥兒亂喚子規啼，倒有愛憐意，偏我的爹娘不顧兒！為爹淚流，為母憂愁！〔阿呀！親娘吓！〕又未知何日見親娘！

小生張繼寶，爹爹送我學內攻書，誰想眾學生罵我是無父之兒，是我回家要見親爹親母，反被爹爹打了一頓，故此逃出門來。我緊走，他緊追；我慢行，他慢趕。你看前面是青風亭，不免進去躲避則個。

急急走，莫留停，將身躲避青風亭。

吓！你看有一婆婆在此，不免就在他裙子邊躲避片時了。〔外上〕張繼寶！你往那裡走？？為父的來了！

【前腔】我年老，無子女，恩養一子繼寶兒。送他學內習禮儀，誰想一旦惹閒氣。我將

他趕打離門戶，追著他回來問因伊。

老漢張元秀，恩養他人一子，名喚繼寶。送他學內攻書，誰想與眾學生爭鬧，回來被我打了幾下，他跑出門來，我緊趕，他緊走；我慢趕，他慢行。趕到此間，不知什麼東西把我絆上一跤，不知這小畜生往那裡去了。小畜生吓！你上天，為父的趕你上天；你入地，為父的趕你入地。阿呀！你看亭子裡面有一個小娘子在那裡打盹，若然知道的，道我尋兒；倘若不知道的，只說我這般年紀還與婦人談講。喲！我尋我的孩兒，往那裡去了？吓！你這小畜生躲在小娘子裙小娘子！張繼寶，我的兒，同為父的回去吓！往那裡去了？吓！你這小畜生躲在小娘子裙子邊，你道為父的眼花不見，卻被我看見了。小畜生！你出來便罷，若不出來，我就打死你這小畜生！〔貼〕阿呀！婆婆救命吓！〔旦〕夢魂驚諕〔呀！〕驀見公公打小孩。見此子貌端莊，好似東京兒夫樣。〔貼〕上告婆婆，終朝每日受消磨。

〔旦〕他是你什麼人？〔外〕小娘子多管閒事。〔貼〕

他是繼父來打我。

〔旦〕他是繼父來打我。

【前腔】〔外〕不肖子，你哭哭啼啼為甚？為父的養你方成器，誰想你一旦忘恩義？

仃沒奈何！望婆婆相救我，免得我一死見閻羅！

〔旦〕親爹親娘那裡去了？〔貼〕親母親爹無下落，他將我渾身皮肉都打破。我孤若伶

小娘子，休管是和非，我打孩兒干你甚的？

〔旦〕我是勸你吓。〔外〕小娘子，你往那裡去的？〔旦〕我是上東京去的。

〔外〕可又來？你往東京我向西。

〔旦〕公公手中拿的是什麼東西？〔外〕吓！這小娘子好賣富，開口就要買我的兒子！且住，如賤賣，將這孩子賣與我罷。〔外〕吓！這小娘子好賣富，開口就要買我的兒子！且住，不要看他吃的，只要看他穿的，我假說把這孩子賣與他，看他拿什麼東西與我吓。小娘子，你若要這孩子，就賣與你罷。〔旦〕公公，不要後悔。〔外〕沒有後悔。〔貼〕賣了，賣了。〔旦〕既如此，公公，我有金釵雖不重，叫兒早晚相傍送。

〔外〕這半支銅釵，要它何用？〔旦〕這是金的。〔外〕是金的？多少重？〔旦〕三錢重。〔外〕值幾換？〔旦〕七換。〔外〕三七二兩一錢子？〔旦〕二兩一錢。〔外〕二兩一錢銀子就要買我的兒子？小娘子，這孩子我要靠老的，不賣的。〔貼〕又不賣了。

〔旦〕公公，賣不賣由你。在此講了半日閒話，不曾問得公公上姓。〔外〕老漢姓張。〔旦〕尊諱？〔外〕名元秀。〔旦〕公公在家作何生理？〔貼〕打草鞋，磨豆腐。〔外〕哇！小畜生！不是為父的打草鞋，磨豆腐，怎養得你這般長大？〔貼〕天天吃的豆腐渣。〔旦〕少不得打死你這小畜生！〔旦〕不要如此。公公今年多少年紀了？〔外〕老漢今年七十三歲了。〔旦〕家中婆婆呢？〔外〕媽媽同庚的。〔旦〕這孩子？〔貼〕十三歲。〔外〕

哇！小畜生！那個不曉得你十三歲，這等嘴快。

〔旦〕且住，我想婦人過了四十九歲，天癸已絕，那婆婆六十一歲還生得出兒子不成？

公公，這孩子不是你養的？〔外〕不是我養的，難道倒是你養的？〔旦〕公公，婦人家過

了四十九歲，是不生育的了；若不實對我說，扯你到前面大戶人家去理論！〔貼〕吓！原來

不是他的兒子！

〔外〕且慢，人人說青風亭有拐子，拐子倒沒有，倒有一個女光棍，被他一盤竟盤倒

了。我想此亭只有他我兩人在此，就說了實話也不怕他怎麼。吓，小娘子。〔旦〕公公。

〔外〕說起這小畜生卻也話長：我每這裡有個元宵佳節燈山會。〔旦〕這是處處有的吓。

〔外〕吓！處處有的？那些老老小小都去看燈，我家媽媽說道：老兒，我和你這般年紀，也

該去看看燈，散散心。我就同媽媽一走走到大街，吓嗄，真個是人山人海，一

擠擠到揚州裡去了！〔外〕敢是陽溝裡？〔旦〕是吓，是陽溝裡。後來刮拉拉起了一陣

風，淅零零落下一陣雨，把那燈都吹映了，人都走散了；後生的都從大路而去，我兩個老

人家打從小路而回。一走走到周涼橋下，只聽得嬰孩啼哭之聲，我上前一看，但見這樣一

個盒兒。〔旦〕盒兒裡是什麼東西？〔外〕就是這小畜生。〔旦〕可有金釵？〔外〕沒有

金釵；只有半股銅釵，被小畜生換糖吃了。〔旦〕可有血書？〔外〕沒有什麼血書，只有

一幅白紙上有幾行紅字。〔旦〕如此說來，是我的兒子了！阿呀！親兒吓！〔貼〕原來是

我的親娘。阿呀!親娘吓!

〔外〕住了,小娘子,我對你講不得話了。講得幾句,這孩子是你的;若再講兩句,連老漢也是你的了。〔旦〕公公,尊重些。有我的血書為證嗭。〔外〕吓!你說有血書為證,恰好老漢帶在身邊。小娘子,你若背得出來不差,就是你的兒子;倘若有一字差誤,諾,諾,也扯你到前面大戶人家去理論!〔旦〕這個自然。公公請看明白了,待奴家念來。

〔前腔〕奴是周家女,夫是薛秀才。磨房中生一子,薛貴抱出來。

〔貼背後偷看介〕〔外〕呔!小畜生,為父的送你學內攻書識了幾行字,看了告訴小娘子,不算的。待我來打死這小畜生!〔貼〕阿呀!母親!〔旦〕親兒!〔外〕不好了!媽媽,兒子被人認去了!媽媽快來吓!〔旦〕公公請上,受奴一拜。〔外〕不要拜!〔旦〕多蒙公公恩養,奴家決不忘恩。〔貼〕母親走。〔外〕小娘子,你帶了我兒子那裡去?〔旦〕公公,這是我的兒子,同我上東京去找尋父親回來。〔外〕阿呀!小娘子吓!這兒雖是你所生,也虧我撫養,怎麼就是這樣領了去?〔旦〕依公公便怎麼?〔外〕小娘子,你立在東邊,老漢立在西邊,這小畜生立在中間,看那個叫得來,就是那個的兒子。〔旦〕公公不要後悔。〔外〕沒有後悔。

〔旦〕且住,這孩子是我親生的,難道不跟我去不成?公公,讓那個先叫?〔外〕讓你

先叫。〔旦〕張繼寶。〔貼〕母親。〔旦〕我的兒，同我上東京尋你父親去。〔外〕張繼寶。〔貼〕爹爹。〔外〕你母親在家中望你回去吃飯；他是青風亭拐子，不要跟他去。〔旦〕親兒！〔貼〕阿呀！親娘！〔外〕張繼寶親兒！〔貼〕阿呀！爹爹！孩兒是同母親東京去尋父親了嘘。〔外〕不要去。〔貼〕去了。

〔外〕阿呀！親兒！你真個去了？為父的還有幾句言語，你可牢牢記著：昔日元宵十五夜，抱歸撫養得成人，幾番打罵何曾走？今日裡呵，得見親娘便負恩。阿呀！兒吓！你同母親上東京回來，若在我二老門前經過，有那吃不了的飯與我二老一碗充充饑，有那穿不得的破衣與我一件遮遮寒體。若是二老亡故之後，你拿一碗水飯，一陌紙錢，到我墳上連連哭幾聲。兒吓，不但我為父的爭你一點光，也好與世上人撫養螟蛉之子看樣。〔哭介〕好比燕子銜泥空費力，長大毛乾各自飛，母子今朝同路去，救我年老雙雙誰靠依？我好苦吓！〔大哭介〕〔旦〕看他父子抱頭苦，鐵石人聞也淚漣。張繼寶，我的兒，走吓！〔貼〕阿呀！爹爹吓！〔同旦下〕

〔外〕張繼寶，你當真去了？〔旦〕孩兒走罷。〔貼〕爹爹，孩兒當真去了。〔外〕果然去了？〔貼〕阿呀！爹爹吓！〔同旦下〕

〔外〕只指望養兒來待老，誰想積穀今朝防不得饑。養兒需要親骨血，恩養他人總是虛！張繼寶，我的兒！你竟自去了？你好忘恩吓！你好負義吓！噯！待我趕上前去，張繼寶，你且慢些走，為父的來了！慢些走，為父的來了！〔哭下〕

三、皮黃戲《青風亭》〈認子〉選段

——根據《綴白裘》第十一集卷二〇，中華書局鉛印本

張繼保　這就不對了。你姓張我姓薛，怎麼會是你的兒子？

張元秀　（有些激動）義子不同姓。

張繼保　（他知道張元秀拿不出證據）有何為證？

張元秀　血書為證（偏偏這善良的老頭兒忘記了血書已被搶去）。

張繼保　拿來我看（明知他拿不出）。

張元秀　（自言自語地）嗨！他還要血書啊（步出亭去，走向賀氏）！

張繼保　（打背供）看他血書何在？

張元秀　（走出亭外向賀氏）媽媽，這奴才要血書（他滿以為血書還藏在賀氏身上）。

賀　氏　（聽見老頭提起血書，知道認兒子出了問題。不禁一怔！）噯！你老糊塗了。不是在青風亭被他親娘搶得去了嗎！

張元秀　哦！（這時方把老頭兒提醒）我倒忘了（遂急急走向亭中，向張繼保解釋，還希望獲得對方諒解）。在這青風亭被你親娘拿得去了。

張繼保　（公然翻臉了）哇！膽大的老乞丐，竟敢冒認官親！不念你年紀老了，定要重責。——來，趕了下去（居然不認）。

張元秀　（以手示意衙役別動手，表示自己會出去。但心有不甘，走了一步又轉回身來，向張繼保說理）請息雷霆之怒……。

衙役們　（見他走近主人，恐不利於狀元老爺！齊喝一聲堂威！）

〔張元秀一聽衙役們喊威，反而怒氣上沖，一些兒也不怕，說：「請暫免虎狼之威，聽我這老乞丐一言稟告。竟舉出二十四孝的故事，還道出他養育張繼保十三年之恩。這麼一來，張繼保更上怒火加油，大吼：「趕了出去」。張元秀只得走出青風亭外。（唱）這奴才竟不顧我撫養之恩。見了媽媽，媽媽反而怪罪他不該責罵兒子。遂又自己走入亭去。照樣不認，也被趕了出來。張元秀一見此情，知那張繼保的無情已無可挽回，遂說：「他連你也不認了。這倒乾淨，遂伸手拉住老伴兒的衣袖說：「走走走！」〕

賀　氏　那裡去呀？

張元秀　我們去挨門乞討（倔強而哀傷）。

賀　氏　唉！（掙開老頭兒的手）你我年紀老了，走不動了。還是……（還想去乞求張繼保念在他們年老，能憐憫地收留他們）。

張元秀　（不同意再去乞求）窮，也要有志氣！

賀　氏　噯！老頭兒，俗語說得好：「要得好，大作小。」

張元秀　怎麼？大作小！（已明白媽媽的意思）倘若再不認呢？

賀　氏　若是再不認……。（想一想）也罷，我們就跪下哀求！

張元秀　（驚異介）怎麼，我二老與他下跪（態度傲然）？

賀　氏　（悲切切地，淚水從眼角淌下）跪下求罷！

張元秀　（見到老伴兒的哀傷之情，只得收回傲氣，點頭曲從老伴兒，不妨再去一試，遂說：「好。」遂又附加了一句：「這就是我們扶養別人孩子的下場頭噢！」）

（周信芳先生說：「在念『下場頭』時，每念一個字，都以杖點地，連走帶點。末一點向前衝三步。表現他心中憤恨不可抑止。」）

（這一次，二老的下跪哀求，沒有無情的被撞了出來，卻有情的賞了二百銅錢。這賞錢的一段戲，周先生連有關身段表情的鑼鼓點子，都寫了進來。）

門　子　狀元老爺看你們可憐，賞你們（舉掌中錢示張）二百銅錢（聲音特別高。場面一擊鑼）。

張元秀　（就著這一記鑼聲出乎意料之外地一驚，楞住，氣憤極了，手顫抖）哦！（對門子強笑，表示對他的一番美言的感謝。按照自己的倔強性格，是絕不願接受這二百錢的，但為了喚醒老伴兒的幻想，讓她接受一番「富貴不可攀」的教訓。於是

（沈痛的收了這二百錢，十分悲憤的喚起跪著的老伴兒）媽媽，起來！媽媽，走來！

賀　氏　（正在繼續她的幻想。連張元秀與門子的一番對答也沒有聽到。忽然老伴喚自己，急起立）作什麼？

張元秀　狀元老爺賞下來了（痛心的語氣）。

賀　氏　（急欲探知分曉）哦！賞了多少？

張元秀　媽媽（氣極聲顫），我二老扶養他一場，如今（頓，轉慢，將手中枴杖擱在左臂彎裡，伸出拿著二百錢的左掌，用右手的中、食指，指著左掌內的錢，咬牙切齒發恨聲）這二百（頓，高聲）銅錢（大鑼一記）！

賀　氏　哦！（到此時才真正覺醒——絲邊——愣住，悲憤！與張元秀對看）這是賞與我們的（指著銅錢）？

張元秀　（點頭）嗯（氣得直抖，顫抖）！

賀　氏　我二老的恩錢）！

張元秀　（用手指錢、指賀氏、後指自己。再指錢，表示就是給你們的）。

賀　氏　（枴杖歸左手，右手指著錢，沈痛的偏出一句）這不是我的兒子（她認為我們的兒子不會如此忘恩負義）。

張元秀　我們的兒子呢？

賀　氏　我們的兒子，在亭子外面（支使老頭出去，她自己已下定決心要去責罵，尋個了斷）。

張元秀　（看出老伴氣到極點，無法對他勸慰。便向老伴兒看了一眼，緩步走出亭去。從上場門下。）

（老媽媽卻拄著枴杖，慢步走進亭去。指著張繼保高聲大罵！）

賀　氏　（高聲）張繼保，小奴才（一鑼）！我二老扶養你一十三載，你忘恩負義，喪盡天良（越念越快）。這二百銅錢，你與我二老（更快一些），一口氣念完），還是夠爾吃的，夠爾穿的，夠爾讀書買筆墨紙硯的（略頓換氣）？這二百銅錢我們不要，我與你拚了罷（場面起亂錘）！賀氏撲向繼保，賀氏將繼保推倒在地。賀氏再爬起，抬頭看到右邊的柱子──在下場門，想起貧病交迫，今後不能生活下去。便奔向柱子以頭碰柱（一鑼），退步倒回（絲邊，一鑼），倒地而死。

〔張元秀走出亭去，忽然發現老伴不在身後，便急忙回亭尋找（暗場戲）。他口呼媽媽，重新上場，又進入青風亭。他邊尋邊喚：「媽媽，媽媽，走吧！」誰知進了亭子之後，卻看不見媽媽，繼續的找竟絆了一跤（走一搶背），回頭一看，原來老伴已碰死在亭柱邊了。〕

張元秀　（驟然一驚竭聲呼喊）哎呀（亂錘）！同時拋棄手中枴杖，灑頭，退步，雙翻

袖，蹉步撲向老伴屍身，跪下。先用手探摸她的口鼻，知已氣絕。再拂摸自己的前胸，發現張繼保「恩賜」的二百銅錢，注視，連擊三下。將錢從右手交到左手，用右手彈髯口。起叫頭：「罷罷罷！」起立，起「跺頭」，跟蹌倒步至下場門台口。無所留戀，動了必死之心。但在臨死之前，還須向亭外圍觀的鄉親再作一次憤怒的控訴。

……念完十句韻語，起叫頭……

張繼保，小奴才！你不認倒也罷了，與我這二百銅錢，將你母親生生偪死。這二百銅錢我們不要，留著你打棺材釘吧！

〔看一看賀氏屍體，指一指，意味著……你死了，我隨後就來。再走向繼保桌案，將錢擲在桌上。被繼保推倒在地，爬起，看看賀氏是碰死的，自己也決意碰死。於是奔向柱子以頭碰柱，感到十分痛疼，單腿朝後退，雙手扶頭，跌倒坐地，跪著向前移動幾步，到台口，向天叩拜，表示對天控訴，又表示對亭外的鄉親們作無言的、悲痛萬分的控訴。用勢比畫：當年在周梁橋下撿來這個小孩，從小抱養到十三歲。回身指繼保，再指賀氏屍體，表示她得到這樣下場（亂錘加急）。向天叩拜，表示他已求生無路，呼天無門，掙扎起立，身體微晃。手托髯口，繞一下送入口中咬住。抓右袖，場面起「叭嗒」嗆嗆嗆「三擊頭」。——以頭撞柱三下。腦受劇震（三錘），向左倒三步，又（三錘）向右倒三步

（有時也用六步來表現更急促的步伐）。向前撲倒，又掙扎起立，不能支持，向後倒去（僵屍倒下死去）。

──右錄資料採擷《周信芳文集》〈談《青風亭》的表演藝術〉一文

四、麒麟童的劇藝創造

傳奇本《合釵記》是以大團圓作結局的，連妒婦梁氏的謀人於死地的殺人罪都曲諒下來。只判了共謀者梁崇以遣戍之刑。真可以說是中道人生的處世哲學。

梆子戲的改本，我只見到《綴白裘》中的〈趕子〉一齣，皮黃則是以《天雷報》為劇名的，又名《雷打張繼保》。但從梆子《趕子》中的小生姓名，已改為「張繼寶」來推想，可能《合釵記》到了梆子劇中，已不是《合釵記》的結尾，改為《天雷報》了。那麼，到了民國初年，梆子戲常演的《青風亭》，可能只餘下〈趕子〉與〈認子〉到〈雷殛〉這部分情節。想必麒麟童的《青風亭》，是從傳奇《合釵記》與梆子《天雷報》合而成令的。所以周先生說到了他《青風亭》一劇，有〈拾子〉等場。

不過，傳奇本的故事結構，是以正旦洪氏為主的，到了梆子的〈趕子〉、〈認子〉，似已將情節的重心放到老生老旦身上。就是加上前面的〈拾子〉與〈趕子〉的合釵，卻也不

是以青衣為重心的戲。當我們見過麒麟童的《青風亭》，休說〈趕子〉了，光是〈認子〉這場戲，劇藝的張力，亦有其統御劇場的萬軍鐵馬之聲勢。其感人之力，雖與並於希臘名作，亦絕不相讓。

只是，此劇之「認子」這場戲，張繼保自始至終，都在場上，在義母賀氏老夫人碰死在青風亭柱上，這位狀元老爺，照舊坐在青風亭中，無視、無聞而無所動於衷，一直到義父張老先生再入亭中謾罵一次，照樣以頭碰柱而死。若是情節結構，似有悖於情理也。

（此一問題，敬請劇家思之。）

然而，當我們讀了周先生這篇編演「青風亭」的舞台藝術解說，已不用再看舞台上的演出，也勢必能令讀者拭淚不止矣！

演員之堪稱之為「藝術家」者，蓋有其創造傳之世。

五、《青風亭》的悲劇精神

論悲劇，總要說到古希臘。論悲劇者，率多遺憾於中國的戲劇著作，幾乎沒有悲劇可作題材立論。譬如《竇娥冤》，在竇娥冤斬之後，還有辨冤平反了她的冤斬，真兒查出伏法。告成冤獄的各級官員，也一依法處刑。冤死的竇娥獲得補償。於是，「悲劇」①的

論點，已不存在。

那麼，若是《竇娥冤》一劇，沒有「辯冤」這一折，能否以悲劇論之呢？非我淺人②有能言之矣！

如依我的淺薄之人生觀論之，在中國戲劇中，堪可稱之為悲劇者，為數不少。本文所論之《青風亭》，應算得上是一大悲劇，張元秀這一對老夫婦之死，其情節所表現的，不正是他們與命運交戰後的敗北嗎？

固然，這戲也像《竇娥冤》一樣，結尾加上〈雷殛〉一場，所謂「雷打張繼保」，上天使這二老之死，得到了酬答。這不認養父的狀元子，派雷公殛死了他。然而，張繼保之死，不也是悲劇嗎？他犯了不義的罪名，不但人性不許，天理也難容。

讀了周信芳先生說出的《青風亭》之認子演唱等情節，其悲劇精神，似乎不是古希臘悲劇之一的《美狄亞》可與比擬。（我看過《美狄亞》的演出③）所以，我認為我們的《青風亭》一劇，應是一齣可以列入世界悲之林的大悲劇。

注釋

① 按：「悲劇」（tragedy）一字，來自希臘 tragoedia，意為「山羊之歌」。往時，希臘酒神（dionysos）祭日，歌唱者都披山羊皮而歌。後遂輾轉將 tragedy 一字，用作「悲劇」意味之

稱。所謂「悲劇」，乃表現人與命運交戰終於敗北之故實。其主旨或因主人公的過失造成，或因主人公的犯罪造成。亞里士多德在其《傳學》說的悲劇要素是㈠情節㈡性格㈢措辭㈣感情㈤場面㈥音樂。認為其要點以情節與性格，最應注意。其乃造成悲劇的中心。悲劇應喚起同情與危懼觀念。

② 我不是一位什麼「學院」以戲劇學鍍金出來的，（或者說曾在且有世界性的什麼大學戲劇系所之洪鑪洗煉成金剛之身的劇學博士），我只是一位酷愛戲劇的觀眾，而且愛向戲劇舞台去探討問題的學生而已。

③ 一九九三年五月二日在台北市國家劇院觀賞過日本蜷川劇演出之古希臘悲劇《美狄亞》，體會了一些問題。

《珠衲記》與《荷珠配》

一、《珠衲記》①

(一)本事

時當宋仁宗寶元、康定年間②。

四川成都，有一劉姓人家，只有夫婦二人，都已古稀之年。夫名廷輔，妻趙氏。家華雖非大富人家，卻也堪稱小康。膝下只有一女，名喚湘雲，自幼許與舅表哥趙旭，趙家也只有一子。

不幸，趙旭的父母相繼過世。這孩子又一心想在舉子業③上奮進，不事生產。於是，家道日日中落。丁丑（景祐四年）間，他上京應試，又拉了債落第歸來。摒當一切，還了債欠，已一貧如洗。趙旭還是照樣的在衣食不周的日子裡，教了幾個窮家子弟，勉強糊

口。苦苦的又等了三年，大比④的歲月到來，舉子們怎能放棄這個機會。可是，沒有路費，行動不得。思前想後，還是到姑家去一趟；他只有這一條門路。雖然，他也想得到這門親戚，自從爹娘死後，就已經斷了。想想，還有姑媽在世，總不致太刻薄他。赴京趕考

⑤，是一件挺名譽的事，照理，姑媽應該會幫助他的。

就這樣，趙旭一過了年初十，就在冰天雪地中奔赴成都姑家來。他到了姑媽家這天，正巧姑父母在準備元宵節張燈賞雪。來應門的人，是老家院趙旺；趙旺是隨同當年的小姐跟到劉家來的，當然認識來訪的客人是趙旭，也知道他們趙家窮困了，劉家主人嫌貧，不時說，要給小姐另選人家。

趙旺把當年的趙官人帶進門去，報知員外、安人。

劉員外聽說是趙旭來了，就問是騎馬來，還是坐轎來？有無跟隨？答說只是一人到來，就吩咐要趙旭在廊下等候三天。

趙旭在冷漠的風寒中，等候了三天。結果，還是一文也不曾打發，要他離去。

丫嬛荷珠見了趙旭，她見到趙旭雖然衣衫襤褸⑥，相貌卻一表非凡，心想此人將來必定富貴。遂以實情告知小姐，慫恿小姐暗中周濟。小姐同意之後，著令荷珠差遣趙旺，暗中留下趙旭，晚上初更時分，在花園梅花樹下等她。可是荷珠卻想到也能介入分沾餘光⑦，遂暗中吩咐趙旺告知趙旭，小姐約他三更天相會。因而劉小姐湘雲於初更天去時，荷

珠躲起，湘雲怕事洩漏，只好獨自前去。在大雪中，又是月夜，路途難辨，竟失足墜落池

塘。不想這池塘下通大海，這海中的龍王，數年前變成小魚出海到江中遊玩，被漁夫網

得。本當化龍行雲作雨，又怕殘害了蒼生。幸好遇見了趙旭，買下放生，方得寂然回歸大

海。這龍王為了報答趙旭救生之恩，遂把湘雲迎至龍宮，贈送了她一件袍衲，領間暗藏

珍珠一顆。又託夢給湖北夷陵江邊的一位縫補為生的老嬤嬤王氏，關照她收留一位失足落

水的女孩兒。還關照湘雲日後如遇一位衣衫不能禦寒的貧士縫補，就把這件袍衲贈送他，

以後必有大用。這裡說的，乃是後事。

話說那荷珠等到三更到來，遂把預備好的小姐衣裝頭飾，一一穿著打扮齊楚⑧，便到

花園與趙公子相會。她不但冒充小姐贈銀賜衣，還要求趙旭與她提前完成夫妻之實，以作

兩相不渝⑨的鴛盟。荷珠不知小姐已出了事故。

劉家小姐不見了。家中的小子茶僮卻在花園拾到小姐的飾物玉搔頭，還有雪中的足

印，池塘冰上的坑洞。雖然推想是雪中誤踏池塘落水遇難，卻無屍體浮起。遂猜想是趙旭

拐走了。差人去追。趙旭追到了，知道他趙家官人並未拐帶人口，遂又把身上的碎銀子也

贈送給他的趙官人，助他早日及第。這一邊，有關劉家小姐的生死，就懸在這裡。

再說那趙旭得到資助，便僱馬趕往京城，要在這年的庚辰科入闈⑩。不想所有金錢，

在到達夷陵時，又被馬伕全部騙走。只得在夷陵寫字叫賣。偏巧因為衣衫破爛，得王嬤嬤

縫補，又得到王家姑娘的好心，贈送他一件袍衲禦寒。怎想一路賣字乞討到了京城，偏偏遇到今科停試。可以求助的范仲淹，也因派去平蠻，離開了京城⑪派到西方平亂去了。幸好他前科進京應試住居的旅店，對趙旭另眼看顧。今年停試，旅店生意清淡，遂留趙旭住在他店中。

一日，皇帝爺夢有九輪紅日之兆。解夢者說是「九日」乃「旭」字。遂微服出宮，到市間訪賢。竟在這家旅店遇見了趙旭。這時，趙旭業已發現了袍衲領中的珍珠，正擬換錢度過困境。這位微服冒充富人的皇帝（宋仁宗）遂以千兩紋銀購去此珠。還另給銀百兩，要這店小二送趙旭到西安去見范仲淹。就這樣，趙旭到了西安，見了范公，居然協助平亂，立了大功，委命為西川撫鎮之職。

由於當今天子知道他的家世以及夷陵王家女子贈袍衲的事，遂主動要趙旭再娶王氏女為婦。派人為之主持婚禮，業已派人為之迎親。同時，這次蠻夷之亂，燒殺劫掠，劉氏夫婦已成貧子，近來，全靠老家人趙旺打柴或乞討為生。

這身為西川撫鎮的趙旭，為了周濟遍地饑民，遂開倉支糧。這時的荷珠也在蠻夷賊寇到時掠去，原要強之作配，荷珠寧死不從，被賊寇的母親收作侍女。賊平之後，得與趙旭重會，當然，這時已是西川撫鎮的夫人。但如今趙旭既已見了劉氏姑父母，荷珠冒充小姐的事，便遮掩不住了。劉氏夫婦已失去了女來領糧充饑的貧民。

兒，權以荷珠冒充親生，都能作到。只是瞞不了趙旺老管家。這麼一來，荷珠只有哀求趙旺從中成全之了。

怎的想到真的小姐到來了。而且是當今天子主的婚配。三者相對，真相大白。

劉湘雲是正頭娘子，荷珠是妾。當然，荷珠的目的還是達到了。

① 此劇乃傳奇體式的劇作，共二十八齣。由於劇情的核心，引發出的枝枝節節，之所以能夠乞巧巧的組成這麼一個神神奇奇的故事結構，當以龍王贈送給劉湘雲的一件衲衣，具有其重要性。若是沒有這件衲衣，領中暗藏了一顆希世珍寶珠子，這齣戲的故事，就無法這麼組合起了。所以也名《衣珠記》。是明代的作品，佚去作者。今見者有《古本戲曲叢刊三集》所謂「清初抄本」一種，憾缺頭尾。（頭缺一齣半，尾缺一齣半）。《綴白裘》收有七齣，已改動。不但改為吳語，而且關目名及情節文辭，亦有異動改寫。皮黃戲有此戲，名《荷珠配》。

② 宋仁宗改元多次，劇中有范仲淹平蠻事。按史載有范仲淹兩次平西夏趙元昊事。按西夏趙元昊稱帝在宋仁宗寶元元年，入寇中原在寶元二年。翌年改元康定，韓琦與范仲淹率軍西去平亂。劇說是蠻夷作亂，假設的了。

③ 舉子業，即立志讀書準備應鄉試、會試。成進士，入仕。

④ 大比，指三年一次的全國舉子會試。

⑤ 趕考，舉子必於會試之年會試之前趕抵京城。

⑥ 指穿著破舊褪色，形容生活貧困的情況。

⑦ 意指沾光。《史記》「貧人女與富女會績，貧人女曰：『我無以買燭，而子之燭光幸有餘，子可分我餘光。』」

⑧ 齊楚，指穿著整齊。

⑨ 不渝指不變。渝，變的意思。

⑩ 應試有闈場，遂謂之「入闈」。

⑪ 劇中情節寫的是蠻夷之亂。

(二) 人物

《珠衲記》一劇的人物，以趙旭為主，行當是小生。劉湘雲雖是正旦，荷珠是貼①，但在戲分上，荷珠戲較多。

員外劉廷輔是外扮②、安人趙氏是付扮③。趙旺是隨同老夫人從趙家跟來的，已經老了。行當是白鬍子二路老生。還有一個茶僮（送茶送水的家僮）年齡是個小子，丑扮。

龍王是小生扮，還有蝦兵蟹將等水旗上場。

馬伕是丑行，京城店家似應由生行扮。宋仁宗與太監苗秀，自也應由生行扮。范仲淹不上。上蠻王茫于赤，自應由花臉扮。還有蠻王茫于赤的母親，女帥，似也是老旦或武旦扮。

此劇需要開打，趙旭是文士，或應賦予武將兵丁統帥之。蠻王茫于赤作亂入寇，燒殺劫掠，勢必還有百姓逃亡場面。

看來，此劇雖只二十八齣④，卻也不是一日可以演完的劇本⑤。從情節人物安排，應是一齣大戲。劇家大都有此劇著錄。可能早年演出頗盛。《綴白裘》尚選有七齣⑥，堪證。

注釋

① 劇本寫作「占」，此乃「貼」字減寫。貼乃二旦。

② 劇本寫劉員外為「外」扮。按「外」乃白髯老生。蓋劉員外，心地不惡，遂以外扮。

③ 劇本寫劉安人為「付」扮。按「付」乃「副」字減寫，此一行當。或為「副淨」，特用副淨扮演此一心地不良的老婦。

④ 今見之《今古本戲曲叢刊》本，第二齣上半以上缺，第二十七齣下半以下缺。但從情節觀之，此劇之全，似為二十八齣。上集十四齣，下集自也應為十四齣。

⑤ 此劇唱詞頗多，重頭戲也多。大都以齣為主。按傳奇本，原是折子戲形式，是以傳世者乃其

中之重頭各齣。

⑥《綴白裘》集中收入之〈折梅〉是第四齣〈羨才〉，〈墮冰〉是第五齣〈同〉，〈園會〉是第七齣〈贈釧〉，〈埋怨〉是第二十四齣〈同〉，〈關糧〉是第二十五齣〈放糧〉，〈私囑〉是第

二十七齣〈見姑〉。〈堂會〉是第二十七齣上半的部分，修纂過了。

(三)辭藻

1.第六齣　墮冰

〔四雜扮蝦蟹蚌螺四小卒引生上〕

【引】妙德濟無窮，司甘露，品物流形①。

【詩】巨浪漫漫萬簇煙，遙瞻何處是中原？江神河伯朝靈駕。水國吩咐地界寬。〔白〕我乃金波龍神是也。前日赴宴飲醉，化身遊玩，遇一釣叟垂五臟之餌，我戲啖之。誰料遭難。欲展神威，又恐傷殘萬姓，違犯天條，是以隱忍受辱。幸逢秀士趙旭買放，得以隱居於此。查得他有妻劉氏，乃中表之親，尚未聘定，彼此莫知。今當水厄，吾當救而相報，已經託夢與夷陵王氏。又將照乘之珠，藏於衣領之內，暗與佳人相贈。一來合彼姻緣，二來作彼進取，三則完我報恩之意。叫水族們！〔眾應〕有。〔生〕今夜初更時分，有一女子墮冰，爾等好好相救，領來見我。〔眾〕領旨。〔生〕大抵乾坤都一照，免教人在暗中

行。〔下〕

〔旦上唱〕

【園林好】聽譙樓初點鳴，動棲鴉，心兒猛驚。啟戶欲行還省。非瓊報木桃情。贈白金，有情鍾。〔白〕奴家劉氏湘雲，曾約趙家哥哥初更相贈，爭奈荷珠這妮子早去睡了，又把房門緊閉，想是忘了這事兒。她與母親臥房連壁，因此不敢高聲驚喚。又恐哥哥等待，只道奴家爽信，沒奈何只得自往。你看積雪如許，路徑與池塘一般平了。教我怎生辨得？〔唱〕

【江見水】步怯金蓮冷，雲封玉屑平。茫茫不辨池塘徑，淒淒沒個人蹤影。慌張張自覺心難定。等待那人相贈。〔白〕且自回房，明日叫荷珠送去便了。〔唱〕〔接唱〕縱是書生，羞答答怎生通問。〔白〕啐！癡了！我想趙家哥哥從未識面。

【川撥棹】行未穩，露侵衣，步履冰。女孩兒家怎輕出閨門？女孩兒家怎輕出閨門？猛思量，教人戰兢。須索要轉回身。

〔鬼上扶介〕〔旦驚叫〕呀！不好了！這地上渾然是冰，莫非池上了？

〔唱〕冰早裂，喪奴身！〔作跌倒介，鬼扶下。〕

〔龍王水族上，擁護下。〕

2.第七齣　贈釧②

〔內打二更介。貼斜插簪，手拿小姐穿披風上〕

〔念〕非仙非魅亦非妖，檢點精神扮阿嬌；描就東君雅宜高。情綜未許人知道，不須靈鵲駕星橋；一枝早已寄鶬鶊。〔白〕我，荷珠，只為小姐期約趙生初更相贈，被我假傳作三更。果然小姐等他不至，想是回房去了。適見他房門緊閉，不敢驚動。我想趙官人與小姐從未謀面，那曉得我是荷珠啊？為此竊得些東西在此，只說相贈他。若得鳳友鸞交，不枉為人一世。我已鋪陳停當，在迎仙洞了。我進得園來，耑等得那人來也。〔內打三更介〕

③〔唱〕

【梁州亭】銅壺催箭，三更漏傳，不覺無明無咽。蕙生巧，須知扮得嫣然。贈把黃金寶釧，白玉珠環。竊得奴身伴；今宵相會也，跨青鸞。願取于飛效百年④。〔生上合〕啊呀！好冷啊！〔接唱〕霜天雪，身驚顫，天涯瓜葛相憐念，徐徐步入名園。〔貼白〕來的是何人？〔生〕呀！那邊亭子上敢莫是小姐麼？〔貼白〕正是。莫非趙家哥哥麼？〔生白〕？正是。〔趨前行禮介〕小姐，小生拜揖。承賢妹見招，說有周濟。小生湖海飄零，多蒙此舉。賢妹真女中傑也。使小生不勝感激。〔貼白〕哥哥雪中到來，父母肉眼相待。〔生白〕賢妹聽真是燕雀不識鴻鵠之志，使妾負罪深矣！不敢動問，哥哥功名之事如何？〔生接唱〕不幸雙親連喪，囊橐蕭條，彈鋏無魚啖。〔貼白〕哥哥曾配鸞真是燕雀不識鴻鵠之志，使妾負罪深矣！不敢動問，哥哥功名之事如何？【唱前腔】青燈黃卷，孤身運蹇。自負扶搖翮展，鵬程萬里，明珠久墮深淵。〔生白〕賢妹聽。舅母一向好麼？〔生接唱〕

偶否？〔生接唱〕紅絲綵幙也未曾牽。〔貼白〕不孝有三，無後為大。姻親之事，不宜遲了。〔生接唱〕百歲姻緣皆在天。〔合前〕霜天！霜天！〔貼白〕哥哥此來，無可為贈。奴有白銀廿兩，金釵一雙，聊為上京之費。他日成名，莫忘今日之助也。〔生白〕小生孤身到此，囊橐蕭然，蒙賢妹今日之賜，若忘此情，惟天可表。〔貼白〕這便才是。啊呀哥哥，什麼時候了？〔生白〕吓吓，三更過了啊！〔貼白〕呀！夜深沈，不奈訛延，出香閨急難回轉。望哥哥憐念，扶過花前。〔生遲疑介〕〔白〕你我雖為兄妹，實難趨前相扶。〔貼白〕哥哥差矣！我和你兄妹之稱有何男女之分啊！〔生白〕既然如此小生只得勉強從命。相扶賢妹過去便了。〔生前相扶，雙雙行前介〕〔貼唱前腔〕轉過荼蘼亭畔，來到迎春洞前；〔貼緊擁生介〕願把衾裯薦。……⑤

注釋

① 《綴白裘》這兩句唱詞，將「妙德」誤為「妙得」，「流形」誤為「流行」。

② 《綴白裘》之〈贈釵〉則改為〈園會〉。

③ 《綴白裘》無「我想趙官人與小姐從未見面」，到「不枉為人一世」等數句。

④ 《綴白裘》這曲〈梁州序〉僅有前兩句，缺「驀生巧」等以下數句。本的鈔本，似是劇作者手稿，此處改寫筆跡，與鈔本近似。《古典劇曲叢刊》

⑤ 此一齣篇幅較長，寫到荷珠達成「鳳友鸞交」之好為止。不全錄了。

一一、《荷珠配》

(一) 本事

今之皮黃劇也有此劇目，名《荷珠配》。

情節只是剪取《珠衫記》中的最後數齣，第二十六齣的〈見姑〉，以及第二十七齣的〈會合〉，還有最後二十八齣的〈團圓〉①等等。劇情著重於趙旺認出了趙旭的夫人荷珠，冒充了劉家的小姐湘雲。荷珠為了遮掩此事，先是裝作不識趙旺。躲不過了，遂苦苦溜溜地要求趙旺替她完成此一冒充小姐的秘密。反正趙旭又不認識表妹劉湘雲，大家都推想劉家小姐湘雲已失足墮落花園靈池中，業已無有下落。十九是死了。這樣想，只要趙旺不予拆穿，在劉家一雙老夫婦面前，從中說通。好在小姐失蹤的這幾年，劉氏二老待荷珠如親生。何況這時，劉氏二老的境遇，已窮困到乞討為生。若是趙旺從中穿插，她荷珠便會永生永世變成了劉家的小姐湘雲。

於是，《荷珠配》把《珠衫記》中的老家院——白鬍子老生，改為與荷珠年相彷彿的

小丑。這皮黃戲的《荷珠配》，則已成為「三小戲」劇目的要目之一。《荷珠配》的戲趣，只著眼於小旦荷珠與小丑趙旺這兩個角色身上。這戲的結尾，依循的仍是《珠衲記》的老路。

不想，劉氏小姐湘雲還活在世上。聞聽表哥趙旭作了官，衣錦榮歸，遂也千里迢迢打從義母家趕來認親。

就這樣，荷珠的「小姐」與「夫人」之夢，穿了「幫」了。結果，還是應驗了她當初的念頭兒：「若得配英賢，我荷珠呵！便作偏房情願。」最後作了「偏房」。

按《荷珠配》在皮黃戲中，可以說是一齣標準的「三小戲」，遺憾的是把劉氏夫婦更加以母雞之展翅形態急前取食。雖志在嘲諷財主的失去仁人之心，則等於禽獸。但這種低劣的取悅戲趣，都未免庸俗太甚。看去，形同鬧劇了。

「丑」化了。以「饑餓難忍」來刻畫這兩位曾是財主而又缺少仁人之心的老夫婦。且將「員外」以「煙袋」之音訣諧之，「安人」以「鵪鶉」之音訣諧之、兼且以禽獸的行動步態表演之。若喊「煙袋」，員外則以兔子之跳躍形態一蹦一跳向前取食。若喊「鵪鶉」，安人則

從戲的情節安排來看，《荷珠配》是另起爐灶的。

趙旭得中頭名狀元，奉旨遊街，被趙旺見到。這時，趙旺在沿街乞討，供養劉氏二老。劉員外名叫劉志傑，小姐名叫金鳳。前段的交代，雖未脫離《珠衲記》窠臼，卻改了

小姐的投水本事，說是花園贈金，被父母發現，將小姐羞辱一場，小姐羞憤投水，沒有下落。荷珠是被趕出門的，無處安身，進了尼姑庵。得知趙旭中了狀元，遂冒充小姐認親，被討飯的趙旺認出來了。

整齣戲就是在這一結構下，發展著的。

(二) 辭藻

〔趙旭中了狀元奉旨遊街誇耀，遇見趙旺，帶回府來。〕

〔告知了夫人（荷珠），荷珠的心上起了波紋，漪漣起了。〕

荷珠：「哎呀慢著。趙旺這小子來了，他要是看到我冒名頂替，這可怎麼好哇？有了。待我看看是他不是？」〔看介〕趙旺與荷珠同時念白：「哎呀慢著，想小姐投池生死不明，如今晚兒，又那來的夫人？有了，待我瞧瞧她是誰。」

荷珠：「唷，可不是他嗎，這可怎麼好？有了，待我端起架子來嚇唬嚇唬他！」〔坐介〕

趙旺：「唷，這不是荷珠丫頭嗎？她怎麼跑到這兒來了？是她嗎？別忙，我仔細瞧瞧，是她不是她？」

荷珠：「唷，那來的黃毛野小子？」趙旺：「唷，幾年沒見，我成了黃毛野小子了。」

荷珠：「在這兒探頭兒縮腦兒的？」趙旺：「我又不是螞蟥，幹麼縮頭縮腦。」

荷珠：「我說來呀！」趙旺：「叫誰呀？」荷珠：「來呀！」趙旺：「帶著跟班的啦！」

荷珠：「來個人把這小子給我捏出去。」趙旺：「我又不是屎球，幹麼把我捏出去？」荷珠：「啊呼！啊呼！」趙旺：「別吹了，三弦都蹦了，當我不認識你哪，你不是那荷……」

荷珠：「呸！大河，小河，護城河，琉璃河。合得著聚，合不著散，又得了河了噢！」趙旺：「你瞧哎！我剛說了一個荷，她就把我領到河套裡來了。你是珠？」荷珠：「呸！珍珠、寶珠、避水珠、避火球、夜明珠；公豬、母豬，又得了珠了哪！」趙旺：「有呀！我說了一個珠字，她就把我領到豬圈裡來了。我兩字一塊說。你是荷珠。」

荷珠：「是我呀！」（知道唬不住了）「這不是趙旺哥哥嗎？」趙旺：「唗！」荷珠：「不是不是，不是！」趙旺：「不是你，該是誰呀？」荷珠：「是我呀！趙旺哥哥，真格的你打那兒來呀？」趙旺：「我打後台來的呀！」

荷珠：……「得了，別對付了。真格的，你打那兒來？」

趙旺：「你不知道，自你走後，家中遭了一把天火，只燒得片瓦無存，我跟員外爺逃出門來，就在城隍廟中暫住。他叫我大街討飯，不想在大街上碰到趙姑爺，遂把我帶回府來。給我渾身上下這麼一打扮，把我打扮得跟黑狸貓似的。哎，我說荷珠妹妹，你戴著這個穿著這個，好像作了那個廟裡的艷光娘娘了。」

荷珠：「什麼艷光娘娘？我告訴你吧。自從我被員外爺趕出府來，就在尼姑庵中安身，聞得趙姑老爺得中頭名狀元，跨馬遊街，是我不顧羞恥，攔住馬頭，是他一時錯認，將我帶回府來，得了他的鳳冠霞帔，作了一品夫人。趙旺哥哥，你樂呵不樂呵啊？」[2]

……

注釋

① 所見《古典戲曲叢刊》本，缺第二十八齣。從情節推想，應是〈團圓〉。

② 皮黃戲的這齣《荷珠配》，最精彩之處，就是荷珠與趙旺的對話，俗中有雅。

三、小說的趙旭與歷史

(一) 宋史

《古今小說》(《喻世明言》) 卷十一上的〈趙伯昇茶肆遇仁宗〉，也是《珠衲記》傳奇的題材同一來源。與《荷珠配》一樣，僅採取其中一小部分。

《珠衲記》說到趙旭會試，因一字寫誤而落第，未說是何字。馮氏小說則說是「唯」字，趙旭寫成「厶」旁「隹」。趙旭在殿試時辯稱可以通用。宋仁宗便就御案寫下「單」、「吳矣」、「呂台」等字，要趙旭回答。趙旭不能對。遂著令「卿可暫退讀書」而下第。

趙旭從此淪落京城，賣文為生。

一日，皇帝夢見九輪紅日直至內廷。醒後問及吉凶。占夢人說「九日」乃一「旭」字。宋仁宗遂微服出宮訪賢。到了一處酒樓飲酒。時值盛夏，天氣炎熱。仁宗手搖白梨玉柄扇，倚欄看街，不覺失手，扇墜樓下。太監苗秀下樓撿拾，已不見了。再一占課問卦，答說今日即可重得。

君臣二人酒畢下樓，又到狀元坊茶肆飲茶。見壁上有題詞兩闋，語句清新。遂問是何人所寫？答說是下第舉子趙旭。宋天子一聽「旭」字，馬上想到夢中的「九日」，意想難道就是此人？便令茶家尋來此人。

趙旭到來，問過一番家常。問他手中扇子何來？答說是在酒樓下拾得的。要來一看，扇上已題了四句詩：「屈居交枝翠色蒼，困龍未際土中藏；他時若得風雲會，必作擎天白玉梁。」讀後，頗疑此人如此才學，問他何以淪落至此？趙遂將落第原因述說一遍。自悔學淺，深佩天子博學。於是龍心大悅，回宮之後，就宣趙旭上殿，委任成都制置（宋官名）。

馮夢龍《三言》中的這篇小說，歷史也是宋仁宗。與《珠衲記》相同。

(二) 唐史

據莊一拂編著之《古典戲曲存目彙考》卷十三，著錄〈衣珠記〉一文，曾說唐人尉遲偓之《中朝故事》，記有趙某遇唐宣宗微服出行而得官事。疑此劇之「本事似出於此」。如此看來，此劇的本事，在唐時就已經有了。

按該書作者尉遲偓乃五代南唐人。書之內容寫唐宣宗、懿宗、昭宗、哀宗四朝（西元八四七至九○六年）之舊聞記事。

(三) 歷史與小說、戲曲的關係

小說與戲劇，都是寫人的文學藝術。

凡是寫人的文學藝術，悉以塑造人物為主旨。因而小說與戲劇的題材，也大都以現實人生為取材。雖有神、怪介入其間，也無不以大眾人生的心理臆想為準則。是以小說與戲劇中的神、怪情節，也無不基於人生的現實著墨。這樣，小說與戲劇的題材，也就無不與歷史有了密切關聯。

《珠衲記》中的趙旭，與小說《三言》中的趙旭，都以宋仁宗的歷史為背景。這只說明了小說與戲劇有了相互的關係，並不代表是宋仁宗的實有史事。唐五代人尉遲偓的《中朝故事》中還有類同的故事，就說明了趙旭的故事之設於宋仁宗時代，只是假設，不是史事。

還有，《珠衲記》加入的范仲淹平亂事。前面已經說了，范仲淹平亂事是平定西夏趙元昊之亂，非平什麼蠻夷范于赤。這些，全是戲劇穿插的了。

小說與戲劇，以虛構為主。連《三國演義》都不能以正史《三國志》印證，遑言其他。應知小說與戲劇，都不能以歷史來評斷它。

小說家與戲劇家，更不應以歷史去強調它。

《連環套》的竇爾敦

我常說，小說與戲劇都是以塑造人物為主旨的。換言之，小說與戲劇都是寫人的藝術。所不同的，只是兩者運用的藝術手段有異。

雖然，戲劇往往以既成的小說人物或既有的歷史人物為模型，但在戲劇藝術展現於舞台上的人物形象，卻又往往人同而形象有別。甚而連人物的性行，也變成了另一人。再說，無論歷史中的實有人物或小說中的虛構人物，一經戲劇藝術的裝扮，遂成了另一個人，已不是來自歷史或小說中的那個人物。如史中的諸葛亮與包拯，無論站在任何一個角度去看，都不易作成兩廂印證。小說，也是如此。

總之，戲劇人物是重創於舞台的形象。已有其獨立的藝術模式。此一藝術模式，在教育上，不但大過歷史，也超越了小說。正因為戲劇是一種鮮活了人生情態、形象了人物性行形於人間的藝術。

歷史、小說，都有賴於戲劇舞台的形象，來鮮活人物。

下面，我們說到的竇爾敦這個人物，之所以為社會大眾所習知慣聞，正因為戲劇中有

一齣《連環套》，有竇爾敦這麼一位深具俠義的英雄人物。

雖然，他只是一位占山為王的綠林強盜。

一、小說《施公案》

按《連環套》這齣戲，來自清代乾嘉間流行於民間的一部公案小說：《施公案》。

這部小說，又稱《百斷奇觀》、《大執法》。故事的背景，寫的是康熙間的漕運總督施

世綸為官清正①，敷衍了一些判斷民間冤案的事蹟。原始的篇幅只有八卷，凡九十七回。

由於出版後造成了轟動，遂有人擴而大之。到了光緒年間，續續添添，竟達五百二十八回

之多。字數不空行排印，也有一百二十萬字的篇幅。凡戲劇中有關黃天霸的劇目，全部出

於《施公案》小說。可謂此一說部的流行興盛。

《連環套》一劇，在今之光緒本②五百二十八回之《施公案》中，故事情節始於第三百

六十八回末，施公突接聖旨，說是仁壽宮失去御用寶馬一匹。在京文武百官緝尋殆遍，杳

無下落。遂下詔諭，敕令施氏半年破案。一直綿續到第四百零二回，方行結束。共達三十

四回之長。

雖然，《施公案》是以施公世綸③的清官事蹟為著墨點的，書中主角則以黃天霸為綱

目。從頭至尾，回回悉以黃天霸緝捕盜賊，有才幹、有膽識，來鋪張小說情節。《連環套》的故事情節，只是其中之一。竇爾敦④就是《連環套》這一則故事中的主要情節人物。這一則故事之所以連串了三十四回之多，那是因為《施公案》的小說，寫法像編籬笆似的，一層疊一層。是在這三十四回的篇幅中，還夾有別的故事情節在內。換言之，黃天霸在施公手下，辦案在許多連串的案件中，進行看的。只是在這卅幾回中，有關《連環套》的竇爾敦，情節較多就是了。

關於《施公案》這部小說，不知作者是誰。不過，凡是戲劇中有關黃天霸的戲，全出於《施公案》⑤。黃天霸就是《施公案》這部公案小說與戲劇塑造出的小說人物。至於《連環套》的竇爾敦，更是一位由小說與戲劇塑造出的人物。

注釋

① 施世綸乃清代實有的人物，他是福建晉江人，靖海侯施琅的次子。累官至戶部侍郎，卒官於漕運總督任上。一生清白自守，斷案如神。《清史稿》有傳（見卷一六三及《國朝先正事略》卷十一）（按施琅原是鄭芝龍部屬。隨鄭降清。屬漢軍鑲黃旗，且率軍攻占台灣。《清史稿》卷二六六，列傳九）。

② 本文所據乃台北博元出版社印行。有清光緒二十九年敘文。說：「夫《施公案》一出，久已

海內風行。南北書肆各有翻刻，僅以江都令始，以漕督終。其敘事簡略，用筆草率，大有疏漏。而施公之德政偉績，又未能罄其十一。兼之書中語言，本係北音，輾轉翻刻，殊多魯魚亥豕之訛。本局將前部重複、校補刊刻，與後案合成全璧。⋯⋯前後採輯，凡五百二十八回，⋯⋯而實跡實事，直可補正史之一助云耳。」應說此一改纂本，應是《施公案》較後的本子。

③ 施世綸是清史傳的實在名諱，在小說中改為「施士倫」；戲劇因之。

④ 竇爾敦乃戲劇中名字，小說名竇耳墩。

⑤ 小說敘云：「天霸一綠林傑寇耳，棄逆從順，卒至身膺殊典，襄封公爵。至今姓氏昭著，猶在人口。」斯乃小說家言，清史無其人。但戲劇中黃天霸的戲，比正史的人物戲趣多。

二、小說的《連環套》與竇爾敦

這仁壽宮失去的御馬名「日月驪騮」。人不知鬼不覺的不見了。這時的黃天霸已是漕標中軍副將，遇缺補總兵官。當然，這時的施公已是漕運總督了。

失去了御馬，滿朝文武無計可施。遂有人想到了施公手下的黃天霸。於是，下道聖旨，要施督接辦此案，半年尋獲結案。這麼一來，可難壞了施公部下的這幫緝盜能手。

這幫人折騰了不少日子，還是沒有頭緒，只有先請寬緩辦案期限，再來尋頭問向，方能入手。有一天向道士問卜，得卦說是，如要尋得此物，必須走向西北。這地方三面環水。一面是路。若由正路進去，曲折連環，甚不易行。若由水路進去，也是連環曲折，不易出入。所失之物，仍在那裡，並未損傷，只是極難到手。

黃天霸回到淮安，將卜卦的事報告了總督。施公遂將眾好漢召來相商。其中的一位老英雄褚標聽了卦象上說的一切，遂說：「這乃江湖賣術的通行口語，未可深信。」朱光祖卻插嘴說：「我倒想起江湖朋友說起的一個地方，倒有點兒像。」眾人追問，遂說起竇耳墩①這個人物，所居的地盤就叫連環套，三面環水，一面隔山。當年在李家店，曾與三太爺比過武來。褚老英雄也知道這事。經朱光祖這麼一說，有些人也都想起了竇耳墩其人。

此人手使虎頭雙鉤，勇猛異常。人稱鐵羅漢。自從李家店敗後，就失去了蹤影，沒了消息。

此時，大家才算有了個頭緒。竇耳墩本來就是馬賊，降馬的本領，天下第一。再一打聽這連環套地在張家口②外。這連環套不但三面環水，道路曲折，且山巒參差，高聳雲天。周圍四十餘里，關寨嚴緊，除了飛鳥，外人休想進入。竇耳墩在此作了寨主，乃三不管的地帶。專掠豪門，不劫貧戶。

經過大家商量之後，決定由褚標、黃天霸、朱光祖等人結伴前往。扮作一般客商，逛

奔口外而去。

走了一些日子，在距離連環套不遠地處，尋了旅店住下。遂在近處探尋出入連環套的徑路。後從店小二的口中得知由平地走到山頂，就有三道關寨，嘍卒把守極嚴，若無腰牌，休說進入，要想走入他的範圍都難。周圍四十餘里，全歸連環套所管，見人就要盤查。不是他們自己或需要的人，休想進入界限之內。

經過一番研商，三人決定扮作押解餉銀的官家，打從山前經過，以便相機行事。果然，遇見了連環套的四位頭目，郝天龍、郝天虎、郝天彪、郝天豹四個同胞兄弟前來打劫。這四人那是黃天霸的對手。一經交綏，為首的郝天龍，手上的刀即被打落，其餘三人雖一齊擁上，也力戰不敵敗走。郝天龍被擒。

朱光祖暗示黃天霸善待此人，因而得到了此人幫助，取得了入山的腰牌，以及山中的情形。就這樣，黃天霸以江湖人物的規矩，上山拜望寨主。見到竇耳墩生得是身長八尺，五色臉、凹眼睛、尖鼻梁、掃帚眉、頷下一環紅髯，相貌猙獰③。身穿灑花直裰，足登薄底烏靴。

見禮寒喧之後，問黃氏來意。黃天霸假以獻馬為名義。問是什麼寶馬？黃說：「經過張家口，偶過市場，見到此馬身高八尺，長丈二。渾身毛片白如雪霜。四足開張，大如盤蓋。有個吹風耳，高豎頂門。一見此馬，驚為神駒。本要買下，無奈馬主居奇，索價千

兩。無錢購買，遂夜去盜了回來。騎跨飛奔，夜行八百餘里，真乃寶馬。可惜馬雖盜出，

卻騎不出來。素仰寨主大名，特來獻上。」寶耳墩一聽哈哈大笑，說：「好馬俺不稀罕。

俺這裡現放著一匹寶馬，名日月驣驣，比客官所說之馬，寶過百倍嘍。」黃天霸一聽，心

情振奮，知已尋到了馬。忙問：「此馬還在寨中？」寶答現在。黃要瞻仰。寶耳墩毫不猶

豫，就遣手下頭目去把馬牽了出來。

黃天霸一看，果然是被盜的御馬。遂問：「此馬何處得來？」寶也毫不隱瞞的說：

「此馬乃當今萬歲之皇叔梁九公④所有，俺家見了，甚是羨慕，因此將牠盜來。」黃說：

「此馬既是皇叔梁九公所有，被寨主盜來，皇家勢必派人四處追緝。如此好馬，寨主不能乘

騎，豈不可惜！」寶則說他盜得此馬原不為乘騎。黃問因由。答說是為了要嫁禍一家仇人

所盜，企圖害那仇人進入牢獄。黃問這仇家是誰。寶耳墩遂道出了當初在李家店與黃三泰

比武，被老兒黃三泰暗用甩頭子所傷。二十年來一直懷恨在心。所以他也暗盜此一寶馬，

以嫁禍與這老兒。

黃天霸一聽就說：「你不知那黃老英雄已下世了。」寶耳墩聽說黃三泰死去，恨猶未

消，遂咬牙切齒的說：「那黃三泰老兒雖死，還有他的兒子黃天霸，也應頂罪。」黃問寶

認不認識那黃天霸。寶答不認識。遂用手向胸口一拍，說：「在下就是黃天霸。特地上

山，向寨主討還寶馬。」寶耳墩一聽咆哮起來，遂一聲令下：「拿下了。」其中那位受過

黃天霸之恩放過他一命的大頭目郝天龍說了話：「啟寨主，黃天霸一人上山，山下餘黨一定不少。可能還有官兵。萬萬不可這樣作。」實問他的意見。這大頭目遂建議，不如釋放黃天霸回去，約定時日在山下與黃天霸一對一的比武。死傷兩不追究。實耳墩是個爽直的漢子，問黃天霸願否接受此一條件。黃天霸說：「我們只比武藝，互不傷人。若是寨主勝了，天霸情願替父認罪，碎身萬段，也不會皺起眉頭。倘若寨主輸了，必須寶馬交出，到官認罪。」實說：「這個乃自然之理。」遂吩咐嘍囉擺隊送黃天霸下山

黃天霸回到山下，眾英雄聚議了半天，都認為黃天霸絕非寶耳墩的對手。為了取勝，必須定個計策，把那寶耳墩手使的兵器虎頭雙鉤盜來。實如失去了虎頭雙鉤，本事的依仗便去了一半。於是，他們計畫如何上山盜鉤之事。

好在黃天霸入山的腰牌，下山時他們忘了取回。於是朱光祖便利用了這塊腰牌，夜上深山，進入了連環套的大寨，盜得了寶耳墩的虎頭雙鉤。寶耳墩雖然失去了虎頭雙鉤，卻也絲毫並不怯懦與黃天霸比武會輸。

到了比武之日，雙方都只帶了三、五人在旁觀看。

雙方交手之後，刀來刀往，不過三五回合，黃天霸已知不敵。朱光祖見了連忙取來雙鉤，故意向寶耳墩身邊一丟，說：「老兄弟，還是用你的虎頭雙鉤吧。」寶耳墩一看，傷了自尊，雖然口中說：「俺是十八般兵器，樣樣皆能，用不著這雙鉤，也能取勝。」說著

正要趨前再與黃天霸交手。朱光祖又說了話了。「竇老英雄！你聽著。」竇耳墩又住下手來。朱說：「我兄弟天霸上山盜鉤，要不是念你是前輩英雄，盜鉤時就要了你的命了。你還想比武取勝嗎？」

竇耳墩聽了，頓時羞赧得滿面通紅，略一猶豫，遂將手中雙刀向地上一扔。說：「俺竇耳墩情願認輸。回山牽出竇馬，到官認罪！」

 注 釋

① 戲劇名竇爾敦。反正小說與戲劇都是虛構，不必認真。誰對誰不對，還是各從其名。

② 張家口在今之河北萬全縣境內。本是一處關隘，清代併入口外之地。置為張家廳。民國以後改為張北縣，乃北達蒙古及卡克圖的要道。京城有火車通達。由張家口到熱河以及小綏遠，都有鐵路可通。素為要隘。

③ 猙獰，狀貌兇惡的樣子。

④ 梁九公，史無其人，也是小說、戲劇的虛構人物。

三、皮黃戲中的《盜御馬》

皮黃戲中的《連環套》，雖說大致上的情節，援自小說《施公案》，不同的情節，就是戲劇把盜馬明場演出來了，而且是成功的折子戲。小說的盜馬則是三言兩語帶過了的。戲劇則寫得相當生動。

(一) 坐寨

竇爾敦準備去盜取梁九公的御馬，先在寨中擺酒請寨中眾賢弟歡聚，並向眾賢弟說明他去盜馬的用意。

上念點絳唇：「武藝高強，英雄膽壯；鎮山崗，坐地分贓；綠林①美名揚。」詩：「鐵臂熊腰膽包天，兩膀膂力舉泰山。壓服綠林英雄漢，坐地分贓鎮連環。」某姓竇名爾敦，人稱鐵羅漢。自幼演習拳棒，身入綠林，坐鎮連環套，倒也安然自在。不知今有無買賣？伺候了。」於是嘍囉上報，說是打聽到太尉梁千歲新得御馬一匹，正在熱河一帶行圍射獵。這竇爾敦遂起意盜馬。因而聞說大笑眾人問起，遂說出一段因由：「想俺竇某，自幼練習武藝，占據河間一帶。可惱飛鏢黃三泰，保鏢②為業。只因手中缺乏，指鏢借銀。是

俺不允，他要與俺比試。在李家店比試，連發兩鏢，一枝被俺接住，一枝被俺打落塵埃。不料那老兒，暗用甩頭一子，將俺打倒在地。引得眾英雄笑俺青春年少，竟敵不過那五旬老兒。是俺羞愧忍氣，來到這河間府連環套。多蒙眾賢弟推我為尊。今雖二十餘年，此仇難忘。適才聽得嘍囉報道。那梁太尉獲得御賜寶馬，不免盜來，推過在黃三泰頭上。管叫他滿門大小，俱受抄斬。方消俺心頭之恨。」就這樣，竇爾敦喬裝改扮，前去盜馬。

(二) 盜馬

〔竇爾敦改扮後下山〕

〔唱二黃搖板〕喬裝改扮下山崗，只見山窪紮營房。躡足潛蹤往前闖，盜不回御馬不回山崗。……

〔接唱〕來至在山塢內用目觀望，找不著御馬圈今在何方？

〔幕內打三更介〕耳旁邊又聽得梆兒響亮。〔更夫幕內喊〕啊哈！……〔聽了更夫講話，要到御馬圈去。〕

〔白〕此乃是天助俺成功也。〔接唱〕要成功跟隨了他，暗地躲藏。

〔找到了御馬圈，以迷魂香薰倒了看馬人，盜得了御馬，出營。〕

〔接唱〕御營內是禁地休得亂闖〔自己謹慎自己〕，又只見看馬人睡臥兩旁。我這裡將薰香

暗暗用上，〔點香薰介〕施展本領我入了營房。〔解下御馬介〕〔接唱〕千里駒休得要蹄跳喧嚷〔心裡的話，所希望的，所要小心的〕〔二更夫到來，一刀殺了一個〕。〔接唱〕膽大的小更夫敢來逞強。你二人今在我刀下命喪，自有那黃三泰與你們抵償〔跨上御馬出營去也〕……

注 釋

① 綠林，山名，在湖北當陽縣境。西漢末年，王莽篡漢，天下大亂。新市王匡等起兵於綠林山中，號稱「綠林」。後世遂據此以綠林稱占據山林劫盜之人。

② 保鏢，指以武藝保護豪富人家或加入官府押解貴重財物為業者。明清有「鏢局」這類民間組織。

四、竇爾敦與黃天霸

只以《連環套》一劇來論，竇爾敦的「盜馬」留言：「欲問盜馬人，黃三泰知情。」意圖嫁禍於黃三泰。這時的竇爾敦心理，只是為了偪出黃三泰能找上門來，用比武了結這二十年來的不忘羞恨之仇。想不到黃三泰已經去世，找上門來的卻是第二代黃天霸。這

時，竇爾敦似已不知有黃天霸其人，可以想知竇爾敦在河間連環套占山為王，只是這一方之霸，很少走出連環套之外。雖然聽說黃三泰已故，他說：「還有他的滿門大小。」但來拜山之人正是其子。雖已說出：「那黃三泰老兒已死，這報仇二字就應在你天霸的頭上。」但一經黃天霸意氣煥發而不怯不懦的英雄氣慨說：「竇寨主，當初你與我父怎樣結仇？細細講來，若是理清義順，俺黃天霸情願替父報仇抵過，萬死不辭。你說的若是情缺理虧，你可得想到我黃門的厲害！」於是，這「指鏢借銀」的二十年往事，竇爾敦便一一說了出來。

黃天霸一句句問明，「指鏢借銀」是為了搭救三河知縣彭朋。遂又問明彭朋是清官還是贓官。竇爾敦承認彭朋為官清正，借銀之後，救了彭大人，正法了惡霸武文華。「借銀」一事極為正大。黃天霸遂執此理而義正辭嚴的說：「想你我既稱名綠林，就該替天行道，尊敬的是忠臣孝子，搭救的是節婦義僕。想當初我父借銀，並非私己，乃因搭救無罪的清官。請問寨主你不借銀兩還則罷了，反倒助惡反善。竟把此一仇恨算在我們黃家的頭上。你這是稱的什麼好漢？還論的什麼好漢？」竇爾敦一時語塞，無辭以對。跟著黃天霸的英雄膽子又壯大了起來，遂把外衣一脫，說：「俺天霸今日上得山來，寸鐵未帶，你們連環套的人多。你們就來、來、來！將俺黃天霸碎屍萬段，若是皺一皺眉頭也算不得黃門的後代！」

就這樣，竇爾敦也是英雄氣慨，怎願如此對付隻身上山的黃天霸，遂說：「擒你何用人多，看俺一人拿你。」經過弟兄們從中說合，遂言定明日山下比武。答說：「俺若不勝，情願獻出御馬，隨你到官認罪。」

「丈夫一言。」天霸追問。

「豈能反悔。」竇爾敦斬釘截鐵的回答。

後來，黃天霸的取勝，還是朱光祖的盜鉤之計，羞愧了竇爾敦的防備不嚴，被人下了藥，盜去了武器。因此，卻願意也輸了這一點。甘願牽出御馬，隨黃天霸到官認罪。

此一英雄形象，似又不是黃天霸可以比得了的。

五、關於《連環套》的歷史觀

由於《施公案》這部小說是清代的作品，其中的施大人曾是協助清朝攻占台灣的施琅之子，而清朝又是所謂侵佔了漢族中原的異族，因而黃天霸被視為是協助清政府的漢奸。遂因之把竇爾敦的「綠林」認知，由「坐地分贓」改為「除暴安良」。往日郝壽臣口中的「分金廳」改為「忠義廳」，兩個小更夫也放之而去，不再使之作刀下之鬼。

這幾點改寫的筆墨，都顯現了乃才智之筆。

而我的史觀則認為改不改都無損於黃天霸與竇爾敦這兩人的英雄形象。何況，竇爾敦這位草莽英雄，之所以占山為王，但為了生活下去，卻也不得不作盜劫的勾當。從他承認彭朋縣令是位清官這一點來說，也足以說明竇爾敦只是一位不願混入官府的清流人物。仗著一身武藝，占領山巒，自立王國，乃反現實的分子。黃天霸父子離開綠林，步入官府，所作所為，也是協助清官為民除惡，安定社會。怎可以民族史觀為之論斷？未免迂之太遠。斯乃我所不能同意的。

《連環套》這齣戲中的黃天霸與竇爾敦，全屬於俠義英雄的塑像。我們知道這齣戲是近代藝人楊小樓與郝壽臣上演成功了的。這齣戲，楊、郝這兩位偉大的藝術家，除了今演的這幾場，由盜馬到盜鉤而獻馬認罪，還編有以下兩本（三、四兩本），演竇爾敦被判充軍邊塞，發配之日，黃天霸長亭送別等情節。據說還有不少英雄惜英雄的俠義情節。遺憾的是，這兩本戲並沒有流傳下來。

若論人物，我則極其喜愛竇爾敦，因為他誠實而敦厚。敢作也敢當，尤其明理知恥。

語云：「知恥近乎勇。」竇爾敦也。

《白蛇傳》、《雷峰塔》、《義妖傳》

——白娘子的妖與義之交織意識

一、《白蛇傳》故事戲的傳承

在祁氏遠山堂《曲品》①著錄中，有《白蛇記》一種，寫四川成都華陽人劉漢卿於洪山渡口，見一農夫捕一條小小白蛇，正想打死棄之。漢卿看見，出錢買下，予以放生。不想這條白蛇，乃東漢龍王的兒子，犯罪遭天譴②，謫之凡間③。今遇難獲救一直感恩圖報。

劉漢卿受到繼母虐待，諸般折磨，且訴官冤漢卿不孝罪。劉漢卿無奈，遂別妻子前去沈江。遂被龍神拯救，贈夜光珠等珍貴。且助之到長安獻與當政。以漢卿已水死，遂逐其妻子離家居住。其繼母弟漢貴探望王氏母子，王氏殺雞厚待之。誤以雞血污其衣。貴忘穿衣歸，路中被官兵拉去充作築城夫役。繼母尋子不著，見王氏家中遭有血衣。竟持血衣告王氏謀害其子。

長城總管④。以漢卿已水死，遂逐其妻子離家居住。其繼母弟漢貴探望王氏母子，秦相李斯委漢卿為修築

後來，漢卿在臨洮替工⑤，見到漢貴，方知家中情形。母子們相見，一場後母嫌怨解除。弟兄二人皆授職榮歸。

由於此一故事，胥由小龍落難，劉漢卿以銀購之放生，因而招致以後的榮顯與家庭的和睦。遂以「白蛇記」名之。

按《白蛇記》乃明初鄭國軒⑥所作的傳奇，全名《劉漢卿白蛇記》，清人《傳奇彙考》（卷二）所記故事詳贍。後有之《鸞釵記》，即據《白蛇記》改纂而成。（一說《鸞釵》

⑦ 然《白蛇記》如是明初人作，以不致在《鸞釵》後在前。

清人編《綴白裘》尚收有《鸞釵記》四齣。（見第一集）

《珠納記》（《荷珠配》原底本）也是類似龍蛇報恩故實⑧。

注釋

① 遠山堂《曲品》，書名，著錄歷代「傳奇」、「雜劇」的書。明代人祁彪佳著，在曲海中極具聲望。

② 天譴，受到天帝的處罰。通常謂人作惡多端，必遭天譴。此指神們犯了天條，天帝處罪於他。

③ 謫，音摘。意也類同。罰罪，謂之「謫」。凡職官降調，都謂之「謫官」。當然，由仙界處之

下凡，也謂之謫。一般人若是聰明才智過人，名之為「謫仙」。意為李白是仙人下凡，仙人犯過被謫到凡間來。所以李白的聰明才智與放浪形骸的行為，與一般人不同。

④ 李斯是秦始皇時代的宰相，《白蛇記》的歷史背境，按排的是秦始皇修築長城的時代。

⑤ 臨洮，是甘肅省轄，長城西端，秦為隴西郡。

⑥ 作者鄭國軒，郡里年籍不詳。存著題「浙郡逸士」，謂明初人。

⑦ 《傳奇彙考》八卷，清人作，不知編著者姓名。卷五尾有同治初年人文村逸叟跋文，題及李斗之《揚州當舫錄》及黃文暘之《曲海》。當為乾嘉以後人。

⑧ 類似蛇龍報恩故事之小說、戲劇，為數不尠。《白蛇記》自是早期作品。不知是否由《雷峰塔》傳說續繹而來。然後來之《雷峰塔》傳奇及《義妖傳》彈伺，自是由宋人之《雷峰塔》傳說而來。

二、《雷峰塔》的傳承

流傳後世之《白蛇傳》或（白娘子）的小說與戲劇，故事的傳說，在宋代就已經有了記載。吳自牧的《夢粱錄》，周密的《武林舊事》，都是記述①。所記白蛇事都是有關雷峰

塔的傳說。

明人田汝成《西湖遊覽志餘》②有說：「杭州男女瞽者，多學琵琶，唱古今小說評話。以覓衣食，謂之陶真。大體說宋時事，蓋汴京遺俗也。或說紅蓮、柳翠、濟顛、雷峰塔、雙魚扇墜芍記，皆杭州異事，或近時所撰作者也。」在另一本《西湖遊覽志》說到勝跡「雷峰塔」，乃宋之道士徐立功之居此。立之號迴峰先生。一說是雷就其人居之，又名雷峰。又說此塔是吳越王③妃建立的。傳說湖中有白蛇、青魚兩怪，特建塔鎮壓。明萬曆《錢塘縣志》，也有這一說法。

莊一佛《古典戲曲存目彙考》④記有元人郯經作有《西湖三塔》傳奇一種，敘白蛇化為白衣娘子，在湖上迷人事。認為有關白蛇的故事，成為戲劇，或自此始。譚正璧校點之《清平山堂話本》，注一說：「此劇未傳，已佚。」但到了馮夢龍將此故事，加以重寫，名為〈白娘子永鎮雷峰塔〉，編入《三言》⑤中的《警世通言》。於是，以後的小說與戲劇，故事情節悉以《三言》的小說為準則，白蛇以白娘子為名，青蛇或青魚精以青青為名，男名許宣。由於其中加入了和尚法海，以佛法收服了白蛇，鎮壓在雷峰塔下。就這樣，不但有了戲劇《雷峰塔》寶卷⑥，也有了各種歌唱的文學小調。如馬頭調、子弟書、鼓子曲、山歌等等，都出現了。

白蛇與許宣（後衍成許仙）的愛情故事，遂流傳民間而家喻戶曉。

先說戲劇的流傳。

(一)雷峰塔傳奇(一)⑦

〈慈音〉⑧

【菩薩蠻】禽聲如語花如笑，試吹鐵笛翻新調。何必認為真，漁人莫問津。　愛聽開說鬼，癖與坡仙⑨比。勿謂妄言之，多因情太癡。

【慶清朝慢】〔末扮韋馱〕⑩再世菩提，自成妖孽。原來宿有根源，同泛湖山煙水。　遭捕獲，巧合機緣，自此兩相心許。贈金陡起顛連。窺牢城，蛾眉俯就，旅店花筵。　飛巢燕，鐵甕城，改配實堪憐。無奈迷而不悟，又合樓前。幸遇禪師棒喝⑪，方能返本再還元。因興建雷峰寶塔，勝景留傳。

道猶未已，吾佛升帳也。〔淨、副淨、丑、老旦、扮四金剛上場，跳舞。旦貼扮文殊、普賢⑫，奉寶塔缽盂、擁生金面扮如來佛上。〕空即是色色是空，眾生何苦鬥雌雄？佇看大地山河美，盡在慈雲蔭注中。吾乃南無釋迦如來佛是也。聲聞而悟，止觀為佛，慧眼開來，普照三千。大千世界，香風拂處，頓悟四生、六道因緣。今東溟有一白蛇，與一青魚，是達摩航蘆渡江，折落蘆葉，被伊吞食，遂悟苦修，今有一千餘載。不想這孽畜，頓忘皈依清淨，忘想墮落塵埃。那許宣本係吾座前一捧缽侍者，因伊原有宿緣，故令降生凡

胎，了此孽案。但恐逗入迷途，忘卻本來面目。吾當明示法海，俟孽緣圓滿，收壓妖邪，苦行功成，即接臣歸元可也。韋馱何在？

〔末答應介〕〔生〕速宣法海來，聽我親授玄機。

〔末〕謹領佛旨。

〔向內介〕敬奉佛旨，宣法海禪師，來聽吾佛親授玄機哩！

【北點絳唇】〔外扮法海禪師上〕不二法門，一心念佛。工夫到，極樂逍遙，早悟拈花笑。

咱法海禪師是也。奉告佛宣召，不免前往參拜。

【北混江龍】拜聆玄妙，蓮臺咫尺路非遙。纔聞這清溪虎嘯，旋聽那古洞猿號，霏霏的花雨繽紛，頓將塵色洗，靄靄的慈雲飄拂，直把大荒包。無邊佛力實剛強，其中道妙真深奧。何處是大雄寶殿？此閒乃極樂丹霄。

〔參拜介〕弟子法海參拜，未知何事承命宣召？望吾佛俯賜慈訓。

〔生〕我這佛門廣大，法力剛強，初歸香草，只須虔念彌陀，便可脫離苦海，再入玄門。惟是益修苦行，何難直上蓮臺。為何吾教中近多邪說，久少真修，汝須猛省，亟引歸元，毋墮誤也！

【北油葫蘆】〔外〕吾佛慈悲惠澤饒，慧眼開，垂照遙。俺玄門⑬廣種的善根苗，戒貪嗔⑭，除卻那閒煩惱。無邊苦海，何不回頭早？急忙的誦彌陀，把罪孽銷，守清規將因緣覺。笑

人間是非不了，顛和倒，須索聽晨雞唱罷，暮鐘敲。

〔生〕那海島有白蛇青魚，竊吾達摩妙理，苦心修煉，業已一千餘年，可惜一旦半途而廢，不成正果，墮落妖邪。今日蛇化一寡婦，青魚變一侍兒，于西湖之上，賣弄嬌聲，汝可知麼？

【北天下樂】〔外〕可惜那千載焚香一旦拋，多也波嬌，本是妖。看將來蛇神牛鬼非虛渺，原應宿有苗，卻如何戀塵囂？直恁的甘墮落，何不去悟空靈，及早的換皮毛。

〔生指缽盂金〕吾這缽盂，小如彈丸，能結萬緣。貯水盂中，即成甘露，以楊枝蘸灑，死者可生，病者可痊，諸妖惡怪，立現原形。有善緣者，乃可付託，汝可知麼？

【北那吒令】〔外〕願焚修念牢，感優曇夢繞花飄⑮，把邪魔頓銷，拂塵埃果證心苗，有緣可惜緣未覺。這法缽怎好付託？覬著他寬如海，能結大眾緣，縣將來圓如月，可許千江照，用不盡入法門的妙理中包。

【北鵲踏枝】〔外〕並不是為傳衣降碧霄，卻原來了前因醉絳桃。這粉骷髏幻是神妖，那孽菩提宿有情苗，繞走出火輪車⑯脫離苦惱，又撞入黑罡風炘吹落皮毛。

〔生指塔介〕吾座前捧此缽盂之侍者，與妖原有宿緣，故令降生臨安，了此孽案，汝可知麼？

〔生指塔介〕吾有寶塔一座，高不盈尺，中奉萬佛，群妖見之，無不戰慄，汝可知麼？

【北寄生草】〔外〕頂禮浮屠下，遙瞻雲影高，望蓮臺不散的香風繞，觀法相無限的金光

罩，聽鐘聲早把那妖氛掃，正如龍似象，法力果然豪。願群生皈依極早，莫待那輪迴到。

〔生〕這妖蛇雖然不守清規，卻與捧缽侍者，原有宿因，吾故明白指示。汝可待伊等緣滿孽消之日，喝醒捧缽侍者降生之許宣，奉我寶塔，收伏二妖，埋于西湖雷峰寺前，即將此缽，傳付許宣，令其托缽募緣，照式建造七級浮圖，永遠鎮壓，俟塔成行滿，汝即奉寶塔，汲引許宣，捧著法缽，仍歸故我更了。文殊普賢，可奉此寶塔法缽與伊，敬謹遵依，毋違吾旨！

〔外〕謹領法旨。弟子就此拜辭去也。〔拜辭介〕

〔生〕還有四句法語，汝須聽者：雷峰塔倒，西湖水乾，江潮不起，白蛇出世。

〔旦貼奉塔缽與外介〕

解說

右錄峰泖蕉窗居士著《雷峰塔傳奇》第一齣〈慈音〉所寫，一如宋明傳奇本的家門或楔子，已將全劇的情節，一一道出。這白娘子與小青主婢二人，原來是東溟中的一條白蛇與一條青魚。當年達摩渡江，折落了一片蘆葉，被他們吞吃，因而悟道苦修。今已有千有餘年，業成人形。不想今竟頓忘清淨，想與我佛殿前的捧缽侍者，一續前緣。這捧缽侍者，業已轉生人間，就是錢塘的許宣。佛家慈悲，遂令降入凡胎，了此孽案。但又唯恐彼

等妄入迷途，忘卻本來面目，特令法海持缽下凡，待此二人孽緣盡時，予以收服，壓入塔下。將缽傳付許宣，要他托缽行募，建造七級浮屠，再引許宣捧缽還座，歸故於我。

此一傳奇戲文，就是依據佛家的此一論點著墨的。

全劇情節，分上下兩卷。上卷十六齣，下卷十六齣，共三十二齣。

上卷情節 是：

慈音 薦靈 舟遇 榜楫 許嫁 贓現 庭訊 邪祟 回湖 彰報 懺悔 話別 插

標

勸合 求利 吞符

下卷情節 是：

驚失 浴佛 被獲 妖道 改配 藥賦 色迷 現形 掩惡 捧喝 救回 捉蛇 法

剿

埋蛇 募緣 塔圓

劇中情節，全力著眼在佛法無邊而又以慈悲為懷，淑世除惡，普渡眾生，因而在白蛇、青蛇以其真情助其情孽許宣身上，描寫最多，企圖以反現正，結果，真情中的人性一經呈現，反而遮去了佛法正教宣化。到了乾隆中葉，蕉窗居士的此一劇作，便有了《義妖傳》的說唱本的出現，以及方成培的另一本《雷峰塔》傳奇。於是，《雷峰塔》傳奇的佛家學理，已不是蕉窗居士黃圖泌的原劇意圖矣！

(二)《雷峰塔》傳奇(二)

斷橋

（旦，貼上）

【山坡羊】頓然間，鴛鴦折頸；悔無端，燒香生釁。命兒乖，致遇惡僧。霎時一似飄蓬梗，險被擒拿；幸虧我借水遁得到臨安。阿呀，小青吓！不然，是和你俱喪于法海之手了嗟！

（貼）娘娘，此禍非關法海之事，皆是許仙之過。若此番見面，斷斷不可輕恕。

（旦）是。

（貼）但是我們到何處安身？

（旦）我聞許郎有一姐丈，名喚李仁，在此錢塘居住，我和你且到彼安身便了。

（貼）但我二人從未與他識面，倘他不留，如何是好？

（旦）這且到彼再處。

（貼）如此，娘娘請。

（旦）阿喲！阿喲！

（貼）吓！為什麼？

〔旦〕腹中疼痛，寸步難行，怎生捱得到彼？

〔貼〕想是要分娩了。且到前面斷橋亭內暫坐片時，再行便了。

〔旦〕阿喲！許郎吓，你好薄倖也！

忒硬心！淚珠撲簌心中恨。千般恩愛今朝盡。一旦負恩把我嗔，淒清，滿懷兒愁怎禁？傷情，苦一旦成孤另。〔下〕

〔外，小生上〕

【前腔】半空中，風裡行身。金山寺，望無蹤影。早已見錢塘至矣。霎時間，飛下瓊珠境，

〔小生〕師父，此間是何地方吓？

〔外〕已是臨安了。你去罷。

〔小生〕阿呀，禪師吓！弟子是決不去的嗏。

〔外〕不妨，你與他夙緣未盡，彼無加害之心，去也不妨。

〔小生〕啊呀！弟子是決不放禪師去的嗏。

〔外〕不妨，我此去在淨慈寺安身，待他分娩之後，付汝法寶收鎮此妖便了。

〔小生〕是。

〔外〕方纔之言呵！須記清，懸懸相待等。（下）

〔小生〕將行又止心難定。只怕他愁雨愁雲恨未平。

〔旦內〕許仙，你好負心也！

〔小生〕誒，誒，誒死我也！你看那邊明明是白氏小青今番向何處躲避？阿呀

堪驚，又遇著災和眚。

〔旦〕許仙，你好狠心也。

〔小生〕阿唷！忙行步，趕趲難前進。（下）

〔旦貼上〕

【玉校枝】輕分鸞鏡，一霎時雙駕分影。恨他行負了恩深，致奴身受苦伶仃。

〔貼〕娘娘，你看許仙那廝，見了我母，反自飛奔而去，好生無禮吓！

〔旦〕不要多言。和你急急走出前去。

忙忙趕上休遲迱，急急追來莫待停。教我悲痛處，兩淚盈盈。縱生翅，何處飛騰？（下）

　　　　　　　　——錄自《綴白裘》第一集《雷峰塔》

解說

　　依據乾隆辛卯（卅六年）冬月新安方成培的《雷峰塔》傳奇⑱自敘，他已經說明他的

這本《雷峰塔》傳奇，是據前人舊本再參考《西湖志》等書，重新改纂過的。而且說：

「較原本曲改其十之九，賓白改十之七，〈求草〉、〈煉塔〉、〈祭塔〉等折，皆點綴終篇，

僅存其目。中間芟去八齣，〈夜話〉及首尾兩折，與集唐下場詩，悉余所增入者。」該劇

分四卷，共卅四齣：

首卷十齣：

開宗　付缽　出山　上塚　收青　舟遇　訂盟　避吳　設邸　獲贓

二卷七齣：

遠訪　開行　夜話　贈符　逐道　端陽　求草

三卷八齣：

療驚　虎阜　審配　再訪　樓誘　化香　謁禪　水鬥

四卷九齣：

斷橋　腹婚　重謁　煉塔　歸真　塔敘　祭塔　捷婚　佛圓

作者雖在敘中說明，是為了「歲逢辛卯（三十六年）朝廷逢旋闈之慶，普天同忭。淮

商得以共襄盛典⑲。」然而，揆之乾隆間編成之《綴白裘》七集所收《雷峰塔》之〈水

漫〉、〈斷橋〉兩齣，文詞中有其半已非方成培原寫。且今尚不時演出之〈盜庫〉，亦非方

本情節所有。

可以想知除《雷峰塔》、《白蛇傳》外，又有所謂《義妖傳》，流行於民間各類劇種與

說唱天地中，真可以說是五花爨弄。

① 《夢粱錄》與《武林舊事》都是筆記，前者記舊京汴梁事，後者記新都臨安事。

② 田汝成，明錢塘人（即杭州人）。嘉靖間進士，任過廣西布政使司的右參議，福建提學副使。《明史》卷二八七有傳。所著《西湖遊覽志》及《志餘》，乃後人認知西湖的要覽。

③ 吳越王錢俶，乃五代十國中吳越之末代君主，初立國之君為錢鏐，至俶歸宋。「錢塘」之名始於秦。

④ 該書乃近人作，上海古籍出版社一九八二年出版。

⑤ 《三言》，明末馮夢龍編，即《喻世明言》、《警世通言》、《醒世恆言》三編。合而名之「三言」。

⑥ 寶卷，乃佛家用以勸善的戲劇、唱本之宣講書冊通稱。

⑦ 該劇乃看山閣本，泖峰蕉窗居士黃圖珌作。在此本之前已有明朝陳六龍作之《雷峰塔》傳奇在舞台上演出。明人祁彪佳《遠山堂曲品》有著錄。

⑧ 此一「慈音」乃關目名。內容即第一場戲文，與一般傳奇本之開宗等不同。

⑨ 坡仙，即指宋人宋東坡。

⑩ 韋馱，乃佛家神名，四天王之一，三十二將之首，護法大將。

⑪棒喝，佛家禪宗語，意即當頭一棒，使之猛醒。

⑫文殊、普賢，乃兩位佛教菩薩名。

⑬玄門，意為眾妙之門，見老子《道德經》。

⑭嗔，佛家語　人的貪欲之一。

⑮優曇，即優曇花。

⑯火輪車，此指災難火熱之境。

⑰罡風，罡是四斗星，音剛。此指北風，黑冷難擋的冷風。

⑱《白蛇傳合編》，見台北古亭書局，民國六十四年四月出版。

⑲按乾隆三十六年為祝嘏皇太后壽淮商備大戲承意。

三、《義妖傳》的倫理情操

〈合鉢〉

【鼓子頭】　美景說西湖，天下蓋世無。春遊池塘觀楊柳，夏賞湖心荷花舞，秋作黃菊開放詩，冬吟白雪寒梅賦。四時美景觀不盡，天然一幅好畫圖。

【陰陽句】　皆只為妖邪作亂，驚動了西天古佛，變就了法海和尚，他在那金山寺內常住，手

執雙缽,要將白蛇收撫。那一日閒暇無事,下山去散符。

【任意走】手執雙缽進藥鋪,要將白蛇來收撫,見許仙:我今賜你三道符,那妖邪一見靈符

元身出。許仙接符,走進房屋,將靈符後牆以上來貼住。白娘子一見靈符渾身酥。

【羅江怒】白蛇一見,渾身骨酥,出言叫聲奴的丈夫!苦苦害奴因何故?聽信讒言,偷獻計

謀,結髮情義,兩下分處,恩愛夫妻不顧!

【滿舟】哭一聲許郎夫,不念當初結髮情義,你也念當初一日遊西湖,皆只為家貧苦,偷盜

庫銀,惹動縣官怒,問成罪發配到鎮江府。充軍鎮江府,每路以上受不盡千辛萬苦。到鎮

江開了一座生藥鋪,皆只為五月五,奴夫大街去把酒沽,遇法海他本是個西天佛,中了你

雄黃毒,誤現元身,把官人命嚇丟。赴盜靈芝,纔與法海結冤仇。你病好甚恍惚,你說房

中出了妖物,斬白綾才把你那疑心除。你病好去朝佛,法海攔擋不叫你回頭,漫金山才與

法海結冤仇。他夫妻正表苦,又聽姣兒床上哭。哭一聲好似箭穿娘心腹!小姣兒你莫要啼

哭,為娘與你做的衣服,穿戴上跟著你那狠心父!再叫聲許郎夫,姣兒長大供養他讀書,

千萬間莫把他的功名誤,他生來面帶福,一日成名榮光耀祖,我死後燒片紙錢也瞑目。

【漢江】我只把小姣兒抱在懷內,我的兒聽為娘表表苦處:想當初與兒父成婚時候,在西湖

借雨傘成就夫婦。實指望與兒父天長地久,怎知道他是個無義之徒!又誰知他把那毒心存

就,好不該端陽節酒中下毒,現元身是為娘酒醉之後,只嚇得兒的父一命結束。小青兒在

一旁將娘喚就，娘醒來見兒父珠淚雙淚，連呼喚數十聲不見聲湊，無奈何盜靈芝救他出頭，偶遇著白鶴童子與娘鬥，排下了雄黃陣要把娘收。娘跪在地面前苦苦哀訴，南極星賜靈芝命娘回頭。搭救他病疾好金山求壽，他好比鳥出籠魚脫金鉤，恩愛情他撇到九天以外，他聽了法海言永不回頭。有為娘同小青金山等候，才與那法海賊結下冤仇，降天兵合天將與娘爭鬥，紫金鉢打得娘頭破血流。有為娘生姣兒滿月之後，老法海又提起前世根由。我的兒倘若是成人之後，千萬間莫忘了戴天之仇！

【軟詩篇】 我的兒才吃一口辭娘奶，今夜晚母子們兩下分處，並非是為娘心狠將兒捨，為娘的罪孽重黃金難贖。我的兒倘若是成人之後，千萬間與你娘大報冤仇！我的兒倘若是功名成就，千萬間莫忘了受罪的母后？母子們抱頭哭一處，來了個法海和尚西天佛。

【鼓子尾】 老法海手執雙鉢進藥鋪，要將白蛇來收撫，打到西湖內，萬世不能出。雷峰高萬丈，白蛇來壓住。二次金光現，來個西天佛，白蛇打進雷峰塔，恩愛夫妻兩下分處。要得他母子們重相見，除非是金殿奉旨祭塔西湖。

──據一九四七年河南排印本《鼓子曲》存所收校印

四、白娘子的社會形象

從前錄的明朝初年的《白蛇記》傳奇，再到明朝中葉完成的《雷峰塔》傳奇，已將《白蛇記》中的龍子，改成了人間視之為「五毒」的蛇修千年道行，化成了人形，業已修成正果，登入仙籍，卻還想到報恩一事。

這一點，對人之處世來說，誠然可貴。

雖然，我未讀祁彪佳《曲品》著錄的《雷峰塔》傳奇，不知是不是以「寶卷」為主旨的，但清人黃圖泌（本文引錄的第一〈慈音〉），以及方成培的《雷峰塔》傳奇，則仍未脫佛家的「寶卷」窠臼。《綴白裘》中的〈水漫〉、〈斷橋〉二齣，固是由方成培本衍繹而來，卻已太半脫離了佛教「寶卷」所宣講的慈悲為懷的主旨。已誇大了法海的執法如山。

在有清一代，演全本時則名之為《白蛇傳》。往往以燈彩戲標榜（陸萼庭《崑劇演出史稿》說）。今見的演出本，尚有〈盜庫〉、〈盜草〉、〈水漫〉（即〈水鬥〉、〈斷橋〉等齣。皮黃本則各編各的。「寶卷」的宣講內容，更是無所得見。

正如前引《子弟書》的唱詞，大都著眼在白娘子夫妻之愛篤厚，子母之情的難捨。然而，法海所掌握的佛法，則是無情的，不講倫常的。最後，許宣（皮黃改為許仙）落得妻

離，白娘子落得子散。小青遠適他方。

一倫常上的夫妻分離與母子分散的家庭悲劇，這又怎是佛家慈悲為懷所應造成的風範呢？結果，許宣積鬱病死，遺子雖然得中狀元，則雷峰塔下能夠為母子相認，但終難贖回入

固然，白娘子的原形是一條白蛇，經過千年的修鍊，化成人形。由於他在小蛇的時代，遭人捕獲，被許宣的前生買下放生，因而在成仙得道之後，想著要去答報。此乃人性，已非毒蟲之性。縱以黃圖泌所寫，許宣的前身，是佛前的捧缽侍者，與白氏有姻緣宿業。佛祖遂令二人下凡，完成宿業夫婦之緣，緣了再回上天原位。也應該等待他們夫婦白首，教子成人，不應半途拆散家庭啊！

故事上寫白娘子與許宣成夫婦後，為了助許宣的生藥舖發達，竟去公府盜銀，為藥店增資。還到水井撒藥，使人洩肚，只有許家藥有療效，助許家生意興隆。此一惡法，固違天條，卻不悖人情。認真論來，還應在於白娘子的愛情上，以增加賢德呢！是以白娘子的形象，在中國大眾之間，是一位重視夫妻之愛、母子之情的賢德婦人。雖是蛇變成的人，反而比人更具有人性。《白蛇傳》所以能流傳廣闊，至今千年不衰，正因為白娘子的行為，合乎人生生倫常，是民眾所認同的。

五、妖與義的分野

按「妖」這個字的本義，是豔、媚、巧。但又作異、孽之義。《左傳》莊公十四年傳，有言：「人棄常則妖與？」意為人的行為如放棄常理，則謂之「妖」。因而把人生中的不合常理的事態，都引申而以「妖」名之。所以「妖」與「怪」並稱，謂之「妖怪」。

那麼，像《白蛇傳》的蛇修成人形的白娘子，為了答報前世人轉生今世的恩人許宣（仙），因而下凡委身成為夫婦，為恩人在經濟上注入財源，再為之生了個文曲星下凡的狀元兒郎。傾其一生，不過百年。縱在行為上，有愛之太過的罪咎，以佛家的悲憫，予以矯正即可，何必非要置之在短暫人生中，使之夫婦分離母子隔斷呢！

何況，白娘子生子尚未足月，佛者竟強奪其襁褓中的幼兒，離開母懷。正好《子弟書》中寫的這一段唱詞，那種母子親難分難捨的倫理之情，鐵石人聽了，也會傷心欲絕。獨有法海，毫無悲憫心腸。難怪作者以「禿驢」二字，放在白蛇口中怒罵。這麼一來，把五毒之一蛇妖，寫得比那位為佛家執法的法海和尚，表現出的人性與恩義要強得多。

從任何一本白蛇故事來看，這兩條蛇精之委身於人間的許宣（仙），始終未存有害人的心理。可以說連傷害人間任何人的意念，都不曾有過。雄黃酒現形，駭昏了許宣，不惜千

辛萬苦，冒著生命的危險，到仙山盜草，療治夫君還陽。後人用「義妖」二字傳其義事。復誰敢說不宜？

白蛇修真千年，得道成人。奉准下凡報恩，這分有恩必報的義舉，佛家的「寶卷」居然不加運用這一人生重點，偏偏以「佛法無邊」加諸在「收妖」上面。弄巧成拙矣！

《惡虎村》的歷史背景與劇藝成就

一、劇情的來源

　　戲劇的故事取材，第一是正史，其次是野史，但無論何者，一經編成戲劇，十之八九都已偏離了史書。小說也是如此。那麼，小說的故事，編入戲劇的小說更多，就是再把小說編入戲劇在情節上也會有差異。因為兩者的藝術表現不同，在處理故事上，自然就有了不同之處。《惡虎村》這齣戲，就是依據《施公案》這部小說的第六十四、五兩回改編的。

　　《施公案》是清代有名的公案小說之一①，寫江都知縣施仕綸，訪案斷獄的故事。全書有正集、續集兩種，正集初刻於嘉慶年間，續集刻於光緒中葉，正續集都不知何人所作。這書的嘉慶刻本，稱《施公案傳》，到了道光刻本出現時，則又名之為《施公案奇聞》，又名《百斷奇觀》。由於該書出版後，銷路極盛，是以刻者陸續增加篇幅。今見的本子，竟達

五百二十八回之多②。寫入戲劇中的案情，相當之多，都以「黃天霸」身任捕頭的人物，作為主角的。案情內容雖各不同，卻全是為政府提拿為非作歹的強梁，來安定社會的劇情。「八大拿」這一專有的名詞，便是由黃天霸為主角的八齣重要的捕盜戲。一般的說法，這八齣戲是：《鄭州廟》、《落馬湖》、《薛家窩》、《東昌府》、《殷家堡》、《霸王莊》、《淮安府》、《蚆蠟廟》等。他如《連環套》、《惡虎村》都不在內③。不過，也有其他不同的八齣戲的說法，總之，都是以黃天霸為政府捕盜戲劇情節。

注 釋

① 清代的公案小說，還有《彭公案》一種，是模倣《施公案》寫的，寫康熙年間的旗人彭朋治獄斷案的故事。另有一部紀錄說唱藝人石玉崑的《龍圖公案》，題為《龍圖耳錄》的公案小說。

② 據胡士瑩著《話本小說概論》第十六章〈明清說公案〉第三節「明清的公案（俠義）小說，」引孫楷第《書目》，說該書正集九十七回，續集三十六卷一百回。今據台北博元出版社印本，回數竟有五百餘。

③ 據中國大百科全書出版社編〈戲曲、曲藝〉分冊所寫。

二、施仕倫與黃天霸

按《施公案》小說的人物施仕倫，應是清朝康熙年間的施世綸。歷史上有這個人，他是福建晉江人，他的父親施琅，原是鄭成功的部將。史說，施琅投降了清朝之後，率兵攻打台灣，立功封為「靖海侯」①，施仕綸是施琅的次子，因為父親有功，蔭賜了一個貢生名義，出任泰州知州。後來一步步升到湖南布政使，戶部侍郎，漕運總督等職。在《清史稿》卷二八三，《清史列傳》卷十一，有施仕倫傳。被譽為「聰強果決，摧抑豪猾，禁戢胥吏，所至有惠政。」②，在當時就有名的清官。所以有人假借他的名字寫出這麼一部清官為民除害的公案小說。

這部書一出版，就受到廣大群眾的喜愛，一般老百姓，那個不希望政府中有清官為人民斷獄洗雪沈冤，替他們除去地方惡霸呢？因而成為暢銷書，不但有了續集，還越續越多。遂又有人另起爐灶，寫了一部《施公洞庭傳》，也有二百四十八回之多。

至於小說中的黃天霸，則史無其人。他如小說中一回一案案的人物，如《連環套》的竇爾敦，《落馬湖》的李佩，以及《惡虎村》中的濮天鵰等等，則都是小說家塑造出來的假想人物。像黃天霸這一小說人物，經過戲劇方式演出之後，這小說人物，已超過了歷

史上的實有其人。他們，已不朽的與我們生活在一起了。

注釋

① 也有人說施琅是在不得已情況投降清朝，因兵敗被俘，鄭成功殺了他的全家。

② 參閱胡士瑩著《話本小說概論》第十六章第三節。

三、劇作者楊振綱

雖說，我們皮黃戲的劇本，大多失去了作者的姓名，年籍也就不必說了。可是《惡虎村》這齣戲，作者的姓名卻傳了下來。據中國《大百科全書》《戲曲、曲藝》卷說，他名叫楊振綱，是一位京劇演員，出身於「嵩祝成科班」，與著名演員張二奎是結盟兄弟。《惡虎村》是他自編自演的作品之一。楊氏的年籍不詳，主要活動在道光年間，正是京劇興起的時期。

說是在楊振綱卒後，他的師兄沈小慶①演這齣戲，又特別設計了精彩的武打表演。後來，黃月山、俞菊笙、潭鑫培、楊小樓、蓋叫天等名家，都演過這齣戲，也各有獨自的創造。一般贊譽楊小樓「武戲文唱」，這齣《惡虎村》就是代表劇目之一。

由於這位劇作者原是武生演員，為自己編寫自己演出的戲，寫來自然是得心應手。這齣戲之所以至今還在舞台上演出不衰，正因為這齣戲的結構嚴實，對於劇中每一人物的行為安排與人物性格的刻畫，無不鮮明凸出，戲趣藝趣，無不濃厚醇郁。今還存有早期昇平署留下來的抄本，我沒有見過這個本子，不知與今日演出的本子，有多少區別。今本尚有十一場，唱少唸多，最重要的是第七場[2]，全靠對白與彼此間的眉目神情以及情韻表現劇藝。從劇本上說，是一齣容易演出，不容易演好的劇作。更可以說，這齣戲若非出於行家之手，是絕難臻乎此境的。

注　釋

① 《中國大百科全書》〈戲曲、曲藝〉寫沈小慶生於西元一八○七年，卒於西元一八五五年，看來，必有傳記資料，待查。

② 所據本是《國劇大成》第十二冊。

四、小說與戲劇

(一)小說（劇情的後半）

話說施忠隔著門縫一望，看見馱轎騾子①都在院內。又望見那邊馬棚內，倒跌幾人，躺在地上。好漢吃驚，酒氣全無。如若是恩公②有難，大約喪命，恨我匹夫，悔心誤事，早來焉能落空。心內一急，就一跳在牆上，順牆扒過那邊，腳占塵地，忙至馬棚打聽施公吉凶。瞧見騾夫問道：「你知老爺在何處？快快說來，好救爾等之命。」騾夫遂說：「老爺未曾傷命，聞說口內塞棉，用繩反背，綑在那邊空房之內。」施忠聽見賢臣③有命，減卻愁容，連忙上前，回首取刀，把縛騾夫繩挑斷，二人扒起。施說：「你二人也不用遠離，我去救老爺要緊。」言罷，好漢邁步竟奔空房。且說跟施公的那名小卒，好見漢隔門越牆而過，不敢怠慢，跑到廳上，一聲大叫：「眾家寨主不好了。」黃寨主見鎖著馬圈之門，隔門縫一望，越牆而過，進園去了。天蚍、天雕④聽聞，就知道事情敗露，二寇著惱成怒大叫：「好個負義囚徒，安心要來尋氣。」站起，用手把桌子往棟樑⑤一推，只聽喇喇碗盞杯盤，落地粉碎，豁了棟樑一身菜湯。兩家好漢氣往上撞，隨身都帶著兵刃，不由

怒從心上起，連忙站立上前。動手地方窄狹，二人眼空，各使飛步，跑在當院。回手刷的抽出兵刃，武天虯一見，大叫：「二哥，你擒拿這兩個鼠輩，我去捉拿黃短命，好一併報仇。」天雕等答應各抓兵器出廳，園裡棟樑動手，天虯今日把施忠的利害忘了，伸手在架上忙取大鎗；邁步忙至園門首，心頭有氣，也不顧叫入開門，用力一腳，咕咯一聲把門踢下，雄赳赳闖進園門，高聲大叫：「我把你無義之賊，吾來拿你。」好漢見武天虯要動粗魯，不由他動殺人之心，回手忙取鏢鎗托在掌上，大叫：「武哥休得撒橫，今朝小弟不顧刺血之盟。」兩下相隔數步，施忠那肯容情，單背一舉提著鏢鎗，對著天虯照心刺的一聲響喨，武天虯噯喲咭咯，倒在地上，鏢穿前心，魂魄飄蕩，手腳亂動，命歸泉下。

施忠也覺傷心，為施公難以顧義，不免從今江湖落了罵名，好漢嘆惜上前，腰間取鏢，擦去血跡，收在身邊，忽見家人王虎趕到。施忠叫聲：「王虎，小心看守房門，倘有舛錯，追你的狗命。」好漢囑咐一番，邁步往前院來，幫棟樑成功，不知後事如何，且看下回分解。

①駄轎騾子，指用來拖拉駄轎車的騾子。

②恩公，指施大人。

③賢臣，也是指施大人。

④武天虬（く一ㄡˊ），濮天雕。

⑤棟，指王棟，樑，指王樑；黃天霸手下人。

⑥好漢，指施忠。黃天霸手下人。與武天虬原是江湖上朋友。

⑦下接第六十六回「鏢死武夫虬，自刎濮天雕。」

(二) 戲劇（第八場）

〔彩旦①同上〕「寨主出莊不回轉，好叫奴家記掛心間。」

〔黃上二淨②同上，彩旦白〕老兄弟來啦。嫂子想你，黑間白日睡不著。

〔黃白〕二位嫂嫂病體，可曾痊癒了。

〔彩白〕誰說我病啦，那個王八蛋說得。

〔二淨同白〕你不是病了麼？

〔二淨白〕賢弟請坐。

〔黃白〕二位兄長。想這惡虎村可是通京的大路。

〔二淨白〕正是通京的大道。

〔黃白〕那買賣客商。

〔二淨白〕接連不斷。

〔黃白〕文武官員。

〔二淨白〕時常過往。

〔黃白〕想那施縣尊,進京引見,定要從此經過。

〔彩旦白〕你說的是那施。

〔黃白〕施什麼?

〔彩旦白〕我可是,實實不知道啊咦嘎。

〔二淨白〕想那施縣尊,倘若打此經過,我定要將他掠進莊來。

〔黃白〕便怎麼樣。

〔二淨白〕替賢弟你,待茶。

〔黃白〕小弟承情了。看天色不早,我要陪伴李五爺去了。

〔二淨白〕再飲幾盃。

〔黃白〕少陪吓。二位仁兄,你說施縣尊,不曾打此經過,這乘駝轎,是那裡來的。

〔二淨白〕你說施縣尊,不曾打此經過,這乘駝轎,是那裡來的。

〔彩旦白〕那是。

〔二淨打介彩旦白〕小心人家的奶罩。

〔濮〕適才是你二位嫂嫂,染病在床,是我雇了一乘駝轎要將他送回娘家養病。是他病體好

了，故將此駝轎，放在此地不用。賢弟你，休得多疑。

〔黃白〕倒也辯得乾淨。小弟的馬呢？

〔二淨白〕現在莊外。

〔黃白〕告辭了。

〔下濮白〕賢弟。此事已被天霸看破，如何是好。

〔伍白〕三更時分，先將贓官剝腹挖心，再作道理。

〔濮白〕一同請至後面。（同下）

注 釋

①彩旦、二旦，指武、濮二人的妻子。一丑扮，一旦扮。

②黃，指黃天霸，二淨，指武天虬、濮天雕。

五、《惡虎村》這類戲的特色

戲劇文學，不同於小說的地方，全在對話上著力。小說，可以運用大段大段的形容詞，來從旁作客觀的輔助描寫。諸如外在的景物，內在的心緒，都可以通過小說家的筆

墨，盡情的用文辭描寫出來；但戲劇可不能這樣用筆。雖有所謂的「科」、「介」等等雜劇、傳奇的動作指示來輔助人物的動態描寫，也只能簡簡單單的一筆兩筆，寫上「坐介」、「哭介」、或「出門科」、「拜揖科」等等，無法像小說家，去運用形容詞彙來細針細線的繡。

正由於這種關係，像《惡虎村》這樣重唸不重唱的劇本，比唱工戲要難寫得多。

在史料上，我們看到楊振綱逝後，他的師兄沈小慶沒有他師弟楊振綱的那分藝術造詣，不得不在武打上設計花梢，來彌補他在唸白與作表上的缺陷。實則，就這齣戲的劇本看，是用不著在武打上去表演花梢的。

若是進一步推想，當可想知這是沈小慶演出此劇時，又特別設計了精彩的武打。

有關《施公案》黃天霸為朝廷除暴安良的戲，除了這齣《惡虎村》外，還有《落馬湖》、《連環套》等，它們的劇藝特色都不在武打表演上，是以被稱為這類戲是「武戲文唱」。

從劇藝文學上說，這類戲的劇本，最難寫得好，也最不容易演得好。所以，無論演出雙方面，都需要當行老手。

《打麵缸》的嘲諷喜趣

一、戲的故事情節①

妓女周臘梅決心從良。她從良的心意，並不是厭倦了行院中的那種生張熟李的日子，更不是厭倦了那彈唱賣笑的生活。主因卻是受不了官府竟有太多的人在明裡又加暗裡的騷擾。明裡，藉檢查為名，來來往往；暗裡，以官身②為名，叫到府中去，更是任之予取予求。尤其縣太爺換了這位胡老爺，越發的失了倫次。想想，還是從良算了，縱然做個小老婆，也只受大老婆一人的氣，做妓女，任何人的氣都得受。他們動不動就說：「花錢的老爺兒們，愛的就是這個調調兒。」想想。真噁心，連畜生都不如。

就這樣，周臘梅請人寫了一張自願從良的狀子，送進縣衙，要求從良。

縣太爺胡老爺看了周臘梅的狀子，很想納為己有，卻又不便當堂作斷。他與周臘梅有過官身上的陳倉暗度，結髮妻也挺賢慧，在枕席之間，他也曾許過周臘梅，他想，這張從

文學·歷史·戲劇

466

良的狀子，也許是沖著他來的。本想把這案子交縣丞、典史等人審理，又怕落在別人手中。於是，親自升堂。

問明周臘梅確是真心要從良，就說：「既是真心要從良，待老爺在本衙之內，替你尋個人兒作配，可好？」這一問原期望周臘梅會向他暗送個眉眼，胡老爺就會作個主意下判。想不到周臘梅馬上答說：「如此甚好，請求老爺作主。」這時在堂上陪審的典史（四老爺），還有書吏③，居然同步一趨向前，都用食指指著他們自己的鼻尖說：「我！」胡老爺一看情勢不對，遂馬上告訴周臘梅：「那麼，老爺替你找個單身漢，一夫一妻的過日子，你看好不好？」

典史、書吏二人一聽，都涼了下來，各歎一口氣，退回原位。

「那敢情好，」周臘梅高興的合掌。「多謝老爺好心。」

這時書吏又趨前一步，說：「老爺，小人老婆死了，如今獨身，把臘梅賞給我吧！」

「不好，」胡老爺說：「你有孩子一大窩，比不上張才。」

書吏只有失望的退後，與對面的典史相對作鬼臉。彼此交換眼神，表示胡老爺把臘梅許給張才，是不安好心。

喚上張才，說是周臘梅從良，要一夫一妻過日子，遂想到你張才最合適。張才聽說周臘梅是妓女從良，不願意要。理由是行院中人，個個都好吃嘴懶作活兒，表示他養不起

她。周臘梅一見到張才就心許了。聽到張才說她是行院中人，好吃懶作，馬上就向張才

說：「我嫁了人之後，就會安分守己的過日子，我會省吃儉用的過家。」胡老爺向張才

說：「你聽見了沒有？她會安分守己過日子。」張才還是說：「我不要她。她們行院中

人，學的是彈唱賣笑，別的全不會。我褲子要是破了，她也不會補。」周臘梅遂馬上搶過

來說：「我會。不但會補，還會剪裁縫作哪！」張才說：「我不信，讓我考考你。」遂問

周臘梅：「我來問你，你知道褲子有幾條縫？」周臘梅毫不思考的答說：「兩條縫。」張

才馬上轉臉向縣老爺說：「怎麼樣老爺？我說她不會針線活不是，連褲子有四條縫都不知

道。」周臘梅馬上反駁：「褲子只有兩條縫。」於是用手比畫著，說：「前腹到後腰，是

一條縫，左腿腳到右腿腳，是一條縫。一共只有兩條縫。」胡老爺馬上伸出雙手，阻止兩

人爭論，說：「別爭，別爭，你兩人都對。連起來是兩條縫，分開來是四條縫。」遂向張

才說：「我說張才，俗話說得好，妓女從良，比大家閨秀強。你乾脆一句話：要不要？」

「好，」胡老爺取過狀子來作批，說：「下堂準備親事去吧！」

「老爺的好心，俺答應就是。」張才鞠躬作謝。

周臘梅歡歡喜喜的過來，攀著張才的臂膀，雙手向胡老爺作謝，說：「多謝大老爺！」

雙雙相偕下堂。跟著卻有知府衙門，送來公文一件，胡老爺一看，需要派人山東公

幹，遂問典史：「我說四老爺，知府衙門送來公文一件，需要派人山東公幹，派誰去好？」

典史想了一下，靈機一動說：「張才能幹。」書吏也附和：「張才能幹。」胡老爺說：

「張才要成親吶！」典史與書吏竟異口同聲的說：「公事要緊，先公而後私。」

「唔！」胡老爺聽了擺了擺腦袋，自言自語的說：「對，公事要緊，先公而後私。」於

是傳：「喚張才。」

張才又上堂來了，問老爺有何吩咐。說是要派他去山東公幹，便說：「老爺剛賞了我

個媳婦，尚未成親，怎的派我？」胡老爺說：「四老爺與師爺都說你能幹。」

「對。」典史與書吏異口同聲的說：「能者多勞。」

張才看了看眾人，說：「今晚成了親，明早啟程。」

「公事緊急！」合衙人等，齊聲吆喝。

「張才，你聽見了沒有？」胡老爺說著把公文交下，書吏接過，趨前送到張才手上。胡

老爺還在說：「速去速回，公幹完了，回家作親。」

張才沒可奈何的接過公文，掃眼看了看大家夥兒，自言自語的說：「這是他媽的圈套

不是？」

張才剛走，典史與書吏都向大老爺請假。大老爺一一照准。四個衙役也要請假，問他

們為啥請假？都異口同聲的說：「今兒晚上陪朋友看戲去。」也一一照准。

大家都下了，只賸下縣太爺一人。說：「今兒個的堂過得好，末末了只餘下我一個。

這可省事，連『退堂』他不必喊啦，待我回至後堂打扮打扮去。」喜悅升上了眉頭。

書吏手打燈籠出來了，鬼鬼祟祟的走來，摸摸索索去敲周臘梅的門。周臘梅問是誰？

答說你開門便知。

周臘梅開門一看，見是王書吏，遂驚訝的說：「怎會是師爺你啊？」書吏一邊熄燈，

一邊說：「應該是我先到。」說著便蹩進④門去。進門之後，周臘梅便問：「師爺，你幹

什麼來啦？」書吏嘻皮笑臉的說：「張才到山東公幹去了，我怕你悶得慌，特來陪你。」

周臘梅堆起一臉的惶惑說：「俺從良嫁人啦，不幹那檔子事兒啦，師爺，你可不能胡來。」

書吏正要上前動手動腳，又有了敲門聲。周臘梅去問門：「誰？」回答還是那句老話：

「你開門一看便知。」周臘梅走到門邊，又問：「你到底是誰？不說我不開。」門外的人回

答，嗲聲嗲氣的說：「我是堂上的四老爺。」周臘梅一聽是典史，遂答：「請等會兒，

我去取鑰匙開門。」走進房去，告訴書吏是四老爺來了。書吏一聽慌了，著急的說：「這

怎麼辦？得找個地方躲躲。」周臘梅便拉著書吏，說：「跟我來。」把書吏帶入灶間，

說：「你灶間裡躲躲躲吧！」回身去開門，請進了典史。

「黑更半夜的，四老爺有啥事兒到俺這兒來？」

「沒啥事題，想到你這兒罵兩句大老爺！」

「幹啥罵大老爺？」周臘梅問。典史便大串大串的數落大老爺不該在這個節骨眼兒派張

才山東公幹。一邊數落一邊向周臘梅毛手毛腳。周臘梅順著勢兒，躲躲閃閃，正在躲不了的當兒，又有人敲門了。周臘梅走出房去，問是誰？還是那句老詞兒：「你開門一看便知。」周臘梅也是那句老詞兒：「大老爺你等著，我穿上衣服來開門。」剛走進房，典史就問：「是誰？」周臘梅回答：「是大老爺。」典史趕忙站起，驚慌地說：「怎辦？我打後門溜。」周臘梅說沒有後門，說聲「隨我來」，帶典史到了灶間，要他躲在麵缸後邊，再出房開門，迎進了大老爺。一進房就東瞧西看。

「張才動身啦。」臘梅說：「大老爺你請坐。」

縣太爺落座之後，吸吸鼻子嗅了嗅，說：「怎的有生人味兒？」

「沒人。」臘梅答。跟著就問：「黑更半夜，大老爺有何貴幹？」

縣太爺擺出了下流的嘴臉，伸手要拉周臘梅的手，被閃身躲過了，說：「你准俺從了良，俺是良家婦女啦！」

「這一點我知道，」縣太爺說：「我這麼准了你，你總得有所感激呀！」

「大老爺的大恩，俺忘不了。俺會知恩圖報的。」

縣太爺一看臘梅不肯，便嗲聲嗲氣的說：「那麼你唱支小曲我聽，以後沒有機會聽你

起來要去摟抱周臘梅，又被閃過了。

的小曲啦!」

周臘梅猶豫了一霎說:「大老爺請點吧!」

縣太爺想了想,說:「還是那支『十杯酒』吧!」

周臘梅皺了皺眉頭,伸出舌尖舐了舐嘴唇,剛扯起腔兒,唱出了「一杯酒兒……」大

門又「砰砰」響起了。

「我問問,」周臘梅趨前一步,依門發問:「誰?」

「砰砰砰!」又是一陣緊急的敲門聲,跟著一個男人的聲音吼起來,說:「誰?還用

問!我是你漢子。」

周臘梅一轉身,就向縣太爺小聲說:「可了不得啦,張才他回來啦!」

縣太爺一聽就軟癱在地上,抖抖擻擻的說:「這怎辦?」又是「砰砰砰」幾聲門響。

周臘梅說:「來不及了,您床底下躲躲吧!」縣太爺整整頭上的烏紗帽,端端腰間的玉

帶,看看腳上的朝靴,怪不好意思。可是,「砰砰砰」,敲門聲更急了。「來啦來啦!我在

穿衣裳。」一邊大聲回答,一邊頓腳催促縣太爺鑽到床下。那縣太爺遂雙手把頭上的烏紗

一扭,紗帽翅兒變成前後搖擺,說:「烏紗烏紗,委曲你啦!」於是,縣太爺躦爬床下,

周臘梅去開門。

張才拎了一壺酒進來，夫妻倆交換了一個眼神。周臘梅說：「老爺派你山東公幹，怎的就回來了？」張才開口就罵：「這個王八日的縣官，豈有此理。要我公幹回來再成親，我可不聽他的。所以我去買了一壺酒回來，兩口子喝一盅交杯酒，今夜成了親，明兒格再動身不遲。」於是周臘梅使了個眼神，說：「敢情好，那麼你灶間溫酒去，我這裡收拾收拾。」

張才拎酒進入灶間，不一會兒便聽得哎喲一聲，又聽到張才說：「哎呀！王師爺，你怎的藏躲在俺家灶間裡？」又聽到書吏說：「不祇我一個，還有四老爺呢！」張才問：「在那兒？」書吏說：「在麵缸裡。」只聽得大吼一聲：「好傢伙！」跟著鋼鏘一聲破碎聲響，又是張才一聲大吼：「你們全給我滾出來喲！」周臘梅站在房內聽了，歡喜得輕輕拍手。

跟著張才扭著書吏與典史二人由灶間出來了。

周臘梅低著頭，裝作難為情。

「好嗎！」張才氣火火的說：「竟然窩著兩個！」

「不祇我們倆。」書吏與典史二人異口同聲說：「床底下還有大老爺哪！」

說著，縣太爺從床底下鑽出來了，靦靦腆腆地說：「不錯，還有我！」

「瞧哎！我們家夠多熱鬧啊！」張才說：「這不大會工夫，黑更半夜的，我們家竟來了三位貴賓。」說著便問三人，「請問你們黑更半夜到我家，有何貴幹？」

「他們說給我們賀喜來的。」周臘梅搶過話頭來說。

「對對對！我們是聞吉賀喜來的。」這三人異口同聲的說。

「哎喲！那麼多謝三位長官。」張才的語氣變得緩和起來。於是伸出手向周臘梅，說：

「賀喜的銀子呢？」

「這這這……這，」周臘梅囁嚅著⑤說不出來，暗中用手指示大老爺說話。

縣太爺馬上以上官之威的口氣，問書吏、典史二人：「你們賀喜的銀子呢？」二人手指太爺說：「你欠了三個月的薪餉啦！」

「好！由我在薪餉中扣，」縣太爺說著又問：「賀禮多少？」張才卻搶著說：「師爺十兩，四老爺二十兩。」

「由我扣薪照付。」縣太爺說著便支使二人走，說：「你們走，你們走。」

書吏、典史打恭作揖後，躬身走出門去。

「太爺！」張才伸手向縣太爺，說：「加上你的三十兩，一共六十兩，拿來！」

「咳呀張頭兒，這黑更半夜的，沒敢帶銀子呀！」縣太爺乞憐說：「到衙門找出納要。」

周臘梅向張才使眼色。

「可以。」張才說：「得有抵押。」

「抵押？」縣太爺摸了摸紗帽玉帶。「沒的押呀！」

「我要你留下官印一顆，紗帽一頂。」

「哎呀張頭，這可不成，」縣太爺嬉皮笑臉的乞憐，說：「官印抵押，丟官事小，這腦袋事大。再說你留下紗帽，我怎麼回衙啊？」

「我可管不了那麼多，」張才說：「今兒格你兩樣缺一不可，誰要你身穿官服，獨自一人，身入部屬的妻房哪？」

「哎呀！」縣太爺低頭思索介，自言自語說：「我這好人白作啦！」遂取官印脫紗帽，張才在這時說了一句：「好人？好人是這副德性？」於是接過了縣太爺遞過來的官印一顆，紗帽一頂。把手一擺，說：「請，明兒格現銀取贖。」周臘梅開口，送縣太爺，說了一聲：「多謝大老爺！」馬上轉身，把門關上門上了。

縣太爺出了門，摸摸空空的頭，摸了摸身上的袍帶，遂說：「巧計還有計更巧。」遂揚起兩袖，遮起了頭，狼狽而去。

注釋

① 這齣戲在《綴白裘》中是梆子腔，今在皮黃戲中是羅羅腔（亦稱「南羅」），另有清乾隆間人唐英，作有《麵缸笑》四折，是崑曲（有古柏堂傳奇本）。本文所述故事情節，乃筆者據羅羅腔整理本。

②官身，意為列入官府召用名冊的人。不限於妓家女，一般勞役，也稱「官身」。

③縣府職官，有縣令（正七品）縣丞（正八品）主簿（正九品）典史（不入流——等於今日有編制的聘僱人員）。遂以縣令以下，作大、二、三、四等「老爺」稱呼，再下書吏，習稱「師爺」。

④蹩進，急迫地走進，蹩，急迫的意思。

⑤囁嚅，欲言又止的意思，吞吞吐吐不敢說。

二、嘲諷的意旨

這齣戲沒有設定歷史背景，卻可安在任何時代的官場上。不過，像「大老爺」、「四老爺」這種稱呼，則屬於明清時代。

皮黃戲的題材，來自梆子的居多，這齣《打麵缸》的原本，就是梆子戲。筆者尚未見到唐英的《麵缸笑》傳奇，不知唐英的傳奇在前，還是《綴白裘》的梆子戲在前？容後補正。但從《麵缸笑》的劇目來想，自是與梆子的《打麵缸》乃同一故事。可能比現存於《綴白裘》這一齣多些。

上場人物共有五人（四站衙除外），一小生，一小旦，另三人全是丑（二花臉與三花

臉）。算得「三小戲」一類。故事以妓女從良為經，情節則以縣太爺代妓女物色對象為緯。

原以為斷給自己衙中的一個老實班頭，可以達成明為人有實為己得之計。不曾想到書吏、

典史也要插一腳，更不曾想到計未行使，便被眾人看穿。結果，三個想占部屬便宜的長

官，一個個都鑽入了周臘梅綰好的圈套，不但蝕了大把銀子，還丟了做長官的身分。試

想，這樣的長官，今後如何統御部屬啊！

再說，像這樣的官府，從上到下，一個個都占過一位有官身的妓女的便宜，真個是

「麵缸笑」啊！

「麵缸」，不也是「飯桶」的同類詞嗎！

說來，這是一齣標準的喜劇，好的是它有嘲諷內蘊。喜劇如無嘲諷內蘊，只是鬧劇，

便無藝術價值了。

後　記

非常感謝《國文天地》的《萬卷樓》梁錦興經理，把我這本淹沒了十五年的二十六篇戲劇史說出版。不然，這二十餘萬言的文學、歷史、戲劇三合一的文話，極可能消失了。我已年高八十六歲矣！所以，非常興奮。尤其，老友龍宇純教授，除了治學出人頭地，文字、聲韻、訓詁，乃當代名儒，兼之又是當代兩岸之余派票界姣姣者，其女公子乃馨是兩岸梅家藝事傳薪者。龍夫人杜其容教授之學術，二人又是同業同趣，真個是天上人間之鳳凰配也。今者叨鄉土之親，不但為此拙作之成書賜序，還極力為老哥哥吹噓過甚。我終老若是，語到舌根腦不放出口未言而結舌矣！（語到舌根腦不放也）

特此作是後記，以謝友朋大助也。

國家圖書館出版品預行編目資料

文學‧歷史‧戲劇 ／ 魏子雲著, --初版 --

臺北市：萬卷樓, 民 92

面；　　公分

ISBN 957－739－445－0 (平裝)

1. 戲劇－中國－研究與考訂

982　　　　　　　　　　　92010499

文學 ‧ 歷史 ‧ 戲劇

著　　　者：魏子雲

發　行　人：楊愛民

出　版　者：萬卷樓圖書股份有限公司
　　　　　　臺北市羅斯福路二段 41 號 6 樓之 3
　　　　　　電話(02)23216565‧23952992
　　　　　　傳真(02)23944113
　　　　　　劃撥帳號 15624015

出版登記證：新聞局局版臺業字第 5655 號

網　　　址：http://www.wanjuan.com.tw

E-mail　：wanjuan@tpts5.seed.net.tw

經 銷 代 理：紅螞蟻圖書有限公司
　　　　　　臺北市內湖區舊宗路二段 121 巷 28 號 4F
　　　　　　電話(02)27953656(代表號)　傳真(02)27954100

E-mail　：red0511@ms51.hinet.net

承 印 廠 商：晟齊實業有限公司

著　　　者：460 元

出 版 日 期：民國 92 年 7 月初版

ISBN 957－739－445－0